놀라움의 해부

놀라움의 해부

베라 토빈Vera Tobin 지음 | 김보영 옮김

Our Mental Limits and the Satisfactions of Plot

인지심리학자의 눈으로 소설과 영화 속 반전 읽기

풀빛

제인과 스티브에게

롤러코스터가 덜커덕덜커덕 정상을 향할 때 레일 위에서 느끼는 긴장감과 다 끝났다고 생각할 때쯤 다시 한 번 온몸이 휘감기는 반전의 매력을 내 방에 가만히 앉아서 느낄 수 있다는 점이 픽션의 매력이다. 인지과학자 베라 토빈Vera Tobin은 그 원리를 파헤치고자 했으며, 그중에서도 여러 영화와 소설에서 흔히 쓰이는 기법인 놀라움surprise에 주목했다. 그리고 토빈은 우리의 인지적 한계가 바로 그 열쇠임을 발견했다. 이 책의 원서 *Elements of surprise: Our mental limits and the satisfactions of plot*(Harvard University Press, 2018) 부제에서 "우리 정신의 한계"와 "플롯이 주는 만족감"이—전자는 부정적인 느낌을 주고 후자는 두말할 필요 없이 긍정적임에도—아무렇지 않게 붙어 있는 것은 이 때문이다.

이 책은 독특하다. 독자의 관심사에 따라 픽션을 통해 인간의 인지 과정에 관한 이해를 넓히는 책으로 읽을 수도 있고 인지심리학의 통찰력으로 픽션에서 놀라움이 작동하는 원리를 캐내는 책으로 읽을 수도 있을 것이다. 어느 쪽이든 간에, 영화를 보거나 소설을 읽는 관객/독자로서 자신만만하게 앞으로 나아가다 고꾸라지고도 불쾌하

기는커녕 더없이 만족스러운 느낌을 받은 적이 있는 모든 사람은 이 책에서 '아하!' 하고 무릎을 치는 대목을 만날 것이다. 그리하여 어떤 독자는 지적 쾌감을, 영화나 소설, 드라마나 광고를 만드는 사람이라면 영감을 얻을지도 모른다.

이 책의 독특함은 인지심리학과 문학적 지식을 한꺼번에 요구한다는 점에서 난감한 숙제로 다가왔지만 〈식스 센스〉와 같이 이미 익숙한 텍스트든 《브라이턴 록》처럼 낯선 텍스트든 그 서사를 따라가는 내 머릿속에서 어떤 일이 일어나는지를 들여다보는 일은 난감함을 뛰어넘는 즐거움이었으며, 그 즐거움을 독자도 느끼도록 돕는 일을 이 책 번역의 지상 목표로 삼았다. 자칫 독서를 방해할 수 있는 낯선 학술용어는 가능한 한 쉽게 풀어 쓰거나 주석을 달아 설명했다. 이 과정에서 다양한 인지 편향에 관해서는 이남석의 《인지편향 사전》(옥당, 2016), 플롯과 내러티브 이론에 관해서는 이 책에서도 여러 번 인용된 피터 브룩스의 《플롯 찾아 읽기》(박혜란 옮김, 강, 2011)의 도움을 받은바, 옮긴이의 주석으로 갈증이 해결되지 않은 독자에게도 도움이 될 것이다.

번역자는 매 순간 저자의 관점과 독자의 관점을 오가며 줄타기를 한다. 이 책에서 우리가 다른 사람의 관점을 상상하면서 빠지기 쉬운 함정들을 설명할 때 나는 번역자로서 관점들 사이를 오가는 나의 걸음걸음마다 도사리고 있는 함정을 알아내려고 애썼지만 그것이 완전할 수 없음을 더욱 절실하게 느끼게 해 준 책이기도 하여 겸허한 마음으로 작업을 마친다.

2021년 2월
김보영

차례

일러두기

1. 외국 작품명, 인명, 지명의 우리말 표기는 대체로 국립국어원 외래어표기법을 따랐다.

2. 단행본과 정기간행물은 겹꺾쇠 《 》, 단편 작품, 논문, 영화, 드라마, 만화, 일간지는 홑꺾쇠 〈 〉, 판결 사례는 큰따옴표 " "로 구분했다.

3. 각주는 원주이고, 옮긴이주는 해당 부분에 괄호로 병기했다.

4. 큰따옴표 " "로 표기한 부분과 굵은 서체는 별도의 지시사항이 없는 경우 원서의 강조이다.

5. 외국 도서의 제목은 최대한 원어의 느낌을 살려 번역하고 원제를 병기했다. 국내 번역본이 있는 경우 번역본의 한글 제목을 우선했다.

놀라움에는 여러 종류가 있다. 예기치 않은 사건이 일어나도 놀라고, 지각한 바에 근거한 예측과 실제 경험이 서로 불일치할 때도 놀라며, 갑작스럽게 진실을 알게 됨으로써 뿌리 깊은 믿음이 흔들릴 때도 놀란다. 어디선가 갑자기 들린 폭발음이나 농담의 결정적 구절punch line, 어떤 실험의 결과 때문에 놀랄 수도 있다. 다른 사람을 놀라게 만들 수 있음은 물론, 조금 이상하게 들릴지 모르지만 스스로를 놀라게 만들 수도 있다. 놀라움이 충격적으로 다가오는 때도 있는 반면 슬쩍 다가와서 눈치채기조차 힘들 때도 있다. 놀라움의 목적은 즐거움일 수도 있고 생경함 자체일 수도 있다. 그러나 놀란 나머지 당황하거나 주의가 산만해지거나 귀중한 인지적 자원cognitive resource을 다 소진하기도 한다. 우리는 많은 일을 예측에 근거해서 처리하기 때문이다. 이와 같이 드넓은 놀라움의 세계 중 이 책에서 다

루는 놀라움은 극히 일부다.

나는 이 책에서 다루는 놀라움을 "잘 짜인 극well-made play"에 빗대어 "잘 짜인 놀라움well-made surprise"이라고 부르고자 한다. "잘 짜인 극"이란 19세기에 유행했던 연극 장르로, 신고전주의 프랑스 아카데미Neoclassical French Academy가 해석한 아리스토텔레스의 준칙과 파리 불바르 극장 지구에서 성행하던 양식이 혼합되어 있었다. 잘 짜인 극은 관객들이 선호하는 플롯을 만들어 내기 위해 교묘하고 확실한 공식을 따랐다. 이 책에서 다루는 놀라움의 주된 미학적 특징이 사전에 얼마나 치밀하게 구성되고 준비되었는가에 관련된다는 점에서도 "잘 짜인"이라는 표현은 적절하다. 잘 짜인 놀라움의 전통은 이렇게 묻는다. 폭로된 사실 아래에 훌륭한 솜씨로 공들여 다진 기초가 있는가? 또한 플롯이 정교하게 구성된 메커니즘, 즉 부품들이 단단히 조여지고 손질도 잘된well-oiled 덫이라는 느낌에서 오는 만족감을 가장 높이 평가한다. 잘 짜인 놀라움을 갖춘 플롯이란 불현듯 사건들을 재해석하게 만들고, 그 순간 이렇게 재해석할 근거가 이미 쭉 거기에 있었음을 느끼게 하는 플롯을 말한다. 즉, 예기치 않았을 뿐 아니라 폭로적인 특질을 가진 놀라움이라야 한다.

그런 플롯을 만들려면 한 방향으로 가다가 돌연 방향을 전환하면서도 전체가 일관적, 심지어 필연적이라는 인상을 주어야 한다. 그렇게 할 수 있는 까닭은 우리의 뇌가 스토리들과의 공모를 통해 소재를 한데 엮어서 거짓 연속성—완곡하게 말하자면 연속적이라는 인상—을 생산한다는 데 있다. 이 인상은 플롯이 제공하는 여러 종류의 만족감에서 중요한 구성 성분이 되며, 등장인물 발전character development이 주는 만족감과 서사적 즐거움narrative pleasure의 다른 여러 요소들에도 결정적이다.

지난 수십 년 동안 많은 연구자들이 심리학과 진화론의 시각에서 소설의 핵심을 파악하려고 시도했다. 많은 경우 인지과학이 우리가 이런 스토리를 읽는 이유를 설명해 줄 것으로 기대하며 소설이 주로 천착하는 점들을 우리가 가진 사고방식의 특징에 연결한다. 우리는 소설에서 무엇을 얻어 내는 것일까? 그 매력을 우리가 물려받은 생물학적 유산 중 무엇으로 설명할 수 있을까? 윌리엄 플레시William Flesch는 그의 저서《인과응보: 값비싼 신호, 이타적 처벌, 그 외 픽션의 생물학적 구성 요소들Comeuppance: Costly Signaling, Altruistic Punishment, and Other Biological Components of Fiction》1장 제목에서 이렇게 묻는다. "픽션에 대한 관심이 어떻게 생겨날 수 있었을까?" 왜 사람들은 "실제로 일어나지도 않은 사건이나 행위에 대해 그렇게 강렬한 감정을 경험하게 될까?"(2007, 12)

플레시는 픽션이 유용하면서도 재미를 주기 때문에, 그리고 우리가 관심을 갖게끔 되어 있는 역학관계를 재현하기 때문에 흥미를 끈다고 설명한다. 픽션은 우리 사회를 생생하게 이해할 수 있게 해 준다. 블레이키 버뮬Blakey Vermeule에 따르면 픽션은 영장류의 두뇌가 "집단 속에서의 삶이 지닌 사회적 복잡성을 다루도록"(2011b, 30) 진화시킨 특정 종류의 지능—우리의 관심은 사회적 위계 속에서 타인들이 어떤 책략을 구사하는지에 예리하게 주파수가 맞추어져 있다—을 자극한다. 가십, 편 가르기, 권모술수는 "엄청나게 강력한 문학적 관심의 원천이다. [그것들이] 인간적 관심을 엄청나게 불러일으키는 원천이기 때문이다."(30) 프랜시스 스틴Francis Steen과 스테퍼니 오언스Stephanie Owens(2001)는 픽션이 "진화의 교육 방법"이며, 모든 포유류에게서 발견되는 다양한 종류의 추격 놀이에서 유추할 수 있다고 주장했다. 이러한 생각은 브라이언 보이드Brian Boyd

의《이야기의 기원On the Origin of Stories》(2009)에서 더 깊이 진전되었다. 보이드는 진화론적으로 볼 때 모든 종류의 예술이 놀이에서 나오며, 예술이 종으로서의 생존에 필수적이었다고 주장한다. 인지과학과 문학 양 분야 모두에서 여러 학자들은 픽션이 감정의 예행연습과 간접경험을 가능케 하고, 어쩌면 더 나아가 감정이입 역량을 직접적으로 신장시킴으로써 우리에게 사회인지social cognition 기술의 연습 및 탐색 기회를 제공한다는 점에 주목했다(Mar et al. 2006; Kidd and Castano 2013). 전반적으로 이 주제에 대한 연구는 픽션에 감정적으로 몰입하게 하는 주된 추동력이 본질적으로 사회적인 성격을 띤다는 합의를 이끌어 냈다.

이 책은 문학과 사회인지 사이의 관계에 관해 약간 다른 시각을 취하며, 두 분야 중 어느 하나의, 혹은 또 다른 학문 분야의 관점으로 그 교차점에 접근하려는 사람들에게 흥미 있는 방식이 되리라고 기대한다. 내가 여기서 말하려는 것은 우리 사고가 지닌 특정한 한계와 버릇이 스토리의 작동에 도움이 된다는 점이다. 나는 이 책에서 정신적 오염 효과가 어떻게 해서 만족스러운 플롯을 위한 원재료를 제공하게 되는지 설명할 것이다. 정신적 오염 효과는 사회적 사고에 강력하게 작용하는 원인인 동시에 기억과 지각 등 모든 종류의 인지에 결부된 의사결정의 결과이기도 하다. 첫 번째 과업은 인지시학cognitive poetics과 인지서사학cognitive narratology이 맡는다. 이는 플롯이라는 자동차의 보닛을 열어 그것이 어떤 기계 장치로 구동되는지 확인하는 일과 같다. 특정 종류의 스토리 아래에서 작동하는 기어와 모터를 들여다보고 나면, 이 장치에 관해 더 알아낸 바가 그 장치에 의존하는 스토리들의 윤리와 기원에 대하여 새로운 결론에 도달하게 하는지 질문할 수 있을 것이다.

순수문학에서나 대중소설에서나 결말에 놀라움의 요소가 얼마나 흔히 활용되는지를 확인하고 그 놀라움이 인지 편향에 의존한다는 점을 추적해 가다 보면 일반화된 규범적 틀 두 가지가 복잡해질 것이다. 첫 번째는 인지과학에서 흔히 나타나는, 도덕적 나약함이나 도덕적 실패를 뜻하는 "기억의 죄sin of memory"(Schacter 1999; 2001; Schacter and Dodson 2001; Schacter, Chiao, and Mitchell 2003)나 "지식의 저주curse of knowledge"(Camerer, Loewenstein, and Weber 1989; Birch and Bloom 2007) 등의 용어로 우리 정신의 특징들을 포착하려는 경향이다. 두 번째는 놀라운 결말을 얕은 속임수라고 일축하는 시각이다. 이 책에서는 놀라움이 가벼운 대중소설에서만 활용되는 기법이 아니며 등장인물 및 감정이입의 쟁점과 긴밀하게 뒤얽혀 있음을 주장한다.

어떤 사실을 알고 나면 몰랐던 상태를 상기하지 못할 때가 많다. 언제 특히 그럴까? 왜 그럴까? 심리학자, 행동경제학자, 언어학자들은 이 문제에 주목해 왔다. 설득력 있는 스토리를 창조하고 싶어 하는 사람들도 같은 질문을 던진다. 이것이 바로 작가가 극복하거나 피해 가야 하는 난점이다. 중요한 사건이 일어난 후에 글을 쓰면서 어떻게 아직 그 사건이 다가오고 있는지 모르는 사람의 마음속을 구현할 수 있을까? 성인인 작가가 어떻게 아이의 시점을 설득력 있게 재창조할 수 있을까? 미스터리의 전모를 아는 작가는 독자들이 그것을 뻔하다고 시시해할지, 아니면 불가해하다고 골치 아파할지를 어떻게 알 수 있을까? 이런 예들이 바로 지식의 저주에 기인하는 난제다. 그러나 지식의 저주는 스토리텔러에게 귀중한 자원이기도 하다. 독자들은 예측할 수 있는 방식으로 정보를 짐작하고 추론하기 마련이므로 작가는 이 경향을 이용하여 확실하고 만족스러운 효과를 창출할 수 있다.

우리 안의 오셀로

제임스 프레이James Frey의《백만 개의 작은 조각들A Million Little Pieces》(2003)은 출판사와 대중에게 회고록으로 소개되었지만 나중에 지어낸 이야기임이 밝혀졌다. 이것은 문학계의 추문으로 비난받았다. 반면 아서 코난 도일Arthur Conan Doyle의 〈보헤미아의 스캔들 A Scandal in Bohemia〉(1891) 같은 훌륭하고 (말하자면) 정당한 탐정소설detective fiction은 다른 문제다. 아무리 회고록의 형식과 기법을 충실하게 흉내 냈어도 그것은 가짜 회고록이 아니라 진짜 소설이다. 그러나 〈보헤미아의 스캔들〉 같은 스토리는 다른 방식으로 독자들을 속일 수 있고 속이기를 시도한다. 이런 종류의 속임수에서 흥미로운 점은 독자들이 그것을 반칙이라고 여길 수도 있고 정당하다고 여길 수도 있다는 점이다. 어느 온라인 토론에서 한 추리소설 독자는 이렇게 불평하기도 했다. "내가 원한 것은 사기가 아니라 트릭이었다. 트릭은 즐길 수 있지만 사기는 그렇지 않다."("Pfui" 2014) 미묘한 차이지만 독자들에게는 중요한 문제다. 또한 탐정물, 스릴러 등 결말에서의 반전으로 잘 알려진 장르가 아니더라도 이런 종류의 속임수, 그리고 속임수와 페어플레이 사이의 균형은 서사적 즐거움에서 핵심적인 역할을 한다.

속임수는 서양 문학의 고전적 주제로, 이브와 사과 이야기까지 거슬러 올라갈 수도 있다. 그중에서도 속임수라는 주제에 대해 나에게 특히 유용한 본보기를 제공해 준 작품 중 하나는 윌리엄 셰익스피어William Shakespeare의《오셀로Othello》다. 학창시절에《오셀로》를 배운 사람은 모두 알겠지만, 이아고가 가진 악마적 천재성의 핵심은 거짓말로만이 아니라 상대방을 유혹해서 속일 줄 알았다는 점에 있었다. 그는 오셀로가 스스로를 속이도록 유도함으로써 그를 비극적 운

놀라움의 해부

명으로 이끈다. 이아고가 심은 의혹의 씨앗은 비옥한 토양에서 무럭무럭 자라났으므로 그 이상의 속임수는 필요하지 않았다. 오셀로의 마음에 불신이 뿌리내리자 데스데모나의 그 어떤 순수한 행동과 항변도 그에게는 죄악의 증거로만 보였다. 교과서들에서는 이에 더하여 오셀로가 지닌 무어인으로서의 타자의식sense of otherness, 기질적 질투심, 그의 지위와 자존감의 불안정성이 그 의혹의 토양을 더욱 비옥하게 만들었다고 설명한다.

물론 모두 맞는 이야기다. 그러나 스탠리 카벨Stanley Cavell의 잘 알려진 주장(1979)처럼, 오셀로의 가장 큰 취약성은 그가 타인의 마음에 대한 극복 불가능한 인식론적 문제와 싸우고 있다는 점일지도 모른다. 오셀로가 이아고에게 그렇게 쉽게 넘어간 이면에는 그가 결코 데스데모나의 주관적 경험을 알 수 없다는 데서 오는 괴로움이 있었다는 뜻이다. 이 상황에 대한 카벨의 해석에 따르면 오셀로가 무엇보다 두렵고 화났던 것은 데스데모나의 생각과 감정이 자신의 관여나 통제 바깥에 있다는 사실이었다. 이 좌절감은 오셀로를 살인적 분노로 몰아넣는다. "그는 자신과 분리되어 바깥에 있는 데스데모나의 존재 자체를 용서할 수 없다."(491) 카벨의 독해에서, 오셀로의 반응은 파멸적인 공감 거부다. 그는 데스데모나의 진정한, 즉 독자적인 의식을 바라보는 것이 너무 고역스러운 나머지 필사적으로 "인간의 조건, 인류의 조건을 지적인 어려움, 일종의 수수께끼로 전환시키려고" 시도하면서 데스네모나의 의식을 회의주의에의 광적인 집착으로 덮어 버린다(493).

그러나 캐서린 아이저먼 마우스Katharine Eisaman Maus가 지적했듯이(1991; 1995) 오셀로의 고뇌를 공감의 부재가 아니라 "일종의 공감 과잉"으로 볼 수도 있다. 타인에 대한 접근 불가능성이 유아론唯我

論으로 귀결되는 것이 아니라 과도한 감정이입으로 인해 오히려 조화되지 않은 자신의 관점을 내면으로부터 재구성하려는 미심쩍은 시도를 낳는다는 것이다(1991, 44). 마우스에 따르면, "오셀로는 자기 자신에 관한 앎과 타인에 관한 앎 사이의 차이를 몰랐거나 인정하지 않으려 하며, 이 때문에 이아고의 꾐에 쉽게 넘어가 자신이 구축하여 데스데모나에게 전가한 삼인칭 서사와 당연히 자신의 것이라고 생각하는 일인칭 서사를 혼동한다. 극이 진행되면서 오셀로는 자신에게 적절하다고 여겨지는 서사와 데스데모나의 입장에서 적절한 서사를 구별할 수 없게 된다."(45)

《오셀로》는 이 책이 핵심적으로 다룰 중요한 인간 경험 두 가지에 대한 훌륭한 비유를 보여 준다. 그 하나는 한 관점에서 "적절한 proper"것과 다른 관점에서 "적절한"것을 구별하기가 어렵다는 점, 다른 하나는 서사가 유혹이라는 방법으로 누군가를 속일 수 있다는 점이다.《오셀로》에서처럼 현실에서도 이 두 현상은 흔하다. 그뿐 아니라 빈번하게 서로 연결된다. 이아고는 후자의 과업을 달성하기 위해 전자를 활용한다. 그는 자기가 원하는 스토리를 오셀로 스스로 구축하게 했고, 온갖 것에 그릇된 의미를 부여하게 했다. 따라서 오셀로가 진실을 깨달았을 때 그를 둘러싼 모든 것이 무너질 수밖에 없었다.

《오셀로》의 경우 주인공은 오해에 완전히 사로잡혀 있지만 관객은 그렇지 않다. 그런데 작가가 이아고 배역을 맡아 관객을 상대로 그 섬세한 작업을 수행하는 경우에는 관객의 노여움을 사지 않고 그 위업을 달성해야 한다는 까다로운 목표 하나가 더해진다. 이처럼 아슬아슬하게 균형을 유지하는 흥미로운 예로, 1684년에 초연되었으며 후안 안토니오 프리에토 파블로스Juan Antonio Prieto Pablos

에 따르면(2005) "영국 희곡 최초의 관객 기만 사례"이기도 한, 존 레이시John Lacy의 《익살꾼 허큘리스 경Sir Hercules Buffoon》을 들 수 있다. 주인공 허큘리스는 장난치기를 좋아하는 인물인데, 이 희극적 요소는 더 심각하게 관객을 속이는 스토리, 즉 마마듀크 셀딘 경이라는 악인이 모의한 플롯이 작동하기 위한 배경이 된다. 마마듀크 경은 큰 재산을 상속받은 두 조카딸의 후견인이 되었고, 그 아이들을 없애고 자신의 두 딸 마리아나와 피델리아를 조카딸로 속여 죽은 형의 재산을 가로채기로 한다. 관객은 그의 계획에 두 딸도 동의했다고 생각한다. 계획의 첫 단계는 진짜 상속녀인 조카딸들을 노르웨이의 황무지에 유기하여 죽게 내버려 두겠다는 것이다. 마리아나와 피델리아는 사촌으로 신분을 속이고 남편감을 물색한다. 마리아나의 회한은 4막에서부터 나타난다. 그녀는 아밍거 경이라는 존경할 만한 남성을 만나 사랑에 빠지지만 다음과 같은 고백과 함께 그의 청혼을 거절한다.

> **마리아나** 저는 상속녀가 아니라 마마듀크 셀딘의 딸이에요. 진짜 상속녀는 제가 사랑하고 아끼는 사촌들인데, 어떻게 됐는가 하면 ….
>
> **아밍거** 뭐라고요? 아니 어떻게? 빨리 말해요!
>
> **마리아나** 살해당했어요! 이제 저를 어떻게 생각하시나요?(Lacy 1684, 281)

그녀는 설명을 이어 나간다. "잔인한 우리 아버지는 더 잔인한 살인에 동의하라고 강요했고, 거부했다면 영락없이 우리가 죽었을 거예요."(281) 아밍거는 충격에 빠진다. 매우 적절한 반응이

다. 이 시점에 아밍거나 관객이 알고 있는 바에 따르면 이 사건에 관한 마리아나의 설명은 정확하다. 그러나 아밍거와 관객 모두 곧 깜짝 놀라게 된다. 바로 그다음에 마리아나가 처음으로, 그녀와 동생이 마치 백설공주의 난쟁이처럼 그 틈바구니에서 착한 성품을 발휘했음을 밝히기 때문이다. 그들은 아버지가 말한 대로 사촌들을 처리했다고 속이고는 곧바로 하인들을 시켜 구출 작전을 펼쳤던 것이다. 당대의 연극이 워낙에 거짓말과 거짓말쟁이로 가득했지만, 이 작품은 충격적이었다. 다른 등장인물뿐 아니라 관객까지 속이는 등장인물은 처음이었기 때문이다.

레이시는 잉글랜드 왕정복고 시대(찰스 2세가 즉위한 1660년부터 명예혁명이 일어난 1688년까지의 기간-옮긴이)의 가장 인기 있는 희극배우 중 한 명이었으며, 기존 작품 몇 편을 그가 관객에게 가장 잘 먹힐 수 있다고 생각하는 방식으로 각색했고, 세 편의 소극笑劇, farce을 직접 썼는데 그중 마지막 작품이 바로 이《익살꾼 허큘리스 경》이다. 당대의 비평가들이나 진지한 극작가들은 대체로 그의 작품을 그리 높이 평가하지 않았지만 (프리에토 파블로스는 레이시의 작품을 가장 신랄하게 비난한 사람으로 드라이든과 섀드웰을 꼽았다[2005, 67]) 관객들에게는 인기가 높았다. 지금은 많이 읽히거나 상연되지 않지만 당시에는 레이시의 작품을 비롯한 소극 장르가 무대에서 엄청난 성공을 거두었다. 이를 장점으로 보는 사람도 있고 흠으로 여기는 사람도 있겠지만, 그가 배우와 관객 모두에게 영합하고자─완곡하게 말하자면, 배우와 관객 모두의 관심을 끌고자─했고 이 목표를 매우 성공적으로 달성했다는 데에는 이견이 없다. 그가 원한 것은 대중적인 흥행작으로, 아돌푸스 윌리엄 워드Adolphus William Ward가 말했듯이 "노련한 희극배우가 대중의 취향에 가장 잘 맞는다고 판

놀라움의 해부

단한 오락 유형"을 보여 주었다(1899, 449). 이러한 정황에 비추어 보면 그가 《익살꾼 허큘리스 경》에서 그렇게 위험천만하고 엉뚱해 보이는 수법을 택했다는 점이 더욱 흥미롭다. 프리에토 파블로스는 이렇게 논평했다. "기만을 활용한 여러 작품 가운데서도 레이시의 희곡이 희소하고 주목할 만한 예인 이유는 플롯의 상당 부분이 관객을 오도하는 데 관여되어 있다는 점에 있다. 이 때문에 관객은 극의 전체적인 맥락을 보더라도 수용하기 어렵고 결국 거짓으로 밝혀질 스토리를 진실이라고 믿게 된다. 이런 방식은 픽션의 주요 원칙 중 하나를 위배하는 것이나 다름없다. 그 원칙은 작가가 사건과 상황을 '진실되게' 전달해야 한다는 것이다. 이 때문에 극작가나 소설가는 이런 방식을 드물게만 사용하며, 혹여 사용할 때에도 극도의 주의를 기울여 왔다."(66)

그러나 근대 초기의 영국 연극에서는 드물었을지 모르지만 그 후에는 왕왕 나타났으며, 그렇게 위험스럽지도 않은 것 같다. 오셀로처럼 우리 모두에게도 예상 가능한 경로를 따라가는 성향이 있으며, 만일 그 길이 맞다고 누가 맞장구라도 쳐 주면 놀랄 만큼 의연하게 그 길을 갈 것이다.

이 책의 구성

어떻게 하면 청중을 놀라게 하면서도 돌이켜 보면 필연적인 일이었다고, 혹은 적어도 설득력이 있다고 느끼게 할 수 있을까? 이것은 작가들이 반복적으로 부딪히는 스토리텔링의 어려움이다. 1장은 이 질문에서부터 시작하여 기만적 등장인물 관점을 통해 이 과업을 달성하는 몇 가지 스토리를 간단히 예시한다. 나는 이 전략의 효과가 인지과학에서 "지식의 저주"라는 용어로 설명하는 사고방식

을 반영한다고 본다. 지식의 저주란 우리가 다른 사람들에 대해 생각하거나 과거에 대해 생각할 때 나타나는 특징적인 경향을 말한다. 인지과학에서는 사람들이 이 현상 때문에 문제 해결이나 의사 결정에서 범하는 오류를 목록화하는 데 초점을 맞추어 왔지만, 나는 스토리텔링, 의미 형성sense-making, 미적 쾌감의 측면에서 지식의 저주가 갖는 위상에 더 주목할 필요가 있다고 본다. 그다음에는 《위대한 유산 Great Expectations》(1861)의 핍이라는 등장인물이 발전해 나가는 과정과 그의 윤리적 결함에 대한 묘사를 바탕으로 이 작품의 반전에서 나타나는 지식의 저주와 기만적 등장인물의 관련성을 좀 더 자세히 살펴볼 것이다.

2장에서는 지식의 저주 및 관련 효과에 대한 과학적 탐구를 더 심도 있게 다룬다. 인지과학을 보는 시각은 대개 다음 둘 중 하나다. 그 하나는 인간의 인지란 본래 훌륭한 기계와 같아서 인지과학의 과업은 우리가 어떻게 그 정교한 기구를 가지고 여러 가지 일을 그렇게 멋지게 해내는지를 설명하는 일이라고 보는 견해이고, 다른 하나는 인간의 인지란 본래 불완전하고 비합리적인 더듬거림으로 가득한 혼돈이며 우리의 사고방식이 지닌 이 근본적인 결함을 드러내는 것이 바로 인지과학의 마법이라는 견해다. 하지만 이 책은 이렇게 단순한 입장을 취하지 않는다. 나는 우리가 이해에 실패한 것처럼 보일 때 그 실패가 오히려 엄청난 성공을 가능케 할 수도 있다는 점에 주목한다. 또한 기억에서의 출처 모니터링source monitoring 및 귀인 오류attribution error에 관한 연구—이 연구에서 사람들은 정보를 언제 어디에서 누구로부터 접했는지를 추적하면서 놀라운 실수를 저지르는 것으로 드러난다—를 소개하고, 대중적 담론과 학문적 담론 모두에서 이 모든 현상의 묘사에 자주 스며드는 훈계의 수사

학을 더 자세히 다룰 것이다.

　3장과 4장은 잘 짜인 놀라움의 구축을 특징짓는 구체적인 방법과 모티프를 기술하고 설명한다. 이 두 장에서는 놀라움의 인지시학을 간략히 소개하면서 언어적 형태에 주목하여 그 개별 요소들이 어떻게 특정 효과에 기여하는지를 추적할 것이다. 3장은 서사적 놀라움의 구축에서 반복적으로 나타나는 네 가지 주요 전략을 자세히 들여다본다. 그럼으로써 잘 짜인 놀라움의 통제 논리와 이 논리에 따라 스토리가 전개될 때 나타나는 결과가 충분히 설명될 것이다. 4장은 지시 표현referring expression이라는 특정 언어 패턴, 그리고 놀라움의 시학에서 그 패턴이 하는 역할에 초점을 맞추어 훨씬 더 면밀하게 파고든다. 이 장은 지시 표현의 특징이 샬럿 브론테Charlotte Brontë의 《빌레트Villette》(1853)에서 어떻게 채택되고 어떻게 폭발적 효과를 나타내는지를 해석하면서 끝맺는다.

　5장부터 마지막 8장까지는 이러한 역학관계가 작품의 수사학적, 윤리적 영향력에 어떤 함의를 지니는지를 탐구한다. 잘 짜인 놀라움은 아리스토텔레스가 **아나그노리시스**(anagnôrisis, 각성), 또는 "알아차림"이라고 말한 요소의 특수한 한 종류다. 아리스토텔레스는 탁월하게 구성된 비극의 특징적 요소로 아나그노리시스를 꼽았다. 5장은 알아차림이 언제 만족을 주고 언제 불만족스러운지 살펴본다. "정보 중심 소설"이 지식의 저주를 작동시켜 등장인물 발전에 직접적으로 영향을 주게 되는 과정을 제인 오스틴Jane Austen의 《에마Emma》(1815)를 통해 설명할 것이다. 《에마》에 대한 이러한 독해는 등장인물이 주는 만족감이 놀라움의 쾌감에 바탕이 된다는 점에 주목하게 한다. 그다음 이 기법의 두 측면, 즉 통찰과 인정을 통해 서사와 알아차림이 만들어지는 과정을 살펴볼 것이다. 끝으로 우

리는《빌레트》의 중심을 뒤흔드는 이례적인 알아차림으로 되돌아가는데, 여기서 서사의 비신뢰성, 지식의 저주, 놀라움 사이의 흥미로운 연관성이 나타난다.

6장은 지식의 저주가 믿을 수 없는 서사에 어떠한 함의를 주는지를 논의한다. 7장에서는 6장의 분석을 확장하여 이언 매큐언Ian McEwan의《속죄Atonement》(2001)와 프랜시스 포드 코폴라Francis Ford Coppola 감독의 영화〈컨버세이션The Conversation〉(1974)을 통해 통상적인 화자의 비신뢰성을 넘어서는 경우를 살펴본다. 우리는 이러한 작품 분석을 통해 놀라움, 동조, 의미 형성, 등장인물의 발전을 연결시키는 깊은 상호의존성을 탐색하게 된다. 그러고 나서 마지막 장에 이르면 지금까지의 작품 분석과 논증을 최근의 몇몇 주목할 만한 연구와 연결한다. 법, 대인 관계, 심지어 이 책과 같은 학술적 논의에서도 오해의 덤불이 만족의 유혹과 뒤얽혀 있다. 여기서 소개하는 최근의 연구들은 서사학이 어떻게 우리가 이러한 오해의 덤불을 헤쳐 나가도록 도와줄 수 있는지를 다룬다.

스포일러 경고

본문으로 들어가기 전에 반드시 해 두어야 할 말이 있다. 다름이 아니라, 이 책은 스포일러로 가득 차 있다. 단일 작품에 대한 상세한 분석 과정에서는 물론이거니와 스쳐 지나가는 예시들에서도 마찬가지다. 농담의 원리를 설명하는 일이 개구리 해부라면,* 이 책은 의과대학 1학년 인체 해부학 수업이다. 장기와 조직의 특징을 보여 주는 데 사용된 후 실습실 바닥에 널브러진 시체처럼, 여러 작품 속의 훌륭한 반전들(몇몇 그렇게 훌륭하지 않은 것도 포함되어 있지만)도 그렇게 폐허가 되어 버릴 것이다. 그렇게 이야기를 망쳐 놓을 것

에 대해 미리 사과한다. 하지만 찰스 포스터 케인의 로즈버드(그것
은 썰매였다)가 그랬듯이 내가 든 예시들도 직소 퍼즐의 조각이 되
어 더 큰 그림을 선명하게 만들게 되기를 바란다.**

* 유머에 관한 널리 알려진 비유다. 나는 화이트 부부(White and White 1941)의 표현을 좋
아하는데, 어쩌면 이것이 유머를 개구리에 비유한 최초의 문헌일지도 모른다. "유머도 개
구리처럼 해부할 수 있지만, 개구리가 그렇듯이 유머도 해부하는 도중에 죽어 버리고 그
안에 들어 있는 내장은 순수한 과학자적 정신을 가진 사람이 아닌 한 누구에게나 낙담만
안겨 줄 것이다." 나는 우리가 너무 큰 낙담을 피할 수 있기를 바랄 뿐이다.
** 짐작했겠지만, 〈시민 케인〉(1941) 이야기다. 마지막 장면에서 한 동료가 제리 톰슨에
게 "로즈버드가 무슨 뜻인지 알아내면 모든 게 설명될 거예요"라고 말하자 톰슨은 이렇게
대답한다. "아니, 나는 그렇게 생각하지 않아요. 그렇지 않아요. 케인 씨는 원하는 걸 다 얻
었고, 또 잃은 사람입니다. 아마 로즈버드는 그 사람이 가질 수 없었거나 잃어버린 무엇인
가였겠지요. 그게 무엇이었든 아무것도 설명해 주지 못할 겁니다. 한 단어로 한 사람의 인
생을 설명할 수 있다고 생각하지 않아요. 절대로 그럴 수 없죠. 로즈버드는 그저 직소 퍼즐
의 한 조각일 겁니다. 잃어버린 한 조각."

—

기초적인 문제들

이 책의 궁극적 목표는 위험하고 한계가 있다는 말로 흔히 표현되는 인간 사고의 특징을 설명하고 그러한 특징에서 창의성과 즐거움의 원천이 될 수 있는 잠재력을 탐색하는 데 있다. 스토리를 만들 때 반복적으로 부딪히는 난제에서 시작해 보자. 어떻게 하면 청중을 놀라게 하면서도 돌이켜 보면 필연적인 일이었다거나 적어도 설득력이 있다고 느끼게 할 수 있을까? 요컨대, 이 장은 플롯의 트릭과 반전을 보여 주는 여러 사례—다양하지만 서로 관련되어 있다—를 펼쳐 놓음으로써 이들이 놀랍도록 유사한 전략으로 이 난제를 해결하고 있음을 확인할 것이다. 나는 여기서 나타난 접근 방식이 계속해서 유효할 수 있는 이유가 인지과학에서 "지식의 저주"—다른 사람에 대해 생각하거나 과거의 경험에 대해 생각할 때 나타나는 특징적인 경향—라고 부르는 사고 유형에 있다고 본다.

인지과학의 관점에서 마술 공연을 분석한 최근의 연구들(Kuhn, Amlani, and Rensink 2008; Macknik et al. 2008; Demacheva et al. 2012 등)은 마술사의 기교가 지각에 관한 풍부한 심리학적 정보를 제공한다는 것을 보여 주었다. 마술사들이 관객의 착각과 즐거움을 위해 힘들게 개발한 트릭들은 지각심리학과 인지심리학을 연구하는 멋진 실험실과 같다. 이 연구들은 사람들이 언제 어떻게 해서 마술사의 의도를 반드시 알아차리게 되는지, 사람들이 어떻게 무엇인가가 없어졌다는 사실을 알게 되는지, 한 가지밖에 선택할 수 없는 상황에 놓인 사람에게 어떻게 하면 자신이 자유롭게 선택했다고 믿게 만들 수 있는지를 보여 준다. 이 책의 취지도 이와 유사하다. 단, 그 대상은 물리적인 손재주가 아니라 놀라움이라는 서사적 마술이다. 놀라움의 기법이 성공하려면 세심하게 사전 조율한 방식에 따라 청중이 알고 있다고 생각했던 것을 재평가하게 만들어야 한다. 그 재평가가 어떻게 전개되는지를 살펴보면 언어의 작동, 관점 전환perspective taking(타인의 관점을 취하는 것을 의미하며, 조망 수용이라고 번역되기도 한다-옮긴이)과 상호주관성, 추론과 자기성찰, 더 나아가 이 모든 것들이 어떻게 함께 작동하며 그때 어떤 일이 일어나는지에 관해 많은 것을 알 수 있다.

이 책에서 "저주받은" 사고의 국면이라고 통칭할 인지적 경향은 우리를 길 잃게 만드는 '오류'로 간주되곤 한다. 또한 그것들은 픽션이 줄 수 있는 여러 만족감에 기여하는 것으로 밝혀진다. 스토리의 앞뒤가 안 맞는다는 인상을 주지 않으면서 우리를 오도하게 만드는 이런 패턴들은 등장인물 발전의 역학에도 함의를 지닌다. 스토리는 어떻게 변화하고 성장하며 심지어 이전의 자신을 부정하는 등장인물을 제시하면서도 그에 대한 우리의 동조를 유지하고 인물의 연속

성—인물이 발전해 나가는 가운데 우리를 놀라게 하기도 하지만 여전히 단일 인물이라는 인상—을 해치지 않을 수 있는 것일까? 한 등장인물의 실체를 알게 되면 우리는 어떤 방식으로든 처음에 우리가 그 사람을 어떻게 생각했는지를 재평가하게 되어 있다. 그 메커니즘은 우리가 일상생활에서 다른 사람들과 우리 자신을 어떻게 평가하는지에 관련하여 윤리적 교훈을 줄 수도 있다.

저주와 축복

어떤 사안에 대한 정보와 경험이 많을수록 그 경험 바깥으로 나가 그 특권적 정보를 갖고 있지 않은 상태가 어떤 함의를 갖는지 완전히 알기 힘들다. 이것이 바로 지식의 저주다. 우리 머릿속 최전선에 있는 정보가 다른 사람들이 알게 될 것, 또는 응당 알아낼 수 있어야 하는 것에 대한 우리의 생각을 좌우한다. 우리가 무엇인가를 안다는 (혹은 안다고 생각한다는) 것은 다른 사람들이 무엇을 알고, 무엇을 할지에 대한 우리의 기대에 영향을 미치며, 심지어 그것을 알기 전에 우리가 어떻게 느꼈는지에 대한 기억에도 영향을 준다. 어떤 문제에 대한 해결책을 알고 나면 마치 그것이 자명한 것처럼 느껴지는 것도 같은 맥락에서이고, 우리가 우리의 행동에서 의도가 분명히 드러난다고, 따라서 남들도 쉽게 알아볼 수 있을 것이라고 생각하는 것도 같은 원리다. "지식의 저주"는 경제학에서 나온 용어로 1989년에 발표된 콜린 캐머러Colin Camerer, 조지 로웬스타인George Loewenstein, 마틴 웨버Martin Weber의 논문에서 처음 쓰였지만, 그 기본적인 아이디어—사람들은 자신이 알지 못한다고 여기는 것을 상상할 때 기존에 알고 있었거나 믿고 있는 바를 완전히 배격하기 어렵다—는 사후판단 편향hindsight bias, 조명 효과spotlight effect, 출처 귀

인 오류source attribution error, 투명성 착각illusion of transparency 등 잘 알려진 여러 심리학적 현상에도 내포되어 있다.

한편, 어떤 상황이 자신의 판단과 예측을 과도하게 확신하게 하거나 사건에 대한 기억에 거짓 정보를 침투시킬 때, "알고 있다는 착각illusion of knowledge('지식의 착각'이라고도 한다-옮긴이)"이 발생한다. 전면적인 허위 기억(이에 대해서는 이 책에서 큰 관심을 두지 않는다)뿐 아니라 사람들이 어떤 진술을 기억하되 그것을 진실로 받아들일수 없게 하는 맥락—예를 들어, 반사실적 조건법 문장—은 기억하지 못하는 등의 다양한 게이트키핑 실패 현상도 이 범주에 들어간다(Mandler 1980; Skurnik et al. 2005). 자신이 알고 있는 것이 추론이나 예측일 뿐인데도 확실한 사실이라고 느끼게 만드는 자기과신 효과overconfidence effect(Oskamp 1965; Koriat and Bjork 2005) 또한 '알고 있다는 착각'을 낳을 수 있다.

지식 자체는 진짜지만 그 지식의 저주 때문에 잘못 추론하게 되는 경우와 허위 지식인데 '알고 있다는 착각'에 빠지는 경우는 둘 다 내가 "저주받은 사고"라고 부르는 일반적 현상의 일종이다. 두 가지 모두 정신적 오염 효과mental contamination effect와 관련된다. 정신적 오염 효과란 어느 한 맥락에서 접한 정보가 다른 관점, 맥락, 영역으로 침투하는 현상을 말한다. 인간 인지의 이 측면에 관한 과학적 연구는 대개 사람들이 문제를 해결하거나 의사결정을 할 때 범하는 오류들을 목록화하는 데 초점을 맞춘다. 이 실수들이 현실에서 일어나면 우리가 무엇인가를 이해하려고 하거나 이해받으려고 할 때 실제로 피해를 줄 수 있다. 그러나 그런 문제를 일으키는 동일한 경향이 스토리텔링, 스토리 읽기, 의미 형성, 미학적 쾌감에서는 오히려 중요한 역할을 수행한다. 그런데 이 측면은 훨씬 덜 주목받아 왔

다. 이제 균형잡기를 시작할 때다. 우선 딜레마와 교묘한 트릭에 관해 생각해 보자.

딜레마

영화를 보러 갔다고 상상해 보자. 아니면 장거리 비행을 위해 소설을 한 권 샀거나 여섯 살짜리 딸에게 읽어 줄 동화책을 골랐다고 상상하자. 당신은 돈을 냈다. 게다가 현금으로! 그러니 그만한 재미가 있기를, 한시도 가만히 안 있는 딸아이라도 재밌어하기를 바란다. 그 영화 혹은 책은 당신의 관심을 끌어야 하고, 상상력을 자극해야 하며, 시종일관 흥미진진해야 마땅하다. 또한 당신의 지능을 모욕하지 않기를 바랄 것이다. 당신은 기발한 말장난을 즐길 수도 있고, 공감이 가는 주인공을 선호할 수도 있으며, 인간의 조건에 관한 계몽적 통찰력을 기대할 수도 있다. 그러나 제값을 하기 위해 정말 필요한 한 가지를 꼽으라면 매력적이라야 한다는 점이다. 그것은 독자나 관객을 끌어당기는 힘이다. 지루하다면 스토리가 실패했다는 뜻이고 쓰지 말았어야 하는 돈을 썼다는 뜻이다.

혹은 당신이 전설 속의 셰에라자드Scheherazade라고 상상해 보자. 상황은 더 급박하다. 남편인 왕은 인간의 사고 습관 중 하나의 희생양이었다. 제한된 정보를 과잉일반화overgeneralization하여 재앙적인 결과를 야기한 것이다. 처음에 그는 동생의 아내가 "생김새도 혐오스럽고 주방 기름과 그을음으로 더럽기까지 한" 노예와 간통했다는 충격적인 소식을 들었다(Burton 1885, 4). 그다음에는 자신의 아내가 훨씬 더 노골적으로 외도한 사실을 알게 되었다. 즉시 처형했지만 마음이 가라앉지 않았다. 충격과 슬픔에 빠진 그에게는 어떤 여자도 믿을 수 없고 앞으로 누구를 아내로 맞이하든 약간의 틈만 보이면 배

신당하리라는 것이 피할 수 없는 운명으로 여겨졌다. 그는 맹세했다. "누구와 혼인하든 그날 밤 순결을 빼앗고 날이 밝으면 죽일 것이다. 그것만이 그녀의 명예를 지키는 길이다."(14)

그런데 지금 당신, 셰에라자드가 그의 신붓감이 되겠다고 나섰다. 당신의 아버지가 바로 왕의 아내가 될—그리고 죽임을 당할—처녀를 데려오는 일을 맡고 있었는데 더 이상 신붓감을 구할 수 없었기 때문이다. 당신은 타고난 이야기꾼으로서의 재능에 목숨을 걸었다. 왕은 흥미진진한 스토리에 매료된 나머지 다음 편이 궁금해서 살인의 맹세 실행을 기꺼이 유예할 것이다. 대개 이런 식의 재미를 의도하는 스토리라면 놀라움을 주어야 할 것이고, 어느 정도 예감과 기대도 자아내어 그 놀라움과 균형을 이루게 해야 할 것이다. 샤리야르 왕이 다음 스토리를 모두 예측할 수 있다면 당신을 살려 둘 필요가 없다. 그렇다고 해서 다음 편을 예상하고 기대하게 만드는 요소를 전혀 남겨 두지 않는다면 그는 어떻게 될지 궁금하지 않으므로 당신을 죽일 것이다.

마술적 트릭

사람들은 놀라는 경험을 즐긴다. 적어도 가끔은, 그리고 올바른 방식으로라면. 놀라게 하는 일 자체는 그렇게 어렵지 않다. 자신과 대화하고 있는 상대방을 놀라게 하고 싶다면 선반에서 꽃병을 떨어뜨리거나, 고함을 치거나, 갑자기 횡설수설하면 된다. 청중을 놀라게 하는 스토리를 만들기도 그리 어렵지 않다. 예고 없이 등장인물들을 죽이거나 뱀으로 만들면 된다. 그러나 만족스러운 놀라움은 다른 문제다. 누군가는 작가 지망생들에게 이렇게 말한다. "반전이 있는 결말을 만들기 어려운 이유는 그 결말이 놀랍되 놀랄 일이 아니라

　　　　　　　　　　　　　　　놀라움의 해부

야 한다는 데 있다."(N. Turner 2012) 몇몇 장르—단서를 뿌려 놓고 추리하게 하는 고전적인 탐정물이 대표적이다—가 이런 종류의 놀라움에 더 집중하기는 하지만, 만족스러운 놀라움을 창조하려는 노력이 일부 장르에만 국한되는 것은 아니다. 소설이나 영화의 스토리, 때로는 일상의 대화 속 스토리들도 그 중심에 특정 종류의 놀라움, 즉 나중에 밝혀지는 정보가 이미 지나간 일의 해석을 새롭게 변형시킴으로써 발생하는 놀라움이 있는 경우가 많다. 이 유형의 반전이 가장 극적인 순간은 관객의 뒤통수를 칠 때, 즉 갑작스러운 폭로로 지나간 사건을 재평가할 수밖에 없게 되고 그로 인해 지금 일어나고 있는 일의 진실에 관한 우리의 가장 기본적인 가정이 한순간에 틀어지는 경우다.

이 특수한 유형의 놀라움으로 만족감을 주려면 노련하게 균형을 유지해야 한다. 뒤통수를 치는 폭로를 맞닥뜨리면 정말 놀랄 것이다. 그러나 단순히 어떤 사실을 말해 주고 그다음에 그와 다른 사실을 말해 주는 식의 서사는 바람직하지 않다. 픽션에서의 사실이란 저자가 우리에게 보여 준 것에만 근거하므로, 이런 식의 균형잡기는 일종의 편법이다. 그렇다면, 스토리 스스로가 거짓말쟁이가 되지 않으면서 청중에게 어떤 정황이 사실이라는 인상을 주고 나서 나중에 그렇지 않았음을 알려 주는 확실한 방법은 무엇일까? 단순히 일관성 없어 보이는 서사로도 우리를 놀라게 할 수 있을지는 모르겠지만, 그런 방식은 만족감을 주지 못하고 텍스트의 실패로 읽힐 가능성이 높다. 그런 실패를 피하면서 폭로에 의해 놀라움을 주는 플롯을 구성하려면, 나중에 무너뜨릴 일련의 기대를 쌓아 올리는 한편 그러한 무너뜨림이 페어플레이에 어긋나지 않는다는 느낌도 유지시켜야 한다. 좀 더 구체적으로 말하자면, 폭로에 의한 놀라움이 성공

하려면 우선 예상하지 못해야 하고, 돌이켜 볼 때 기존에 제시된 정보와 충돌하지 않아야 한다. 사실 이 두 가지만으로는 충분하지 않다. 이상적으로라면, 사건들에 대한 새로운 해석이 전술한 내용과 양립 가능할 뿐만 아니라 그 덕분에 기존의 정보를 더 훌륭하고 정확하게 이해할 수 있게 되었다고 느껴져야 한다.

이러한 놀라움은 아리스토텔레스가 **아나그노리시스**라고 말한 특수한 수사법을 채택한다. 아나그노리시스란 스토리의 전환점이 되는 결정적 발견의 순간을 말하며, 이때 주인공은 자신이 처한 상황의 진정한 본질을 갑자기 깨닫게 된다. 현대의 전형적인 뒤통수치기 버전에서는 서사가 거의 끝날 무렵에 그 순간이 찾아온다. 어떤 극적인 사건으로 인해 관객, 그리고 대개 한 명 이상의 등장인물이 이전에 지나간 일에 대해 그 일부—일부이기는 하나 전체 그림에서 매우 중요한 퍼즐 한 조각—의 "진실성"을 재평가할 수밖에 없게 되는 것이다. 그러나 스토리 중간에 나오는 좀 더 작은 놀라움도 기존 해석을 변형시키는 폭로에 달려 있기는 마찬가지다.

이런 스토리들은 어떻게 마술을 부리는 것일까? 언제 그 마술이 제대로 작동할까? (당연히 그 마술은 자주 일어나지 않는다. 이에 관해서는 나중에 자세히 살펴볼 것이다.) 같은 청중이 같은 수에 번번이 속는 까닭은 무엇일까? 중요한 정보는 적절한 순간이 왔을 때 기억이 나도록 확실하게 심어 두되, 그 순간이 오기 전까지는 무심코 지나가거나 다르게 해석되도록 교묘하게 숨겨야 한다. 그래야만 청중이 그 정보가 야기하는 두 가지 결과, 즉 지나침과 알아차림 둘 다를 확실히 경험할 수 있기 때문이다.

이 서사적 기교가 효과를 발휘할 수 있는 이유 중 하나는 스토리가 인간 인지의 몇 가지 일반적 경향을 쉽게 이용할 수 있다는 데 있

다. 반전 기법은 우리의 인지 과정이 지닌 특정 성향이나 편향을 매우 효율적으로 이용한다. 반전이 인간의 사고과정이 가진 기본적인 경향성을 이용하여 우리에게 대적하는—궁극적으로는 우리를 위해서지만—것은 그 경향들이 가장 공격하기 좋은 표적이면서도 의식이 접근 가능한 영역에 있으므로, 우리가 먹잇감이 될 때 통제하거나 억제하기란 거의 불가능하지만 무슨 일이 일어났는지는 인식하게 해 주기 때문이다. 이것이 바로 이런 종류의 트릭이 즐거움과 만족감을 주는 방법이다. 진짜 사기라면 상대방이 속은 줄 몰라야 성공한다. 반면에 여기서 다루는 서사적 놀라움은 계략과 그 계략을 파괴할 수 있는 시한폭탄을 함께 제시한다. 모든 것이 계획대로 잘 진행되면 속임수가 드러났을 때 "희생양"이 '희생'이라고 느끼지 않고 흡족해할 것이다.

이런 식의 인지 편향 이용이 특히 유용한 점은 사람들을 확실히 속일 수 있는 방법이면서 동시에 사람들이 대개 그 함정의 존재를 알고 있다는 데 있다(Epley et al. 2004). 이러한 상황은 두 가지 면에서 편리하다. 첫째, 단순히 함정의 존재를 안다고 해서 그 함정을 피할 수 있는 것은 아니므로 이 기법은 과거에 유사한 트릭에 당해 본 적이 있는 청중에게도 효과적일 수 있다. 둘째, 청중이 저자의 의도된 오도를 페어플레이로 수용할 수 있는 길을 열어 준다.

몇 가지 예시

M. 나이트 샤말란M. Night Shyamalan의 1999년 작 영화 〈식스 센스The Sixth Sense〉 주인공은 죽은 사람—단, 산 사람들 가운데서 움직일 때만—을 볼 수 있는 특별한 능력을 지닌 콜(헤일리 조엘 오스먼트 분)이라는 소년이다. 이 능력은 축복이 아니라 오히려 짐이어서 콜

을 고립시키고 고민하게 하고 몹시 불행하게 만든다. 다행히 콜에게는 이 싸움을 함께할 동맹군이 있다. 바로 이해심 깊은 아동심리학자 말콤 크로(브루스 윌리스 분)다. 크로도 그만의 악령들과 싸우고 있다. 그중 하나는 빈센트라는 예전 환자에 대한 잊히지 않는 기억이다. 콜의 현재 상황은 비극으로 끝난 빈센트의 예후와 유사하다. 영화는 크로가 자신이 콜과 만나기도 전에 이미 죽었다는 놀라운 사실을 알게 되면서 절정에 이른다. 그때까지의 거의 모든 장면에서 크로는 콜의 눈에만 보이는 유령 중 하나였던 것이다. 이 폭로로 인해 관객은 빈센트가 크로를 공격하는 첫 장면에서부터 크로의 아내가 그를 계속 소원하게 대했던 것에 이르기까지, 앞에서 일어났던 여러 사건을 전혀 다른 방식으로 재해석하게 된다. 물론 이전의 모든 장면이 반전된 상황에 맞아떨어지는지에 대한 회의도 불러일으킨다.

〈식스 센스〉만큼의 극적인 반전은 아니더라도 스릴러와 탐정물에는 이런 균형잡기의 예가 흔하다. 이른바 황금기 추리소설은 "단서 퍼즐", "페어플레이" 미스터리를 자처했는데, 한편으로는 독자에게 미스터리의 답을 재구성하는 데 필요한 모든 정보를 제공하면서 다른 한편으로는 마침내 그 답이 밝혀졌을 때 놀라움이 주는 스릴도 유지하겠다는 뜻이었다. 청중에게 이런 종류의 만족스럽고도 놀라운 폭로를 선사하기 위해, 저자는 청중이 너무 쉽게 그 폭로를 예상하지 못하도록 해야 한다. 미리 예상해 버리면 스토리까지는 아니더라도 놀라움을 망치게 되기 때문이다. 그러나 메이어 스턴버그Meir Sternberg가 말했듯이 반전은 "지나간 일을 재조명"해야 한다(1993, 157). 놀라움을 망칠 가능성이 있는 중요한 정보를 모두 제거하는 것이 능사는 아니다. 오히려 그런 위험한 정보도 적당히 포함되어 있어야 한다. 단, 대부분의 청중이 간과했다가 나중에서야 주목하게 하

놀라움의 해부

는 방식이라야 할 것이다. 도러시 세이어즈Dorothy Sayers는 고전적인 탐정소설을 쓰는 사람들에게 주어지는 이러한 과제를 다음과 같이 설명했다. "독자에게 모든 단서가 주어져야 한다. 그러나 물론 답을 너무 일찍 알아채면 안 되므로 탐정이 추리한 내용을 모두 말해주어도 안 된다. 최악의 상황은 탐정의 도움 없이 독자 스스로 모든 단서를 해석해 버리는 것이다. 그러면 준비해 두었던 놀라움은 어떻게 되겠는가? 어떻게 하면 독자에게 모든 것을 보여 주면서 동시에 그 의미를 정당한 방법으로 감추어 둘 수 있을까?"([1929] 1946, 97)

평론가 재닛 매슬린Janet Maslin은 로라 리프먼Laura Lippman의 2007년 작 소설《죽은 자는 알고 있다What the Dead Know》에 대한 호의적인 서평에서 이상적인 놀라움이란 "폭로의 순간이 와서 모든 것이 밝혀질 때"까지 독자는 "단서가 뻔히 드러나 있어도" 제대로 보지 못하고 "계속 추측만 하게" 해야 한다고 썼다(2007, E7).

이 과제를 해결하는 매우 흔한 방법 한 가지는 등장인물의 생각이나 말을 빌려—그러지 않았다면 용서받을 수 없는 일이다—독자를 오도하는 정보를 제시하거나 슬쩍 정보를 누락시키는 것이다. 등장인물이란 언제나 사건에 대해 제한된 또는 잘못된 시각을 가지고 있을 수 있으며, 픽션의 페어플레이 규칙을 위반하지 않는 한 (독자가 추정하는 그의 의도에 부합한다면) 정보를 잘못 전달하거나 가로막는 데 있어서 자유롭고 비협조적이어도 되며, 그렇게 해도 서사 전체의 신뢰도를 손상시키지 않는다.

바로 그래서 에드거 앨런 포Edgar Allan Poe의 〈도둑맞은 편지Purloined Letter〉에서 파리 경찰청장이 실상은 장관 집무실에서 문제의 편지를 숨길 만하다고 생각하는 장소들만 뒤졌으면서도 뒤팽에게는 자기가 부하들과 같이 "모든 곳을 수색했다"고 말할 수 있었던 것이

다([1844] 1845, 205). 이것은 인물-관점 기법 중에서도 비교적 온건한 유형이다. 그것은 경찰청장이 "모든 곳"을 찾아보았을 리 없다는 사실을 깨닫지 못하게 방해하지 않는다. 우리는 빠짐없이 수색했다는 그의 진술이 분명히 뭔가—그것이 방 안의 어떤 장소이든 아니면 그 편지가 아예 방 안에 없을 수 있게 하는 방법이든—를 놓치고 있음을 안다. 하지만 경찰청장은 그것이 무엇인지를 밝힐 의무가 없다. 사실 그것이 무엇인지도 모르므로 밝히고 싶어도 밝힐 수 없다.

이와 유사하게 셜록 홈스는 〈죽어 가는 탐정의 모험The Adventure of the Dying Detective〉에서 죽음의 문 앞에 있는 척하면서, 왓슨에게 자기가 불가사의한 외래 질병에 걸렸고, 그를 도울 사람은 컬버턴 스미스밖에 없다고 말한다. 실은 그의 적인 스미스가 믿기를 바라는 것만 왓슨에게 말해 준 것이다. 홈스는 아프다고 말하고, 매우 아픈 것처럼 행동한다. 그리고 안타깝게도 왓슨의 의사로서의 능력을 못 믿겠다고까지 말한다. "하지만 왓슨, 사실은 사실이야. 그리고 무엇보다 자네는 경험이 제한되어 있는 평범한 일반의 아닌가. 이렇게 말하는 나도 괴롭지만 자네가 그렇게 나오니 어쩔 수 없군."(Doyle [1913] 2005, 1144) 사실 홈스는 아프지 않다. 그는 스미스가 자신을 독살하려고 했다는 사실을 확실하게 알고 있으며, 왓슨이 출중한 의사여서 자신의 상태를 가까이에서 보면 속지 않으리라는 점을 잘 알기 때문에 다가오지 못하게 한 것이다. 이 경우에도 스토리의 맥락을 생각해 보면 거짓말을 할 만한 동기가 충분히 이해된다. 홈스는 왓슨이 스미스를 속이기를 바라며, 거짓말에 능하지 않은 왓슨이 진실을 알고도 스미스를 속이기란 불가능함을 안다. 이 때문에 독자까지 진실을 모르게 되지만 이는 정당화되고, 따라서 작가는 반칙을 저

지르지 않아도 된다.

〈식스 센스〉의 반전 역시 등장인물의 관점 차이에 의해 정당화
된다. 콜의 눈에는 관객도 볼 수 있는 유령만 보이기 때문이다. 여기
서 쟁점은 등장인물의 지각 능력이 제한적이거나 믿을 수 없다는 점
이 아니라 오히려 보통 사람의 지각 범위를 넘어선다는 데 있다. 우
리가 때때로 콜의 눈을 통해 다른 등장인물들이 보지 못하는 것들
을 보며 다른 등장인물들이 알지 못하는 세계를 안다는 점은 영화
가 진행되는 동안 여러 지점에서 명확해진다. 이는 최종 폭로를 위
해 필요하다. 단, 관객들이 정보 불균형이 일어나고 있다는 사실
을 뻔히 알면서도 크로 박사의 존재까지도 관객과 콜만 공유하는 예
외적이고 특권적인 지식이어서 다른 등장인물은 모를 수 있다는 가
능성은 깊이 (이상적으로는 전혀) 생각해 보지 않도록 해야 한다.

이 놀라운 반전들을 하나로 묶어 주는 것은 청중에게 어떤 사실
을 기대하게 하고 나서 기대와 다른 결과를 제시하는 기법이다. 상기
한 작품들에서의 놀라움이 성공적이라면 그것은 그 스토리들이 우
리로 하여금 서사의 한 층위에서 다른 층위로—등장인물의 관점으
로부터 기저의 "진실"*로, 혹은 그 반대로—미끄러지는 추론을 하도
록 유도하고, 사실이 밝혀진 후에는 그렇게 된 것이 어떻게 보면 우
리 쪽의 오류라고 믿게 만들기 때문일 것이다. 이 전략이 어떻게 작
동하는지 확인하고 흔하게 활용된다는 점도 알고 나니 너무 뻔해 보
일지도 모르겠다. 그런데도 이런 기법이 통하는 것은 왜일까? 왜 우
리는 꿰뚫어 볼 수 없을까?

＊ 켄달 월튼Kendall Walton이라면 이것이 특정 정보를 "허구적 참"—픽션에서 허구적 사실
은 현실에서의 "진실"에 상응한다—으로 간주하는 일과 관련된다고 말했을 것이다(1978,
10).

관점의 문제

캐서린 에모트Catherine Emmott와 마크 알렉산더Marc Alexander는 이 기법의 한 버전을 "신뢰성 보증reliability vouching"이라고 칭하며(2010, 329), 앤서니 샌퍼드Anthony Sanford와 공저한 다른 문헌에서 "잘못된 정보를 제공함으로써뿐만 아니라 … 우리가 신뢰할 만하다고 여기는 등장인물들의 말이나 생각에 이 생각을 끼워넣음으로써 독자를 오도하는 … 교란 요인distractor"의 일종이라고 설명한다(Emmott, Sanford, and Alexander 2013, 48-49). 그러나 여기서 신뢰성에 대한 가정은 부분적인 설명에 불과하다. 포의 〈도둑맞은 편지〉에서 경찰청장이 수색에서 빠진 장소가 어디인지를 잘 얼버무리고 넘어간 것을 보면, 그는 그리 믿을 만한 사람이 못 된다. 이와 유사하게 로버트 루이스 스티븐슨Robert Louis Stevenson의 《지킬 박사와 하이드 씨의 기이한 사례Strange Case of Dr. Jekyll and Mr. Hyde》(1886) 결말부의 폭로—지킬과 하이드가 동일 인물이라는—를 감추는 교란 요인 역시 등장인물들의 말과 글에서 드러나는데, 우리는 그들이 지킬과 하이드 사이의 진짜 관계에 관한 결정적 정보를 갖고 있지 않다는 사실을 잘 알고 있다. 다음의 장들에서 보게 되겠지만, 오해받고 있거나 혼란스러워하거나 신뢰할 수 없거나 다른 어떤 이유에서든 믿을 수 없는 인물이라는 점을 독자가 이미 알고 있는 등장인물이라고 할지라도 그를 통한 교란이나 오도는 완벽하게 작동하는 경우가 많다. 등장인물에 대한 절대적인 신뢰가 꼭 필요한 요소가 아니라면, 대체 무엇이 그 작동을 가능케 하는 것일까?

소설이나 영화에서 저주받은 사고는 어떤 명제들을 예측 가능하고 재현 가능한 방식으로 과잉일반화하도록 부추기며, 그러나 나중에 돌이켜 볼 때는 우리도 이 일반화가 오해였다는 사실에 수긍하

놀라움의 해부

게 만든다. 또한 저주받은 사고는 추론을 특정 방향으로 유인하여 우리의 예상을 거기에 붙들어 매고, 결과적으로 서사 전체의 일관성을 해치지 않으면서 해석이 뒤집힐 수 있게 해 준다. 예를 들어 사람들은 이론적으로 정보의 신빙성이 중요하다는 점을 알고 있지만, 일단 어떤 일을 잠정적으로라도 사실로 받아들이고 나면 그 일을 둘러싼 맥락의 여러 세부 사항을 놓치는 경우가 많다. 이런 성향은 우리가 안다고 생각하는 것과 우리를 그렇게 생각하게 만든 등장인물이나 화자 사이에 틈을 만들고, 작가들은 이 간극을 이용할 수 있다. 지식의 저주는 이 간극이 드러나고 반전이 일어난 후 우리가 실제로 무슨 일이 일어났으며 왜 우리가 그 일이 일어나는 것을 알았어야 했는지를 재해석할 때 그 사후적 설명을 확실하게 하는 데 기여한다.

모험담에서는 이런 기법을 사용하여 행동의 방향을 설정하는 경우가 많다. J. K. 롤링J. K. Rowling의 세 번째 소설《해리 포터와 아즈카반의 죄수Harry Potter and the Prisoner of Azkaban》에서 이야기의 절반이 조금 지나 해그리드가 아끼는 히포그리프(반은 새, 반은 말의 형상을 한 전설의 동물-옮긴이)인 벅빅의 처형이 임박해 오는 대목에서 그 예를 볼 수 있다. 어린 적대자antagonist 드레이코 말포이가 벅빅을 괴롭히다가 공격당하게 되는데 이때 입은 부상을 과장한 탓에 벅빅이 재판에서 사형을 선고받게 된다. 주인공 해리, 론, 헤르미온느는 항소를 위해 모든 공식적인 방법을 동원하지만 성과를 보지 못한 채 운명의 밤이 다가온다. 해그리드는 아이들에게 오지 말라는 쪽지—"해질녘에 집행할 거야. 너희들이 할 수 있는 일은 아무것도 없어. 내려오지 마. 너희는 보지 않았으면 좋겠어."(326)—를 보냈지만, 아이들은 해리의 투명 망토를 이용해 몰래 해그리드의 오두막으로 가서 곧 그 시간을 마주해야 할 그를 위로한다. 사형 집행인

이 도착하자 해그리드는 아이들을 쫓아낸다. 아이들이 그곳에 있으면 안 되고, 그 현장을 실제로 목격했을 때의 고통도 걱정되었기 때문이다. 아이들은 떠난다. 그런데 그때 어떤 소리가 들린다.

해그리드의 정원에서 나는 소리였다. 남자들 목소리가 웅성거리더니 정적이 흘렀다. 그리고 느닷없이 획, 쿵 하는 소리가 났다. 도끼를 휘두르는 소리가 틀림없었다.
헤르미온느는 몸을 떨기 시작했다.
"결국 해 버렸어!" 해리에게 속삭였다. "미, 믿을 수가 없어 … 정말 해 버렸어!"(331)

처음 읽는 독자라면 아마 그 말을 믿을 것이다. 왜 그럴까? 롤링은 여기서 있는 기회를 최대한 활용하여 소문을 믿을 확률을 높이는 장치, 명백하고 견고한 대안적 설명이 제안되지 않는 한 그 믿음을 유지하게 하는 기법 등 여러 전략을 배치한다(Lewandowsky et al. 2012). 헤르미온느의 말이 믿을 만하다고 생각할 이유는 많다. 헤르미온느의 결론은 지금까지 일어난 모든 일에 정합적이며 아무런 충돌도 없고(Wyer 1974; Pennington and Hastie 1992), 그 일이 불가피하다는 언급도 여러 차례 있었다(Begg, Anas, and Farinacci 1992; Schwarz 2004). 또한 이 장면은 술술 읽히고 이해하기 어려운 내용도 없는 데다가(Schwarz et al. 2007; Song and Schwarz 2008) 다른 등장인물들도 헤르미온느의 말에 동의하는 것으로 보인다(Krech, Crutchfield, and Ballachey 1962). 하지만 이와 같이 믿지 않을 이유도 없고 거의 모든 정황이 그녀의 사건 해석을 납득하게 함에도 불구하고 등장인물의 제한된 관점에서 나온 인식 및 결론만 제공될 뿐, 이에 대한 작

가의 확실한 승인은—《지킬 박사와 하이드 씨》나 〈죽어 가는 탐정의 모험〉에서와 마찬가지로—여전히 유보된다.

아니나 다를까, 이 사건 해석은 나중에 번복된다. 헤르미온느의 과중한 수업 일정과 이상 행동이 담당 교수에게 받은 타임 터너—짧은 시간을 되돌릴 수 있게 해 주는 장치—에 의한 것이었음이 밝혀진 것이다. 아이들은 덤블도어 교장의 지시에 따라 타임 터너를 이용해 벅빅의 사형 집행 전 시점으로 되돌아가며, 거기서 벅빅을 풀어 주고 벅빅을 이용해 같은 편인 시리우스 블랙이 부당한 감옥살이를 탈출하는 것도 돕는다. 이제 우리는 (시간여행자들의 도움으로) 벅빅이 마지막 순간에 결박에서 벗어날 수 있었음을 알게 된다. 남자들의 웅성거림은 이제 벅빅이 사라졌다고 외치는 소리로 들리고, 틀림없이 도끼를 휘두르는 소리 같았던 "휙, 쿵 하는 소리"가 이제는 사형 집행인이 화가 나서 도끼로 울타리를 내리치는 소리로 들린다.

이제 작가는 이전의 해석에서 나온 모든 중요한 사건을 명료하게 다시 설명하고, 정보의 출처인 등장인물에게서 왜 어떻게 해서 오해가 비롯되었는지를 보여 주며, 우리에게 추론한 내용이나 간접적으로 전해진 정보는 믿을 수 없다는 점도 상기시킨다. 그럼으로써 독자와 등장인물이 공히 사건에 대한 완전한 설명에 투명하게 접근할 수 있다는 느낌을 자연스럽게 주었던 여러 설정이 새로운 설정으로 매끄럽게 대체된다. 이 과정에서 서사를 재평가하는 재미가 펼쳐지고 지식의 저주로 인해 그 재미가 더욱 강화된다.

경제학자들이 지식의 저주를 다룰 때는 당연히 이러한 서사적 특징을 별로 다루지 않는다. 경제학에서는 지식의 저주가 거래와 협상에서 인간의 행동을 어떻게 변화시키며 다양한 시장에서 이 행동이 어떻게 표출되는지에 주목한다. 이 계열의 연구는 두 사람이 상

호작용할 때 어느 한 사람이 다른 사람보다 관련 주제에 관해 더 많이 알고 있는 경우가 많다는 관찰에서 출발한다. 전략 정보 분야와 경제학에서는 이러한 상황을 "정보의 비대칭성"이라고 부른다. 비대칭적 정보는 중요한 전술적 가치를 지닐 수 있다. 사기꾼, 도박사, 투자금융 전문가들은 모두 비대칭적 정보로 먹고산다. 이런 예들을 보면 더 많이 아는 쪽이 늘 우위를 점할 것 같지만 사실은 그렇지 않다. 캐머러, 로웬스타인, 웨버가 "지식의 저주"라는 용어를 경제학에 처음 도입한 논문에서 이를 검증했다. 그들은 이론적으로 정보가 많은 사람이 정보가 적은 상대방의 판단을 정확하게 예측하여 자신에게 유리하게 이용할 만한 여러 상황을 실험했다. 금전적 인센티브로 신중하게 생각할 동기를 부여했고, 예측의 정확성에 관한 피드백이 주어졌으므로 판단 오류를 수정할 기회도 있었다. 그런데 참여자들의 사적 정보(비대칭적으로 더 많이 가진 정보-옮긴이)는 무시하는 편이 유리할 때에도 계속 행동에 영향을 미쳤다. 이렇게 비이성적인 일이 있을까!

더 최근에는 인지심리학 및 발달심리학 분야의 몇몇 연구(예를 들면, Birch 2005; Birch and Bloom 2003; Keysar, Lin, and Barr 2003)가 어린아이들이 틀린 믿음 과제(false-belief task, 이에 관해서는 2장에서 다시 논의할 것이다)에 대해 어려움을 나타낸다는 사실을 보여 주었다. 틀린 믿음 과제는 어린아이들에게 "마음이론theory of mind"이 형성되어 있지 않다는 증거로 간주되는 경우가 많지만 사실 성인에게서 나타나는 지식의 저주 효과와 일맥상통한다. 이 현상들은 모두 사회인지에서 기본적으로 나타나는 한 가지 경향, 즉 어린아이들에게서는 더 심하게 표출되지만 일생 동안 어떤 형식으로든 지속되는 단일 경향의 반영일 수 있다(Leslie and Polizzi 1998).

분명 지식의 저주는 도처에서 일어나는 일반적인 현상이다. 우리는 우리 자신의 의도, 다른 사람들의 의도, 이미 알고 있는 결과, 혹은 그 무엇에 관해서든 기존에 알고 있는 바를 제쳐 놓고 생각하기 어려우며, 이 어려움이 작동하는 범위는 1980년대에 경제학자들의 흥미를 끌었던 거래라는 좁은 영역을 훨씬 넘어선다. 지식의 저주 및 이와 관련된 인지 편향을 다룬 연구는 대개 이러한 현상을 이상적인 의사소통이나 이해 과정으로부터의 일탈로 본다. 예를 들어 보애즈 케이사Boaz Keysar는 한 연구에서 우리가 대화에서 자신의 관점에 의존한다는 점은 오해를 "혼선이나 무작위적 오류의 산물"이 아니라 "타인의 관점을 무시"하는 고질적인 경향의 결과로 보아야 함을 뜻한다고 분석한다(2007, 74). 하지만 이 책에서 보여 주려는 바는 이러한 경향이 타인의 관점을 무시하는 데서 비롯된다기보다는 오히려 우리가 제한된 정보를 가지고 최선을 다해 타인들에 관해 생각하려는 진심 어린 노력—사실 반드시 필요한 노력이기도 하다—의 결과라는 점이다.

　　이와 같이 우리가 가진 정보가 혼란스럽다는 점은 복잡한 사회 세계를 헤쳐 나갈 때 늘 매우 신속하게 해내야 하는 무수한 추론 작업과 그때 자신을 거울 삼아 주변 사람을 비추어 볼 수밖에 없음을 고려할 때 납득이 간다. 예를 들어 언어학자들이 "상호작용적 조정interactional alignment"이라고 부르는 현상에 대한 교차문화적 연구가 활발하게 이루어지고 있는데, 그들은 우리가 다른 사람들과 서로 끊임없이 자동적으로, 자신을 상대방에게 동기화synch up하면서 세상을 살아간다(Louwerse et al. 2012)고 설명한다. 우리는 상대방의 행위와 발화를 곧바로 모방하며(Garrod and Pickering 2009), 그렇게 하고 있음을 스스로도 느낀다(Pecher and Zwaan 2005). 상대방의 말에

서 통사적 구조를 빌려 오기도 하며(Du Bois 2007) 상대방도 마찬가지다. 심지어 기억상실증에 걸린 사람조차도 대화를 나누다가 새로운 대상이 나오면 상대방과 함께 그것을 지칭하는 공동의 용어를 정해서 사용한다(Duff et al. 2005).

지식의 저주는 우리의 과거와 타인에 대한 생각에 영향을 미치므로 회상이나 공감에도 관련된다. 서사는 회상과 공감이 고도로 응축된 혼합물에 지식의 저주를 접촉시킨다. 픽션은 다른 사람들에 관해 생각해 볼 수 있게 해 줄 뿐 아니라 현실에서는 다른 사람들의 경험을 보는 관점에 존재할 수밖에 없는 장벽을 초월하게—혹은 초월한 것처럼 느끼게—해 주는 훌륭한 매개체다. 이언 매큐언의 《속죄》에서 브라이오니는 버지니아 울프에 공감하며 "서로 다른 마음들이 모두 동일하게 살아 숨 쉰다고 생각하면 [소설로] 여러 사람의 마음을 각각 생생하게 보여 줄" 수 있다고 생각한다. "오직 소설 속에서만 이 서로 다른 여러 사람의 마음에 들어가 그 모두가 똑같이 소중하다는 사실을 보여 줄 수 있다."(2001, 38)

확실히 독자들은 허구의 등장인물에 관해 염려하고 그들의 생각이나 동기에 관해 궁금해하며 그들의 약점에 짜증을 내거나 그들의 성공에 매료되고 그들에게 무슨 일이 일어날지 걱정하곤 한다. 서사 이해와 텍스트 처리—즉, 사람들이 서사를 읽을 때 무엇에 주목하고 텍스트에 무엇이 언급되었는지를 어떻게 탐지하고 기억하는지—에 관한 여러 경험적 연구는 독자들이 등장인물이 이해하는 대로 스토리를 해석하는 경향이 있음을 확인시켜 준다. 독자의 관점이 등장인물의 관점에 맞추어지는 이러한 조율은 서사의 기본을 이루는 일관성 차원에서도 일어난다.* 독자는 등장인물의 행위를 이용하여 자신을 특정 시공간에 위치시킨다. 독자는 등장인물에 연관된 대상이

놀라움의 해부

나 정보에 더 많이 주의를 기울인다. 예를 들어, 주인공에게 공간적으로 가깝게 묘사된 사물일수록 더 잘 인식된다(Glenberg, Meyer, and Lindem 1987; Rinck and Bower 1995).

블레이키 버률은 독자가 픽션 속에서 어떤 관점을 취할 것인지를 채택하고 탐색하는 과정에 서로 다른 방식들이 공존한다는 점이 이론가들에게 흥미로운 난제를 던져 준다고 지적한다. 한편으로 독자의 관점은 주인공의 관점과 "단단히 묶여 있는" 것처럼 보인다. 그러나 "흥미로운 서사적 상황들은 독자로 하여금 자신이 그 장면에 관해 알고 있는 바가 등장인물이 아는 것과 다르다는 점을 깨닫게 만든다."(2011b, 43) 즉, 서사는 우리가 아는 것과 등장인물이 아는 것 사이의 불일치를 다룰 때가 많다. 이 불일치는 아이러니, 우려, 긴장감을 자아내는 풍부한 소재가 된다.

버률은 이 문제를 해결하기 위하여 "사실의 관찰자"라는 가설적인 시점이 실질적으로 독자를 지배하는 관점이라는 그레고리 커리(Gregory Currie, 1997)의 아이디어를 받아들인다. 사실의 관찰자는 서로 다른 시간에 서로 다른 등장인물들에 감정이입하여 사건들을 기록하고, 일반적으로 등장인물들의 관점과 교차하되 분리된 관점을 제시한다. 이는 독자가 "특정 등장인물의 심리 상태를 취할지 아니면 그보다 많이 (혹은 덜) 아는 다른 누군가의 관점을 취할지 중 어느 한쪽을 선택"할 필요가 없다는 뜻이다. "우리는 그저 따라가면 된다. 따라간다고 해서 수동적인 것은 아니며 그 길이 특별히 편하지도 않다. 우리는 … 서로 다른 관점 사이를 빠르게, 때로는 격렬하

＊이 주제에 관한 연구는 다음의 문헌들에 잘 정리되어 있다. Coplan 2004; Vermeule 2011b, 40–42; Sanford and Emmott 2012, chap. 7.

게 진동해야 한다."(2011b, 43) 나는 이 책에서 그 진동의 역학 일부를 밝히고자 하는 것이다. 지식의 저주란 우리가 상이한 관점들을 가로지르며 항해하고자 할 때 그 전환이 깔끔하지도 명확하지도 않다는 것을 의미한다. 우리가 한 관점에서 마주치는 모든 것이 다른 관점에서의 개념화에 영향을 미친다.

잘 짜인 놀라움

놀라움이 주는 즐거움을 특히 강조하는 장르와 미학이 따로 있으며, 철저하게 계획된 놀라움에 대한 선호는 유행을 탄다. 그런 진자운동은 어디에나 존재하지만 가장 눈에 띄고 규칙성을 가시적으로 보여 주는 것은 서양 연극의 역사에서인 듯하다. 19세기 및 20세기 영국 연극 무대에서 이러한 미학적 유행의 순환이 잘 드러나며, 존 러셀 테일러John Russell Taylor는 1967년의 논문에서 이 시기의 특징을 "잘 짜인 극의 부상과 쇠퇴"라고 요약했다. "잘 짜인 극"([영] well-made play; [프] pièce bien faite)은 매우 성공적이었고, 신고전주의 연극의 공식이 되었다. 이 공식의 발전에 기여한 작가로는 프랑스의 극작가 외젠 스크리브Eugène Scribe가 가장 잘 알려져 있다. "잘 짜인 극"의 공식은 분위기나 등장인물의 성격보다 플롯을 강조하며, 아리스토텔레스의 **페리페테이아**(peripeteia, 급전)─강렬한 정서적 흥미를 자아내는 갑작스러운 플롯의 역전─원칙에 강하게 의존한다. 잘 짜인 플롯의 표준 형태라면 숨겨진 비밀, 교묘하게 배치된 우여곡절, 주인공들이 반대자들을 물리치고 모든 비밀이 밝혀지는 극 후반부의 클라이맥스가 있어야 한다.

이 공식을 따른 수천 편의 연극─스크리브와 그의 조수들의 "공장"에서 찍어 낸 작품만 해도 사백 편이 훨씬 넘었다고 전해진다─

이 19세기 프랑스와 영국의 극장을 채웠다. 스크리브의 작품 자체는 대개 잊혔지만, 그의 영향은 대중적인 연극에서뿐 아니라 헨리크 입센Henrik Ibsen, 아우구스트 스트린드베리August Strindberg, 안톤 체호프Anton Chekhov의 작품이나 할리우드 영화의 관습, 텔레비전 드라마의 3막 구조three-act structure에서도 나타난다. 그러나 잘 짜인 극에 대한 광범위한 반응은 스크리브 당대에 이미 시작되었다. 비평가들은 이 유형의 연극이 오락성에만 치중하여 진지함이 부족하다고 주장했고, 거기서 사용되는 기계적인 장치에 서정성도 사실성도 결여되어 있다고 지적했다. 예를 들어 조지 버나드 쇼George Bernard Shaw는 여러 차례 잘 짜인 극이 "무미건조한 인공물"이라며 소리 높여 비난했다(1893, xiii). (하지만 그 자신도 잘 짜인 극의 여러 기법을 자신의 작품에서 활용했다.) 20세기를 거쳐 현재까지 나타나는 이른바 "부르주아 연극bourgeois drama"에 대한 전위적 저항에도 비슷한 반감이 깔려 있었다. 그중에서도 잘 알려진 실험극 종류 중 하나인 부조리극이 이 책의 논의에 적절한 예가 될 것이다. 부조리극은 결말이 불합리하게 끝나면 안 된다는 원칙을 뒤집고 비논리적이고 추측 불가능한 놀라움을 추구하며 잘 짜인 플롯을 해체하고자 하기 때문이다.

사실 대개의 비평가들은 이 책에서 말하는 "잘 짜인" 놀라움을 텍스트가 주는 여러 즐거움 가운데 그렇게 중요한 요소로 평가하지 않는다. 단순한 속임수로 생각하기 쉽기 때문이다. 돈벌이를 위한 통속소설, 시간 때우기용 소설에나 쓰이는 기법 아닌가 하고 말이다. 그러나 한 번 읽고 버리는 그런 일회용 스토리가 그 장르의 애호가에게 실제로 놀라움이나 긴장감을 선사할 가능성은 낮다. 〈페리 메이슨Perry Mason〉, 〈CSI〉, 〈로 앤드 오더Law and Order〉와 같이 고도로 정형화된 드라마를 즐겨 보는 시청자라면 잘 알 것이다. 속도와 전환,

급반전이 언제나 동일한 양상으로 전개되므로 시청자들은 그 리듬에 점차 익숙해지고, 어느 시점에 어떤 거짓 단서가 나오고 언제 폭로가 이루어질지가 흘러간 유행가 코드 진행만큼이나 예측 가능해진다. 에드먼드 윌슨Edmund Wilson은 에세이 〈누가 로저 애크로이드를 죽였든 무슨 상관인가?〉에서 그런 종류의 스토리와 청중에게 냉소를 보낸다. "이런 스토리의 중독자들은 진실을 알아내려고 하기보다는 단지 예기치 않은 일련의 사건이 주는 가벼운 자극이나 선정적인 비밀을 알게 될 것이라는 데서 오는 긴장감만 즐길 뿐이다. 그 비밀이 실상은 아무것도 아니어서 사건을 설명하는 데 기여하지 못한다는 사실은 그런 독자에게 아무런 문제도 안 된다. 오랫동안 같은 종류의 스토리에 탐닉해 온 독자는 이 기만을 즐기기 위해 작가와 공모하는 법을 배웠으므로, 실망스러운 대단원을 마주하더라도 신경 쓰지 않으며 돌이켜 생각하거나 사건들을 검토하지 않는다. 그저 그 책을 덮고 다른 책을 읽기 시작할 뿐이다."([1945] 1950, 264)

윌슨은 이와 같은 경험을 전적으로 경멸한다. 이 문제에 관한 내 입장은 상당히 다르며 이에 관해서는 나중에 설명할 것이다. 다만, 윌슨이 놀라움을 위한 서사를 경험함에 있어서 "돌이켜 생각하기"의 중심성을 강조한다는 점은 주목할 만하다. 놀라움이 주는 즐거움의 상당 부분은 본질적으로 회고적이다. 긴장감과 호기심은 독자로 하여금 무슨 일이 생길지 짐작하고 어떤 결과를 고대하거나 두려워하면서 계속 앞으로 나아가게 만드는 반면 놀라움은 뒤돌아보게 만든다. 우리는 앞의 이야기를 돌이켜 보며 그 폭로를 위한 기초가 얼마나 잘 닦여 있었는지 감탄하거나 비난하고, 새로운 정보로 인해 달라진 서사 앞부분의 의미 패턴을 음미하거나 부정한다.

내가 여기서 잘 짜인 놀라움이라고 부르는 것의 핵심은 그것

놀라움의 해부

이 허술하지 않게 잘 만들어졌다는 데 있지 않다. 잘 짜인 놀라움은 한 가지 공식을 따르거나 적어도 추구해야 한다. 그 공식을 다루는 솜씨가 서투르든, 능숙하든, 탁월하든, 일련의 "가벼운 자극"을 기계적으로 배치했든, 특정 유형으로 분류할 수 없는 독특한 방식을 취했든, 중요한 것은 이 종류의 놀라움이 추구하는 공통 목표다. 그 목표는 독자를 일군의 가정으로 이루어진 한 방향으로 끌고 가다가 갑자기 그 가정들을 전복시키는 새로운 해석으로 사태를 바꾸어 놓는 것이다. 그 놀라움이 우리에게 매우 분명한 어떤 인상을 심어 주었는지가 성공 기준이다. 관건은 단순히 어떤 정황이나 결과를 모르게 하는 것이라기보다 나중에 오해로 밝혀질 해석을 어떻게 유도하는가에 있으며, 놀라운 폭로는 그 오해를 전복시켜야 한다. 이것이 잘 짜인 놀라움의 논리다.

실제로 이 종류의 놀라움을 중심으로 하는 장르의 서사는 독자들에게서 여러 상이한 반응을 낳을 수 있다. 예를 들어, 우리는 추리소설을 읽을 때 에드먼드 윌슨이 상상한 장르 소설 중독자처럼 열심히 답을 추측해 보지 않고 답이 나온 후에도 그리 면밀히 살펴보지 않을 수 있다. 사건의 전모가 점차 드러날 때, 그 경험이 우리의 지적 능력을 추켜세우거나 모욕하는 것처럼 느껴질 수도 있고, 두 느낌이 혼재할 수도 있다. 반전이 우리를 놀라게 할 때 우리는 미리 짐작하지 못했다는 점에 분하거나 짜증 날 수도 있지만 같은 이유로 매력을 느낄 수도 있다. 우리 자신을 탓하거나 텍스트를 탓할 수도 있고, 아무 탓도 안 할 수도 있다. 더 주의 깊거나 더 예리했더라면 예견할 수 있었을 것이라는 느낌이 매력이나 분한 감정을 더 고조시킬지도 모른다. 각자가 처한 어떤 상황으로 인해 제대로 추측했는지 아닌지를 상관하지 않을 수도 있다. 그러나 그 결과가 무엇이든 간에, 플

롯의 반전은 그 소재이자 원동력인 "저주받은" 사고 습관에 대해 탐구할 수 있게 해 준다. 놀라움을 주는 플롯은 얼마나 자주 이러한 경향에 의존하고, 그것을 주제로 삼고, 이 경향을 부추기고, 이 경향을 성격 묘사나 회상, 화자의 상황이라는 쟁점들과 서로 얽히게 만드는 것일까?

최초의 독해, 놀라움, 만족

애호가로서 스토리를 예술 작품으로 음미하거나 비평가로서 분석 대상으로 삼아 씨름할 때, 우리는 하나의 스토리를 한 번 이상, 두세 번이나 다섯 번, 혹은 열 번 넘게도 읽을 수 있다. 우리는 칼 크로버Karl Kroeber의 말처럼 "스토리는 다시 말해지면서retelling 발전하며, 끊임없이 다시 말해지며, **다시 말해지기 위해 말해진다**"는 점에 몰두한다(1992, 1; 원문의 강조). 크로버는—적어도 이 글을 쓸 당시에는—픽션의 이러한 측면이 안타깝게도 간과된다고 보았지만, 최근 들어 비평가와 작가들 모두 활발하게 다시 읽기와 다시 말하기의 가치에 주목하고 있다. 볼프강 이저Wolfgang Iser의《독서행위The Act of Reading》(1978)가 지금 나왔다면 "다시 읽기 행위The Act of Rereading"라는 제목을 달고 나왔을지도 모를 정도다. 피터 브룩스Peter Brooks의《플롯 찾아 읽기Reading for the Plot》는 정신분석학적 관점으로 반복과 다시 읽기가 서사적 경험의 기본적이고 핵심적인 속성이라고 주장하면서 "결말에서 회귀, 새로운 시작, 즉 다시 읽기를 제안하는 것이 픽션의 플롯이 수행하는 역할"이라고 말한다(1984, 109).

크로버의 설명은 스토리가 우리에게 실제 삶의 우발성에 의미를 부여할 수 있게 해 주기 때문에 사람들이 다시 읽기와 다시 말하기에서 즐거움을 얻음을 시사한다. 사반세기가 지난 지금은 문학

에 대한 정신분석학, 인지과학, 신경과학적 접근에서 흔히 볼 수 있는 관점이다. 또한 폴 리쾨르Paul Ricoeur의 철학에서도 같은 아이디어의 상세한 전개를 볼 수 있다. 그의 저술(예를 들어, 1984; 1986; 1988)에서는 다시 읽기와 다시 말하기가 문학적 경험뿐 아니라 자아 현상학phenomenology of self에서도 결정적인 부분이라고 말한다. 도릿 콘 Dorrit Cohn의《픽션의 구별The Distinction of Fiction》(2000)도 다시 읽기와 실제 삶의 경험을 연결한다. 콘은 픽션이 우리로 하여금 독특하거나 내면적이거나 찰나에 지나가는 것이어서 픽션이 아니었다면 접근 불가능한 죽음, 사랑, 정체성 등을 여러 각도에서 반복하여 경험할 수 있게 해 준다고 말한다. 이런 의미에서, 어떤 스토리를 처음 접했더라도 그 한 번의 읽기가 여러 이야기에서 서로 다른 형태로 되풀이되는 사건, 주제, 경험의 다시 읽기로 이해될 수 있다. 개별 텍스트를 여러 번 읽을 때에도 동일한 원리가 적용된다. 글쓰기나 다른 고정 매체의 속성은 안정적이어서 "동일한" 이야기를 반복하여 만날 수 있지만, 읽기의 속성은 매번 다르다. 읽을 때의 상황이 언제나 새롭기 때문이다.

이런 이론적 탐구 외에도, 문학 영역에서의 수많은 저술이 다시 읽기에서 나타나는 작품의 미적 요소들을 깊이 다루어 왔다. (또한 온라인에서 독자와 네티즌들이 퍼뜨리는 분석의 홍수에 의해서 증명되듯이, 이러한 종류의 심층적이고 확장적이고 광범위한 읽기가 학계에만 한정되는 것도 아니다.) 에둘러 말하는 법이 없는 블라디미르 나보코프 Vladimir Nabokov는 특히 강력하게 이 입장을 취한다. 그는 첫 번째 읽기란 아예 읽기가 아니며 준비운동에 불과하다고 주장한다. "기묘하게도, 우리는 책을 읽을 수 없다. 다시 읽을 수 있을 뿐이다. 좋은 독자, 중요한 독자, 능동적이고 창조적인 독자란 다시 읽는 사람이다.

그 이유는 이렇다. 우리가 어떤 책을 처음 읽을 때 우리의 눈을 왼쪽에서 오른쪽으로, 한 줄에서 그다음 줄로, 한 페이지에서 그다음 페이지로 애써 옮겨 가는 과정, 책을 앞에 놓고 이루어지는 이 복잡한 물리적 작업, 그 책이 무엇에 관한 것인지를 시공간적으로 알아가는 이 과정 자체가 우리와 예술적 감상 사이를 가로막는다."(1982, 3)

그럼에도 불구하고 나는 여기서 전통적으로 최초의 독해first reading와 결부된다고 여겨진 현상, 그리고 이후의 읽기에서 텍스트와의 그 첫 만남을 되돌아보는 방식에 주목할 계획이다. 처음 읽는 행위가 이후의 읽기보다 더 타당하거나 중요하다고 주장하려는 것은 아니다. 사실 처음 읽을 때도 그 텍스트에 대한 진정한 경험이 아닐 때가 많다. 만일 당신이 어렸을 때 누군가가 책을 읽어 주었다면, 그 내용을 이해하게 된 시점에 많은 부분이 이미 익숙해져 있었을 것이고 스스로 처음 그 책을 읽은 시점에는 내용을 아주 잘 알고 있었을 것이다. 읽기 경험을 이루는 모든 심미적, 정서적 구성 요소가 전적으로 최초의 읽기에서만 비롯된다고 주장하려는 것도 아니다(이 내용은 뒤에서 더 명확해질 것이다). 그러나 최초의 독해와 그 잔향은 작가가 텍스트가 진행되는 내내 전술적으로 정보를 노출함으로써 특별한 효과를 내고 싶어 할 때 직면하는 여러 미묘한 도전 과제들에서 확연히 중요한 문제다.

특히 놀라움은 우리가 그 스토리를 처음 접해야만 진정으로 일어날 수 있는 현상으로 보인다. 오래전에 읽어서 내용을 잊어버렸거나 전에 읽었을 때 제대로 혹은 전혀 이해하지 못한 경우 같은 예외도 있다. 그러나 그런 경우라면 사실상 최초의 독해와 마찬가지로 보아야 한다. 이미 알고 있는 무엇인가에 의해 놀라기란 불가능하지는 않더라도 매우 어려운 것이 사실이다. 외견상의 이러한 휘발

성은 놀라움을 그 사촌뻘인 긴장감suspense과 차별화하는 특질이다. 긴장감은 예상과 우려 때문에 발생하므로 언뜻 보기에는 불확실성, 즉 지식의 결여에 의존할 것 같다. 그런데 사람들은 한 영화를 두 번째(혹은 세 번째, 아니면 여덟 번째)로 볼 때나 장르적 관습에 따라 시퀀스의 상당 부분을 예상할 수 있을 때에도 여전히 긴장감을 느낀다고 말한다. 긴장감이 불확실성에 의한 것이라면 사람들은 왜 무슨 일이 일어날지 알 때도 긴장감을 느낄까? 켄달 월튼은 영향력 있는 논문 〈두려움을 주는 픽션Fearing Fictions〉에서 이 기묘함을 다음과 같이 설명했다.

> 긴장감은 우리의 익숙함과 거의 무관하게 어떤 작품에 대한 우리의 반응에서 결정적인 요소일 수 있다. 우리는 《톰 소여의 모험》을 읽으면서 이미 결과를 알고 있어도 처음 읽었을 때와 똑같은 강도로 톰과 베키를 "걱정"할 수 있다. 《잭과 콩나무Jack and the Beanstalk》 이야기를 수없이 들어서 문장 하나하나를 외울 수 있을 정도인 아이도 거인이 잭을 발견하고 뒤쫓아 오는 장면에서는 언제나 처음 그 이야기를 들었을 때와 똑같이 흥분과 긴장감에 사로잡힐 수 있다. 아이들은 자기가 좋아하는 이야기는 이미 다 아는 내용이라고 지루해하기는커녕 몇 번이고 되풀이하여 읽어 달라고 조를 때가 많다.(1978, 26)

이 현상은 심리학이나 철학에서 "긴장감의 역설"(N. Carroll 1996; Yanal 1996), "비정상적 긴장감"(Gerrig 1996), "불확실성 없는 긴장감"(Gerrig 1989) 등 다양하게 명명되었다.

월튼의 설명에 대해 어떤 사람들은 이런 순간들에 우리가 느끼

는 감정이 외견상으로는 긴장감처럼 보이지만 실제로는 두려움 같은, 관련되어 있기는 하지만 긴장감과는 다른 감정일지도 모른다고 말할 수 있을 것이다. 익숙한 스토리에서 느끼는 긴장감이란 단순히 스토리를 세세하게 기억하지 못하는 데서 오는 감정이므로 이러한 경험을 비정상적이라거나 역설이라고 보는 것이 오해라는 설명도 있을 수 있다. 일례로, 로버트 야널Robert Yanal(1996)은 이 두 견해의 조합을 제안한다. 사람들이 자신의 심리 상태에 대한 믿을 만한 보고자가 아닌 것은 사실이지만, "감정에 대한 오해"로 설명하는 방식이 지닌 문제는 사람들이 어쨌든 실제로 느꼈다고 하는 긴장감을 완전히 무시한다는 데 있다. 경험한 사람이 느낀 긴장감 중 일부에만 "긴장감"이라는 명칭을 허여할 분명한 원칙적 이유가 없다. 사실 자기보고가 어떤 경험을 긴장감으로 분류하는 측정 기준으로 적절하지 않다고 결정해 버린다면, 긴장감이라는 현상 자체를 논의할 근거 자체가 거의 남지 않는 셈이다.

　이 노선을 따르는 또 다른 설명으로 긴장감이 불확실성에서 비롯되는 것처럼 보이지만 사실은 불확실성에 관한 경험이 아니라는 주장이 있는데, 이 견해가 앞의 주장보다는 좀 더 그럴듯해 보인다. 그러나 이 주장도 실제 사례나 실험적 증거에 위배된다. 독자와 시청자가 종종 "많은─사실 대부분의─세부 사항, 심지어 일부 플롯 구조와 서사까지도 잊어버린다"(1996, 156)는 야널의 관찰은 전적으로 옳지만, 이 점은 잠시 차치하고 완전히 동일한 읽기와 긴장감이 반복되는 경우를 생각해 보자. 이러한 경험을 완벽히 설명해 내기란 불가능해 보인다. 우선, 서사의 결과를 이미 알고 있으면서도 긴장감뿐만 아니라 비이성적인 그 결과와 상반되는 비이성적인 희망까지 품게 되는 일이 비일비재하다.

　　　　　　　　　　　　　　　　　　　　놀라움의 해부

심리학자 리처드 게리그Richard Gerrig는 챌린저호 발사 장면의 영상을 본 경험을 들어 결과를 이미 알고 있는 독자도 불확실성을 느낄 때가 많다고 말한다(1997). 영화평론가 데이비드 보드웰David Bordwell은 2001년 9월 11일에 납치된 여객기 중 한 대에서 일어난 사건을 그린 영화 〈플라이트 93United 93〉(2006)을 보면서 비슷한 감정을 느꼈다. 그는 무슨 일이 일어날지 알고 있었지만 두려움과 '그 일이 일어나지 않았더라면'이라는 가정법적 바람뿐 아니라 스토리 안에서 다가올 사건에 대해 자기도 모르게 진심으로 "불가능한 희망"을 갖게 됨을 느꼈다.

게리그(1989)는 스토리가 이미 알려져 있는 사실에 대해서도 실제로 불확실성을 느끼게 만든다고 주장하며, 이를 뒷받침하는 실험적 증거도 제시한다. 게리그는 피험자인 예일대학교 학생들에게 매우 유명한 역사적 사건을 다룬 단편소설을 읽게 했는데, 더 긴장감 있게—이를 위해 역사적 사실인 결말에 도달하기까지 어떤 장애물이 있었는지 자세히 설명했다—쓰인 소설을 읽은 참여자는 "긴장감 없는" 버전을 읽은 참여자보다 그 결과가 실제로 일어난 일이라고 확신하는 데 확실히 더 오래 걸렸다. 예를 들어, 조지 워싱턴이 미국 초대 대통령으로 선출되었다는 것은 학생들 모두 너무나 잘 알고 있는 사실이었지만, 긴장감 넘치는 소설의 전개는 독자로 하여금 그 진술이 참이라고 답하기 전에 주저하게 만들 수 있었다. 이러한 실험 결과에 대해 게리그는 긴장감 있는 서사가 우리의 지식을 압도하는 측면이 있으며 읽기라는 몰입적 경험이 일시적으로나마 서사 속의 사건에 대한 실제적 불확실성을 만들어 낼 수 있다고 해석했다. 스토리가 생생하고 몰입감이 높으면 우리의 주된 초점이 "서사적 세계가 순간순간 어떻게 전개되는지"에 맞추어지며, 그러한 경

험 속에서 이전에 읽은 것에 대한 우리의 기억이 떠오르지 않게 된다. 기억이 "의식에 난입하지 못하"는 것이다(Gerrig 1997, 172).

반면에 놀라움은 긴장감보다 경험의 영향을 훨씬 더 많이 받는—항상 우리가 추측하는 방식으로 영향을 받는 것은 아니지만—것으로 보인다. 성공적인 서사적 놀라움이 다시 읽기에서 비로소 완전히 충족되는 경우도 많지만, 청중이 놀라움의 경험에서 처음 접하는 일이라는 측면을 매우 중요하게 여기는 것도 이 때문일 것이다. 많은 사람들이 "스포일러spoiler"에 항의하는데, 이 용어 자체가 스토리의 비밀을 미리 알면 당연히 그 매력이 파괴된다는 뜻을 내포하고 있다. 대중이 직접 접하기 직전에 영화나 드라마를 소재로 글을 쓰는 비평가들은 이러한 우려에 공개적으로 맞서 싸운다. 영화평론가 로저 이버트Roger Ebert는 〈밀리언 달러 베이비Million Dollar Baby〉에 관한 글에서 "비평가에게는 스포일러를 유출할 권리가 없다Critics Have No Right to Play Spoiler"—이 글의 제목이기도 하다—고 선언하며 "영화를 보러 가는 사람들은 플롯의 주요 반전을 미리 알고 싶어 하지 않으며, 관례를 위반하는 비평가들에게 편지를 보내 격분을 표출한다"고 단언했다(2005, 18).

영화 관람객만 그런 위반에 분노하는 것이 아니다. 비평가 캐럴라인 러빈Caroline Levine은 〈긴장감의 해부An Anatomy of Suspense〉라는 에세이를 통해 독자에게서 미스터리, 불확실성, 긴장감이 주는 즐거움을 빼앗는 편집자의 행태에 관해 생생하게 묘사한다. 그녀는 십 대 때 《안나 카레니나Anna Karenina》를 읽다가 주석 때문에 읽는 즐거움을 망친 기억을 회상한다. 기차역에서 안나와 브론스키가 처음 만나는 장면에 주석이 달려 있었는데, 거기에 러시아 역사에 대한 정보가 아니라 이 만남이 안나의 자살을 암시한다는 언급

이 있었던 바람에 고조되고 있던 흥분이 깨졌던 것이다. 대체 어떤 독자가—설사《안나 카레니나》의 내용을 어느 정도 알고 있다고 하더라도—그런 주석을 환영할지("어머, 그런 미묘한 점까지 주목하게 해주다니 고마워요!") 상상하기 힘들지만, 어린 러빈은 특히 심한 타격을 받았다. "긴장감 있는 서사에 대한 나의 강렬했던 흥미가 갑자기 무너져 내렸다. 나는 앞으로 일어날 일에 대한 이 앎을 무시하려고, 잊어버리려고, 나의 김샌 호기심을 되살려 보려고 애썼다. 하지만 일단 도래할 일을 알아 버리자 이후의 칠백 쪽을 내내 우울한 기분으로 꾸역꾸역 읽으며 피할 수 없는 침울한 결말을 기다리는 수밖에 없었다."(2011, 195) 다른 책도 아니고《안나 카레니나》가 (더구나 19세기 문학을 연구하는 학자로 성장할 사람에게) 우울하고 지루한 이야기로 변질된 것을 보면, 때 이른 폭로가 확실히 읽기 경험을 망치는 것으로 보인다.

반면에 UC샌디에이고의 한 심리학 연구에 따르면 "스포일러는 스토리를 망치지 않는다Story Spoilers Don't Spoil Stories." 이 제목은 아마도 과장이겠지만 그들의 연구 결과가 기존의 상식에 얼마간의 의문을 제기하는 것은 확실하다. 연구자들은 천 명이 넘는 피험자에게 단편선집에서 고른 세 종류의 단편소설—미스터리 소설, 모파상 식의 아이러니를 담은 반전 스토리, 회상을 다룬 순수문학이었으며 모두 피험자가 읽어 본 적 없는 작품이었다—을 읽게 했다(Leavitt and Christenfeld 2011, 1152). 피험자들이 읽은 소설 중에는 맨 앞에 내용을 소개하고 넌지시 결말을 폭로하는 "스포일러 단락"이 추가된 것도 있고 원문 그대로인 것도 있었다. 피험자에게 소설을 읽은 후 얼마나 재미있었는지를 평가하게 한 결과, 셋 중 어느 범주에서도 스포일러 유무에 따른 평점의 유의미한 차이가 나타나지 않았다. 오히

려 결과를 미리 알았을 때 작품에 대한 선호도가 근소하게 높았다.

놀라움이 주는 만족은 깨지기 쉬운 것일까, 아니면 견고한 것일까? 읽기라는 행위는 그 자체로서 우리를 끊임없이 지식의 저주에—한 페이지를 읽을 때마다 그 페이지를 읽지 않은 상태로 돌아가서 앞 내용을 생각하는 일이 불가능해지므로—놓이게 하는 것일진대, 그럼에도 불구하고 놀라움에 여전히 남는 가치는 무엇일까? 놀라움이란 기껏해야 나보코프의 말대로 우리가 제대로 감상을 할 수 있는 위치에 다다르기에 앞서 책과 "친해지는"(1982, 3) 예비 단계에서 일시적으로 일어나는 부수 현상일까? 아니면 놀라움에 지속성을 띠는 무엇인가가 있는 것일까?

회고와 회복력

잘 짜인 놀라움과 만족스러운 반전에 일반적인 구조가 있어서 반복적으로 적용 가능하다는 사실은 실로 영구히 서사적 기쁨을 길어 낼 수 있는 원천을 제공하는 것으로 보인다. 많은 텍스트에서 그 즐거움이 거듭 되살아난다는 점은 개별 작품에서 나타나는 놀라운 순간 하나하나의 덧없음과 너무나 대조적이어서 놀라움이 지닌 속성 중에서도 특히 호기심을 자극한다. 회복력은 특히 만족스러운 놀라움의 예를 칭찬할 때 자주 언급되는 특징이기도 하다. 예를 들어, 1861년에 한 논평가는 찰스 디킨스Charles Dickens의 《위대한 유산》을 칭송하며 다음과 같이 썼다.

그는 아무리 둔한 사람이라도 미스터리의 비밀을 추측하도록 자극했다. 그러나 우리가 보아 온 바에 따르면 가장 영리한 독자의 추측도 가장 덜 총명한 독자의 추측과 거의 다를 바 없이 빗나

간다. 똑똑한 독자들은 더욱 약올라한다. 모든 놀라움이 속임수가 아니라 기교의 결과물이며 이전의 장들을 잠깐만 돌이켜 보아도 매우 논리적인 스토리 전개의 소재들이 버젓이 주어져 있었음을 알 수 있기 때문이다. 첫 번째, 두 번째, 세 번째, 네 번째 놀라움이 지적 호기심에 즐거운 전기충격을 안겨 준 후에도 결말은 여전히 은밀한 징조만 남긴 채 숨겨져 있다.(《위대한 유산》 1861)*

놀라움은 스릴러나 미스터리 장르에 자주 등장한다. 플롯의 대부분이 진행되는 동안 어떤 사람이나 사건, 혹은 관계가 오인되었다는 사실이 나중에 밝혀짐으로써 발생하는 놀라움의 경우—이를 "재정의redefinition"형 반전이라고 부를 수 있을 것이다—라면 더욱 그렇다. 그러나 놀라움이 기억과 공감의 독특한 특징에 기초하여 구축된다는 점, 그리고 고조되는 긴장감과 그 후의 회고 사이에서 아슬아슬하게 자리를 잡고 있다는 점은 성장소설(bildungsroman 또는 coming-of-age novel)과도 구조적 친화성을 갖게 한다.

이에 대한 설명을 위해 다시 《위대한 유산》의 사례를 살펴보자. 이 소설에서 중년이 된 핍은 빅토리아 시대의 켄트 지방 출신 고아였던 어린 시절과 두 명의 어른에 의해 초래된 삶의 변화를 돌이켜 보는 이야기를 들려준다. 첫 번째 어른은 탈옥수 에이블 매그위치로, 다시 체포되기 전 우연히 만난 핍으로부터 짧은 시간 도움을 받는다. 두 번째 어른은 퇴락해 가는 저택에 사는 부유한 독신녀 미스 해비셤이다. 그녀는 양녀 에스텔러의 놀이 상대를 찾고 있다. 핍은 익

* 이 서평은 익명으로 발표되었는데, 콜린스(1971)는 에드윈 퍼시 휘플Edwin Percy Whipple의 글로 추정하고 있다.

명의 후원자―핍은 미스 해비셤이 후원자라고 추측한다―덕분에 가난했던 어린 시절을 뒤로하고 신사가 된다. 그는 아름다운 에스텔러에게 구애하지만 에스텔러는 핍을 사랑할 수 없다고 고집한다. 그러던 중 기결수 매그위치가 다시 나타나 핍의 출신과 사회적 지위 상승에서 그가 한 역할을 밝히자 핍은 억압되어 있던 자신의 삶과 정체성의 진실에 직면하게 된다. 피터 브룩스(1984)가 주장했듯이, 핍은 자기가 살아오면서 겪은 사건들을 오독하고 있었음을 인정할 수밖에 없다. (나중에 에스텔러가 매그위치의 친딸이며, 따라서 매그위치의 양아들인 핍과 남매 사이나 다름없다는 사실이 밝혀지는 것도 재정의형 반전이다.)

《위대한 유산》을 오독의 소설이라고 설명한 브룩스의 이 유명한 해석은 이 소설을 "중심적인 의미가 플롯 구성에 의존한다는 인상을 가장 강하게 남기며"(Brooks 1984, 114) 독자를 특유의 시퀀스 흐름에 따라 그 플롯과 마주치게 함으로써 그 목적을 달성하는 작품의 예로 소개한다. 브룩스는 이 소설의 과업이 독자를 "핍의 읽기를 흉내 내되 핍보다 더 잘 읽어 낼 수 있는" 위치에 가져다 놓는 것이라고 결론짓는다. 《위대한 유산》은 주인공이 발견하거나 가정한 의미 체계를 이용하는 동시에 전복하면서 그 모든 읽기 과정 자체, 즉 독자가 서사적 텍스트 속에서 의미를 찾아 나가는 여정과 서사의 한계 때문에 발생하는 의미 부여의 한계까지도 모두 독자에게 노출한다."(140)

여기서 나는 《위대한 유산》에서 플롯이 가진 강력한 힘뿐 아니라 플롯상에서 반전이나 전복이 일어나고 났을 때의 공허함을 볼 수 있다는 점에 주목한다. 소설의 궤적은 "삶이 아직 플롯에 종속되지 않은 듯한 인상"을 주는 시작 부분에서부터 "삶이 플롯

놀라움의 해부

을 모두 헤쳐 나와 이제는 플롯을 포기하며 플롯을 떨쳐 낸 듯한 인상"을 주는 결말에 도달하며, 따라서 이 스토리의 교훈은 플롯 자체가 "비정상적이거나 일탈적인 상태"라는 것이다(Brooks 1984, 138). 이러한 독해는 결말에서 매우 확실해진다. 브룩스는 《위대한 유산》의 결말에서 이제까지의 이야기 대부분이 의미 있는 진전이 아니라 무의미함을 보여 주는 것이었음이 밝혀진다고 주장한다.* 서두에서 결말 사이의 공간을 채우는 내용의 주된 의미는 그 진짜 본질이 "연기延期와 오류로 이루어진 '지연공간dilatory space'"임을 보여 준다는 데 있었음이 "밝혀진다."(96) 그 모든 이야기는 필연적인 결말을 미루고 준비하기 위한 과정, 즉 "현재에 과거를 통합하고 우리가 시작과 연관 지어 결말을 이해하도록 하는 데 꼭 필요한 지연"을 발생시키는 부분이라는 것이다(139).

이런 식의 《위대한 유산》 독해는 어떻게 플롯이 플롯을 거부할 수 있는지에 관한 설득력 있는 메타서사를 낳는다. 한편 브룩스는 이를 통해 핍이라는―동정심이 있고 변화하되 확실히 일관성이 있고, 자기연민이 점차 커지는―인물을 더 광범위한 분석을 위한 거대한 기계 장치에 흡수한다. 제임스 펠런James Phelan은 이러한 브룩스의 독해가 "어떻게 해서 핍의 서사 자체가 플롯에 관한 것이 될 수 있었는지에만 초점을 둠으로써 그 서사에 대한 독자 경험의 역동성이라는 쟁점을 덮어 버린다"고 비판했다(1989a, 75). 사실 나는 핍의 서사가

* 잘 알려져 있듯이, 《위대한 유산》에는 두 개의 결말이 있다. 디킨스가 처음에 썼던 결말은 더 우울했는데 출판될 때는 핍과 에스텔라가 화해하는 것으로 수정되었다. 브룩스의 독해는 어느 쪽의 결말을 택하든 이 소설이 진행되면서 구축된 탐구를 향한 에너지가 플롯의 층위에서 만족스럽게 배출될 수 없음을 증명한다고 설명함으로써 솜씨 좋게 두 결말을 아우른다.

그리는 감정의 궤적이 (인물의 묘사일 뿐 아니라) 플롯에 대한 것이라고 생각하는 쪽이지만, 플롯의 중간 부분을 극복할 대상으로서 존재하는 것일 뿐이라고 치부하고 금방 넘어가 버리거나 그 전개 과정에서 반복적으로 함께 나타나는 놀라움과 연민의 경험을 너무 쉽게 깎아내리면 안 된다는 데 강력하게 동의한다.

앞에서 인용한 19세기 서평에서 지적했듯이, 《위대한 유산》의 결말은 핍과 독자를 놀라게 하는 유일한 지점이 아니다. 그에 앞서 여러 차례 "지적 호기심에 즐거운 전기충격"을 안겨 준다. 나는 결말 이전의 놀라움이 주는 "즐거움"과 "충격" 중 어느 하나도 놓치고 싶지 않다. 성장소설의 구조는 작가에게 소설이 전개됨에 따라 한 명의 등장인물이 앎과 무지, 희망과 환멸의 상태를 모두 겪도록 묘사하면서도 여전히 하나의 인격으로 느껴지게 하고 독자의 공감도 유지할 것을 요구한다.

현실에서는 다른 사람들 때문에 놀랄 일이 끊임없이 일어난다. 반면에 픽션에서 등장인물이 독자를 너무 놀라게 하면 설득력이 없다거나 앞뒤가 안 맞는다고 여긴다. 그러나 놀라움의 요소가 제대로 작동하면 다른 어떤 기법으로도 성취할 수 없을 만큼 인물에 깊이를 더해 준다. 《안나 카레니나》로 돌아가 보자. 최근에 작가 메리 게이츠킬Mary Gaitskill은 이 소설을 읽은 경험을 다음과 같이 묘사했다. "나는 특히 너무나 아름답고 지적인 한 대목에 이르렀을 때 실제로 벌떡 일어났다. 너무 놀라서 책을 내려놓을 수밖에 없었다. 그것은 이 소설을 완전히 다른 차원으로 올려놓았다. … 독자들은 그들이 완전히 변했다고 믿는다. 이것이 그들의 본모습이라고 믿는다. 등장인물들이 이전에 한 번도 보여 주지 않은 방식으로 행동하는 순간에 오히려 그들의 본모습이 가장 잘 드러나는 것처럼 보이다니, 이상한 일

이다. 어떻게 그럴 수 있는지 다 이해할 수는 없지만, 어쨌든 멋진 일이다."(Fassler 2015)

《위대한 유산》에서 플롯의 놀라움과 등장인물이 주는 놀라움은 모두 지식의 저주라는 동력으로 작동한다. 작가가 심어 놓은 관점의 한계가 독자에게 침투하고, 독자는 어느 한 부분에서 알게 된 사실을 다른 부분에서의 판단과 추론에도 영향을 미치도록 기꺼이 내버려 두기 때문에 놀라움이 작동하는 것이다. 이 소설 안에서의 상이한 관점들이 서로 교차하고 혼합되고 어우러지면서 마치 자연적이고 총체적인 하나의 관점이 있는 것처럼 보이지만 소설이 진행되면서 점차 실체가 드러난다. 놀라움의 리듬은 이 발견 과정을 통해 완성된다. 가장 먼저 해야 할 일은 주변 상황에 대한 어린 핍의 해석을 최소한 어느 정도는 공유하도록, 즉 핍이 그랬듯이 사건들을 "오독" 하도록 독자를 설득하는 것이다. 이는 물론 독자가 핍의 말을 통해 걸러진 상태로밖에 그 사건들에 대해 알 수 없기 때문에 가능한 일이다! 그리고 그 결과는 단순히 핍의 설명이 신뢰할 만하지 못하다고 느끼는 것이 아니다. 그가 이끄는 대로 따라온 것은 독자이므로 독자 자신도 단지 속임수의 피해자가 아니라 오독의 공범이라고 느끼게 된다.

단지 독자가 핍 자신과 같은 관점을 갖는다고 해서 공감이 유발되는 것은 아니다. 무엇을 "핍 자신의 관점"이라고 보아야 하는지가 그리 간단하지 않은 문제라는 점도 그 이유 중 하나다. 《위대한 유산》은 표면적으로 핍이 성인의 관점에서 들려주는 회고담이다. 실제로 성인이 된 핍의 관점과 어린 핍의 보다 제한적인 관점 사이의 거리는 텍스트 전반에 걸쳐 때에 따라 달라진다. 핍의 관점들 사이의 불일치 덕분에 독자인 우리는 공감의 정도를 미세하게 조정

할 수 있다.

 핍이 자신을 소개하고 어린 시절에 묘비의 생김새를 보고 죽은 부모 형제가 이러저러한 사람이었으리라고 짐작했던 일화를 묘사하는 이 소설의 첫 대목은 곧바로 이 복잡하게 얽힌 관점들을 능숙하게 조율하기 시작한다. 이 시퀀스는 우리가 처음부터 그의 관점에 지나치게 몰입하지 않게 함으로써 오히려 어린 핍에 대한 공감을 불러일으킨다.* 우리는 죽은 형제들의 무덤을 표시하는 "다섯 개의 조그마한 마름모꼴 석판"이 "그들이 모두 똑바로 누운 자세로 양손을 바지 주머니에 넣은 채 태어났다"는 굳은 믿음을 품게 만들었다는 핍의 이야기를 듣게 되는데(Dickens [1861] 2003, 3), 실소가 느껴지는 어조다. 화자 핍이 어린아이의 관점에 들어가 있는 것이 아니라 어린아이의 관점을 밖에서 바라보고 있다는 것이 분명하게 드러난다.

 그러나 이 대목의 매력이(정말 무척 매력적이다!) 건조하면서도 재치 있는 화자의 목소리에서만 나오는 것이 아니다. 그 목소리가 핍이라는 등장인물에 관해 우리에게 말해 주는 바 또한 그 이상으로 매력적이다. 어린 핍의 정신세계는 그 자체로 독특하면서도 매력이 있다. 그리고 그때 일이 벌어진다. 화자의 추억담은 어린아이의 별난 상상이 만든 이 우스꽝스러운 그림을 보여 준 후 곧바로 핍이 교회 묘지에 대해 부모 형제가 실제로 죽어서 묻혀 있는 무서운 장소라는 "인상을 처음으로 가장 생생하고 분명하게"(3) 갖게 된 순간에 관해 이야기하기 시작한다. 우리는 이 깨달음의 순간이

* 이 첫 번째 관찰은 이 장면에 대한 제임스 펠런의 매력적이고 통찰력 있는 독해를 그대로 따른 것이지만(1989a; 1989b) 이를 지식의 저주와 연관시킨 것은 이 책의 새로운 시도다.

놀라움의 해부

곧 자기인식self-awareness이 시작되는 순간이었음을 알게 된다. 실제로 자신이 처한 상황을 알게 되는 어린 핍의 마지막 발견은 "이 모든 것이 무서워져서 조그맣게 몸을 웅크린 채 벌벌 떨며 막 울음을 터뜨리려는 존재가 바로 핍이라는 것"이었다(4). 여기서 제삼자—앞 문장에서 어린 시절의 나를 "나"가 아니라 "핍"으로 지칭했다는 점을 주목할 필요가 있으며, 이 때문에 새롭게 등장한 사람은 제삼자가 된다—의 언급은 떨어진 곳에서 바라보는 화자의 목소리와 몸을 떨며 흐느끼는 아이가 직접적으로 느끼는 비참한 감정 사이에 또 한 번의 거리감을 준다.

이러한 거리감은 그 장면이 화자로서의 핍이나 자기연민에 빠진 등장인물로서의 핍이 개재되지 않아도 애처롭게 느껴질 수 있음을 의미한다. 성인이 된 핍은 그 겁먹은 아이에 대한 연민을 표출할 수도, 불러일으킬 수도 있다. 이 효과는 독자가 동정심을 공유할 수 있게 해 주는 토대가 된다. 이와 동시에, 어린 핍 자신이 자기인식이 일어나고 있음을 안다는 사실(삼인칭의 "핍" 안에 자신의 일인칭 시점이 함축되어 있다)과 이 모든 관점들이 어쨌든 모두 핍의 관점이라는 사실은 우리가 알게 될 핍이 어린 시절의 그 순간에 드러난 자기인식의 매력, 그리고 성인 화자로서의 선한 의지를 모두 가지고 있음을 뜻한다.

여기서 나는 핍의 상황과 그에 대한 독자의 경험 모두에 지식의 저주가 드리워져 있다는 점에 주목하고자 한다. 성인 화자로서의 핍은 객관적 거리 두기가 가능하고 어린 핍에게 결여된 "균형감각sense of perspective"도 가지고 있다. 하지만 어른이 된 핍의 관점 역시 제한적이며, 이 소설이 진행되는 가운데 독자들도 서서히 그 사실을 알아차리게 된다. 궁극적으로 디킨스는 성숙한 (그러나 오류를 범하기 쉬

운) 핍과 어리고 미숙한 (그러나 연민을 느끼게 하는) 핍 사이의 상호작용을 통해 두 핍과 독자의 삼자 관계를 섬세하게 조정함으로써 지식의 저주에 의한 핍의 윤리적 실패를 서로 다르게 판단할 가능성을 발생시킨다.

소설이 진행되면서 어린 핍의 태도는 점점 더 복잡해지고, 이해타산 없이 베푸는 동정심은 줄어든다. 그것을 바라보는 우리의 시각 또한 성숙한 핍이 자신의 과거 행동에 대해 보여 주는 부정적인 평가에 점점 물든다. 혹은 독자가 어린 핍의 생각이 변화하여 점차 성숙한 핍의 판단에 수렴하는 것을 보게 된다는 식으로 말할 수도 있다. 이는 결국 어린 핍이 나이 들어 가면서 성숙한 핍의 어두운 그림자가 그에게 드리워진다는 뜻이기도 하다. 매그위치의 진짜 정체성을 알게 된 후 자신이 조에게 얼마나 부당하게 굴었는지를 깨닫게 되는 장면을 생각해 보자. 이 깨달음은 매그위치에 대한 새로운 죄의식이 자신의 반응에 영향을 미치고 있다는 핍의 자각 때문에 더 복잡해진다. "무엇보다 더 날카롭고 깊은 고통은 무슨 범죄를 얼마나 저질렀는지도 모르는 이 죄수, 내가 지금 앉아서 생각하고 있는 이 방에서 끌려 나가 올드 베일리(영국 중앙형사재판소-옮긴이)에서 교수형에 처해져야 마땅한 이 죄수 때문에 내가 조를 저버렸다는 사실이었다. … 그들[비디와 조]에게 무례하게 대했다는 인식은 그 어떤 용서로도 지울 수 없을 만큼 강렬했다. 이 세상의 어떤 지혜로도 그들의 순박함과 신실함만큼 나에게 안식을 줄 수 없을 것이다. 하지만 나는 내가 한 일을 결코, 결코, 결코 돌이킬 수 없다."(Dickens [1861] 2003, 323)

작품 중반에 이러한 폭로가 일으킨 전환은 핍의 성격 변화에서 복잡하고 충격적인 여러 진전을 발생시킨다. 또한 일관성을 유지

놀라움의 해부

하면서도 가변적인 인물로 그려진 핍의 특징을 강화한다. 궁극적으로 어린 핍과 성숙한 핍이라는 두 관점으로부터 제삼의 관점이 발생하며, 이때 둘 사이에 성립된 정체성의 관계가 함께 나타난다. 우선 둘 다 "핍"이며, 이 둘이 핍의 일대기에서는 시간적으로 분리되어 있지만 소설 속에서는 종종 매우 인접해 있다. 제삼자 관점은 핍이 둘 중 어느 한 관점에서 자신에 대해 내리는 평가의 일부분이 아니며, 오히려 둘을 병치함으로써 나오는 관점이다. 둘을 함께 취함으로써 우리가 핍에게 갖는 동정심은 핍이 종국에 매그위치에게 발휘할 수 있게 되는 어렴풋한 동정심에 공명할 수 있다. 어른 핍은 자신을 희생자라기보다는 스토리상의 악역으로 보지만 독자인 우리는 어린 핍에 동정심을 갖고 있고《위대한 유산》에 나오는 여러 어른들이 그에게 부과하는 불합리한 요구를 보았다. 이 때문에 우리의 판단이 핍 자신의 판단보다 그에게 덜 모진 것일 수도 있다. 우리는 핍이 자신의 어린 시절을 가혹하게 평가할 때 그가 지식의 저주에 희생당하고 있음을 여러 말로 설명하지 않아도 알아차릴 수 있다.

이것은 등장인물을 발전시키는 가운데 지식의 저주를 활용하면서 동시에 지식의 저주를 주제화했기 때문에 나타난 효과다. 성숙한 핍은 당연히 어린 핍보다 아는 것이 많다. 그런데 지식의 저주는 독자가 어린 핍을 볼 때에도 어른 핍 관점에서의 인식과 판단, 통찰력을 투영하도록 한다. 고전적인 잘 짜인 놀라움에서 사건들에 대한 최초의 인상이 나중에 바뀌더라도 그것이 작품 전체의 신뢰성과 일관성을 해치지 않듯이, 어린 핍에 대한 독자의 해석도 나중에 뒤집히지만 그렇다고 해서 소설 전체의 신뢰성과 일관성에 대한 우리의 느낌을 위태롭게 하지는 않는다. 독자에게서 더 깊은 동정심을 유발하려면 처음부터 각 관점의 경계를 엄격하게 구분짓는 냉정

함을 확실히 잃어버리게 해야 한다.

D. A. 밀러D. A. Miller는《소설과 경찰The Novel and the Police》(1988)에서 주관성에 한계를 부여하는 일이 바로《위대한 유산》을 비롯한 19세기 소설들에 주로 나타나는 일종의 사회적 통제—이 통제는 조심스럽지만 단호하게 이루어진다—라고 주장한다. (밀러가 이 논문에서 예로 든 디킨스의 작품은《황폐한 집Bleak House》이지만 그가《내러티브와 그 불만Narrative and Its Discontents》에서 보여 준《위대한 유산》에 대한 해석의 논지도 동일하다.) 이 소설에 대한 나의 해석은 그의 주장에 얼추 들어맞는다. 즉,《위대한 유산》도 교묘하게 독자를 조종하여 한 관점에서의 정보와 판단을 다른 관점에까지 투영하려는 본능적인 경향을 부추기고, 그런 다음 개인적 판단의 한계에 의해 만들어진 인식 틀framing을 폭로하여—이는 더 강력할 뿐만 아니라 더 적절한 동정심을 유발한다—만족감과 위안을 줌으로써 부르주아의 윤리적 구별이 "올바른" 것이라는 전제를 강요한다고 볼 수 있다. 밀러는 독자가 "충분히 기다리면 … 저자가 자신의 설계를 모두 드러내어 기쁘게 해 줄 것이므로 저자에게 의존하는 입장"(1988, 92)에 있으며, 더 나아가 궁극적으로 믿어야 할 대상은 특정 등장인물이 아니라 저자 자신이라는 점을 상기시키는데,《위대한 유산》의 궤적도 여기서 벗어나지 않는다. 독자가 핍의 놀라움과 재해석이 필요하다는 그의 인식을 공유한다면, 도덕적 교훈을 얻을 것이다. 그 경험이 즐겁다면—즉, 일련의 "즐거운 전기충격"을 발생시킨다면—이 교훈은 더 강화될 것이다. 독자는 세계의 불확실성을 알게 될 것이고, (적어도 이론적으로는) 플롯이 주는 즐거움과 만족감에 의해 "지적 호기심"을 발동하려는 욕구과 더불어 반드시 수반되어야 할 "다시 보기review"에의 욕구도 진작될 것이다.

놀라움의 해부

성장소설만 이런 방식으로 놀라움을 이용할 수 있는 것은 아니다.《안나 카레니나》편집자의 스포일러로 괴로워했던 비평가 캐럴라인 러빈은 다른 글에서 포의 〈도둑맞은 편지〉가 경찰이 뻔히 보이는 곳에 숨긴 편지를 간과했다는 반전을 통해 "우리에게 기존의 가정과 욕망에 의존한다는 것이 얼마나 위험한지를 깨닫게 한다"고 지적한다(2003, 86). 이 교훈은 스토리가 독자를 엉뚱한 방향으로 이끌거나 오독을 유도할 때만 얻어질 수 있다. 다시 말해, 스토리가 독자를 속이고 또한 그럼으로써 기쁘게 할 때만 이러한 교훈을 주는 데 성공할 수 있다. "현명한 뒤팽에 따르면 경찰청장과 그 부하들이 저지른 결정적인 오류는 '자신이 생각할 수 있는 수법만 고려하고 뭔가 숨겨진 것을 찾을 때 자신이라면 어떻게 숨겼을지에만 신경을 쓴다'는 데 있었다." 독자는 이러한 미스터리가 러빈의 말대로 "자기부정self-denial의 가혹함과 자기파멸self-annihilation의 고통"(96)에 달려 있다는 것—최초의 독해를 거스르고 단념하지 않는 한 진실에 다다를 수 없다—그리고 그 결과가 주는 즐거움을 알게 된다. 폭로가 만족이나 기쁨을 주지 않는다면 그런 괴로움을 겪을 까닭이 없다.

서사적 놀라움이 주는 이러한 즐거움이 어떻게 작동하는지를 탐구하는 첫 번째 단계는 그 인지적 토대를 분석하는 것이다. 어떻게 "여전히 은밀한 징조만 남긴 채 숨겨" 놓을 수 있으며, 왜 "즐거운 전기충격"을 주게 되는 것일까? 이에 대한 나의 답은 놀라움의 작동 방식이 우리의 사고 과정에서 일관성 있게 나타나는 특징을 이용한다는 것이다. 포의 소설 속 경찰처럼, 우리는 우리가 아는 것으로부터 시작하여 그 지식을 외부에 투영하며, 그 토대 위에서 예상과 해석을 구축한다. 인지심리학이 밝힌 우리 안의 여러 성향을 살펴보면 우리의 추론이 언제 어떻게 지식의 저주에 희생되는

지를 알 수 있을 것이고, 따라서 서사적 놀라움의 여러 요소를 밝히기 위한 로드맵을 제공할 것이다. 과거의 일에 대한 회고는 당연히 지식의 저주와 단단히 뒤얽혀 있다. 우리가 과거에 알았던 바를 돌이켜 생각할 때 지금 알고 있는 바의 영향을 배제할 수 없기 때문이다. 2장에서 우리는 서사적 놀라움의 요소들이 기억의 "악행misdeed"—대니얼 색터Daniel Schacter가 즐겨 쓰는 표현이다—과 함께 작동하여 플롯의 만족감과 불안을 동시에 발생시키는 방식을 검토할 것이다 (1999, 182).

많은 사람들이 놀라움을 주는 서사를 좋아하지만, 그런 스토리들은 이상한 모순을 드러낸다. 가장 만족스러운 놀라움이 완전히 새로운 메커니즘에 의해 만들어지는 경우는 드물다. 놀라움이 그렇게 자주 똑같은 방식을 취하는 까닭이 무엇일까? 왜 우리는 익숙해지지 않을까? 사실 사람들은 진실을 알아볼 기회가 내내 있었다는 인식, 나중에 생각해 보면 그렇게까지 놀랄 일이 아니었음에도 불구하고 그 순간 큰 놀라움을 주었다는 인식에서 가장 만족감을 느끼는 것 같다.

요컨대, 스토리의 함정과 거기서 오는 만족감은 우리의 심리적 특징에서 나오며, 우리의 심리적 특징에 관해 많은 것을 드러낸다. 우리가 이미 알고 있거나 알고 있다고 믿는 바를 배제하고 그것을 모르는 상태인 척해 볼 수는 있겠지만, 세세한 부분까지 그 상태를 모방하기란 매우 어렵다. 또한 우리는 다른 사람의 마음속에 들어가 볼 수 없지만 우리 자신의 마음속에는 들어가 볼 수 있으므로 다른 사람들의 생각, 감정, 신념을 추정할 때 우리 자신의 경험을 끊임없이 투영하고 그에 따라 추정한 바를 조정한다. 잘 짜인 놀라움

에서 이러한 지식의 저주는 놀라움의 기초, 즉 우리가 오도되고 있는 지점을 모호하게 만드는 데 기여한다. 그러고 나서 돌이켜 볼 때에도 지식의 저주가 한 번 더 작동한다. 즉, 지식의 저주를 받은 우리는 현재의 우리가 답을 알고 있으므로 과거의 우리도 그것을 알아차릴 수 있었을 것이라고 믿게 된다. 싸구려라거나 진부하다거나 기계적으로 만들어진 것이라고 폄훼될 때가 많지만, 놀라운 반전을 중심으로 하는 스토리들은 서사적 즐거움의 인지적 기초를 탐구할 수 있게 해 주는 매우 중요한 실험실이다. 잘 짜인 놀라움의 중심에 존재하는 역설은 읽기 경험에서 지식의 저주가 얼마나 근본적인 역할을 수행하는지를 보여 준다. 더 나아가 놀라움이 제대로 작동하려면 청중이 특정 등장인물의 관점을 수용하도록 설득해야 한다는 점에서 등장인물의 발전과도 근본적으로 얽혀 있다.

서사는 그 나름의 시간 흐름에 따라 펼쳐지지만, 우리는 현재의 서사에 비추어 앞서 전개된 일을 끊임없이 재평가하며 때로는 앞으로 돌아가서 다시 읽기도 한다. 이는 서사를 읽는 경험이 계속해서 기억의 한계와 지식의 저주에 시달린다는 뜻이다. 그러나 흥미롭게도 우리의 사고 과정이 지닌 이러한 한계는 서사적 기교가 주는 만족을 해치지 않는다. 오히려 서사적 즐거움의 상당 부분이 그 한계를 재료 삼아 만들어진다.

—

지식의 저주

소설, 영화, 연극은 곧 독특하게 관점을 배치하는 일이다. 소설은 지면상의 글, 영화는 스크린상의 이미지, 연극은 무대 위의 배우를 통해 여러 인물의 교차를 만들어 보여 준다. 그 인물들은 서로 다른 각도에서 사건을 바라보며, 상이하게 사건들을 기억하거나 예상한다. 그들에게는 제각기 알고 원하고 믿는 바가 있다. 심지어 자신이 가진 유동적인 관점에서 또 다른 인물들이 등장하는 스토리를 이야기해 주기도 한다.

우리는 다른 사람들과 섞여 살아가며 어떤 상황에 부딪힐 때마다 복합적인 관점을 고려하는 능력에 의존한다. 이러한 관점 전환은 매우 정교한 기술인 반면 매우 분명한 한계도 있다. 현실에서는 무슨 일이 일어난 것인지, 다른 사람들이 어떻게 생각하며 무엇을 아는지에 대해 은밀하고 신속하게 판단해야 한다. 따라서 그 상황

에 대해 가장 적절한 해석을 도출하려면 자신의 관점으로 정보를 투영하는 방법이 빠르고 효율적이다. 이러한 추단법heuristics은 유용하지만 많은 실수의 원천이기도 하다. 우리는 우리의 의도가 주변 사람들에게 투명하게 전달된다고 생각하며, 그들이 우리에게 다른 어떤 의도가 있다고 여길 때 상처받는다. 또한 그러한 추론 방법은 우리가 다른 사람들에게 감정이입할 수 있게 해 주지만 오히려 그들이 우리와 얼마나 다르게 상황을 경험하고 있는지를 제대로 파악하지 못하게 하는 장벽이 되기도 한다. 어떤 사건이 이미 일어난 후에는 사전에 그 사건을 예측하기가 얼마나 어려웠는지 알 수 없다. 전문가들이 충분한 지식이 없는 사람들이 이해할 수 없는 "설명"을 제시하는 것은 어떤 문제에 대한 답을 알고 나면 그것이 너무나 명백해 보여서 다른 시각으로 바라보기가 거의 불가능해지기 때문이다. 이 모든 오류는 지식의 저주를 보여 준다.

표면적으로만 보면 이처럼 인지 편향이 작동한다는 사실은 절대적으로 나쁜 소식이다. 인지 과정의 유용하고 중요한 특징 때문에 발생하는 현상이기는 하지만 이 편향이 부작용이며 없다면 좋았으리라는 점에는 이론의 여지가 없을 것이다. 하지만 실상은 더 복잡하다. 심리학자 마크 프리먼Mark Freeman은 그의 책《사후판단Hindsight》(2010)에서 인지과학은 사고 과정에서 일어나는 왜곡과 편향을 강조하는 경향이 있는데, 이는 우리의 자기이해self-understanding와 도덕적 성장에 있어서 회고와 서사가 모두 중요하다는 점을 제대로 이해하지 못하게 만든다고 주장했다. 인지심리학에서 사후판단이 소재가 되는 경우는 그 단점을 논의하는 맥락에서일 때가 확실히 압도적으로 많다. 예를 들어, 리드 헤이스티Reid Hastie, 데이비드 슈케이드David Schkade, 존 페인John Payne은 민사소송에서의 징벌적 손해

배상에 관한 한 논문에서 "기본적인 사후판단 현상"을 언급했을 때 (1999, 600), 이 기본적인 현상이 "우리가 사후적인 판단을 할 수 있으므로 사건들의 연쇄를 더 선명하게 볼 수 있음"을 뜻하지 않는다는 점은 말할 필요도 없다. 그들이 염두에 둔 사후판단 현상이란 바루크 피시호프Baruch Fischhoff와 그의 동료들이 1970년대 중반에 제안한 사후판단 편향, 즉 "그럴 줄 알았어"라는, "잠행성 결정론creeping determinism"을 말하는 것이었다(Fischhoff 1975; Fischhoff and Beyth 1975; Slovic and Fischhoff 1977). 이 노선의 연구는 우리의 기억을 왜곡하여 현재의 신념을 뒷받침하는 사건과 패턴만 선택적으로 기억하는 "회고 편향"을 주로 다룬다(예를 들면, Schacter and Scarry 2000; Wilson, Meyers, and Gilbert 2003). 과거의 사건이 현재의 행복에 미친 영향을 과대평가하는 것도 이러한 편향의 예다. 프리먼은 이러한 접근 방식에 반기를 들며, 심리학이 사후판단을 새로운 각도로 바라보아야 한다고 주장한다. 지나간 일에 대한 회고가 "우리가 어떤 경험이 일어나는 순간에 빠지기 쉬운 도덕적 근시안에 대한 매우 중요한 교정"으로서 작동할 잠재력에 더 열린 시각을 가져야 한다는 것이다(2010, 42-43). 그는 독자들에게 사후판단이 지닌 서사적 사고와 문학적 상상력에서의 가능성, 즉 그것이 "서사적 성찰을 통해 사후에만 **이용할 수 있는**" 진실의 원천이 될 수 있음을 일깨우고자 한다(176; 원문의 강조).

프리먼의 경고에도 불구하고 나는 인지과학에서 위험 요소나 골칫거리로 여기는 인간의 사고 패턴들을 심도 있게 살펴보려고 한다. 단, 나는 이 동일한 경향성이 서사의 구조와 미학의 가장 인상적인 성취 몇 가지를 가능케 했다는 점을 보여 주고자 한다. 스토리텔러들은 이러한 편향들을 이용하여 독자를 현혹하고 애태우

게 하고 설득하고 감정이입하게 하는 등 심미적 효과를 창출한다. 나는 이 효과의 핵심을 파악하기 위해 사회인지와 기억에 관련되는 여러 편향들—이 편향들은 함께 작동함으로써 잘 짜인 놀라움의 기분 좋은 효과를 산출한다—의 뿌리가 하나임을 알려 주는 사례를 제시할 것이다. 공통점은 모두 일종의 정신적 오염 효과라는 것이다. 우리가 한 맥락에서 마주치는 정보는 다른 관점에 대한 상상에 침투하는 경향이 있다.

대개 사회인지 차원에서 설명되는 지식의 저주는 자신의 개인적인 지식이나 신념을 다른 사람들에게 그대로 적용하는 문제를 말한다. 그러나 기억에 대한 여러 연구는 여기서 훨씬 더 일반적인 인지적 경향이 작동하고 있음을 보여 준다. 즉, 우리는 어떤 맥락 안에서, 혹은 어떤 맥락에 관해 추론할 때 그 이전에 더 제한된 맥락에서 얻은 정보를 배격하기 어렵다. 이러한 종류의 과잉 투영은 수많은 서사적 놀라움의 기초가 된다. 서사적 놀라움을 인지 편향의 결과로 이해하면 인지서사학과 인지시학에서뿐 아니라 전통적인 서사학과 시학에서도 중심적인 관심사에 속하는 여러 현상의 해석이 가능해진다. 이 접근 방식은 인간의 인지 과정에 관한 학술적 이해와 대중적 인식 모두에 질문을 던진다. 인간의 사고 과정은 눈부시게 훌륭한가, 아니면 우울할 만큼 오류투성이인가? 아니면 둘 다 핵심을 잘못 짚은 것일까?

인간은 똑똑하다

인간이 가진 인지 능력의 승리를 강조하고 싶은 사람들은 그것의 수많은 인상적인 업적을 거론할 것이다. 싱글 몰트 위스키와 프렌치프라이를 발명할 수 있는 생물종이 하는 일이라면 옳지 않을 리 없

다. 미적분의 기본 정리fundamental theorem도 꽤 유용하며 집적회로는 공학이 낳은 우아한 작품이다. 로도스의 거상은 엄청난 위엄을 자랑했다고 전해진다. 오일러 항등식과 튜링 기계는 영리한 아이디어이며 타지마할은 매력적인 명소다. 〈환희의 송가〉는 귀에 쏙 들어오는 명곡이다. 움 쿨숨이나 조세핀 베이커의 공연은 직접 관람할 만한 가치가 있었다. 사포는 멋진 시를 썼다. 메리 카사트와 파블로 피카소는 마땅히 붓을 들어야 하는 사람들이었다. 똑똑하기로 치면 아인슈타인도 빼놓을 수 없다.

그중에서도 가장 놀라운 일은 스티븐 핑커Steven Pinker의 말대로 모든 인간이 생득권적으로 "서로의 머릿속에 사건들을 정밀하게 형상화"할 수 있다는 사실일 것이다(1994, 1). 즉, "단지 우리의 입으로 소리를 만들어 냄으로써"—혹은 종이에 뭔가를 표시하거나 손을 움직여서—"상대방의 머릿속에 확실히 어떤 관념의 조합을 불러일으킬 수 있다."(1) 사람들은 이따금 자기가 키우는 개나 고양이에 관해 이야기하면서 "나에게 뭔가 말하려고 하는 것 같아"라고 말한다. 그러나 내 고양이는 나의 성공을 축하해 줄 수도 없고 내가 명청한 짓을 했다고 꾸짖지도 못한다. 뒤에서 험담을 할 줄도 모른다. 또한 아무런 약속도 하지 않는데, 제멋대로인 성격 탓만은 아니다. 자기 입장을 해명하거나, 오해했었다고 시인하거나, 나를 욕하거나, 자기 신념을 나에게 설득하거나, 자기가 가진 꿈을 들려줄 수도 없다. 그러나 사람과 사람 사이에서는 이 모든 일이 가능하다.

우리는 심지어 대화를 이어 나가기 힘들고 급박한 상황에서도 이 멋진 일을 해낼 수 있다. 그러려면 우선 듣기와 말하기 사이를 빈번하고 유연하게 오가야 한다. 타냐 스티버스Tanya Stivers와 동료들이 다양한 언어와 문화를 매우 면밀하게 비교한 한 연구를 통해 보

여 주었듯이(2009) 우리 모두는 대개 이 일을 꽤 깔끔하게, 그것도 무척 빠른 속도로 해낸다. 우리는 보통 발언 기회를 잡으려 할 때 대화가 끊기기를 기다리기보다는 문법이나 운율, 그 밖의 단서들을 이용하여 끼어들 만한 시점을 찾는다. 이전의 발화에 대한 대답이 너무 늦어진다거나 상대방과 말이 겹쳐진다고 느껴지는 때도 있지만, 그 시간은 10분의 1초가 안 된다. 연구자들은 이렇게 설명한다. "한 문화 안에서 속도는 엄격하게 조직화되며, 우리는 상호작용에서 신진대사와 같은 작용을 기대하게 된다. ··· 발화자는 10분의 1초도 안 되는 대답 타이밍 동요에도 고도로 민감해진다. 북유럽 언어의 사례에서 나타난 지연 시간이 외부인에게 '거대한 침묵'으로 느껴지는 이유가 바로 이 미묘한 변화에 대한 민감성에 있을지도 모른다(물론 그 언어권의 내부인이라면 지연에 대한 주관적 척도, 즉 그 언어권의 규범에 의해 보정될 것이다)."(10591)

우리는 또한 대화를 하는 내내 상대방이 무엇을 알고 있으며 어떤 의도와 믿음을 가지고 있는지 유추하여, 이를 기초로 나의 발언과 상대방의 발언에 대한 해석을 조정한다. 예를 들어, 상대방이 내가 지칭하는 세라가 누구인지 알아들으리라고 생각할 만한 근거가 있다면 그냥 "세라"라고 말하지만 그렇지 않으면 "내 동생 세라"라고 할 것이다. 대화를 하다가 내가 창밖을 보며 지나가는 누군가에게 손을 흔든다면 상대방은 내가 나의 어떤 행동 때문에 묻는 것인지, 누구에 관해 말하는지를 알아들으리라는 합리적 예측하에 "누군데요?"라고 물을 수 있다. 나 또한 대화 상대에게 언제든지 예상 밖의 질문을 하거나 새로운 화제를 꺼내거나 즉석에서 빠르고 적절한 반응을 요구하는 발언을 갑자기 할 수 있다. 그리고 대개 상대방은 불안감이나 불만 없이 이 도전에 응한다.

　　　　　　　　　　놀라움의 해부

인간이 신념, 바람, 의도의 측면에서 자기 자신과 타인의 행동을 이해하는 데 능통하다는 점은 이런 일을 우리가 쉽게 해낼 수 있는 이유 중 하나다. 텔레파시 같은 수단으로 상대방의 생각을 직접 읽어 낼 수 없으므로, 자신의 배경지식, 그리고 다른 사람들의 말과 행동에 대한 관찰을 조합하여 추론하는 수밖에 없다. 그러나 그러한 관찰을 기초로 타인의 정신적 상태에 관해 유용한 판단 결과를 신속하게 도출하는 우리의 능력은 그 어느 종과 비교할 수 없이 탁월하다.

우리는 타인의 여러 정신적 상태를 유추할 수 있고 타인과 내가 다를 수 있음을 안다(이는 "마음이론"의 기본 전제다-옮긴이). 상대방이 진짜 세계가 아니라 그가 세계에 관해 믿는 바를 근거로 행동한다는 사실을 나는 안다. 당신이 내가 앉아 있는 방에 들어와서 선반에 책을 놓고 나간다고 하자. 당신이 없는 사이에 나는 그 책을 선반에서 집어 들어 소파 밑에 숨긴다. 아무 일도 없다면 당신은 원래 두었던 곳에 책이 그대로 있을 것이라고 생각할 것임을 나는 안다. 즉, 나는 당신이 세계에 관해 믿는 바가 있으며, 그 믿음이 반드시 옳지 않을 수 있다는 사실을 알고 있다. 우리는 다른 사람들의 정신적 상태가 다양한 요인에 의해 어떻게 변할지 예측하고, 우리가 유추한 그 사람의 정신적 상태에 비추어 타인의 행동을 예측하거나 이해한다. 당신이 선반에 다가가 손을 뻗을 때, 나는 당신이 책을 찾고, 쥐고, 가져가기 위해 그렇게 하고 있음을 안다. 당신이 선반에 책이 없음을 알았을 때, 누군가 그것을 치웠다고 생각하리라는 것도 나는 안다. 당신이 아주 잠깐 자리를 비웠을 뿐이고 그 방에 나밖에 없었다면 당신은 나를 의심할 것이다. 내가 아무리 결백하다는 듯한 표정을 지어도 당신은 속지 않을 것이다. 당신의 표정은 당신이 나의 장난을 짜증스럽게 느끼는지 재밌어하는지를 즉각 나에게 알려 줄 것

이다. 몇 분 후 내가 방을 비울 때 방에 있던 내 물건 하나가 사라진 다면, 나는 당신이 나에게 복수하기 위해 그것을 숨겼으리라고 추측할 수 있다.

일부 포유류 동물들은 의도된 행위나 다른 사람(혹은 개체)의 지각 여부에 대한 단서를 우리가 생각했던 것보다 더 잘 이해하는 것처럼 보이지만(Hare et al. 2002; Kaminski et al. 2005), 지금까지 연구자들이 밝힌 바에 따르면 다른 사람이 지각하고, 원하고, 믿고, 의도하는 바를 포착하는 인간의 기술은 다른 어떤 동물보다 월등하다. 요사이 우리 두뇌의 이 특수한 측면을 다루는 연구가 열광적으로 이루어지는 분야가 바로 문학과 영화다. 예를 들어 리사 준샤인Lisa Zunshine(2006)은 "마음이론의 응용"이 문학을 가능케 하며, 제인 오스틴과 버지니아 울프가 거둔 문학적 혁신은 등장인물들이 지닌 믿음의 재현을 새로운 극단까지 밀어붙이면서 이 능력을 많이 발휘하도록 한 결과라고 주장했다. 데이비드 허먼David Herman(2006)도 비슷한 맥락에서 서사의 삽입이 타인의 마음을 헤아리는 우리의 일상적인 경험을 뒷받침하고 재현하는 방식을 취하기 때문에 특별한 심미적 매력을 가진다고 주장했다. 분명 우리가 우리의 삶을 이해하기 위해 구축한 서사에는 인간 고유의 특히 복잡한 어떤 면이 들어 있다.

인간은 그리 똑똑하지 않다

래리 서머스Larry Summers가 하버드 대학교 총장으로 재임하기 훨씬 전에 쓴 미발표 논문 〈바보들이 있다. 둘러보아라THERE ARE IDIOTS. Look around〉에서 지적했듯이, 인간은 종종 신경증적이고 강박적이고 자기파괴적이고 옹졸하다(Fox 2009, 199). 가장 무능한 사람들은 항상 자신의 능력을 과대평가하고, 가장 똑똑하고 재미있고 유

능한 사람들은 그 반대다. "더닝 크루거 효과Dunning-Kruger effect"를 입증한 연구들에서 볼 수 있듯이, 능력이 없을수록 그 사실을 자각하지 못한다(Kruger and Dunning 1999). 우리는 억압을 당하면서 스스로를 탓할 때도 많고 자신이 잘못해 놓고 남을 탓할 때도 많다. 사소하고 간단한 일을 미루려고 별짓을 다 하거나 큰 힘을 들이기도 한다. 우리는 10분 전에 누군가가 우리를 화나게 한 일 때문에 엉뚱한 사람에게 쏘아붙인다. 우리는 백해무익한 줄 알면서도 담배를 피우고, 위험한 줄 알면서도 악어를 놀리며, 헬멧도 없이 오토바이를 탄다. 우리는 가능성이 희박할 때에도 우리가 이길 것이라는 생각을 버리지 않는다. 우리는 행운의 숫자를 믿고, 가능성 없는 일에 희망을 걸며, 도박을 하며 요행을 바라기도 한다. 우리는 이번만은, 우리만은 다를 것이라고 생각한다.

우리 중에서 가장 똑똑한 사람도 합리적 사고의 체계적 실패에 빠지기 쉽다. 상식적 추론이 우리를 잘못 인도하는 경우도 많다. 우리의 개념적 자원과 인지 과정의 근본적인 한계는 우리가 의사결정을 해야 할 때 다양한 단순화 전략과 경험 법칙에 의존하게 만든다. 이 전략들은 복잡하고 모호한 상황을 효율적으로 다룰 수 있게 도와주지만 우리를 많은 혼란과 고통, 그리고 예상할 수 있듯이 잘못된 판단으로 이끌 때도 많다. 더 큰 문제는 우리의 판단과 인식의 편향이 빠른 정보처리에만 기인하지 않는다는 점이다. 이러한 추단법이 낳는 왜곡은 우리의 주의력과 기억력이 지닌 한계(Schacter 2001), 우리의 정서적, 신체적 기질과 경험(Damasio 2004), 사회적 영향력이나 희망적 관측 등에서 비롯되는 다른 왜곡들과 공모한다.

예를 들어, 우리는 끔찍한 사건이 일어날 상대적 확률을 추정

하고 그에 따라 피해를 추산하는 데 능하지 못하다. 우리는 나쁜 결과에만 주목하고 그 결과가 나타날 가능성에 대해서는 거의 주의를 기울이지 않으며, 그 결과를 피하기 위해 하려는 일이 또 다른 위험을 수반할 수 있음을 신경 쓰지 않는 경향이 있다(Sunstein 2003). 그래서 더 안전해지고 있다는 잘못된 믿음을 품은 채 우리 자신을 더 위험하고 더 많은 대가가 따르는 환경에 몰아넣곤 한다. 똑같이 긴급한 위험인데도 최근 부각된 위험이 한참 전부터 알던 위험보다 더 주목받고 그에 대한 입법화의 움직임도 더 활발하다(Huber 1983). 또한 생생하고 기억에 남을 만한 사례가 쉽게 떠오르는 위험과 시각적으로 극적인 이미지가 쉽게 떠오르지 않는 위험이 있다고 하면, 후자가 더 자주 일어나고 더 큰 피해를 안기더라도 우리가 더 많이 걱정하는 것은 전자다(Tversky and Kahneman 1974). 결과적으로 극적이지만 드물게 일어나는 재앙적 사건은 위험을 감소시킨다는 보장도 없고 사태를 더 악화시킬 수 있는 개입을 요구하게 만들고, 그로 인해 오히려 고통스럽고 피할 수도 있었을 여파를 남긴다. 예를 들어, 비행기, 지하철, 열차 테러가 사람들의 여행 계획에 영향을 주는 것은 누구나 그 폭력적이며 극적인 이미지를 잘 알고 있기 때문일 것이다. 2001년 9·11 테러 직후 많은 미국인은 휴가 때 항공편을 이용하려던 계획을 바꾸었다. 그러나 사실은 자동차 운전이 비행기를 타는 것보다 훨씬 위험하다. 9·11 테러의 영향에 관한 한 연구에 따르면 도로 상태, 경제적 요인, 날씨 등 다른 변수를 통제하고 순수하게 이러한 교통편 변경으로 인해 늘어난 교통사고 사망자 수만 이천 명이 넘는다고 한다(Blalock, Kadiyali, and Simon 2009). 우리가 얼마나 오해하고 있는지를 알려 주어도 별 소용이 없을 때가 많다. 우리가 특정 신념에 대해 특별히 이념적 또는 정서적

놀라움의 해부

인 애착을 갖고 있지 않아도 우리의 불완전한 기억 때문에 생각을 바꾸려는 시도가 무력화될 수 있다. 또한 우리에게 "마음을 읽는" 훌륭한 기술이 있고 성공적으로 의사소통하려면 숙련된 솜씨로 타인의 관점을 공유해야 함에도 불구하고, 우리는 놀랄 만큼 자주 그 일에 소홀하다.

저주

그레이엄 그린Graham Greene의《브라이턴 록Brighton Rock》(1938) 1장에서 우리는 브라이턴에 온 방문객 찰스 헤일이 지역 범죄조직과 무시무시한 싸움을 하고 있음을 알게 된다. 생명의 위협을 느낀 헤일은 그가 처음으로 만난 친절한 사람에게 간절하게 들러붙는다. 그 사람은 상냥하고 침착한 아이다 아널드다. 아이다는 시내의 명소를 함께 둘러볼 사람이 생겼다는 점에 기뻐하지만 그녀의 존재만으로는 그를 보호하기에 충분하지 않다. 그들이 잠시 떨어져 있는 사이에 헤일은 사라진다. 아이다는 그가 도망쳤다고 생각했지만, 실은 범죄조직원들이 그를 납치하여 살해한 것이었다. 검시관은 헤일이 자연사했다는 말도 안 되는 판정을 내렸지만 스스로도 말했듯이 "찰거머리"인 아이다는 그날 일어난 일의 진상을 규명하겠다고 나선다(Greene [1938] 2004, 16).

아이다는 자신이 내린 몇 가지 판단에 기초하여 진상 규명 활동에 착수한다. 우리는 그녀의 판단이 옳다고 믿는다. 살인이 일어나기 전 몇 시간 동안 헤일이 어떤 생각으로 무슨 일을 했는지에 관해 우리가 기존에 알고 있던 정보와 일치하기 때문이다. 예를 들어, 아이다는 헤일이 자신에게 진짜 이름이 아닌 프레드라는 가명을 알려 준 이면의 생각을 신기하리만치 정확하게 꿰뚫어 본다. "남자들

은 언제나 모르는 사람에게 딴 이름을 대죠. … 그리고 모든 여자에게 각각 다른 이름을 알려 주지는 않아요."(41) 실제로 프레드는 "그가 언제나 우연히 알게 된 사람들에게 알려 주는 이름"이며 "뭔가 비밀스럽고자 하는 모호한 동기"가 언제나 그에게 "본명을 … 숨기고 싶게" 만들기 때문에 그렇게 한다는 사실을 우리는 이미 알고 있다(17). 아이다는 헤일이 죽던 날 결정적인 목격자가 헤일인 척하는 다른 누군가를 보았다는 사실을 알아내는데, 이 역시 우리가 이미 알고 있던 사실과 일치한다. 끝으로, 헤일이 심장마비가 아닌 다른 어떤 원인에 의해 죽었다는 그녀의 기본적인 믿음은 우리가 본 헤일과 범죄조직원들의 생각과 행동에 의해 결정적으로 확증된다. 이 모든 영리한 추리를 따라가던 우리는 아이다가 마침내 의기양양하게 결론을 말해 주러 경찰서에 들이닥치는 대목에서 깜짝 놀랄 수밖에 없다. 그녀는 경찰이 수치스럽게도 헤일이 자살—살인이 아니라!—했을 가능성을 간과했다면서, "바로 당신의 코앞에서"(94) 일어난 일이라고 강조하며 으스대기까지 한다. 이런!

이 놀라움은 아이다가 다른 지식 없이 우리와 똑같은 정보를 가지고 추리했으리라고 추정할 때만 작동한다. 독자들이 자신의 기존 지식에 따라 아이다의 관점을 해석한다는 전제하에서만 아이다의 의기양양한 선언이 결정적 구절로서 효과를 발휘할 수 있는 것이다. 잘못된 추측은 이보다 덜 구체적이고 모호할 때도 있다. 그 경우에는 만족스럽고 놀라운 플롯 반전에 미치는 지식의 저주 효과가 더 온건하고 미묘하게 나타나며, 이때 놀라움이 제대로 작동하려면 독자가 등장인물들의 지식과 독자의 지식 간 차이에 내포된 의미를 충분히 숙고하지 못하도록 유도해야 한다.

리처드 애덤스Richard Adams가 1972년에 출간한 소설《워터십 다

운Watership Down》이 후자의 놀라움을 보여 주는 예다. 이 책은 한 무리의 토끼가 서식지 파괴로 길을 떠나 많은 시련과 위험, 유혹, 재난을 겪으며 새로운 집을 찾아가는, 마치《아이네이스Aeneid》같은 서사시적 이야기를 담고 있다. 애덤스는 토끼의 묘사를 위해 자연주의와 의인화를 혼합했다. 즉, 습성과 서식지는 영국 자연주의자 로널드 로클리Ronald Lockley의《토끼의 사생활The Private Life of the Rabbit》(1964)에 나오는 야생 토끼의 생태를 참조하여 충실하게 묘사되지만, 이 토끼들에게는 언어("토끼어"), 신화(트릭스터인 주인공 엘-어라이라를 둘러싼 이야기로, 그 이름은 "천千의 적을 지닌 왕자"라는 뜻이다), 문화(서식지마다 문화가 다르다)가 있다. 소설의 주인공은 무리의 지도자, 즉 "족장 토끼"인 헤이즐, 몸은 약하지만 예지력이 있는 헤이즐의 동생 파이버, 성마르지만 솔직담백하고 힘이 센 빅윅이다. 이 소설은 토끼들이 워터십 다운이라는 마을에서 새로운 터전으로 삼기에 알맞은 장소를 찾은 후 절정에 이른다. 무리가 수컷 일색인 한 제대로 정착할 수 없음을 깨닫게 되기 때문이다.

그들은 인근의 과밀한 토끼 서식지를 찾아 워터십 다운으로 이주하고자 하는 토끼들이 있는지 알아보기 위해 작은 원정대를 파견한다. 그러나 그들이 찾아낸 마을 에프라파는 군국주의적이고 권위주의적이며 "기가 죽을 만큼 효율적인" 경찰국가로, 무시무시하고 전제적인 운드워트 장군의 지배하에 있었다(Adams [1972] 1975, 321). 에프라파의 토끼들은 그 어떤 상황에서도 마을을 떠나는 일이 허용되지 않는다. 헤이즐 무리가 보낸 원정대는 곧바로 주제넘게 군다는 이유로 공격을 받아 목숨을 걸고 도망치고, 헤이즐과 다른 토끼들은 다음 계획을 세운다. 빅윅은 "홀레시"(떠돌이 토끼를 뜻하는 토끼어)인 척 에프라파에 잠입한다. 큰 체구와 능력 덕분에 그는 곧 에프

라파 경비대 지휘관 자리를 얻고, 이 지위를 이용해 에프라파에 불만이 있는 토끼들을 규합하여 그들을 이끌고 대탈출에 나선다.

탈출은 성공적이었지만 운드워트는 패배를 받아들일 수 없다. 그는 워터십 다운 마을을 대대적으로 공격할 계획을 세운다. 이를 막으려는 토끼들은 굴속으로 숨어든다. 결국에는 헤이즐 무리가 승리한다. 정찰대가 농장에 사는 사나운 개를 풀어 운드워트 무리를 향해 달려들게 한 덕분이었다. 하지만 그전까지 적의 잔인한 공격에 맞서 버텨야 했다. "불굴의 전사 빅윅"이라는 제목의 46장에서 이 전투가 묘사되는데, 그중에서도 운드워트 무리의 사기를 일순간에 멋지게 꺾어 버리는 대목이 인상적이다. 운드워트가 빅윅에게 왜 항복하지 않느냐고 묻는다. "나는 사방에서 한꺼번에 이 벽을 무너뜨릴 만큼 토끼를 데려올 수 있다. 이제 그만 나오는 게 좋을 텐데?" 빅윅은 이렇게 대답한다. "우리 족장 토끼가 나더러 이 굴길을 지키라고 했으니, 다른 지시가 내려질 때까지 물러나지 않을 것이다." 에프라파 토끼들은 이 말에 충격받는다.

"족장 토끼?"
버베인이 눈이 휘둥그레져서 물었다.
운드워트나 다른 지휘관들이나 지금까지 한 번도 슬라일리[빅윅의 토끼어 이름]가 이 마을 족장 토끼가 아닐 수도 있다는 생각을 해 본 적이 없었다. 하지만 그 말을 듣자 곧 납득이 갔다. 슬라일리의 말은 사실인 것 같았다. 그리고 그가 족장 토끼가 아니라면 어딘가 가까운 곳에 그보다 더 힘센 다른 토끼가 있다는 얘기다. 슬라일리보다 힘센 토끼라니! 대체 어디에 있는 것일까? 지금 뭘 하고 있는 거지?

놀라움의 해부

운드워트는 뒤에 있던 시슬이 사라졌음을 알아차렸다.(451)

이 순간에 전통적으로 잘 짜인 놀라움에서 나타나는 쾌감이 느껴지고 꽤 놀라운 것도 사실이지만, 딱히 어떤 적극적 예상을 뒤엎는 종류의 놀라움은 아니다. 에프라파 토끼들도 빅윅이 족장 토끼가 아님을 알았을 것이라고 생각해야만 독자의 놀라움과 즐거움이 완전히 충족되는 것은 아니기 때문이다. 우리는 그저 이 문제를 그렇게 깊이 생각해 보지 않았기만 하면 된다. 그러면 에프라파 토끼들의 반응을 납득하면서도 의외성이 주는 쾌감을 느낄 수 있다. 여기서 내가 주목하는 점은, 독자들에게 명시적으로 신호를 주지 않는 한 운드워트 무리가 빅윅을 워터십 다운 마을의 족장 토끼라고 생각하는지 아닌지의 문제를 주의 깊게 생각하지 않을 가능성이 높다는 것이다.

《브라이턴 록》과《워터십 다운》의 놀라움은 둘 다 사람들이 타인—직접 대면한 사람이든 그렇지 않든—이 믿는 바를 추론할 때 나타나는 지식의 저주 효과로 설명된다. 이 연구 노선은 발달심리학에서 시작되었다. 20세기 초중반, 장 피아제Jean Piaget는 자기중심성을 아이들이 생각하고 말하는 방식의 주된 특징으로 제시했다(1926; 1950). 아이들이 자신의 경험과 타인의 경험을 구분하기 어려워한다는 사실은 실제로 자주 관찰된다. 아이들은 자기중심적으로 생각할 뿐만 아니라 사적 경험과 공적 지식을 구별하지 못하며, 다른 사람의 감정이나 그들이 중요하게 여기는 것이 자신과 다를 수 있다는 사실을 인식하는 데 능숙하지 못하다. 아이들은 다른 사람들도 자기처럼 생각하고, 알고, 느낀다고 가정하거나, 아예 다른 사람들의 입장을 생각하지 않기도 한다. 나이가 들면서 이 경향 중 일부는 사라

지지만 일부는 남는다.

좀 더 최근에 이 분야에서는 아동을 대상으로 한 이른바 "틀린 믿음" 실험에 기초하여 여러 견고하고 흥미로운 연구가 이루어졌다. 그중 최초이자 가장 유명한 실험은 "샐리-앤Sally-Anne" 과제 (Baron-Cohen, Leslie, and Frith 1985)다. 아이들에게 샐리와 앤이라는 두 인형이 나오는 인형극을 보여 준다. 샐리는 바구니 하나와 구슬 하나를, 앤은 상자 하나를 가지고 있다. 샐리는 구슬을 바구니에 넣고 방에서 나간다. 샐리가 없는 동안 앤은 구슬을 상자로 옮긴다. 샐리가 돌아오면 구슬이 어디에 있다고 생각할까? 4세 미만의 일반 아동과 대부분의 자폐 아동은 이 실험에서 잘못 답한다. 그들은 자기가 본 대로 샐리도 구슬이 옮겨진 곳, 즉 상자에서 구슬을 찾을 것이라고 생각한다. 반면에 4세 이상의 일반 아동이나 성인은 샐리가 자신이 구슬을 넣어 두었던 바구니를 들여다볼 것이라고 예상한다.

물론 인형은 틀린 믿음도 올바른 믿음도 갖고 있지 않다. 그렇다면 이 실험이 과연 아동의 능력을 검증하는 데 있어서 공정하고 실제적인ecologically valid 방법일까? 심리학자들도 이를 궁금해했고, 최초의 샐리-앤 실험 이후에 그 결과의 견고성을 입증하기 위해 수년 동안 여러 변형된 연구가 수행되었다. 1988년, 앨런 레슬리Alan Leslie와 유타 프리스Uta Frith는 샐리와 앤 역할에 진짜 사람을 투입하여 동일한 결과를 얻었다. "내용 교체" 과제(Perner, Leekam, and Wimmer 1987)에서는 아이들에게 크레용 상자 같은 친숙한 용기 안에 초콜릿 사탕처럼 예상하지 못한 물건이 들어 있는 것을 보게 했다. 그런 다음 아이들에게 친구와 부모가 들어올 것이라고 이야기해 주며, "아빠는 상자 안에 뭐가 들어 있다고 생각할까?"와 같은 질문을 던

놀라움의 해부

진다. 이와 유사한 상황에서 정보를 충분히 갖지 않은 사람이 방 안에 들어왔을 때 아동이 어느 곳을 처음 보는지를 관찰함으로써 아이들의 예상을 암묵적으로 측정한 연구들도 있었다(예를 들어 Onishi and Baillargeon 2005).

이 연구들은 아동이 4-5세경에 명백한 틀린 믿음 과제를 통과할 수 있게 되며, 이르면 만 2세가 되기 전에 믿음의 불일치를 이해하게 됨을 보여 준다. 반면 정상적인 성인조차 자주 실패하는, 더 모호한 틀린 믿음 과제도 있다. 잘 짜인 놀라움을 작동하게 하는 것이 바로 이러한 경향이다.

엘리자베스 뉴턴Elizabeth Newton이 박사학위 논문(1990)에 담은 "두드리기 실험tapping study"은 기존 지식이 다른 사람이 어떻게 생각하고 무엇을 아는지에 관한 (심지어 성인인) 우리의 판단에 어떻게 영향을 주는지를 가장 생생하게 보여 준다. 이 실험은 참가자들에게 "두드리는 사람"과 "듣는 사람" 역할을 부여했다. 두드리는 사람에게는 민요, 팝, TV 드라마 주제 음악, 동요 중에서 누구나 알 만한 노래를 택해 박자에 맞춰 책상을 두드리게 했다. 그러고 나서 듣는 사람 중 몇 명이 두드리는 소리를 듣고 그 노래를 맞출 수 있을지 예측해 보라고 했다. 두드리는 사람은 대개 듣는 사람의 절반가량이 노래를 알아맞힐 수 있을 것이라고 예측했지만 실제로 알아맞힌 사람은 약 3퍼센트에 불과했다. 이는 두드리는 사람의 머릿속에서 자신의 음악적 상상력에 의한 풍부한 "가상의 반주"가 작동하며, 자신의 두드리는 행위가 한계가 있는 매체라는 사실을 잘 알고 있더라도 그것이 얼마나 제한적인지를 추측하기란 매우 어렵다는 것을 보여 준다. 잘 알려진 노래에 대한 자신의 생생하고 상세한 내적 경험이 듣는 사람이 그 행위를 어떻게 해석할지를 예측하는 데 오염 효과

를 미친 것이다.

《브라이턴 록》의 독자들로 하여금 거기에 묘사된 아이다의 행동을 그녀가 자신의 손에 들어온 단서들을 올바르게 짜맞추어 우리가 옳다고 여기는 설명에 도달하고 있다는 신호로 해석하게 만드는 것도 이와 상당히 유사한 현상이다. 아이다가 그렇게 하지 않았다는 사실이 밝혀질 때, 그 놀라움은 진짜다. 우리의 기대를 거스르는 결과이기 때문이다. 그러나 한편으로는 진실로 받아들여진다. 누구나 현실의 삶에서 이런 실수를 경계하고, 그럼에도 불구하고 꼭 이처럼 틀려 본 경험을 가지고 있기 때문이다.

오염 효과

어린아이가 샐리-앤 실험 같은 틀린 믿음 과제를 해결하는 데 어려움을 겪는 이유를 설명하는 고전적인 방식 중 하나는 다음과 같다. 이 과제를 해결하려면 다른 사람이 자신과 다른 믿음을 가질 수 있다는 사실을 인식해야 하는데, 여기서 어려움을 겪는다는 사실은 아동의 사고 과정에 개념적 공백이 있음을 뜻한다는 것이다. 이 설명은 아이들의 사고 과정이 정상적인 성인의 인지 과정과 질적으로 다르다고 본다. 아이들에게는 실질적인 마음 개념이 없어서 타인의 마음을 헤아리지 못한다는 것이다. 일부 연구자들은 (사이먼 배런코언 Simon Baron-Cohen이 대표적이다. 그는 자폐증을 가진 사람들이 "마음맹" 현상을 겪는다고 주장했다.) "마음이론"의 특정 결함들이 자폐증의 여러 특징을 낳는다고 주장해 왔다(Baron-Cohen, Leslie, and Frith 1985; Baron-Cohen 1995).

이러한 주장과 관련 연구들은 지난 수십 년 동안 여러 문학비평에서 이 주제를 활발하게 다루도록 고무했다. 비평가 리사 준샤인 등

의 기초 연구를 필두로, 많은 에세이, 학술회의 발표, 학술논문이 "마음이론" 개념을 문학적 허구에서 인간의 의식이 어떻게 재현되는지를 보는 유용한 창이자 심리학 연구를 감정, 공감, 상상력에 대한 문학사적 접근에 연결시키는 매개로 채택했고, 이후 자폐증을 지닌 작가, 장애학 연구자 등으로부터 적지 않은 비판을 불러일으키기도 했다. 준샤인은 2014년 문학자이자 신경다양성neurodiversity(여러 신경질환을 정상 범주에 포함해야 한다고 보는 입장-옮긴이) 옹호론자인 랠프 새버리스Ralph Savarese와의 인터뷰에서 이렇게 말했다. "몇 년 전부터 문학자, 특히 인지적 측면에서 문학을 연구하는 학자들 사이에서 에세이나 학술지 논문에서 자폐증을 단순히 '결핍'(이는 매우 자주 '마음맹'과 결부된다), 즉 이러저러한 정상인의 특징과 대비되는 지점으로 언급하는 관례가 생겼다. 후회스럽지만 나 자신도 그런 관례가 만들어지는 데 일조했는데, 그때는 인지과학에서 합의에 이른 내용이라고 생각했기 때문이다."(Savarese and Zunshine 2014, 33)

　무심결에 같은 관례를 답습한 사람은 많았다. 예를 들어 조지프 캐럴Joseph Carroll은 스티븐 핑커가 예술을 "치즈케이크"처럼 본다고 비판하면서 배런코언의 마음맹 개념을 인용한다. 캐럴은 예술을 사치스러운 디저트가 아니라 영양가 풍부한 음식으로 보아야 한다고 주장한다. 그는 한 사람에게서 문학이나 음악, 미술을 박탈하는 것이 "자폐아가 태생적으로 가지고 있는 신경학적 결함처럼 한 가지 결핍을" 부과하는 것과 같다고 주장한다. 그는 이어서 "자폐증이 이른바 '마음이론 모듈'이 작동한다는 반증"이라고 설명한다. "이 모듈은 사람들이 타인의 내면을 상상할 수 있게 해 주는 장치인데, 이것이 바로 자폐아가 할 수 없는 일이기 때문이다."(479-480) 새버리스 같은 비평가들이 지적하듯이, 자폐증에 대한 이러한 설명

은 자폐증의 본질에 대해 학자들의 의견이 일치하는 내용도 아니고 많은 자폐증 환자의 실제 경험에 부합하지도 않으며, 이 비평가들이 논의하고 있는 문학 작품은 자폐증을 지닌 사람에 의해 쓰인 것도 아니고 자폐증을 다룬 작품도 아니었다.

사회인지를 이런 식으로 보는 해석의 바탕에는 정상적인 성인과 5세 이상의 아동만 마음이론을 갖고 있다는 생각이 자리한다. 그러나 어린아이가 저지르는 실수는 더 일반적인 억제 능력 문제를 반영하는 현상으로도 설명할 수 있다. 지식의 저주를 극복하려면 자신의 지식을 억눌러야 하는데, 아이들은 그럴 능력이 상대적으로 부족하다.

어린아이들은 일반적으로 억제에 능숙하지 않으므로 더 나이 든 아이들이나 성인에 비해 고전적인 틀린 믿음 과제에서 그들을 함정에 빠트리는 외부 정보의 영향을 억누르는 데 어려움을 겪을 수밖에 없다는 설명도 말이 된다. 실제로 스테퍼니 칼슨Stephanie Carlson과 루이스 모지스Louis Moses가 아이들의 억제 능력과 다른 사람의 믿음에 대한 추론 능력을 여러 방식으로 측정하여 개인차를 분석한 결과(2001), 연령, 성별, 언어 능력, 가족 규모를 통제해도 "마음이론" 과제 수행 능력과 억제 능력 사이에 높은 상관관계가 있음이 입증됐다. 억제 능력은 아동기를 거쳐 청소년기에 부쩍 발달하며, 성인들도 원하지 않는 방해 요인을 항상 완벽하게 무시하지 못한다는 사실을 우리는 잘 알고 있다.

심리학자 수전 버치Susan Birch와 폴 블룸Paul Bloom도 단순히 타인의 마음에 관해 생각하는 일에서 정신적 오염 효과(틀린 믿음 과제에 내재된 "저주" 요소)를 뽑아내기 위해 여러 연구를 수행했다. 그들은 지식의 저주에 따라 아이들의 고전적인 틀린 믿음 과제 수행 결

놀라움의 해부

과에 차이가 있음을 밝혔다. 그중 한 연구(Birch and Bloom 2003)에서는 미취학 아동에게 퍼시라는 인형을 소개한 후 장난감 여러 개를 보여 주면서 안에 "특별한 것"이 들어 있다고 말했다. 아이들이 혼동하지 않도록 여러 번 서로 다른 방식으로 그 장난감 중 퍼시가 잘 아는 것과 그렇지 않은 것이 무엇인지 알려 주었다. 그러고 나서 "퍼시가 장난감 안에 무엇이 들어 있는지 알까?"라고 물었다. 여기서 핵심 변수는 해당 아동이 장난감 안에 무엇이 들어 있는지를 아는지 여부였다. 퍼시는 장난감 안에 무엇이 들어 있는지 아는데 아이는 알지 못하는 경우, 그 아이는 퍼시가 자기가 모르는 무엇인가를 안다는 사실을 어려움 없이 기억할 수 있었다. 아이가 이 차이를 잊는 것은 내용물을 아이만 알고 퍼시는 모를 때뿐이었다.

이 결과가 뜻하는 바는 무엇일까? 연구자들은 어린아이들이 모든 종류의 틀린 믿음 과제에 대해 동일한 수준의 어려움을 겪지 않음을 보여 준다. 아이들은 자신이 특권적인 정보를 가졌을 때에 한해서 틀린 믿음 과제 수행에 실패한다. 그럴 때 아이들은 정보가 부족한 사람의 앎을 과대평가한다. 그러나 자신이 무지한 상황에서는 반대의 실수를 저지르지 않는다. 아이들에게서 나타난 편향은 단순한 자기중심성에 의한 것이 아니라 정보의 보유에 의한 것이었다. 버치와 블룸은 이렇게 말한다. "짐작건대, 무지의 저주는 없다. 무지하면 억제할 것도 없기 때문이다."(2003, 285) 이 현상을 이렇게 설명하는 데에 약간의 오해의 소지가 있음을 밝혀 둔다. 실험실 같은 통제가 이루어지지 않는 상황이라면 이런 종류의 오류를 피하기 위해 억제해야 할 "지식" 자체에 오류가 있을 수 있기 때문이다. 사실 이것은 지식의 저주를 이용한 트릭으로 서사적 놀라움을 일으킬 때 매우 자주 일어나는 일이다. 그러나 어떻게 부르든 간에, 이 현상도 성

인의 인지 편향을 낳는 요인 중 하나로 보아야 할 것 같다.

예를 들어, 앞서 언급한 바 있듯이 어떤 사건의 결과를 이미 알고 있는 성인은 사후판단 편향 때문에 다른 사람들이 무엇을 아는지, 다른 사람들이 그것을 얼마나 쉽게 예측할 수 있었는지를 과대평가하고 심지어 누가 사전에 물어보았다면 답을 말해 줄 수 있었을 것이라고까지 생각한다(Fischhoff 1975). 사람들은 다른 사람들이 자신의 내적 상태를 실제보다 훨씬 더 투명하게 들여다볼 수 있을 것이고 (Gilovich, Savitsky, and Medvec 1998) 다른 사람들이 자신의 외모와 행동에 훨씬 더 주의를 기울일 것이라고(Gilovich, Medvec, and Savitsky 2000) 믿는 경향을 보인다. 어떤 구절을 구성하고 있는 단어들로부터 그 구절의 의미를 알아내는 일이 얼마나 쉬운지에 대한 직관적 판단도 다른 요인들의 영향을 쉽게 받는다. 사람들은 일단 어떤 숙어의 의미를 익히고 나면 그 숙어의 언어적 구성 요소들이 의미를 투명하게 전달한다고 믿곤 하지만(Keysar and Bly 1999) 그 숙어의 정의를 확실히 익히지 못한 사람은 전혀 그렇게 생각하지 않는다. 또한 성인들은 자신의 발화가 얼마나 모호할 수 있는지를 과소평가하고 자신이 모호함을 피하기 위해 한 노력의 효용을 과대평가한다 (Keysar and Henly 2002). 이 모든 현상은 (현실에서도 물론 익숙하게 일어나지만) 여러 연구자들에 의해 여러 분야의 연구에서 관찰되었으며, "저주받은" 사고 과정의 여러 발현 형태다.

사회인지를 마음이론의 작동 여부에 의해 좌우되는 무엇인가로 생각하기보다는—타인의 마음에 관한 이론화 작업이 우리의 대인 관계 경험을 구성하는 실질적인 요소임에는 틀림없지만—다른 사람의 마음을 이해하는 방식에 연령과 관계없이 나타나는 경향성과 편향, 즉 "아동과 성인이 타인의 마음을 추론할 때 갖는 한계

놀라움의 해부

의 공통분모"(Birch and Bloom 2004, 255)가 있다고 보는 편이 더 정확할 것 같다. 스토리들은 이러한 성향을 이용하여 큰 효과를 꾀할 수 있다.

정신적 오염과 알고 있다는 착각

고전적인 지식의 저주에서, 우리는 우리가 아는 바를 모두가 알고 있지는 않다는 사실을 망각한다. 이것이 바로《브라이턴 록》에서 놀라움이 작동하는 방식이다. 그러나 그것만으로 모두 설명되지는 않는다.〈식스 센스〉,《아즈카반의 죄수》,《애크로이드 살인 사건The Murder of Roger Ackroyd》에서의 반전을 생각해 보자. 이 이야기들은 해당 텍스트가 그리고 있는 세계에서의 "객관적" 또는 기본적인 관점으로 볼 때 진실하다고 여겨졌던 사실이 특정 등장인물의 잘못된 또는 기만적인 관점에 의한 묘사였을 뿐임을 밝힘으로써 청중을 놀라게 한다. 이러한 반전이 왜 지식의 저주 때문일까? 그 설명을 완성하려면 또 한 가지 인지적 한계를 고려할 필요가 있다. 의아하게도 지식의 저주와 이 현상을 함께 설명하는 경우는 거의 없지만, 사실 지식의 저주가 작동하는 많은 사례에는 "알고 있다는 착각illusion of knowledge"이 연루되어 있다.

지식의 저주 이면의 정신적 오염은 그 순간에 다른 사람들이 어떻게 생각하고 무엇을 아는지에 대한 우리의 추측뿐 아니라 우리가 그 시점에 다른 시기를 어떻게 생각하는지에도 영향을 미친다. 과거의 경험과 기존 지식은 현재에 관한 추정과 미래에 관한 직관에 스며든다. 기억 역시 불완전하다. 우리는 이전에 알았던 것을 잊기도 하고, 과거의 경험들을 뒤섞거나 왜곡하기도 하며, 심지어는 일어난 적이 없는 사건을 기억하기도 한다.

우리는 일상생활에서 기억을 단순히 저장되어 있던 것을 다시 "소환"하거나 "복구"하는 일로 생각하는 경향이 있다. 기억을 마치 과거 경험에 대한 고정된 기록처럼 생각하여 저장소에서 꺼내서 재생할 수 있으며 그럴 수 없다면 단순히 잘못 배치되어 있다고 보는 것이다. 그러나 기억 행위는 사람들이 저장된 정보의 조각들을 그러모아 새롭게 무엇인가를 구축하는 과정이며, 기억하는 순간의 상황이 그 과정에 큰 영향을 끼치는 것으로 보인다. 현재 우리가 가진 믿음, 태도, 감정, 관심사는 우리가 구축하는 기억을 형성한다. 특별한 연관이 없는 사항들도 끌려 들어오며, 기억 행위 자체가 기억 속의 사건에 개입된다. 우리는 우리가 직접 겪은 경험의 단편들과 간접적으로 읽었을 뿐인 사항을 혼동한다. 이 현상을 다룬 인지심리학의 논의는 프레더릭 바틀릿Frederic Bartlett이 "재구성적 기억"에 관한 기초적인 연구를 수행했던 1930년대까지 거슬러 올라간다. 사실《돈키호테Don Quixote》를 통해서도 엿볼 수 있듯이, 현재 우리가 가지고 있는 기억이나 우리 자신에 관한 인식이 실제 경험과 들은 이야기들의 브리콜라주일 수 있다는 생각은 그보다 훨씬 오래되었다.

정말 잘 설계된 기억 장치를 가려내기 위해 추적해야 할 가장 중요한 사항 중 하나는 기억의 원천일 것이다. 그 생각을 어디에서 접했나? 정보원은 믿을 만한가? 직접적인 경험으로부터 알게 된 사실인가? 다른 사람에 관한 스토리 안에 들어 있었나, 아니면 우리 자신이 경험한 일인가? 간접적으로 알게 되었지만 실제로 일어난 일인가, 아니면 픽션이었나? 확실하다고 들었나, 아니면 그럴 가능성이 있다고 들었나? 이러한 검토는 중요하다. 그러나 여러 연구, 점점 더 많은 연구에 따르면 인간의 기억은 이런 종류의 추적에 능숙하지 못하다.

사람들이 무엇인가를 기억할 때 저지르는 실수는 그 불완전성을 일으키는 저변의 요인을 파악하는 데 귀한 통찰력을 제공할 수 있으며, 따라서 기억을 연구하는 학자들은 그러한 실수의 분류와 규명에 심혈을 기울여 왔다. 그 불완전성의 일부는 단순히 기억이 작동하는 방식의 적응적 측면이 낳은 부작용—부작용만 없다면 이 적응은 유용하다—으로 보인다. 예를 들어, 대니얼 색터는 집착이라는 "죄악"이란 원치 않는 기억이 부적절한 순간에 우리의 사고에 침투하고 공포증을 유발하여 우리를 불편하거나 무력하게 만드는 현상을 말하는데, 이는 보통 때라면 기억을 지속하기 위해 유용하고 중요한 자원이 충격적이고 생명을 위협하는 사건에까지 투입됨으로써 야기되는 일종의 부작용일 수 있다고 보았다. 그러나 사람들이 반복적으로 저지르며 가장 집요하지만 적응적 측면과는 훨씬 덜 관련되는 기억 오류 중 하나는 오귀인misattribution이다. 오귀인이란 정보의 출처를 혼동하는 현상을 말한다.

진화심리학자 리다 코즈미디스Leda Cosmides와 존 투비John Tooby가 〈출처를 고려하라Consider the Source〉라는 영향력 있는 에세이에서 이 쟁점을 언급한 적이 있다. 흥미롭게도 이 에세이의 대부분은 정반대되는 주장에 할애된다. 인간의 인지 과정에 "서로 맞물려 있는 설계상의 여러 특징은" 우리가 새로운 정보를 접하여 그 맥락을 추적하고 평가할 때 "허위적이고 착취적인 문화 요소가 너무 많이 개입되지 않게 하는 면역 체계"로 기능한다는 것이다(2000, 59). 두 사람은 진화심리학의 실천가로서 인간 행동의 기저에서 진화적 적응 과정이 작동한다고 상정한다. 그들은 이 가설적 적응을 인간의 설계를 점점 더 완벽하게 만들기 위한 일련의 목적의식적 수정revision 과정으로 묘사한다. 예를 들면, "개별 인간이 취득하고 재현하

는 정보의 적용 가능성 범위에 관련된 쟁점들이 인간 인지 구조의 설계 및 진화에서 가장 중요해졌"으므로, "인지의 방화벽이 … 이 목적을 위해 진화해 왔다"고 말한다(105).

이런 목적론적 설명은 진화와 인지에 관한 논의에서 꽤 자주 언급되지만 인구 집단과 개인에게 가해지는 선택압력selection pressure이 유전자 변이 및 환경과 상호작용하면서 표현형과 행동에서 변화를 일으키는 복잡한 과정을 과도하게 단순화한다. 그것은 일시적이고 지엽적이고 이상하고 모호한 선택압력들까지도 "목적"—나중에 "그게 다 그 목적을 위해서였어"라고 말하기는 쉽다—에 뭉뚱그린다. 진화심리학에 대한 광범위한 찬가이자 널리 읽힌 책《마음은 어떻게 작동하는가How the Mind Works》에서 저자 스티븐 핑커는 "마음의 역추적reverse-engineering the psyche" 프로젝트를 제안한다(1997, 21). 그러나 행동은 해부학 구조처럼 역추적 방식으로 쉽게 분석할 수 없으며 해부학적 특징으로도 진화의 기원을 판별해 내기란 쉽지 않다. 어떤 특징이 진화상의 특정 "이유"를 위해 존재해야 한다고 전제하자는 주장은 솔깃하게 들리지만, 진실은 그렇게 명확하지 않을 때가 더 많다.

실제로 어떤 생물종이 환경에 적응하는 데 유용했던 것으로 밝혀진 특징이라고 해도 그 기원은 전혀 다른 데 있는 경우가 있다. 어떤 특징들은 선택압력의 직접적 결과가 아니라 다른 특징이 진화하면서 생긴 부산물—스티븐 제이 굴드Stephen Jay Gould와 리처드 르원틴Richard Lewontin은 이를 "스팬드럴spandrel(건축물에서 두 아치 사이가 천장이나 기둥과 접하여 생기는 삼각형 모양의 공간-옮긴이)"이라고 불렀다(1979)—일 뿐이다. 더구나 순진한 관찰자의 눈에 어떤 유기체에서 중요해 보이는 특징이 진화적으로 의미를 갖는 유전적 특질이

놀라움의 해부

라는 법이 없다. 따라서 어떤 특질이 우리의 진화 역사에서 왜 유용했는가에 대한 그럴듯한 스토리는 흥미로울 수 있을지는 몰라도 확정적인 증거가 될 수는 없다. 실제로 기억에서 출처를 귀인하는 과정을 다룬 행동 연구 및 뇌영상 연구 결과들은 그 과정이 코즈미디스와 투비가 설명한 것처럼 깔끔하지 않고 사후적인 해석에 불과함을 보여 준다. 그러나 그 진화론적 주장이 얼마나 타당한지와 별개로, 〈출처를 고려하라〉라는 논문은 진실을 직시하기 위한 현대 인류의 지난한 노력을 몇몇 지점에서 훌륭하게 보여 준다. 코즈미디스와 투비는 "대개 우리의 마음은 결론으로만 가득 차 있으며, 그것이 진실이라고 생각하게 만든 근거나 증거까지 모두 계속 담고 있지는 않다. ··· 또한 진실성을 보존하는 추론 과정은 의미기억semantic memory(경험이 배제된, 단순히 지식으로서만 존재하는 기억-옮긴이)의 백과사전이 다루는 범위 안에 제한되어야 한다. 그래야만 사실들이 난잡한 '짝짓기'를 통해 새로운, 추론된 사실을 낳을 수 있기 때문이다." (2000, 69-70)

이러한 결과에 대해 코즈미디스와 투비는 모든 출처 정보를 간직하기란 힘든 일이므로 사람들이 다른 이유가 없으면 기억의 저장소에서 그 정보가 소멸되도록 내버려 두는 것이라고 설명한다. 하지만 더 정확하게 말하자면, 우리는 출처를 계속 기억하는 데 소홀할 때가 많다. 어떻게 설명하든, 우리가 어떤 정보를 어디에서 얻었는지를 기억하거나 단지 조건부로만 믿어야 하는 정보가 무엇인지를 기억해 내는 데에는 분명 인지 활동이 무시할 수 없는 정도로 관여된다. 그리고 그 결과 우리 마음속에서 출처들 사이의 경계가 종종 무너진다.

출처의 혼동

상기했듯이 사람들은 어떤 정보에 관해 실제보다 더 믿을 만한 출처에서 나온 것이라고 착각하는 경향이 있는데, 이는 스토리를 둘러싼 맥락이나 사람들이 그 스토리에 관해 말하는 방식에서 눈에 띄게 드러나는 경우가 많다. 우리가 텍스트 속의 화자 또는 심지어 화자가 아닌 등장인물이 믿고 있는 바를 저자의 믿음과 혼동하는 경우가 얼마나 많은지 생각해 보자. 아래는 이 유형의 대표적인 두 가지 사례로, 문학 작품 속의 진술에 대해 사람들이 흔히 보이는 비논리적인 반응이다.

로버트 프로스트Robert Frost는 좋은 울타리가 좋은 이웃을 만든다고 말했다. 그렇다면 관목으로 좋은 생울타리를 만들어도 좋은 이웃이 만들어질 것이다.(Robertson 2003)

"좋은 울타리가 좋은 이웃을 만든다." 시인 로버트 프로스트가 한 말이다. 필요하다면 울타리를 수선하여 토끼의 침입을 제대로 막고 있는지 점검하라.(Anderton 2003)

이 글을 쓴 사람들은—그들뿐 아니라 많은 사람이 어떤 방식으로든—저자인 프로스트와 그의 시 〈담장 고치기Mending Wall〉의 등장인물을 혼동한다. 이 시의 화자(화자와 저자를 헷갈렸다면 그나마 이해할 수 있겠다)가 이 등장인물의 말을 인용하면서 이에 동조하기보다는 힐난하고 있다는 점을 생각하면 이 같은 혼동이 더 말이 안 된다.

사실 우리 사이에 담은 필요 없다.

그는 소나무뿐이고 나는 사과 과수원이니까.

나는 그에게 나의 사과나무가 넘어가서

솔방울을 먹는 일은 없을 거라고 말했지만,

그는 "좋은 울타리가 좋은 이웃을 만드는 법"이라고만 말한

다.(Frost 1915, 11)

심지어 이 시에 등장하는 이웃도 그 구절의 원저자가 아니다. 《옥스퍼드 속담 사전Oxford Dictionary of Proverbs》(2003)은 이 말의 기원이 17세기까지 거슬러 올라간다고 말하며, 현대 출판물에서도 〈담장 고치기〉보다 최소한 육십 년도 더 앞선 19세기 중반부터 수차례 등장한다.* 독자 개인의 기억이든 그 사회 전체의 집단적 기억—집단적 기억은 제멋대로이기 마련이다—이든 이러한 여러 층위의 정보 출처를 항상 제대로 알고 있으리라는 법이 없다는 점은 분명하다. 제인 오스틴의 소설에 등장하는 재력가 남성들의 결혼관을 저자인 그녀의 신념이라고 생각한다거나 스스로에게 진실해야 한다는 폴로니어스의 대사(《햄릿》에서 오필리어의 아버지인 폴로니어스가 아들 레어티스에게 한 조언-옮긴이)를 저자인 셰익스피어의 말인 것처럼 인용하는 유사한 오류도 쉽게 찾아볼 수 있다.

일반화하자면, 사람들은 누가 어떤 믿음을 가졌는지 추적해 들어갈 때 그리 꼼꼼하지 못하다(Graesser, Bowers, Olde, et al. 1999;

* 예를 들어, 1852년 목사 크리스토퍼 쿠싱Christopher Cushing이 쓴 한 논문은 이 말을 일종의 경구로 다루고 있다. "경험에 비추어 볼 때, 여러 유형의 기독교인을 하나의 유기적 통일체로 끌어들인다고 해서 언제나 그들이 동화되는 것은 아니다. 가까이에서 서로 부딪히면서 도리어 서로를 밀어낼 수도 있다. 교회 내 대인 관계에서도 '좋은 울타리가 좋은 이웃을 만든다.'"(12)

Schacter and Dodson 2001). 최근의 연구에 따르면, 우리는 무엇인가를 기억해 내면서 그 기억의 출처를 추적할 때 순간적인 의사결정 과정을 거쳐 재구성하고 평가하고 귀인한다. 우리는 기억의 질적 특징들—감각을 통해 알게 된 세부 사항, "친숙하다"는 일반적 느낌, 관련된 생각과 감정 등—에 어림짐작을 더하여 그 기억을 판단하고 평가한다. 이 접근 방법은 잘 작동할 때도 많지만 다른 사람의 마음을 유추할 때 사회인지가 그랬던 것처럼 우리를 곤경에 빠트리기도 한다.

기억의 오귀인은 충격적일 정도로 빈번하게, 주목할 만한 방식으로 일어난다. 예를 들어, 어떤 일에 반복적으로 노출되면 그 일에 친숙해지기는 하겠지만 그런다고 해서 우리가 그 일을 어떤 맥락에서 접했는지에 대한 기억까지 개선되지는 않는다. 오히려 '아, 나 분명 그 이야기 들은 적 있어'라고 느끼더라도 어디서 왜 들었는지는 기억하지 못할 때가 많다. 한 연구(Skurnik et al. 2005)에서 사람들에게 건강과 의약품에 관한 흔한 오해를 바로잡는 안내문을 읽게 한 후 곧바로 퀴즈를 내자 사실과 근거 없는 속설을 잘 구별했다. 하지만 시간이 지나면서 그들은 속설만 기억하고 그것이 거짓이라는 경고는 금방 잊었다. 사흘에 걸쳐 동일한 내용을 경고했는데 상황은 점점 더 나빠졌다. 참가자들은 특정 주장이 거짓이라는 말을 반복하여 들을수록 오히려 그것이 참이라고 생각했다. 더구나 사람들은 단지 다른 사람을 통해 듣기만 한 사건을 직접 경험한 것처럼 기억하는 경우가 많다(Zaragoza and Lane 1994).

우리가 다른 사람의 관점을 취하려 할 때 사후판단 편향, 조명 효과, 투명성 착각의 함정에 빠지는 것처럼, 출처 모니터링 과정 역시 대체로 "저주"를 벗어날 수 없다. 사람들은 제한된 맥락 안에서 얻은 정보를 더 일반적인 맥락에 과잉 투사하는 경향을 보인다.

이러한 경향은 여러 서사적 반전의 원재료가 된다. 서사에서는 여러 등장인물의 경험이 뒤얽혀 있다는 점 때문에 출처 모니터링이 훨씬 더 어려워질 수 있다. 소설, 영화, 구전되는 이야기, 비디오게임의 서사는 모두 서로 다른 출처들이 통사적으로나 문체상으로, 혹은 다른 맥락 단서로 확실히 구별되지 않은 채 뒤섞여 있는 상황으로 가득하다. 서사 속의 여러 순간에 대한 우리의 기억은 전체를 아우르는 공통된 맥락 때문에 무척 많은 특징을 동일하게 가질 가능성이 높다.

책 속의 여러 등장인물이 시각적으로 알아보기 쉽게 서로 다른 글꼴이나 색상으로 표시되어 있다면 좋겠지만 그런 일은 거의 없다. 블라디미르 나보코프나 윌리엄 포크너William Faulkner, 애거사 크리스티Agatha Christie가 서로 다른 등장인물에 저자의 감수성을 공통적으로 반영하지 않고 저마다 독특한 목소리를 갖게 하기 위해 대필 작가를 고용하는 일도 없다. 영화에서는 같은 인물을 회상 장면에서는 다른 배우가 연기하는 일도 종종 있지만, 그럴 때도 대개는 영화의 나머지 부분과 동일한 촬영기사가 동일한 필름을 사용하여 동일한 제작팀이 만든 세트에서 촬영한다(주목할 만한 예외로 스티븐 소더버그Steven Soderbergh의 1999년 작 〈영국인The Limey〉이 있다(이 영화에서 주인공의 회상 장면은 켄 로치 감독의 1967년 작 〈불쌍한 암소Poor Cow〉에서 가져온 것이다-옮긴이)). 비디오 게임의 컷신cut scene(게임의 중간에 등장하여 서사를 보완해 주는 영화 같은 장면-옮긴이)은 플레이어의 대리인인 캐릭터가 없다는 점에서 통상적인 게임 진행 상황과 질적으로 다르지만, 똑같은 의자에 앉아서 똑같은 화면을 보고 있다는 점에서는 플레이어의 경험에 차이가 없다. 〈식스 센스〉를 볼 때 상영관을 옮겨 다니며 크로와 콜의 대화 장면은 이 극장에서, 크로가 다른 사람들과

의 소통에 실패하는 장면은 저 극장에서 보라고 할 수는 없는 노릇이다. 서사의 시점이 이동하더라도 독자나 시청자의 실제 경험 대부분은 그대로라는 뜻이다. 여기에 우리를 오도하여 정신적 오염 효과를 높이는 다른 기법들이 더해지면 기억 속에서 출처 정보를 명료하게 구별할 가능성은 더 낮아진다.

스토리들은 이 경향을 이용하여 독자들이 서사 기저의 사실들에 관해 어떻게 추론할지에 대한 예측 가능성을 확보한다. 이 예측 가능성은 만족스러운 놀라움을 만들어 내기 위한 결정적인 조건이다. 독자가 어떻게 추론할지를 추측할 수 있는 믿을 만한 방법이 없다면 진실이 폭로되었을 때 그것이 독자의 생각과 충돌할지를 어떻게 알 수 있겠는가? 도러시 세이어즈의 말대로, 독자가 자신에게 "모든 단서가 주어졌다", 즉 서사에 내적 일관성이 있다고 믿는 데에도 동일한 편향이 작용한다. 독자는 등장인물들이 거짓말을 할 수는 있어도 저자가 거짓말을 하지는 않는다고, 독자가 더 면밀하게 파고들기만 했다면 미리 반전을 예측할 수 있었을 것이라고 믿게 된다. 서사적 즐거움의 측면에서 볼 때 지식의 저주는 함정이 아니라 축복이다. 놀라움의 순간 이후 사건의 실체와 우리가 그 일을 미리 알 수 있었던 가능성을 재평가할 때 그 중심에는 바로 지식의 저주가 있다. 3장에서 우리는 이 종류의 놀라움을 구축하기 위해 정보를 다루는 주요 기법 몇 가지를 자세히 살펴보고 그 기법들의 작동에 "저주받은" 사고 과정의 면면이 어떻게 연결되는지 보게 될 것이다. 이러한 검토는 놀라움의 시학을 쌓아 올릴 벽돌들이 되어 줄 것이다.

인간의 정신세계는 한없이 눈부시기도 하고 끝없이 실망스럽

기도 하다. 그 한계는 우리에게 좌절을 안겨 주지만 스토리텔러가 꺼내 들 수 있는 가장 인상적인 무기의 원천이기도 하다. 이 장에서 우리는 우리의 정신이 가진 한계 중 한 종류를 면밀히 살펴보았다. 이를 체계적인 정신 오염 효과라고 통칭할 수 있을 것이다.

　인간은 타인의 관점을 취할 수 있는 인상적인 능력을 가지고 태어났다. 관점 전환의 작동은 대면적 상호작용에서뿐 아니라 문학 작품에서도 매우 중요하다. 그러나 다른 사람들이 무슨 생각을 하고 어떻게 믿는지, 무엇을 아는지를 완벽하게 꿰뚫어 본다는 것은 전혀 다른 문제다. 우리 자신이 과거에 무슨 생각을 하고 어떻게 믿었으며 무엇을 알았는지조차 되짚을 수 없을 때가 있다. 우리는 한 관점에서 알게 된 정보를 다른 관점에까지 과잉 투사하는 일도 많다. 우리가 무엇인가에 대해 알고 있는 한, 그것을 모르는 상태가 어떤 것인지를 생각하거나 그것을 모를 만한 사람이 누구인지, 혹은 그것을 모르는 경우가 언제인지를 추론할 때 우리가 아는 바를 완전히 배제하지 못한다. 이러한 한계가 다른 사람들이 무엇을 아는지 또는 알았어야 했는지를 추론하는 데 영향을 미칠 때 이를 우리는 지식의 저주라고 부른다. 예를 들어, 우리는 어떤 사건이 일어난 후에 과거를 돌아보면서 그것이 발생하기 전에 충분히 예측하거나 피할 수 있었다고 착각하곤 하는데 그것이 바로 이 저주의 결과다. 지식의 저주는 '다른 사람들이 내 본심을 알아주겠지', 또는 '다른 사람들도 내 생각에 동의하겠지'라는 과도한 기대를 야기하기도 한다. 기억 행위 또한 단순한 과거의 소환이 아니고 구성적인 추론 과정이 개입되므로 이 저주를 피할 수 없다. 이 경향 때문에 우리 기억이 어떤 맥락에서 나온 것인지—우리가 그것을 언제 어떻게 알게 되었는지, 누구에게서 들었는지, 또는 새롭게 알게 된 사실에 관해 어떤 이야기를 들

었는지—를 착각하게 된다면, 이는 오귀인에 해당한다. 또한 우리가 알고 있다는 착각에 자주 빠지는 것도 지식의 저주 때문이다. 우리가 그것을 무엇이라고 부르든, 이 효과들은 모두 한 관점을 그것이 적용되어야 할 범위에 제한시키지 못하는 데 기인한다. 즉, 한 가지 관점에서 나온 생각은 그 맥락을 넘어 다른 관점에까지 스며드는 경향이 있다.

인간의 인지 과정에 이런 경향이 있다는 사실을 충분히 안다고 해도 우리는 그 경향을 앞지르지 못한다. 작가들의 마술적 트릭이 계속 효과를 발휘할 수 있는 것은 바로 이 점, 우리가 이러한 경향을 이미 알고 있으며 그럼에도 불구하고 거듭 함정에 빠지고 만다는 사실 덕분이다. 서사 속에는 여러 관점이 복잡하게 배치되어 있으므로, 때로는 관점들을 가로지르고 또 때로는 어느 한 관점에 머무르기도 하는 우리 마음의 변덕은 우리가 이전에 같은 종류의 기법을 아무리 여러 번 접했어도 서사의 묘기가 우리를 또다시 놀라게 할 수 있는 광대한 가능성을 열어 준다. 더구나 서사적 경험이 지닌 특징 때문에도 서사의 매체가 추론에서 지식의 저주의 작동을 자초할 가능성—이에 관해서는 3장에서 다시 논의할 것이다—이 다른 종류의 경험에 비해 훨씬 높다. 끝으로 우리는 대개 지식이나 정보를 틀린 출처에 귀인하는 일이 단순한 실수라고 생각하므로, 이 방식의 놀라움에 맞닥뜨린 우리는 우리가 놓친 것이 실상은 내내 우리 손이 닿는 곳에 있었다고 생각하게 된다.

—

놀라움의 시학

—

우리는 서사가 제공해야 할 가장 깊이 있는, 혹은 가장 감동적인 즐거움이 심미적인 데서 나온다고 생각한다. 언뜻 생각하면, 놀라움이 주는 만족이 심미적 즐거움과 큰 관련이 없어 보일지도 모른다. 놀라움을 주는 플롯의 작동에 아무리 복잡한 기술이 많이 필요하다고 해도 으레 고도의 지적 정교함이라고 간주되는 요소와는 차이가 있다. 또한 널리 오랫동안 인기를 누렸다고는 해도, 그러한 인기가 역사, 문화, 개인의 선호와 무관한 미학적 보편성을 말해 주지는 않는다. 취향은 다양하고 시대는 변화하며 여러 시대에 걸쳐 많은 독자들이 이런 종류의 스토리를 수상쩍게 여겨 왔다. 플롯의 긴박감 때문에 다른 고려 사항들—등장인물의 일관성, 개연성, 독창성—이 무시되면, 반전이 값싸고 저속하게 느껴질 수 있다. 잘해 봐야 용납 가능하다는 평을 들을 것이고, 최악의 경우 천박하다고 비난을 들

을 수도 있다.* 값싼 반전들의 문제점 중 하나는 그 플롯 장치가 너무 훤히 드러나 있다는 점이므로, 그 장치 자체가 근본적으로 엉성하다고 결론을 내리기 쉽다.

그러나 놀라움에 의존하는 스토리들은 인지 과정과 서사적 즐거움이 교차하는 지점에 대한 탐구를 시작하기에 훌륭한 장소다. 이런 놀라움은 만들어 내기는 어려워도 소비하기는 쉽다. 놀라움은 우리가 다른 사람들에 관해 생각하거나 무엇인가를 기억할 때 나타나는 독특한 특징과 습관을 이용하며, 서사가 시간의 흐름에 따라 전개된다는 점—이것은 아마도 서사의 가장 근본적인 속성일 것이다—에 직접적으로 의존한다. 앞에서도 보았듯이, 신기하게도 이러한 종류의 놀라움은 자주 반복되는 사소한 트릭을 가지고서도 사람들을 만족시키고 진심으로 놀라게 만들 수 있다. 매우 익숙한 트릭으로도 이전에 서술된 내용과 양립 가능한 것으로 보일 뿐만 아니라 그 정보를 더 훌륭하고 정확하게 해석하고 있는 것으로 느껴지는 폭로를 제공함으로써 신선하고 놀라우며 자극적이기까지 한 반전을 만들어 낼 수 있다.

세부 전략들

우리는 아직 이러한 놀라움이 하나의 스토리 전체에 걸쳐 어떻게 전개되는지 자세히 들여다보지 못했다. 이 스토리들이 정확히 어느 지점에서 지식의 저주를 일으키는 것일까? 지식의 저주를 계속 작동시키려면 어떤 구성 요소가 필요할까? 놀라움의 효과를 높이

* Ryan 2008에서 플롯의 실패로 인해 반전이 값싸게 느껴지는 경우에 관한 설명을 볼 수 있다.

놀라움의 해부

거나 낮추는 요인은 무엇일까? 이 장에서 우리는 한순간에 모든 것을 뒤바꾸는 결말뿐 아니라 스토리의 처음부터 끝까지 배치되어 있는 주변 장치들도 살펴볼 것이다. 그것들이 잘 작동해야만 마지막에 독자들이 화를 내며 책을 집어 던지는 일을 막을 수 있다. 전략은 (겹치는 부분도 있지만) 다섯 개의 범주로 나뉜다.

1. **프레임 이동** 청중으로 하여금 부분적이거나 모호한 정보를 특정 프레임(예를 들어, 검시를 위한 준비 조치(《애크로이드 살인 사건》에서 의사 셰퍼드가 사건 현장에서 한 행동에 대한 첫 번째 해석을 뜻한다-옮긴이))에 따라 해석하여 그에 따라 추론하고 예상하게 만들었다가, 나중에서야 다른 프레임(살인 현장의 증거 은폐(이것이 셰퍼드가 한 행동의 실체다-옮긴이))으로 보아야 했음을 깨닫게 만든다

2. **계획된 폭로** 청중이 새롭게 드러난 사실 덕분에 스토리 속의 사건들이 이전보다 더 설득력 있고 정확하게 해석된다고 받아들이도록 폭로를 제시한다

3. **오정보 흘리기** 청중에게 스토리 속에서 무슨 일이 일어났는지, 혹은 스토리 속 특정 요소의 실체나 중요성에 관해 "거짓" 정보를 준 후, 나중에 그와 다른 "올바른" 설명을 성공적으로 폭로한다

4. **정보 은폐** 중요한 정보를 숨겨서 청중이 알지 못하고 지나치게 만들되 나중에 돌이켜 생각해 보면 내내 눈앞에 있었음을 깨닫게 한다

5. **정서적 몰입 촉진** 책을 읽고 연극이나 영화를 관람하는 동안의 감각적, 감정적 상태가 청중을 "저주받은" 사고에 특히 취약하게 만들 수 있다

이제 하나씩 살펴보자.

프레임 이동

이 책에서 규정한 잘 짜인 놀라움을 위해 반드시 1장과 2장에서 강조한 관점상의 트릭에 의존할 필요는 없다. (또한 구조적으로 잘 짜인—즉, 우리를 일군의 가정들로 유도하다가 새롭고 놀라운 또 하나의 해석으로 대체하는—놀라움이라고 해도 청중에게 제대로 작동하지 않을 수 있다.) 이런 종류의 시각적 반전에 탁월한 일러스트레이터 "상하이 탱고Shanghai Tango"가 그의 대표작 두 편에서 보여 준 시각적 펀치라인을 생각해 보자.* 하나는 젓가락으로 초밥 하나를 집어 토끼 앞에 놓인 그릇에 담는 그림이다. 토끼가 초밥을 먹으려고 그릇에 주둥이를 넣자 그 장면에 원래 있던 구성 요소들이 결합되어 놀랍도록 새로운 그림, 즉 당나귀 그림이 만들어진다. 다른 한 작품에서는 고양이가 지저귀는 새와 합해져서 백조가 된다. 두 작품의 마지막 컷은 오리/토끼 또는 젊은 여성/노파 그림 같은 고전적인 다의도형의 모습을 띈다. 그러나 고전적인 사례들은 홀로 존재하지만 상하이 탱고의 그림에서는 모티프를 제공하는 맥락이 먼저 주어진다. 특히 독자들이 작가의 웹사이트에서 이 만화를 접한다면 그의 여러 작품에서 이 기본적인 기법이 반복되므로 마지막 컷에서의 놀랍고 새로운 장면이 이전 컷에서 이미 준비되어 있었음을 알아볼 수 있다. 사실 아무런 맥락 없이 이 그림들만 보면 시각적 반전이나 폭로를 감지할 수 없을 것이다. 맥락 덕분에 독자들은 마지막 컷을 보기 전에 어떤 반전이 일어날지 추측해 볼 수 있으며, 더 나아가 어떻게 필수적

* http://weibo.com/tangocartoon에서 그의 작품들을 볼 수 있다.

인 구성 성분들이 처음부터 모두 존재할 수 있었는지를 돌아보는 즐거움을 누릴 수 있다.

이 일러스트레이션들은 잘 짜인 놀라움의 중요한 구성 요소 한 가지를 이용하고 있다. 그것은 매우 일반적이고 흔한 종류의 개념적 재분석으로, 셔너 콜슨Seana Coulson은 이를 "프레임 이동frame shift"이라고 부른다. 농담, 수수께끼, 스토리, 그림 등 여러 종류의 경험에서 비슷한 방식으로 프레임 이동을 유도할 수 있다. 처음에는 한 가지 해석을 암시하는 부분적인 정보만 주고 그다음에 우리가 처음에 가졌던 프레임을 변경할 수밖에 없게 하는 새로운 정보를 제공하는 것이다. 이 트릭은 우리가 텍스트에서든 실제 삶에서든 단편적인 정보들과 마주칠 때 가설적인 패턴을 추정하고 새로운 정보를 채워 패턴을 완성해 나가는 경향을 갖는 데에 의존한다. 우리는 줄기차게 우리 앞에 나타난 패턴을 완성하기 위해 애쓴다. 언어를 이해한다는 것은 앙상한 기호들에 불과한 언어에 살을 붙이는 일이다. 우리는 현재 대화가 이루어지고 있는 맥락, 대화 상대와 내가 가진 공통 기반, 일반적인 배경지식으로부터 얻은 정보를 통해 상대방이 뜻하는 바가 무엇인지에 관해 언어적 신호보다 더 풍부한 그림을 머릿속에 그린다. 이러한 정교화 과정은 무슨 일이 일어날지에 대한 예측적 추론predictive inference, 현재의 발화와 그 대화 또는 그 텍스트에서 앞서 이루어진 발화 사이의 관계를 이해하는 교량적 추론bridging inference에도 이용된다. 그리고 이 모든 추론은 프레임 이동을 위해 조작될 수 있다.

기대가 없다면 놀라움도 없다. 다행인지 불행인지는 몰라도, 인간의 인지는 항상 무엇인가를 기대한다. 우리가 언어를 사용하고 타인과 상호작용할 때, 또는 물리적 세계와 접촉할 때도 우리는 언제

나 불완전한 정보를 가지고 무엇인가를 추정한다. 우리는 이전의 경험에 의존하여 지금 보고 듣는 것, 우리 앞에 나타났거나 우리가 하고 있는 일을 이해하려고 한다. 우리는 공간 안에서 우리 몸을 움직이고 장애물을 피하고 물건을 다룰 때 물리적 대상이 어떻게 움직일지에 대한 예상에 의존한다. 아무것도 매개되지 않는 것처럼 보이는 지각 경험perceptual experience조차도 주어진 환경에서 어떠한 지각이 가능한지, 혹은 가능할 법한지에 대한 사전적 예상에 강하게 영향받는다(Summerfield and Egner 2009).

실제로 전산 인지 신경과학computational cognitive neuroscience 분야에서는 인간의 모든 사고 과정에 얼마나 많은 예측과 예상이 개입되는지를 점점 더 확실히 입증해 왔다. 우리가 여기서 논의하는 플롯 전복 유형의 의도적 놀라움보다는 훨씬 얕은 수준이겠지만, 우리가 언어를 사용하고 세상을 살아갈 때 우리의 처리 시스템이 예측한 바와 실제로 일어나는 일의 불일치에 끊임없이 기습surprisal당하고 있다고 보는 것도 무리가 아니다(Tribus 1961; Hale 2001; Levy 2008; Clark 2013). 놀라움과 달리 기습은 개인의 의식보다 더 깊은 곳에서 작동한다. 다시 말해, 받아들이기 힘든 신호나 세상과 마주친다고 해서 반드시 놀라움이라는 의식적 경험을 하는 것은 아니다. 그러나 우리의 뇌에 대한 예측 부호화predictive-coding(우리의 뇌가 가설을 세워 예측치를 만든 후 실제 경험을 이 가설에 견주어 점차 예측 오차를 줄여 나가는 과정-옮긴이) 모델이 옳다면, 기습과 놀라움 모두 경험의 구성에서 중요한 역할을 할 것이다. 우리가 미래를 향해 나아가면서 앞으로 어떤 일이 일어나고 일어나지 않을지를 기대하고 지각하는 데에 그러한 기습 또는 놀라움이 확실히 영향을 미칠 것이기 때문이다. 우리를 둘러싼 물리적 세계를 이해하는 법을 배워 나갈 때도 그

렇지만, 특정 텍스트의 독자, 특정 영화의 관객, 특정 장르의 창작 작품 소비자로 적응해 나가는 과정에서도 마찬가지다. 물론 우리의 논의에서 특히 흥미를 끄는 지점은 후자다. 카린 쿠코넨Karin Kukkonen의 최근 연구들(예를 들어, 2014a; 2014b; 2016)은 체화된 경험이 문학적 경험에 어떻게 영향을 미치는지, 서사에 열중하고 "몰입"하게 만드는(Csikszentmihalyi 1990) 원천이 무엇인지, 텍스트와 이미지를 저자의 의도에 따라 지각하도록 배치함으로써 독자 개개인이 현실에서 지각할 수 있는 경험의 범위를 벗어나도록 하는 방법이 무엇인지 등의 문제를 조명함에 있어서 예측 프로세스의 역할 탐구가 학문적으로 여러 통찰을 얻게 해 줄 것이라고 제안한다.

지각의 처리 과정에 관한 고전적인 설명에서는 더 낮은 수준의 시스템이 원천 데이터를 받아들이면 그것을 재료로 삼아 높은 수준의 인지 과정이 작동한다고 보았다. 그러나 지금은 지각 과정이 자극 주도 프로세싱과 예측 주도 프로세싱 사이를 계속 왕복한다는 점이 분명해 보인다. 이전의 경험과 예측이 현재의 지각을 제한하고 조정하는 것이다.* 우리가 감각의 처리를 위해 제한된 자원을 어떻게 할당할 것인지를 정할 때 예측의 역할이 발휘된다. 예를 들어, 환경적 요소가 우리의 기대에 위배되지 않으면 그 요소의 안정성을 확인하고 우선순위를 낮출 수 있다. 그러면 우리는 더 유용할 수 있는 다른 요소에 주의를 기울일 수 있다. 또한 우리가 대상에 갖는 기대는 감각기관으로부터 얻은 태생적으로 부분적이고 모호한 정보

* Gilbert and Li 2013에서 이와 같은 신경학적 설명에 대한 검토를 볼 수 있다. 예측 부호화를 주장하는 이론적 노선은 감각기관에서 정보를 "위로" 흘려보내면 각 단계에서 "상부"에서 생성된 예측과 만나며 이러한 위계적 처리 과정의 반복을 통해 예측한 정보와 관찰된 정보가 점차적으로 일치되는 시스템을 제안한다.

를 해석하는 역량에도 직접적으로 영향을 미친다. 예를 들어, 우리는 어떤 대상이 "적절한" 맥락 안에 있을 때 그것을 더 쉽게 식별한다(Palmer 1975). 말하자면, 부엌에서는 우편함보다 빵이 더 눈에 잘 들어오며, 손목에 동전이 올려져 있을 때보다 손목시계를 찼을 때 더 쉽게 알아본다.

이를 우리가 지금 어떤 종류의 맥락 안에 있는지를 평가할 때 우리 자신이 지속적으로 개입한다는 사실의 예시로 볼 수 있다. 우리는 "이것은 어떤 종류의 장면인가?"라는 질문에 대해 답하기 위해 이른바 "프레임"이라는 형식을 사용한다. 프레임이란 원형적 맥락prototypical context으로, 주어진 장면에서 어떤 종류의 요소들이 나타날 가능성이 높은지에 관한 정보와 그 요소들 사이의 관계에 관한 정보가 결합된 구조를 말한다. 결국 이 구조는 우리가 특정한 종류의 상황에 대해 무엇을 기대하는지를 뜻하며, 이 기대는 우리의 지각을 좌우한다. 우리는 이 세계를 장면들로 보고 경험하며 장면 속에서 개념화한다. 따라서 어느 한 프레임을 불러일으키게 한 후 "실제"로는 다른 프레임이 적용되는 상황이었음을 보여 주는 것은 우리를 놀라게 하기 위한 매우 기본적이면서 동시에 매우 영악한 방법일 수 있다.

프레임과 스키마에 관한 인지과학적 접근의 초기 학자 중 한 사람인 마빈 민스키Marvin Minsky는 이와 같은 종류의 프레임 재설정이 여러 농담에서 어떤 역할을 수행하는지를 다음과 같이 설명했다. "서로 다른 여러 종류의 유머 대부분에서 공통적으로 나타나는 요소는 예기치 않은 프레임 교체다. 프레임 교체란 어떤 장면을 처음에 어느 한 관점에서 묘사했다가 갑자기—대개 단 한 마디 말 때문에—완전히 다른 관점으로 그 장면의 모든 구성 요소를 보게 만드

놀라움의 해부

는 것을 말한다."(1980, 10) 셔너 콜슨이 제시한 몇 가지 사례를 보자
(2001, 55-58).

모두가 나무 위에서 수영장 풀로 뛰어드는 것을 재미있어하길래,
우리는 물을 좀 채워 보기로 했다.

바텐더에게 차갑고('cold'에는 '불감증인'이라는 뜻도 있다-옮긴이) 럼
이 가득 들어 있는 게 뭐가 있겠냐고 묻자 그는 자기 아내를 추천
했다.

남녀 간의 말다툼('argument between couple'이라는 표현은 부부싸
움을 가리킬 때가 많다-옮긴이)은 유익하며, 때로 결혼을 방지하기
도 한다.

이 농담들은 모두 독자들이 자신의 배경지식과 추정을 근거
로 머릿속에 참조할 만한 상황 모형을 구축하게 한다. 그런 다음 기
대에 어긋나는 "단절 요소disjunctor"를 보여 줌으로써 이 새로운 정보
에 비추어 이전에 읽은 내용을 재해석하게 만든다.
　　이 작전은 한 줄짜리 농담뿐 아니라 다른 맥락에서도 활용되
며 노리는 효과도 유머만이 아니다. 우리가 앞서 논의했던 다른 종류
의 트릭과도 결합될 수 있다. 예를 들어 〈식스 센스〉 같은 반전에서
는 지식의 저주뿐 아니라 프레임 이동도 작동한다. 우리는 브루스 윌
리스가 연기한 심리학자 크로 박사가 아내와 관계가 소원해졌으며
(아내에게 보이지 않는 것이 아니라), 크로가 예전 환자의 총격으로 부
상을 입었고(살해당한 것이 아니라), 새로운 환자의 어머니도 크로

가 자기 아들을 치료하고 있음을 안다고(이것은 크로의 생각일 뿐이다) 믿게 된다. 이 잘못된 프레임 설정은 모두 크로 자신의 혼동과 맞아 떨어진다. 이후에 크로가 이미 죽었음이 명백해지는데, 이는 단지 하나의 새로운 정보가 아니라 그 전까지 영화에서 보여 준 여러 요소들의 의미에 영향을 미치는 새로운 프레임이다. 관객은 이 새로운 해석에 비추어 크로와 콜과의 관계, 껄끄러워 보였던 아내와의 관계, 치료에 실패한 이전 환자와의 관계를 재평가할 수 있게 된다.

이와 같은 서사적 프레임 이동에서 처음의 프레임이 반드시 서사 속의 한 관점과 일치해야 하는 것은 아니지만 그런 경우가 많다. 사건에 대한 등장인물의 해석은 관객이 채택할 프레임을 안내해 줄 수 있으며, 적어도 그들의 반응은 관객이 지금 일어나고 있는 일을 이해하는 한 가지 방식을 제안해 준다. 〈식스 센스〉의 경우, 콜과 크로는 클라이맥스에서의 폭로 전까지 관객과 똑같이 크로가 살아 있는 사람으로서 이 세계를 살고 있고 다른 사람들과 마찬가지로 타인이 지각할 수 있는 대상이라고 믿는다. 두 등장인물은 이 믿음에 따라 말하고 행동하며, 등장인물들과 관객이 공유하던 프레임이 일거에 뒤집힐 때까지 오정보 작전을 유지한다. 프레임 이동에 성공하고 나면 새로운 프레임을 스토리 전체에 돌이켜 적용할 때 모든 것이 올바르게 맞아떨어진다는 인상을 준다. 그것은 서사적 퍼즐의 해법, 해석상의 수수께끼에 대한 해답이다.

셔너 콜슨은 토머스 우어바흐Thomas Urbach, 마르타 쿠타스Marta Kutas와 함께 시선추적 기법을 활용한 연구를 통해 한 줄짜리 농담을 읽는 사람이 단절 요소가 나타난 후에 실제로 그 문장의 앞부분으로 돌아감을 입증했다(2006). 이와 유사하게, 〈식스 센스〉는 관객에게 영화의 이전 장면 몇몇을 빠르게 다시 보여 줌으로써 크로가 유

령의 특징을 매우 자주 보여 주었는데도 관객이 (아마도) 간과했음을 알려 주고 새로운 프레임이 이전의 장면들을 얼마나 잘 설명하는지를 납득시킨다. 실제로 영화나 드라마에서 이런 종류의 회상 장면은 무척 흔하다(Bordwell 2013). 그 회상 장면들은 놓치고 지나간 정보를 다시 짚어 주거나 폭로의 함의를 인식시키기 위해 이전에 보았던 장면을 새로운 방식으로 다시 제시한다. 소설도 교묘하게 숨겨 놓았거나 불완전하거나 오독하게 했던 사건 묘사 장면을 재현하는 고유의 방식이 있다. 이 모든 재현은 관객에게 놀라움의 "아하! 효과"를 인식시키는 데 중요한 역할을 하며, 그 과정에서 기교를 발휘하여 예측 가능한 마음의 습관을 활용할 수 있다.

프레임 이동이 완료되면 독자는 이전에 제시된 내용에 관해 중요한 지식을 새로 얻게 된다. 새로운 프레임이 옳다는 이 "지식"은 독자가 사전에도 그 폭로를 예측할 수 있었다고 착각하게 만들 수 있다. 스토리들은 인지 과정에서의 이러한 지식의 저주, 그리고 어떤 정보를 숨기거나 일부러 두드러지게 조명하는 전략을 결합하여 "돌이켜 보니 그럴 수밖에 없었다"는 느낌을 주면서 놀라움 이전에 제시된 내용과 놀라움을 통해 제기된 새로운 해석 사이의 그 어떠한 불일치도 소거하는, 계획된 폭로managed reveal를 만들어 낸다.

계획된 폭로

잘 짜인 놀라움은 폭로의 순간에 달려 있다. 중요한 사실이나 의미가 새롭게 밝혀지는 그 순간, 청중은 깜짝 놀랄 뿐만 아니라 우리가 지나간 일에 관해 새로운 진실을 마주하고 있다는 느낌을 받는다. 이러한 폭로는 설명explanation의 형태를 취할 때가 많다. 설명은 사회심리학에서 광범위하게 연구되어 온 주제다. 사람들은 이유에 대

한 설명을 듣기를 좋아하고 갈구한다. 공허한 설명조차도 만족감과 뭔가 이해하게 되었다는 느낌을 줄 수 있다. 엘런 랭어Ellen Langer와 동료의 한 유명한 연구에서 연구자들은 복사기를 사용하려고 하는 척하면서 사람들에게 접근했다. 그들은 "이 복사기를 사용해도 될까요? 복사해야 할 게 있어서요"와 같이 간단하게라도 이유를 설명하면 사람들이 복사를 허락해 줄 가능성이 높아진다는 사실을 알아냈다(Langer, Blank, and Chanowitz 1978).

스토리들은 설명의 구조를 이용하여 폭로의 설득력을 높인다. 당사자의 고백, 새로운 해석을 확증하거나 다른 가능성을 배제하게 만드는 서사상의 또 다른 사건, 그 설명이 옳다고 확인해 주는 화자 등 외부의 증거를 내세워 쉬이 사라지지 않는 독자들의 의심을 잠재우는 경우가 많다. 이러한 후속 조치들은 이전에 일어난 사건들에 대한 새로운 해석을 입증하고 그 해석에 스토리 안에서의 사실성을 부여한다. 그러나 폭로 자체는 최상의 효과를 낼 수 있도록 연출되어야 한다.

고전적인 추리소설의 이상을 달성하는 데 결정적인 요건은 클라이맥스에서 중심이 되는 미스터리에 대한 해답을 놀라우면서도 앞서 제시된 수수께끼 같은 사실 모두와 맞아떨어지도록 제시하는 일이라고 여겨진다. 모든 것이 설명되어야 한다. 20세기 초에 추리소설 장르가 자리를 잡은 이후, 특별한 요건 또 한 가지가 추가되었다. 당대에 추리소설의 "규칙"을 제안하여 많은 영향력을 끼친 한 문헌의 표현을 빌리자면, 독자들에게 충분한 단서를 제공하여 "미스터리를 풀 수 있는 기회를 탐정과 동등하게" 주어야 한다는 것이다(Van Dine 1928, 128). 비평가 프랑코 모레티Franco Moretti는 이를 "적절한 단서" 또는 "해독 가능한 단서decodable clue"라고 칭했다(2000, 215).

놀라움의 해부

더 정확하게 말하자면, 이상적인 추리소설은 우리가 단서들을 해독할 수 있었다는 인상, 즉 그 놀라움의 징조가 "내내 있었다"는 느낌을 주어야 한다. 다른 장르에서도 이러한 인상은 놀라움을 강화하지만 고전적인 탐정소설에서는 특히 필수적인 요건으로 간주된다. 그러나 이 규칙을 잘 지킨 것으로 가장 유명한 소설 중에서도 면밀히 살펴보면 결말에 이르기까지 결정적인 세부 사항들을 빼놓는 경우가 종종 있다. 가장 해독하기 쉬웠을 것 같은 단서인데 몇 가지 서로 다른 방식으로 해독할 수 있는 경우도 있다. (피에르 바야르Pierre Bayard는 《누가 로저 애크로이드를 죽였는가?Who Killed Roger Ackroyd?》(2000)에서 이런 상황을 자세히 다루면서 애거사 크리스티의 소설을 "재수사"하여 다른 해법을 내놓는다.) 잘 짜인 놀라움을 위해 그 해법이 제시하는 방식으로만 해석 가능할 필요는 없다. 그러나 그렇게 느껴지기는 해야 한다. 이를 위해 해법에 대한 설명에서 기교를 발휘할 수 있다.

예를 들어, 아서 코난 도일의 단편 〈빨간 머리 연맹The Red-Headed League〉(1891)에서 전당포 주인 자베스 윌슨은 빨간 머리 남자에게 일을 준다는 광고에 응한 후 이상한 일을 겪고 셜록 홈스에게 수사를 의뢰한다. 윌슨의 머리색은 조건에 딱 들어맞았으며, 그는 곧 전당포가 한가한 시간에 《브리태니커 백과사전》을 베끼는 일로 쉽게 상당한 부수입을 얻을 수 있게 되었다. 그가 듣기로는 "빨간 머리를 보존하고 확산하는 데" 유산을 사용하라는 어느 미국인 백만장자의 유언에 따른 일이었다(51). 그렇게 즐겁게 보내던 윌슨은 팔 주가 지난 어느 날 사무실 문이 잠겨 있고 거기에 "빨간 머리 연맹은 해체되었습니다"라는 안내문이 붙어 있는 것을 보게 된다(54). 그는 누가 왜 그런 일을 했는지 알고 싶었다.

홈스는 몇 가지를 조사한 후 답을 알아낼 수 있었다. 전당포에

서 일하는 윌슨의 조수와 〈빨간 머리 연맹〉에서 윌슨의 일을 감독하던 남자가 모의하여 윌슨이 낮 시간 동안 점포를 비우게 하고, 그 사이에 그 건물 지하실에서 굴을 파서 옆 건물에 있는 은행 금고로 들어가려고 한 것이다. 홈스는 낌새를 알아채고 경찰과 은행장을 불러들여 범죄 현장을 덮쳤고, 결국 그들의 계획을 좌절시켰다. 홈스는 왓슨에게 자기가 어떻게 진실을 알아냈는지를 이렇게 설명한다. "초인종을 누르니 내가 바랐던 대로 조수가 나왔지. 그자와 몇 번 부딪치긴 했지만 제대로 서로의 얼굴을 본 적은 없었어. 내가 보고 싶은 건 얼굴이 아니라 무릎이었네. 바지의 무릎 부분이 얼마나 해지고 구겨지고 더러웠는지 자네도 보았어야 했어. 그 바지의 몰골은 그가 굴을 파 온 시간을 말해 주고 있었지."(72)

독자는 이때까지 홈스가 조수의 바지 무릎 부분을 보았다는 사실만 안다. 왓슨에게는 그전에 이미 조수의 바지 상태를 알아챌 기회가 있었겠지만, 왓슨이 말한 것만 아는 독자에게는 그럴 기회가 없다. 추가적인 정보는 홈스의 말 속에 종속절의 형태("바지의 무릎 부분이 얼마나 해지고 구겨지고 더러웠는지")로 매끄럽게 스며들어 있으며, 앞에서 제시된 그 어떤 사실과도 충돌하지 않는다. 오히려 우리에게 무릎이 이전에 언급되었다는 사실을 상기시키기까지 한다. 그러나 마치 새롭지 않은 정보처럼 제시되는 이 새로운 세부 사항은 진실을 폭로하는 설명을 실제로 독자에게 주어진 정보로 추리할 수 있는 것보다 훨씬 더 빈틈없고 확정적이고 설득력 있게 만든다.

마크 알렉산더는 애거사 크리스티의 단편 〈화요일 밤 모임The Tuesday Night Club〉(1932)의 결말부에서 이와 유사한 조작을 관찰했다(2008). 여기서는 소설의 제목과 같은 이름의 모임이 나오는데 일주일에 한 번 모여 돌아가면서 한 사람이 실제로 일어났던 미스터리 이

야기를 들려주면 나머지 사람이 추리하며 소일하는 모임이었다. 은퇴한 런던 경시청장 헨리 클리서링 경이 들려준 사건의 개요는 이러하다. 존스 부부와 미스 클라크가 함께 식사를 한 후 세 사람 모두 아팠다. 식중독으로 보였으며 존스 부인이 사망했다. 이 미스터리를 푼 사람은 주인공인 미스 마플뿐이었다. 미스 마플은 가정부 글래디스가 존스 씨의 명령에 따라 트라이플(와인에 담근 스펀지케이크에 젤리, 크림, 과일 등을 곁들인 디저트-옮긴이)에 독극물이 든 설탕가루를 뿌렸음을 간파한다. 미스 마플은 자신의 추리를 설명할 때, 독자가 알고 있는 정보에 헨리 경의 이야기에 나오지 않은 새로운 정보를 교묘하게 섞는다.

> "세상에, 어떻게 진실을 알아낸 거죠? 나는 주방에서 일하는 보잘 것없는 가정부가 이 사건과 연결되어 있으리라고는 생각도 못 했어요."
> "얘야, 너는 나만큼 인생을 몰라. 존스 같은 유형의 남자가 있지. 쾌활하지만 음탕한 남자들 말이다. 그 집에 어리고 예쁜 아가씨가 있다는 애길 듣자마자 그자가 가만히 내버려 두지 않았을 거라고 확신했단다."([1932] 2011, 15)

알렉산더가 지적했듯이, 독자는 글래디스가 어리다거나 예쁘다는 말을 이때 처음 듣는다.* 더구나 미스 마플은 헨리 경의 이야기만 들었으므로, "그 집에 어리고 예쁜 아가씨가 있다는 애길 들었다"

* 이 사례는 Emmott, Sanford, and Alexander 2013에서도 다루어졌다. 이 논문 저자들은 이를 "거짓 재구성"이라고 칭했다.

는 진술 자체가 허위다. 그러나 언뜻 보면 그 집에 실제로 예쁘고 어린 아가씨가 있었고 셜록 홈스의 예에서 조수의 무릎에 관한 묘사가 그랬듯이 이 새로운 정보도 텍스트 안에 슬쩍 밀반입되었으므로, 자연스럽게 설명의 일부가 된다. 이 약간의 속임수는 미스 마플의 추리가 정당하고 이전에 우리 모두에게 주어진 정보에 근거하고 있다는 인상을 강화한다.

스토리는 이 효과를 증폭시키기 위해 매체의 한계를 이용할 수 있고, 매체의 한계와 인지 과정의 한계를 함께 이용할 수도 있다. 데이비드 보드웰(1992; 2013)은 〈밀드레드 피어스Mildred Pierce〉(1945)의 클라이맥스에서 활용된 이 노선의 몇 가지 기법을 설명했다. 제임스 M. 케인James M. Cain의 1941년 작 소설을 각색한 이 고전 누아르 영화는 관객이 무엇을 놓쳤는지를 여봐란듯이 폭로하며 새로운 정보를 삽입한 회상 장면을 보여 줌으로써 사건의 실체를 밝히는데, 이런 전략을 취하는 데 있어서 같은 노선을 따른 〈나우 유 씨 미Now You See Me〉(2013), 〈오션스 일레븐Ocean's Eleven〉(2001), 〈고Go〉(1999), TV 시리즈 〈레버리지Leverage〉(2008-2012) 등 최근의 작품들보다 훨씬 더 과감하다.

〈밀드레드 피어스〉의 첫 장면은 차 한 대가 서 있는 해변의 주택 외관을 비춘 후 그 안에서 일어나는 끔찍한 사건으로 빠르게 이동한다. 보이지 않는 살인자의 총격으로 한 남자—우리는 이후에 그가 밀드레드의 두 번째 남편인 몬테 베라곤임을 알게 된다—가 비틀거리다 바닥에 쓰러진다. 그는 "밀드레드"라는 이름을 힘겹게 내뱉고 죽는다. 카메라는 방을 가로질러 남자 뒤편의 거울에 난 탄흔을 보여 준다. 문이 닫히는 소리가 들린다. 다시 롱숏으로 몬테의 시신이 보이고, 서 있던 차가 떠난다. 그리고 바로 다음 장면에서 밀드

레드가 불안한 표정으로 비 오는 부둣가를 걷고 있다.

보드웰이 지적하듯이, 관객은 이 첫 장면을 적어도 두 가지 서로 다른 방식으로 이해할 수 있다. 두 방식 모두 관객이 이 장면의 특정 측면만을 주목하게 만드는데, 이는 이후에 계획된 폭로라는 기교가 발휘될 수 있게 해 주는 발판이 되기 때문이다. 첫 번째 유형의 관객은 밀드레드가 몬테를 죽였다고 생각할 것이다. 몬테가 밀드레드의 이름을 말했을 때 그녀를 보고 있었던 것이고, 살인 현장에서 자동차로 장면이 이동한 것은 살인범이 그 차의 운전자임을 암시하며, 출발하는 차에서 부둣가에 있는 밀드레드로의 장면 이동은 두 장면이 연결되어 있음을 암시한다. 그리고 그녀의 행동은 죄책감에 사로잡혀 있음을 보여 준다. 이 관객에게는 누가 몬테를 살해했는가가 아니라 밀드레드가 왜 몬테를 죽였는가가 미스터리일 것이다. 또 다른 유형의 관객, 더 의심이 많고 장르적 관습에 더 익숙한 관객이라면 이 장면이 우리에게 범인을 전혀 보여 주지 않았다는 사실에 더 무게를 실을 것이다. 관객이 어느 쪽으로 해석했든 영화는 빠르게 진행되며, 보드웰—그가 이 주제를 다룬 에세이 제목은 "〈밀드레드 피어스〉에서 본 것과 잊은 것"이다—은 관객들이 이후에 이어지는 사건의 홍수에 휩쓸려 첫 장면 중 몇 가지 점만 확실하게 기억하게 될 것이라는 점이 전제되어 있다고 설명한다.

영화의 마지막에 몬테를 살해한 범인은 밀드레드의 딸 비다였으며 밀드레드도 살인을 도왔음이 밝혀진다. 이 폭로 장면은 당시의 관객에게 이전 장면을 다시 볼 기회가 거의 없다—적어도 자기가 원할 때 원하는 방식으로 볼 방법이 없다—는 점을 이용한다. 소설의 독자라면 앞뒤가 맞는지 확인하기 위해 처음 부분을 다시 펼쳐 볼 수 있지만 1945년의 일반적인 영화 관객에게는 그에 상응하

는 수단이 없었다. 첫 장면을 본 지 90분쯤 지나야 클라이맥스에 도달하므로, 첫 장면의 세세한 부분은 가물가물해지기 마련이었다. 회상 장면은 그 시작을 원래의 첫 장면과 흡사하게 만들어 진실성을 확보한다. 이 첫인상은 우리로 하여금 회상 장면 전체가 진실하다고 믿게 만드는 데 도움이 된다. 이제 영화는 원래의 살인 장면을 새롭게 "재연replay"하면서 몇 가지 중요한 사항을 바꿔치기할 수 있으며, 실제로 그렇게 했다. 우리는 여기서 얻은 새로운 정보를 통해 원래의 시퀀스에 있던 몇 가지 요소가 우리가 생각했던 바와 다른 의미였음을 알게 된다. 예를 들어, 첫 장면에서 문이 닫히는 소리를 들었으며, 그것은 살인범이 범죄 현장을 서둘러 빠져나가는 소리 같았다. 재연에서는 이것이 밀드레드가 방으로 들어오는 소리로 밝혀진다. 또한 이번에는 문이 닫히는 소리에 앞서 문이 열리는 소리도 들린다. 원래의 장면에서도 해당 시퀀스가 시작한 후 문 닫는 소리가 나기까지 충분히 시간이 있었지만 문 여는 소리는 빠져 있었다.

더 용서하기 힘든 바꿔치기도 있다. 회상 장면에서의 시간 흐름이 첫 장면과 상당히 달라졌다는 점이다. 첫 장면에서는 거울을 보여 주고 문소리를 들려준 다음 곧바로 조용하고 텅 빈 방에 홀로 누워 있는 몬테의 시신 장면으로 넘어간 반면, 새로운 재연은 그사이에 많은 일이 일어났음을 밝힌다. 밀드레드와 비다는 첫 장면에 아무런 흔적도 남기지 않은 채 똑같은 방 안에서 길고 감정적인 대화를 나눌 시간을 갖게 된 것이다. 아마도 가장 터무니없는 바꿔치기는 몬테가 "밀드레드"라고 말하는 장면이 처음과 상당히 달라졌다는 점일 것이다. 결말에서는 이 순간을 다른 각도에서 보여 준다는 점도 차이지만, 이 차이는 오히려 실제로 다르게 연기한 장면이라는 점을 감추어 준다. 원래는 몬테가 화면 밖 정면에 있는 살인자

놀라움의 해부

를 보고 있는 것 같았고, 따라서 그가 밀드레드를 범인으로 지목하는 듯했다. 다시 이 장면을 보여 줄 때는 그가 넘어지면서 옆쪽을 보고 말한다. 이는 그가 밀드레드에게 말하고 있는 것이 아니라 그녀를 생각하고 있음을 뜻한다. 따라서 죄책감에 대한 강한 암시는 지워진다.

오늘날 제작되는 주류 영화에서는 〈밀드레드 피어스〉처럼 사건의 묘사 자체를 바꾸는 방식이 먹히지 않지만(이와 유사한 효과를 노리는 다른 기법들이 있으며 이에 관해서는 6장과 7장에서 보게 될 것이다) 당시에는 훈련받은 비평가들조차도 이 불일치를 포착하지 못했다. 지금은 기술적으로 관객이 언제든지 앞 장면을 다시 면밀히 확인할 수 있는 방법이 있으므로, 그렇게 노골적인 바꿔치기는 금방 탄로 난다. 그러나 모든 장르, 모든 매체는 새로워 보이지 않게 새로운 정보를 끼워 넣는 저마다의 방법을 갖고 있으며, 우리의 기억력과 주의력의 한계도 이용할 수 있다. 이는 시의적절하게 우리의 망각과 관용을 부추겨 폭로된 진실을 더욱 견고하고 설득력 있게 만든다.

오정보 흘리기

놀라운 폭로가 효과를 발휘하려면 청중이 그전에 잘못된 길로 인도되어야 한다. 서사상의 오정보는 마술의 트릭에서의 "강요된 카드" 같은 역할을 한다. 무대에 오르는 마술사들은 사람들이 실제로는 그렇지 않은데도 자기 마음대로 선택할 수 있었다고 믿게 만드는 여러 수법을 알고 있어서, 관객은 마술사가 의도한 대로 카드를 "선택"하게 된다. 마술사는 그것이 강요된 카드라는 사실을 여러 손기술—카드를 섞는 척하면서 다른 조작을 하거나, 다른 카드를 손에 감추고 있다가 재빨리 바꿔치기하거나, 관객에게 "그만"이라

고 외치라고 하지만 사실은 미리 정해 둔 지점에서 멈추는 등—을 발휘하여 위장할 수 있다. 또 한 가지 기법으로 "얼버무리기"와 같은 언어적 속임수를 사용하기도 한다. 예를 들어, 관객에게 몇 차례 카드를 선택하라고 하되 그 목적을 불분명하게 밝힘으로써 그 카드를 갖고 있으라는 뜻인지 버리라는 뜻인지는 결국 마술사가 해석하기 나름으로 만드는 것이다. 서사에서도 상당히 비슷한 효과를 내는 기법들이 있다.

서사상의 몇 가지 중요한 요소가 겉으로 보이는 바와 달랐음을 마지막에 폭로하려면, 독자의 사건 이해에 잘못된 해석을 슬그머니 집어넣어야 한다. 독자들이 스토리 속에서 자연스럽게 받아들인 어떤 맥락이 나중에 가서 보면 불완전하거나 신뢰할 수 없는 것이었음이 밝혀지는 경우가 있다. 다른 말로 하면 그 맥락의 진실성이 더 큰 서사에 의해 부정되는 것이다. 그러한 지점에 오정보를 끼워 넣으면 깜짝 놀랄 만한 반전의 포석이 될 수 있다. 소설이나 영화에서는 등장인물 자신이 오해를 하고 있거나 누군가에게 속고 있을 때 그의 말이나 생각이 "강요된 카드" 역할을 할 때가 많다. 등장인물들이 결론을 속단하거나 심지어 단순히 가능한 해석들을 짐작하기만 해도 관객은 그 스토리에서 사실들이 갖는 의미를 특정 방향으로 추론하게 된다. 사실 우리가 반드시 등장인물이 옳다거나 신뢰할 만하다고 믿어야 하는 것은 아니며, 이런 식으로 마주치는 정보는 스토리의 세계 안의 사실들과 그 의미에 관해 우리가 형성하는 믿음에 일종의 저주가 된다. 사건들에 대한 한 가지 해석 가능성이 일단 눈에 들어오고 나면 그것은 일정한 설득력을 갖게 된다. 이 설득력은 지식의 저주가 발현하는 한 형태인 "닻내림" 효과로부터 나온다.*

일단 한 가지 해석 가능성이 제기되면, 그것은 우리의 사고를 고

놀라움의 해부

정시켜 새로운 가능성들을 받아들이거나 배척하는 데 영향력을 행
사한다. 예를 들어, 흥정할 때 최초의 제안 가격은 이후의 흥정 과정
에서 일종의 닻, 즉 기준점이 된다. 그다음에는 약간의 조정만 이루
어져도, 즉 조정된 가격이 판매자로부터 아무 말도 듣지 않았다면 합
리적이라고 생각할 리 없는 수준이어도 구매자에게 합리적인 가격
으로 느껴질 것이다. 유도하기는 쉽고 피하기는 어려운 것이 바로 닻
내림 효과anchoring effects다. 이 효과는 수많은 실험실 연구(Furnham
and Boo 2011에서 여러 연구 결과를 검토했다)뿐 아니라 법적 판결
(Englich, Mussweiler, and Strack 2006), 구매 결정(Ariely, Loewenstein, and
Prelec 2003), 미래에 대한 예측(Critcher and Gilovich 2008) 등 현실에
서도 많이 나타난다. 일단 어떤 정보를 접한 사람들은 그 정보가 거
짓이거나(Strack and Mussweiler 1997) 당면한 문제와 무관하다(Ariely,
Loewenstein, and Prelec 2003)는 사실을 알고 있어도, 심지어 이후의 추
정이 그 정보에 의해 오염될 수 있으니 경계해야 한다고 사전에 경고
를 한 경우에도 닻내림 효과에 영향받는다(Wilson et al. 1996).

닻내림에 관한 연구는 전통적으로 수치적 추론에서 나타나
는 편향을 중점적으로 다루어 왔다. 예를 들어, "스페인은 개념적으
로 영국보다 칠레에 더 '가까운가?' 만일 그렇다면 '얼마나' 가까운
가?"와 같이 주어진 숫자에 얼마나 동화되는지를 연구 주제로 삼으
면 결과를 측정하기도 쉽고, 해석의 문제도 최소화할 수 있기 때문

＊ Tversky and Kahneman 1974는 닻내림과 조정 추단법anchoring-and-adjustment heuristic을 설명
하는 가운데 "닻내림"을 이 의미로 처음 사용했다. 이 현상을 지식의 저주 효과의 하위 개
념으로 볼 것인지는 유사성과 차이 중 어디에 중점을 두는지에 따라 의견이 나뉠 수 있겠
지만, 사람들이 어느 한 맥락에서 접한 정보가 다른 맥락에서의 추론을 오염시킨다는 의미
에서 그것이 "저주받은" 사고 과정의 한 발현 형태임은 분명하다.

이다. 그러나 닻내림은 더 일반적인 현상이며, 비수치적 닻내림 효과를 다룬 연구도 있다. 예를 들어, 닻내림 효과는 크기, 거리, 음량 등에 대해 질적인 판단을 내리거나(LeBoeuf and Shafir 2006), 알지 못하는 냄새의 정체를 추측하거나(Herz and Clef 2001), 모호한 이미지를 해석할 때도(Phillips 2000) 나타나며, 수수께끼를 풀거나 새로운 디자인을 고안해야 할 때도 어떤 제안이 먼저 주어지면 그것이 아무리 하찮더라도 새로운 여러 가지 해법을 내놓는 데 장애 요인이 된다(Parsons and Saunders 2004). 일단 닻이 내려지면 그 영향력에서 벗어나기란 매우 힘들다. 영리한 서사라면 미리 닻을 내려 관객이 놀라움을 망칠 수 있는 해석에 너무 일찍 다다르지 않도록 잡아 끌어 나중에 전복될 가짜 해석으로 유인할 수 있을 것이다. 〈밀드레드 피어스〉는 두 부류의 관객 모두에게 솜씨 좋게 닻을 내린다. 앞에서 살펴보았듯이, 그 닻은 관객의 시선을 다른 데로 끌어 밀드레드를 범인으로 추측했든 그렇지 않든 집 안에 두 명의 범인이 있으리라고는 생각하지 못하게 만든다.

오정보는 닻내림 외에 다른 효과도 발휘할 수 있다. 예를 들어 오정보가 교묘하게 숨겨져 있을수록 독자들이 그 힘을 더 쉽게 받아들일 것이다. 서사는 관객이 특정 정보에 주목하지 않게 하기 위해 서로 관련된 몇 가지 전략을 활용할 수 있다. 다음 절에서 살펴볼 정보 은폐burying information도 그중 하나다. 우선, 오정보 기법이 활용된 사례를 통해 이 역학관계가 텍스트에 내포된 인물의 관점에 영향을 주는 과정을 살펴보자.

오정보 흘리기의 예 1: 모르그가에서는 살인이 일어나지 않았다
에드거 앨런 포는 오정보 기법의 대가였다. 우리는 이미 〈도둑

맞은 편지〉에서 비교적 소박한 사례 한 가지를 살펴본 바 있고 그가 뒤팽을 주인공으로 삼은 또 다른 단편 〈모르그가의 살인The Murders in the Rue Morgue〉에서는 훨씬 더 극적인 버전이 등장한다. 이 이야기의 도입부에서 파리는 레스파나예 부인과 그 딸의 불가사의하고 끔찍한 죽음 때문에 술렁이고 있다. 뒤팽과 이름을 밝히지 않은 화자인 뒤팽의 친구는 이 "기이한 살인"에 관한 신문 기사를 흥미 있게 읽는다. 잔인한 공격이었다. 신문은 "여성이라면 어떤 무기로도 그렇게 할 수 없었겠지만 … 아주 힘이 센 남자의 손으로 충분히 큰 둔기를 휘둘렀다면 그런 상흔을 낼 수 있었을 것"이라는 의사의 검시 결과를 전한다([1841] 1992, 151). 몇몇 목격자가 사건 당일 밤에 그 집 안에서 "다투는" 두 목소리가 들렸다고 증언했다(150). 하나는 거친 목소리였으며 "저런" 등의 몇 마디 프랑스어로 말한 것을 똑똑히 들을 수 있었지만(150) 두 번째 목소리에 관해서는 의견이 엇갈린다. 한 프랑스인 목격자는 스페인 사람 목소리 같았지만 스페인어를 몰라서 "뭐라고 하는지는 알 수 없었다"고 말한다(149). 또 한 사람은 "억양으로 보아 틀림없이" 이탈리아어로 말하고 있었다(그도 이탈리아어를 알지는 못했다)고 말한다. 네덜란드인인 또 다른 목격자는 두 목소리 모두 프랑스어로 말했다고 주장하지만 정작 자신은 프랑스어를 알지 못해 통역을 통해 증언한다. 영국인 재단사는 "독일어를 알아듣지 못하지만" 그 목소리가 독일어로 말하고 있었던 것 같다고 생각한다(150). 끝으로, 이탈리아인인 제과점 주인은 그가 러시아인이라고 생각하지만 "러시아 사람과 이야기해 본 적은 없다."(151)

탐정 뒤팽은 결국 목격자의 진술이 모두 두 번째 목소리의 언어에 관해 오판했을 뿐 아니라 두 번째 발화자가 있었다는 가정 자체가 잘못되었음을 깨달음으로써 사건을 해결한다. 혼란과 공포에 사로

잡힌 여성들을 살해한 것은 탈출한 "오랑우탄"이었고, 목격자들이 들은 소리는 그 짐승이 흥분해서 내지르는 소리였던 것이다. 이러한 플롯 전환으로 인해 이 탐정소설은 기이한 우화가 된다. 특히 많은 현대인에게 이 우화는 외래성과 휴머니즘, 애니멀리즘, 범죄의 관계에 관해 인종적인 논쟁을 불러일으키는 것으로 느껴질 것이다. 독특하고 비범한 작품들에서 오직 공식을 구성하는 요소들만 뽑아내고 있자니 쩨쩨해 보이리라는 점을 인정하지 않을 수 없다. 이 작품의 플롯 반전이 갖는 정치적·인종적 함의,* 그리고 이 이야기와 역사적 맥락에 내포된 엄청나게 많은 요소에 관해 무척 할 말이 많지만 지금은 이 반전의 작동을 위해 정보를 어떻게 다루었는지에만 주목하자.

　　모든 오정보는 어떤 등장인물의 사건에 대한 오해 또는 사건에 관한 조건부 추측 안에 들어 있다. 모르그가 미스터리의 진실은 살인자의 정체가 아니라 살인 사건이 일어나지 않았다는 사실이다. 엄격한 의미에서 살인자 자체가 없었다. 그렇다고 해서 이 반전이 우리에게서 왜 어떻게 두 사람이 죽게 되었는지에 대해 납득할 길을 빼앗아 가지는 않는다는 점이 중요하다. 이와 같은 오정보 기법은 영리하고 효과적이다. 물론 우리는 목격자의 진술을 모두 믿어서는 안 된다는 것을 알지만 어떤 점에서 믿을 수 없는지를 알아내기란 까다로운 일이기 때문이다. 이를 까다롭게 만드는 요인은 결정적 오류가 목격자들의 진술이 어긋나는 대목에 직접 연결되어 있지도 않고, 목격자들이 직접적으로 사건 자체에 대해 잘못된 주장을 펴고 있는 것도 아니라는 데 있다. 오히려 오정보는 그들이 가진 전

* 《그늘의 낭만화Romancing the Shadow: Poe and Race》(2001)에 실린 엘리스 르미어Elise Lemire의 글은 이 함의에 관한 탁월한 논의를 제공한다.

　　　　　　　　　　　　　　　　　　　　　　　놀라움의 해부

제와 프레임, 즉 그들이 동일한 조건과 기반 위에서 진술하고 있다는 점을 통해 전달된다.

"전제presupposition"는 언어학 용어지만 언어학에서의 의미와 일상에서의 의미가 크게 다르지는 않다. 전제란 어떤 진술이나 질문이 암묵적으로 추정하는 명백한 진실을 말한다. 어떤 사실이 전제되어 있다는 말은 그것이 당연하게 여겨진다는 뜻이며, 이는 명시적인 언급 없이 어떤 명제가 서사로 진입함을 뜻한다. 〈모르그가의 살인〉에서 목격자 알베르토 몬타니가 "날카로운 목소리의 말을 알아들을 수 없었다"고 증언할 때(Poe [1841] 1992, 151), 그는 자신이 듣지 못했다고 주장하면서도 들어야 할 소리가 '말'이었다는 점을 전제하고 있다. 화자가 "살인범을 추적할 방법이 전혀 떠오르지 않았다"(152)고 말할 때, 그는 미스터리를 풀 방법을 상상할 수 없다고 주장하는 한편 추적해야 할 살인범이 있다고 전제한다. 이와 같이 어떠한 정보를 명시적인 주장 이면에 전제로 깔아 두면 그 정보가 독자의 장벽을 더 효과적으로 슬쩍 넘을 수 있는데, 그 이유에 관해서는 4장에서 더 자세히 논의할 것이다.

오정보 흘리기의 예 2: 오도와 간접화법

오정보를 활용하는 또 한 가지 방법은 시점 이동이 언제 일어나는지를 얼버무리는underspecification 것이다. 문장 구조나 표현 등 언어적 요소를 통해 누구의 시점에서 말하고 있는지를 모호하게 만들거나 등장인물의 관점을 부분적으로 화자의 관점과 뒤섞음으로써 이 효과를 노릴 수 있다. 서사적인 산문은 지금 생각하거나 말하는 사람이 누구인지를 보여 줄 때 직접화법과 간접화법direct or indirect discourse 중 선택할 수 있다는 점에서 이 기법을 활용하기 쉽다. 다음

의 예에서와 같이, 직접화법은 누군가가 말하거나 생각한 바를 인용을 통해 그대로 보여 주는 반면 간접화법은 그 내용을 기술한다.

그는 "어쩌면 내일 회의에 참석할 수 없을지도 몰라"라고 했다. (직접화법)
그는 어쩌면 다음 날 회의에 참석할 수 없을지도 모른다고 했다. (간접화법)

간접화법이 취할 수 있는 형태는 매우 다양하며, 서사에서는 많은 경우에 위의 예시에서처럼 누구의 말 또는 생각인지를 그 순간에 명시적으로 표시해 주지 않는다.

P. D. 제임스의 추리소설 《여자에게 어울리지 않는 직업An Unsuitable Job for a Woman》(1972)에서 코델리아 그레이라는 젊은 사설탐정은 자살로 보이는 대학생 마크 칼렌더의 죽음을 조사하기 위해 케임브리지의 지역 경찰과 친구들의 진술을 얻어야 하는 상황이다.

코델리아는 보지 않았다. 그녀는 궁금했다. 그는 왜 사진을 보여 주었을까? 경사가 굳이 자기 주장을 증명할 필요는 없었다.(James〔1972〕2001, 86)

그렇다면 이자벨? 만일 그들이 누군가를 숨기고 있다면 이자벨일 가능성이 가장 컸다. 그러나 이자벨 드 라스테리는 마크를 살해했을 리 없다.(99)

여기, 햇볕이 내리쬐는 강물 위에서 부드럽게 떠다니면서 그런 질

문을 한다는 것은 부적절하고 우스꽝스러운 짓일 터였다. 코델리아는 순순히 패배를 인정할 위기에 처해 있었다.(108)

위 세 단락 각각의 마지막 문장은 누구의 생각일까? 앞의 두 단락에서 판단 주체는 주인공인 코델리아일 가능성이 매우 크다. 자문을 구하고 있는 경사가 자기 주장을 증명하기 위해 사진까지 보여 줄 필요가 없다고 생각하는 사람은 코델리아다. 이자벨이 마크를 살해했을 리 없다고 믿는 사람도 코델리아라고 볼 수 있다. 그 사실이 적시되지는 않았다. 즉, "그녀는 …라고 판단했다"라거나 "그녀는 …라고 생각했다"와 같은 표지가 삽입되어 있지 않다. 하지만 우리는 그것이 코델리아의 머릿속에서 진행되고 있는 분석의 일부임을 쉽게 파악할 수 있다. 혹여 나중에 이러한 판단이 잘못된 것이었음이 드러난다고 해도, 그것은 중심 서사의 모순이 아니라 코델리아의 오판이 될 것이다.

그러나 마지막 예는 다르다. 구조적으로는 동일해 보인다. 즉, 앞의 두 단락과 마찬가지로 마지막 문장을 자유간접화법free indirect discourse(삼인칭으로 표현되지만 화자의 설명으로부터 벗어나 주인공의 의식에 따라 서술하는 기법-옮긴이), 즉 코델리아 자신의 생각이나 평가로 해석할 수 있다. 그러나 맥락을 고려해 보면, 그녀가 이 순간 자신이 순순히 패배를 인정할 위험에 직면해 있음을 의식하지 못했음이 분명해진다. 이후에 코델리아는 곧 스스로 유혹에 빠질 뻔했음을 깨닫고 자신을 덮치는 몽롱한 안개를 걷어 낸다. 그러나 이 문장에서의 평가는 중심 서사 입장에서 그녀 자신이 확실하게 인식하지 못하는 어떤 점—인식했다면 이미 위험이 아니다—을 판단한 것이다.

명시적으로 누구의 생각인지를 표시하지 않음으로써 생기는 이

런 종류의 모호함이 오정보 기법을 구사하기 위한 필수 요건은 아니다. 그러나 이 방법은 이야기에 오정보를 슬쩍 밀어넣을 수 있는 여지를 만들어 주므로 매우 편리하다. 상류 계급인 토머스 린리 경위와 노동자 계급인 그의 파트너 바버라 하버스 경사가 등장하는 엘리자베스 조지Elizabeth George의 탐정소설 연작에서 그 예를 볼 수 있다. 조지의 첫 번째 소설《성스러운 살인A Great Deliverance》(1988)에서 하버스 경사는 탁월한 명석함과 성실함에도 불구하고 실력을 인정받기 위해 두 가지 장애물과 분투한다. 그 하나는 지나친 솔직함이고, 다른 하나는 계급적 좌절과 불안에 사로잡혀 있다는 점이다. 몇 장면을 제외하면 이 소설의 초점인물focalizing character(사건이나 내용을 인식하는 인물-옮긴이)은 거의 내내 하버스다.

초반에 하버스는 레이디 헬렌 클라이드를 보고 이렇게 묘사한다. "그렇게 큰 키는 아니지만 매우 날씬하고 흠잡을 데 없는 계란형 얼굴에 밤색 머리카락을 내려뜨리고 있었다. 그녀가 경찰청에 린리를 찾아온 일이 수십 번은 족히 되었으므로, 바버라는 대번에 알아볼 수 있었다. 그녀는 린리의 **가장 오래된 애인**이자 세인트 제임스의 실험실 조수인 레이디 헬렌 클라이드였다."(George [1988] 2007, 27; 옮긴이의 강조) 헬렌에 관한 바버라의 이러한 생각은 이후에도 여러 번 표현된다. "그러나 그때 그의 마음에는 다른 것들이 들어차 있었다. 친구의 결혼식, 그리고 두말할 것도 없이, 레이디 헬렌 클라이드와의 밤늦은 밀회가."(81) 또 이런 대목도 있다. "린리가 경찰이 아니라 자기 애인들 중 한 사람을 이용하리라는 것은 짐작할 수 있는 일이었다. … 귀하신 레이디께서 스테퍼에 관해 알게 돼도 고분고분 그의 말을 따를까, 바버라는 궁금했다."(366)

소설 속에서 독자가 레이디 헬렌과 린리의 관계에 대한 바버

라의 추정을 의심할 이유는 거의 나타나 있지 않다. 그러나 그 추정은 틀렸다. 우리는 거의 책의 마지막, 클라이맥스의 폭로 장면에서나 그 사실을 알게 된다. 둘은 내내 그저 친구("자기 반려견"을 말할 때 흔히 하는 표현처럼 "가장 가까운 친구"[407])였고, 각자의 짝사랑—헬렌이 린리의 절친인 세인트 제임스에게, 린리가 세인트 제임스의 아내 데버라에게 품은—을 서로 위로해 주는 사이였다. 헬렌과 린리는 서로 사랑하게 되고 결국 결혼하지만 이 연작의 여섯 편이 지난 후의 일이고, 이 소설의 첫 부분에서 헬렌을 린리의 "가장 오래된 애인"으로 생각한 것은 전적으로 바버라의 (명예훼손이라고 해도 할 말이 없을 만한) 오해다.

이 오정보 기법은 관점의 모호성을 솜씨 좋게 활용하고 있다. 우선 "그녀는 린리의 가장 오래된 애인이자 세인트 제임스의 실험실 조수인 레이디 헬렌 클라이드였다"라는 문장은 바버라가 헬렌을 알아보았다는 문장과 분리되어 있다. "바버라는 그녀가 린리의 오래된 애인이자 세인트 제임스의 실험실 조수인 레이디 헬렌 클라이드임을 대번에 알아볼 수 있었다"라고 썼다면 어땠을까? 물론 이렇게 써도 오정보를 심어 주는 효과를 거의 비슷하게 거둘 수 있었을 것이다. 그러나 이것이 바버라의 생각임을 적시하지 않아야 레이디 헬렌을 이렇게 설명하는 주체가 누구인지를 판별하기가 더 어려워진다. 더구나 문제의 여성이 헬렌 클라이드이고 세인트 제임스의 실험실 조수라는 신원은 확실하다. 헬렌이 경찰청에서 린리를 "수십 번" 만났다는 진술도 마찬가지다. 이러한 방법들은 모두 여러 관점을 제시하는 언어적인 장치를 통해 독자들이 특정 지식에 관해 착각하도록 유도하며, 다른 한편으로는 나중에 그 착각을 뒤집기 위해 여지를 남긴다. 여기서 오정보를 제시하는 타이밍과 반복 또한 피암시성

suggestibility을 위한 "수면자 효과sleeper effect"의 촉매제로 작동한다. 이에 관해서는 4장에서 더 자세히 논의할 것이다.

텍스트 프로세싱 연구에 따르면 독자들은 그것을 알 필요가 있을 때만 텍스트 안에서 "누가 무엇을 아는가", "누가 무엇이라고 말했는가"에 관해 생각한다(Graesser, Bowers, Olde, et al. 1999; Graesser, Bowers, Bayen, et al. 2001; Graesser, Olde, and Klettke 2002). 또한 이러한 질문들에 답할 때도 이전에 지나간 객관적인 사실에 근거하기보다 지금 돌이켜 생각할 때 어떻게 보는 것이 적절한가에 대한 판단에 근거할 때가 많다. 다시 말해, 그 질문과 직접적으로 관련된 부분에 어떻게 서술되어 있었는지를 기억하는 것이 아니라 현 시점에 읽고 있는 내용에 비추어 보아 그럴듯한 쪽으로 생각하는 경향이 있다. 게다가 소설에 몰입한 독자들은 문학적 담론의 다양한 요소들을 뭉뚱그리는 경향이 있어서, 저자와 화자를 동일시하거나 일인칭 관점을 삼인칭 관점보다 우선시하기도 하고 전경의 담론에 집중하느라 배경의 담론을 제대로 보지 못하기도 한다.

작가들은 독자들의 이러한 성향을 이용하여 등장인물과 사건들에 관해 어떤 믿음을 형성하게 하고, 나중에 협력적 담화 원칙principle of cooperative discourse을 스스로 위배하지 않고 그 믿음을 깰 수 있게 한다. 이런 방식으로 오정보를 활용하는 것은 그 자체로서도 놀라움을 만들어 내는 요소가 되지만 다른 기법을 보조하는 경우도 많으며, 곧 그 사례도 보게 될 것이다.

정보 은폐

잘 짜인 놀라움에 흔히 포함되는 또 한 가지 요소는 중요한 정보를 궁극적으로는 정확하게 제시하되 독자가 모르고 지나치게 만들

거나 그 진정한 중요성이 나중에서야 밝혀지도록 하는 것이다. 그렇게 하려면 다양한 배경화 기법background technique을 통해 정보가 두드러지지 않게 하거나 결정적인 세부 사항을 얼버무려 청중이 잘못된 추론을 하도록 부추겨야 한다.

결정적인 정보가 독자들의 주목을 받지 않게 숨기는 전략에 관해서는 캐서린 에모트, 앤서니 샌포드Anthony Sanford, 마크 알렉산더 등이 참여한 글래스고 대학교의 STACS(Stylistics, Text Analysis and Cognitive Science, 문체, 텍스트 분석, 인지과학) 프로젝트 결과물에서 매우 우수하고 유려한 분석을 볼 수 있다(Sanford and Emmott 2012; see also Emmott and Alexander 2010; 2014). 그들은 새로운 정보를 배경에 위치시켜 독자의 주의를 끌지 못하게 하는 절묘한 언어적, 심리적 전략을 연구하고, 여기에 전경에 대한 선행 연구를 결합한다. 예를 들어, 병렬적으로 나열되어 있는 요소들의 중간에 배치한 정보는 대체로 독자의 주목을 덜 받는다. 이 효과를 얻기 위해 다른 문체적 기법들도 활용된다. 최근에 에모트와 알렉산더는 탐정소설의 플롯에서 발견한 이러한 기법들의 목록을 다음과 같이 제시했다.

(i) 그 사항을 가능한 한 적게 언급한다.

(ii) 그 사항이 두드러져 보이지 않는 언어적 구조를 사용한다. (주절이 아닌 종속절에 넣는 것도 한 방법이다.)

(iii) 그 사항을 대수롭지 않아 보이게 한다. 즉, 주의를 끌지 못하도록 불분명하게, 또는 그 사항이 지닌 플롯과 관련된 특징에 주의를 기울이지 못하게 하는 방식으로 묘사한다.

(iv) 더 눈에 띄는 사항을 옆에 배치함으로써 주의를 그리로 돌린다. 한 곳에 스포트라이트를 비추면 그 주변을 잘 볼 수 없게 되듯

이, 이와 같은 전경화前景化는 자동적으로 주변에 있는 요소들을 경시하게 만드는 효과가 있다.

(v) 그 사항이 서사상 (실제로는 중요하더라도) 중요하지 않아 보이게 만든다.

(vi) 독자가 추론을 위해 필요로 하는 정보들을 서로 떨어뜨려 놓음으로써 추론하기 어렵게 만든다.

(vii) 정보를 독자의 주의가 산만해지는 곳, 또는 아직 관심을 두지 않은 곳에 배치한다.

(viii) 그 사항의 한 측면을 강조하여 다른 측면(결국은 이것이 미스터리를 푸는 데 중요했음이 밝혀질 것이다)은 덜 부각되게 만든다.(2014, 332)

이 방법들은 모두 청중이 (현실의 삶에서와 마찬가지로) 텍스트를 "처리하는 깊이depth of processing"가 대상과 상황에 따라 현격히 다르다는 사실을 이용한다. 이렇게 해서 저자는 독자가 서사 안에서 특정 요소를 잘 인지하지 못하게 할 수도 있고, 더 절묘한 솜씨를 발휘하여 특정 요소들을 깊이 생각하지 않고 지나치도록 만들 수도 있다.

어떤 장면이나 생각에서 특정 요소를 앞으로 내세워 주의를 끄는 일반적인 의미에서의 전경화뿐 아니라 언어적 전경화—특정 요소들을 언어적으로 더 부각되어 보이는 위치에 배치하는 것—도 사람들이 제시된 정보의 의미를 읽어 내는 처리 깊이에 영향을 미친다. 담화 중에 더 강조된 정보가 있으면 우리는 그것에 관해 더 깊이 추론하고 그 함의를 한 번 더 생각하며 관련된 예측도 더 많이 한다(Whitney, Ritchie, and Crane 1992; Sanford and Sturt 2002). 에모트 등이 보여 주었듯이, 서사는 그 경향을 역으로 이용할 수 있다. 즉, 놀라

　　　　　　　　　　　　　　놀라움의 해부

운 폭로의 일환이 될 어떤 정보를 대수롭지 않게 다루거나 그 중요성을 숨겨 두었다가 나중에 전경으로 끌어내 새롭게 조명할 수 있다.

　전술한 배경화 전략 목록에서 직접적으로 특정 대상이나 사건의 중요성을 약화시키고자 할 때 얼버무리기(미명세화)underspecification라는 방법이 어떤 역할을 할 수 있는지 알 수 있었다. 그런데 반전에서 얼버무리기를 통해 얻을 수 있는 또 한 가지 효과가 있다. 바로 독자를 엉뚱한 방향으로 오도하는 것이다. 이 전략은 정보 은폐 효과와 오정보 효과를 결합한 것으로, 결정적인 세부 사항을 얼버무려 청중의 틀린 추론을 부추기는 방식으로 작동한다. 청중은 나중에 가서야 그 추론이 잘못되었음을 알게 되며, 그 반전에 의해 프레임 이동이 일어나는 경우도 많다. 또한 청중이 잘못된 추론에 대해 지나치게 자신만만하거나 그 정도는 아니더라도 어쨌든 확신하고 있다가 나중에서야 이 확신이 잘못된 것임을 설득당한다면 매우 잘 짜인 놀라움이라고 할 수 있을 것이다.

　작가는 결정적인 순간에 세부 정보를 너무 많이 노출하지 않기 위한 여러 수단을 가지고 있다. 가장 기본적인 기법은 적절한 시기에 관점을 바꾸거나 장면의 처음 또는 마지막 부분을 활용하여 저자가 모호하게 남겨 두고자 하는 요소에 대한 직접적인 표현을 생략하는 것이다. 이미 살인이 일어난 후에 첫 장면이 시작되는 추리소설, 계획이 자세히 논의되기 전에 끝나는 음모자들의 은신처 장면, 동기가 의심되는 주요 인물이 아니라 주변 사람의 관점에서 제시되는 회상 장면 등은 작가가 중대한 사건이나 그 의미를 수수께끼로 남겨 둘 수 있게 해 준다.

　또 한 가지 방법은 로널드 랭애커Ronald Langacker가 "해석의 차원dimension of construal"이라고 부른 언어의 의미론적 요소를 전략적

으로 조작하는 것이다(1993, 447). 해석의 차원이라는 서로 다른 축은 언어가 동일한 상황을 여러 방식으로 묘사 또는 해석할 수 있게 한다. 어떤 상황이나 대상을 묘사하는 구체성의 수준, 주어진 표현에 의해 고려하게 되는 맥락의 범위, 어떤 장면의 여러 요소들에 부여되는 현저성의 정도 등이 해석의 차원에 속한다.

"구체성"은 에모트와 알렉산더도 고려한 변수로(2014, iii), 어떤 상황이 얼마나 자세히 명시되는가를 뜻한다. 거칠게 묘사되었는가, 아니면 세세한 부분까지 적시되었는가? 예를 들어, 같은 대상에 대해 우리는 구체성의 수준을 달리하여 **물질 → 분말 → 백색 분말 → 백색 분말 2그램 → 코카인 2그램 → 존 스미스의 코카인 2그램**과 같이 표현할 수 있다. 작가는 중요한 사항을 묘사할 때 담화적 상황에 모순되지 않으면서도 지나치게 정밀하여 독자가 그 사항이 플롯과 어떤 관련이 있는지를 주목하게 만드는 일은 없도록 구체성의 수준을 조정함으로써 결정적인 세부 사항을 숨기거나 너무 많은 정보를 누설하지 않을 수 있다.

물론 이 해석의 차원을 무한정 마음대로 활용할 수는 없다. 한 가지 큰 제약은 대화라는 것 자체가 상호 협조를 전제로 한다는 점에서 나온다. 언어철학자 폴 그라이스Paul Grice는 사람들이 대화할 때 어떻게 해야 협조적인 행동이 되는지에 대한 공통의 규범 의식, 즉 협조적 행동을 위한 일정한 격률을 따라야 한다는 생각을 기본적으로 가지고 있는 것으로 보이며 이러한 가정이 자연 언어의 화용론에서 중심적인 구성 요소라고 보았고, 이 이론은 여러 연구자에게 영향을 끼쳤다(1967). 스토리를 저자와 독자의 대화라고 볼 때, 저자가 임의로 이 규범을 벗어나는 일도 불가능하지는 않지만 그것은 중립적인 태도가 못 된다. 차라리 협조적 상호작용의 격률을 노골

적으로 위반하면서 이를 누구나 알 수 있게 한다면, 독자는 명시적으로 말해진 바를 넘어서는 화자나 저자의 의도를 추론할(언어학에서는 이러한 추론 유형을 "함축implicature"이라고 부른다) 수 있을 것이다. 그러나 단순히 격률을 슬쩍 어긴다면 비협조적일 뿐만 아니라 거의 사기라고 해도 과언이 아닌 일이 될 것이다.

한편으로 우리는 협조적인 태도를 견지하기 위해 현재 대화 상황에서 요구되는 바를 충분히 이행해야 한다. 이상적으로라면 대화 상대인 독자가 궁금해하는 것에 대해 우리가 그 답을 알고, 그것이 진실이라는 증거도 충분하다면, 가능한 한 선명하고 모호하지 않게, 가능한 한 많이 알려 주어야 한다. 또한 거짓이거나 오해를 불러일으킬 것이라고 생각되는 정보의 언급은 적극적으로 피해야 한다. 또한 이상적으로라면, 관련이 없거나 불필요한 이야기를 덧붙이는 일도 삼가야 한다. 신의성실의 원칙에 입각한 서사라면 이러한 이상에서 너무 멀리 이탈하면 안 된다. 그러나 앞에서 보았듯이, 기존의 내용과 어긋남이 없는 특정 등장인물의 한정된 시점을 빌림으로써 심한 오해를 불러일으키거나 정보를 불충분하게 제공하는 일을 정당화할 수 있다면 재량을 발휘할 수 있는 여지가 훨씬 커진다.

이 기법을 활용한 스토리는 독자가 문제가 되는 사항의 아직 말해지지 않은 더 세밀한 부분에 관해 "틀린" 결론에 이르도록 적극적으로 부추길 수 있다. 상류층의 파티에서 신경질적이고 방탕한 청년이 가지고 있던 소지품 중에 백색 분말이 있었다고 하면 으레 코카인을 떠올릴 것이고, 게다가 우연히 같은 생각을 하고 있는 또 다른 등장인물이 있다면 그 추론을 더욱 확신하게 되겠지만, 나중에 그것이 실상은 지문 채취용 분말이고 그 청년이 탐정이었음이 밝혀져 우리를 놀라게 할 수도 있다.

이쯤 되면 지금 논의하는 서사적 효과에서 전제와 지시 표현 referring expression—등장인물들이 사람, 장소, 사물, 사건을 식별하기 위하여 사용하는 단어 또는 구절—이 중요한 구성 성분으로 자주 등장하고 있음을 알아차렸을 것이다. 전제와 지시 표현은 잘 짜인 놀라움을 들여보내는 트로이 목마 역할을 하며, 4장에서 더 자세히 살펴보겠지만 지식의 저주 같은 사고 과정에도 밀접하게 연결되어 있다.

정서적 몰입 촉진

다른 종류의 경험보다 소설을 읽거나 연극, 영화를 볼 때 저주받은 추론이 일어나기가 훨씬 쉬운데, 이는 서사적 경험이 지닌 몇 가지 특징 때문이다. 2장에서 보았듯이, 한 가지 요인은 강력한 공통 맥락이 단일 서사 안에 있는 모든 내용을 아우른다는 점이다. 또 다른 요인은 면밀한 출처 모니터링, 즉 누가 무슨 말을 했으며 무엇이 여러 추론을 낳았는지를 주의 깊게 추적하는 일이 여러 이유로 말미암아 서사에 몰입함으로써 얻을 수 있는 즐거움을 근본적으로 방해한다는 사실이다.

물론 서사적 픽션을 읽거나 보는 것은 몰입도가 높고 매우 정서적인 경험일 수 있다. 독자는 소설 속의 연인이 죽거나 마음 아파하면 진심으로 슬퍼하고, 위험에 처한 등장인물을 진심으로 걱정하며, 악한 사람이 벌을 받으면 기뻐한다. 우리가 스토리의 세계를 실제라고 생각하지는 않지만 좋은 스토리는 독자의 집중을 이끌어 내며 독자는 문득 자신이 책에 푹 빠져 주변의 현실에 신경을 덜 쓰고 있음을 느낄 수 있다.

읽기 경험의 이러한 측면이 스토리의 설득력을 높이는 역할을 한

놀라움의 해부

다는 데 대한 실험 연구들은 이 현상을 "서사 몰입narrative transportation"이라고 지칭하곤 한다(Gerrig 1993; Green and Brock 2000). 비디오게임에 관한 연구에서는 "실재감sense of presence"이라는 용어가 더 흔히 사용된다(Lombard and Ditton 1997). 미하이 칙센트미하이Mihaly Csikszentmihalyi는 스토리에 빠져드는 즐거움이 "몰입 경험flow experience"의 일종이라고 설명했다. 몰입 경험이란 "배우가 연기와 하나가 되듯이 마음이 그 활동에 미끄러져 들어가는 현상"으로, 그때 "일상생활에서 전형적으로 나타나던 의식의 이중성은 사라지고, 외부의 시선으로 자신이 하고 있는 일을 보는 것이 아니라 나 자신이 곧 그 일이 된다."(1990, 128) 그 효과를 무엇이라고 부르건 간에, 독자나 관객이 스토리에 빠져들어 자기 일처럼 느낄수록 출처 모니터링에는 신경을 덜 쓰게 된다. 등장인물과 사건이 생생할수록 독자의 관점은 스토리 속의 관점과 더 일치하게 되고, 정신적 오염 효과를 막기 위해 스토리의 "바깥"에서 객관적으로 사태를 보려는 경향이 줄어든다.

이 현상은 때때로 일종의 지적 냉담함이나 우월감을 드러내려고 놀라움에 저항하는 이유 중 하나가 된다. 프로레슬링의 관객을 "스마트smart"와 "마크mark"로 분류하던 때가 있었다. 스마트는 퍼포먼스가 어떻게 짜여지는지를 꿰뚫고 있는 업계 내부자를, 마크는 시합을 진짜로 여기는 일반 대중을 뜻했다. 그런데 프로레슬링 경기가 어떻게 이루어지는지가 점차 자세히 알려지면서 결국 각본 없는 스포츠 경기라고 믿지는 않지만 개의치 않고 프로레슬링을 즐기는 사람들이 생겼고 그들은 "스마트 마크" 또는 "스마크smark"라고 불렸다. 마찬가지로, 장르의 특성에 통달하여 배우의 지명도나 포스터의 인물 구도만 보고 미스터리물 TV 드라마의 살인범을 처음부터 간파할 수 있다거나 도덕성에 관한 공포영화 특유의 장르적 수사

에 근거하여 "최후의 소녀"(공포영화에서 마지막까지 살아남아 살인마와 맞서 싸우는 캐릭터를 지칭하기 위해 중세학자이자 페미니스트 영화 평론가인 캐롤 J. 클로버Carol J. Clover가 제안한 개념-옮긴이)를 알아보고 책의 삼분의 일만 읽고도 결말이 뻔하다며 시시하게 여길 능력이 있다고 해도, 감정적으로 또는 심지어 양심적으로 애써 그렇게 하려는 마음을 접어 두어야 하는 희생은 따르겠지만 그것 나름대로 특별한 형태의 재미를 얻을 수 있다.

예를 들어, 문학비평가 크리스토퍼 R. 밀러Christopher R. Miller는 18세기 영국에서 놀라움에 대한 취향이 어떻게 발달했는지를 연대기적으로 검토했다. 놀라움에 대한 열광이 가져온 공통된 결과 중 하나는 회의론의 부상이었고, 이는 놀라움을 식상해하고 방어적으로 철벽을 치는 태도를 도덕적, 심미적으로 정당화했다. 밀러는 그 예로 새뮤얼 존슨Samuel Johnson의 글을 인용했다. "현명한 사람은 돌발적인 상황에 놀라지 않는데, 이것은 그가 앞으로 일어날 일을 더 많이 생각하기 때문이 아니라 덜 생각하기 때문이다. … 어떤 기대도 하지 않으므로 실망하지 않고, 실망할 일이 없으니 놀랄 일도 없다."(Miller 2005, 242에서 인용) 밀러는 놀라움에 면역이 되려면 "상상력의 마비"라는 대가를 치러야 한다고 지적한다(242). 놀라지 않으려면 사건에 대한 도덕적, 개인적 의미 부여로부터의 금욕적 거리 두기가 요구되며, 창조적이고 지적인 기쁨을 얻을 기회도 포기해야 한다.

서사가 주는 몰입의 즐거움에 굴복한다는 것은 지식의 저주와 놀라움이 주는 만족감 두 가지 모두에 마음을 연다는 뜻이다. 실제로 스토리 속 사건이 더 생생하고 마음을 끌수록 출처 정보에 대한 독자들의 경계가 풀어진다. 예를 들어, 사람들은 현실 세계에 관

놀라움의 해부

한 여러 견해를 픽션을 통해 구축한다. 내가 직접 경험하지 못한 장소나 시간, 특정 집단에 관한 나의 믿음 중 상당 부분은 소설이나 영화에서 왔다. 아마 이 책의 독자들도 마찬가지일 것이다. 사람들은 픽션의 맥락에서 얻은 정보와 현실에서 구축된 다른 신념들을 확실히 구분 짓지 않는다. 바로 이 때문에 스토리가 "교육적"일 수 있고, 공중보건 단체들이 질병을 온정적으로 묘사하거나 질병에 관한 정확한 지식을 알려 주는 텔레비전 드라마에 찬사를 보내고 투자하며, 《톰 아저씨의 오두막Uncle Tom's Cabin》이 인간애와 노예의 권리에 관한 19세기 독자들의 생각을 변화시킨 공을 인정받을 수 있었다. 사실 사람들은 대개 픽션의 맥락에서 알게 된 사실에 상당히 개방적이어서, 그 정보가 옳든 그르든(Gerrig and Prentice 1991), 스토리 상의 배경에 대해 잘 알든 모르든(Wheeler, Green, and Brock 1999) 설득당하곤 하며, 설사 그 내용이 상식적인 지식이나 기초적인 수준의 비판적 사고를 시험에 들게 한다고 해도 개의치 않는 것으로 보인다(Wheeler, Green, and Brock 1999). 여러 실험에서 독자가 텍스트에서의 사실을 어떤 태도로 대하고 얼마나 믿는지를 좌우하는 한 가지 변수가 공통적으로 나타났는데, 그것은 스토리에 대한 인지적, 감정적, 심상적imagistic 몰입 정도였다. 몰입도가 높을수록 설득되는 정도도 높았다(Green and Brock 2000; Green 2010).

독자가 그 서사를 얼마나 생생하게 느끼는지에 따라 허구적 서사가 가진 설득력이 강화되는 메커니즘을 밝힌 이러한 연구 결과들은 다른 맥락에서 이루어진 지식의 저주 관련 연구 결과와도 일치한다. 한 연구에서는 실험 참가자 일부에게 개인적인 질문 하나가 인쇄된 카드를 주었는데, 카드에는 진실을 말하라거나 거짓을 말하라는 지시도 표시되어 있었고 나머지 사람들에게는 누가 거짓말을 하

고 있는지 추측해 보라고 했다(Gilovich, Savitsky, and Medvec 1998). 그 결과, 거짓을 말하는 참여자는 다른 사람들이 자신의 거짓말을 알아챌 가능성을 과대평가했다. 후속 연구에서는 이 실험을 되풀이하되 대답하는 사람에게 한 사람씩 짝을 정해 주었다. 즉, 한 사람은 질문에 답을 하게 하고, 그 짝에게는 같은 카드를 보여 준 다음에 관찰만 하게 했다. 흥미롭게도 관찰자는 짝이 말한 대답의 진위 여부를 파악할 결정적인 정보를 갖고 있었음에도 불구하고 다른 사람들이 그 거짓말을 알아챌 가능성을 과대평가하는 경향이 당사자보다 훨씬 적었다. 즉, "강한 내부 감각internal sensation(자신의 신체적 변화 등에 대해 스스로 갖는 느낌-옮긴이)"이 수반될 때 지식의 저주가 가장 심하게 일어난다(337).

이 연구들은 어떤 정보가 생생하게 표현되어 있을수록 어느 한 관점에서의 정보를 다른 관점에까지 적용하려는 우리의 성향이 더 강하게 나타나리라는 점을 시사한다. 텍스트에 푹 빠진 독자들은 특히 알고 있다는 착각 같은 여러 가지 지식의 저주 효과에 더 취약하다. 또한 해당 구절이 구체적으로 누구의 관점에 속하는지가 명시적으로 드러나지 않고 함축적으로 암시만 되어 있다면 그 효과는 더 강력해진다. 암시적인 관점 이동은 배경 저 멀리에서 일어나므로 비판적 평가를 더 어렵게 만들기 때문이다.

이 장에서 우리는 잘 짜인 놀라움을 만들어 내는 데 기여하는 것으로 추정되는 몇 가지 서사적 전술—이들은 서로 교차한다—을 살펴보았다. 일반적으로, 읽기 또는 보기 경험이 더 생생하고 몰입도가 높을수록 관객이 지식의 저주에 쉽게 희생된다. 더 구체적으로 말하자면, 우리는 프레임 이동, 계획된 폭로, 오정보 흘리기, 정보 은폐,

놀라움의 해부

정서적 몰입 촉진이라는 다섯 가지 주요 전략을 확인했다. 우리의 정신적 한계를 이용하는 이러한 전략들이 함께 작동함으로써 강력하고 확실한 플롯이 구축되는 것이다.

잘 짜인 놀라움의 형태는 이 전략들을 반영한다. 즉, 인간의 인지는 새로 들어온 정보를 기존의 패턴에 대입하여 잠정적인 추론을 형성하려고 하며, 설명에 의해 설득되는 경향을 갖는데, 잘 짜인 놀라움은 이러한 성향을 청중이 맥락을 놓치기 쉽고 따라서 믿음을 불안정하게 만드는 상황과 결합한다. 이러한 방식을 통해 서사는 의도한 효과를 실현한다. 즉, 놀라운 반전을 일으키면서도 마치 청중에게 그것을 알아낼 수 있는 기회가 내내 있었던 것처럼 보이게 할 수 있는 것이다.

이런 장치의 작동이 가능한 것은 사람들이 어느 한 관점에 대해 추론할 때 다른 맥락에서 알게 된 정보를 모른 척하기가 매우 어렵기 때문이다. 과거의 경험과 이미 알고 있는 지식은 우리의 예상에 반드시, 그러지 말아야 할 경우에도 영향을 미친다. 놀라움이 효과를 발휘하려면 우리가 출처 정보를 너무 면밀히 살피지 않게 하는 것이 중요하다. 물론 청중에게 출처 정보가 중요하므로 주의를 기울여야 한다는 일반적인 인식은 있어야 한다. 출처 정보의 중요성에 관해서 익히 알고 있지 않으면 폭로의 의미가 제대로 전달될 수 없다. 그러나 출처 모니터링에 대한 부주의가 없다면 폭로 자체가 가능하지 않다. 지식의 저주는 청중이 폭로 이후에 서사의 이전 내용을 돌이켜 볼 때도 직접적인 영향을 준다. 다른 사람들이 상황을 어떻게 해석할지를 추측할 때 자신이 아는 바를 무시하고 생각하기 어렵듯이, 지금 아는 사실을 알지 못했던 과거의 자신이 사태를 어떻게 보았는지를 자세히 기억하기도 쉽지 않다. 서사는 독자를 스토리

에 과도하게 몰입하도록 몰아가서 제한된 관점 안에 갇히게 만들고 그 관점에서 추정한 바를 여기저기 투사하도록 유혹할 수 있다. 이 전략이 제대로 작동하면, 독자는 지식의 저주에 포획된다.

놀라움의 해부

—

이름 부르기

이 장에서는 놀라움의 언어적 측면으로 들어간다. 특히 놀라움의 시학에서 두드러진 역할을 수행하는 형식적 패턴 중 하나인 지시 표현의 활용에 주목할 것이다. 잘 짜인 놀라움을 만들기 위해 널리 쓰이는 한 가지 방법으로 한정 기술 구문definite description을 활용하여 저주받은 사고를 반영하거나 뒷받침하는 어떤 사실을 당연한 전제로 여기게 만드는 유형이 있다. 여기에서 제시하는 예시들은 이 인지 편향들이 전통적으로 지식의 저주 현상이라고 생각되어 온 오류뿐 아니라 완전히 표준적이고 "올바른" 문장 해석에도 얼마나 깊이 영향을 미치는지에 관한 논의로 우리를 데려갈 것이다.

저주의 말

신화, 전래동화, 전설에서 저주나 불운을 피하고 싶다면 이름

에 주의해야 함을 누구나 안다. 누군가 또는 무엇인가의 이름을 안다는 것은 그 사람 또는 사물을 지배하는 힘을 준다. 누군가의 잘못된 호명 때문에 탈출할 길이 거의 없는 큰 곤경에 빠져 헤어 나오지 못할 수도 있다. 현실에서 이름과 저주 사이의 관계는 이와 반대일 때가 많다. 우리가 무엇인가에 이름을 붙이면 그것이 우리 자신에게 저주로 돌아올 수 있다. 이름은 너무 많은 것을 다른 증거 필요 없이 그 자체로 분명해 보이게 만든다. 이름은 우리가 무엇을 보고 있는지를 우리가 진짜로 알고 있다고 느끼게 만들며, 다시 언급될 때마다 암묵적으로 그 인상을 강화한다. 그 효과는 알지 못하는 사이에 철저하게 퍼지며 되돌리기 어렵다.

독일 경찰이 수년 동안 수사했지만 그 정체가 드러나지 않았던 "하일브론의 유령Phantom of Heilbronn" 사건을 생각해 보자.* 그녀는 연쇄 살인범으로 보였으며, 연루된 사건의 수가 엄청나게 많았다. 경찰은 서유럽 전역의 서로 다른 범죄 현장에서 얻은 수십 건의 DNA 증거로부터 한 여성을 지목했다. 그녀는 여러 재산범죄, 폭행, 잔인한 살인에 연루되었으며 범죄 행각은 못해도 십오 년 전에 시작된 것 같았다. 그녀의 DNA는 프랑스에서 일어난 강도 사건에 사용된 장난감 권총에서부터 독일에서 살해된 여성의 부엌에 있던 컵에 이르기까지 여러 장소에서 발견되었다. 이 때문에 한동안 경찰이 곤혹스러워하던 차에, 2007년 독일의 소도시 하일브론의 경찰 미셸 키제베터가 끔찍하게 살해당한 현장에서 또다시 그녀의 DNA가 발견되었다. 유령이 큰일을 낸 것이다.

* DNA의 연결고리가 나타난 진짜 이유가 드러나기 전의 수사 진행 상황을 보려면 Temko 2008을, 사건 전체를 다룬 기사를 보려면 Himmelreich 2009를 참조하라.

수사관들은 퍼즐 조각을 모아 여기저기서 출몰하는 이 악랄한 범죄자, 이른바 "얼굴 없는 여인"의 정체를 밝히려고 애썼다. 이 사냥은 대중의 상상력을 사로잡았고 독일 전역에 여러 경찰 및 검찰 수사팀이 만들어졌으며 오스트리아와 프랑스 프로파일러와도 협력했다. 2009년 마침내 얻은 수수께끼의 해답은 충격적이었다. 독일 경찰이 DNA 표본 채취에 사용한 면봉이 오스트리아의 공장에서 포장되면서 한 노동자에 의해 오염되었음을 밝힌 것이다. 범죄는 진짜였지만 하일브론의 유령은 존재하지 않았다. 하일브론의 유령, 얼굴 없는 여인, "독일 여성 연쇄 살인범"(〈가디언Guardian〉), "수수께끼의 여인"(〈텔레그래프Telegraph〉) 등 이 가상의 살인마에게 사법기관과 언론이 붙인 그 모든 이름―"용의자"나 "범죄자"라는 호칭도 마찬가지다―은 저주를 담고 있었다. 그 이름들은 기본적으로 그런 범죄자가 존재함을 가정하고 있었고 그녀를 찾아내는 일만 남은 것 같았다. 하지만 그 가정은 오스트리아 공장이 면봉을 오염시킨 것만큼이나 철저하게 수사 과정을 오염시켰다.

　　허구에서의 잘 짜인 놀라움은 많은 경우에 이름으로 우리를 유혹한다. 이름이나 호칭이 공통의 정체성을 가리거나 위장하는 바람에 결말에 이르러서야 비로소 둘이 동일한 인물 또는 대상이었음을 알게 되는 수가 있다. 지킬과 하이드는 동일인이었고, 원숭이 행성(The Planet of the Apes, 〈혹성탈출〉의 원제-옮긴이)은 처음부터 지구였다. 다스 베이더는 원래 아나킨 스카이워커였다. 아니면, 이름 때문에 면밀히 살펴보면 사라지거나 부서질 하나의 환영이 만들어질 수도 있다. 영화 〈스크림Scream〉(1996)의 "고스트페이스 살인마"는 사실 같은 가면을 번갈아 쓴 두 사람이었다. 〈유주얼 서스펙트The Usual Suspects〉(1996)에서 고바야시는 카이저 소제의 심복 이름이 아니

라 커피잔 바닥에 적힌 상표명이었다. 모르그가에 살인범은 없었다.

언어학적으로 말하자면, 이러한 놀라움은 지시 표현—담화에서 개별 대상을 식별하게 해 주는 단어나 구—의 독특한 작동에 기초하여 수립된다. 고유명사가 특히 유용하지만 **그녀, 나, 그것, 이것, 저것** 등 인칭 대명사, 지시 대명사 등 모든 한정명사구가 이 방식으로 쓰일 수 있다. 지시 표현이 스토리에 정보를 슬쩍 끼워넣거나 알고 있다는 착각을 일으키거나 우리를 놀라움에 취약하게 만드는 데 유용한 이유는 그것이 의미하는 바가 아니라 그 이면의 전제에 있다.

전제

개괄하자면, 전제란 어떤 발언에서 당연히 참이라고 받아들여지는 추론이나 명제를 말한다. 예를 들어, "편집자에게 익명의 편지를 쓰는 일을 언제 그만두었습니까?"라는 질문은 상대방이 언젠가 편집자에게 익명의 편지를 썼다는 점을 전제한다. 전제는 대개 언어학자들이 "전제 유발 요소presupposition trigger"라고 부르는 특정한 말이나 문장구조에 의해 발생한다. 다음은 영어에서 쓰이는 전제 유발 요소 및 그로 인해 발생하는 전제의 몇 가지 예다.

사실성 서술어

사실성 서술어factive란 종속절이 진실임을 전제하는 술부(명사나 동사, 형용사일 수 있다)를 말한다. **후회하다**regret 같은 사실동사는 폴 키파스키와 캐럴 키파스키Paul and Carol Kiparsky(1970)가 가장 먼저 자세히 고찰했고 그 후로도 많은 연구에서 다루어졌다. 다음의 예를 보자.

마리나는 옥스퍼드에 간 것을 후회한다 / 후회하지 않는다.

Marina regrets / doesn't regret going to Oxford.

→ 전제: 마리나가 옥스퍼드에 갔다.

이본느는 셔츠에 머스타드를 흘렸음을 알았다 / 알지 못했다.

Yvonne realized / didn't realize that she had mustard on her shirt.

→ 전제: 이본느가 셔츠에 머스타드를 흘렸다.

자비에는 테드에게 차가 있음을 안다 / 모른다.

Javier knows / doesn't know that Ted owns a car.

→ 전제: 테드에게 차가 있다.

함축동사

함축동사implicative verb(Karttunen 1971에서 제안된 명칭)는 사실동
사와 비슷하지만 종속절이 참이라고 전제하는 것이 아니라 종속절
에 의해 기술된 상태나 사건의 전제조건의 참을 상정한다. 예컨대,
성공이나 실패를 뜻하는 동사는 그 결과를 야기한 어떤 시도가 있었
다는 사실을 전제하게 한다.

헥터는 정상에 올랐다 / 오르지 못했다.

Hector managed / didn't manage to reach the summit.

→ 전제: 헥터가 정상을 오르려고 했다.

상태변화 동사

상태변화 동사change-of-state verb라고 불리는 전제 유발 요소의 가

장 유명한 예는 "언제부터 아내를 때리지 않게 되었나?"라는 논쟁적인 질문이다(이 문장은 악의적인 전제가 깔린 질문의 고전적 예다-옮긴이).

니나는 대수학 수업에 계속 빠졌다 / 빠지지 않게 되었다.

Nina continued / didn't continue skipping algebra class.

→ 전제: 그전까지 니나는 대수학 수업에 빠졌었다.

퀸시는 문을 열었다 / 문을 열지 않았다.

Quincy opened / didn't open the door.

→ 전제: 문이 닫혀 있었다.

분열문과 유사분열문

분열문cleft sentence과 유사분열문pseudo-cleft sentence에서는 "젤다는 마실 것을 원한다" 같은 간단한 주어-술어 구조 문장을 관계대명사절로 삽입하고 주동사 자리에는 **to be**라는 연결동사copula를 둠으로써 문장에 대상을 구체화하는 기능을 부여한다. 문장의 주어(아래 두 번째 문장의 예에서, "젤다가 원하는 것")는 변수를 설정하며, 연결동사 다음에 그 변수의 값("마실 것")이 온다. 이런 문장들은 주어에 의해 설정된 변수가 어떤 값에 의해 채워질 것이라고 전제한다.

마실 것을 원하는 건 젤다다 / 젤다가 아니다. (분열문)

It is / isn't Zelda who wants a drink.

→ 전제: 누군가가 마실 것을 원한다.

젤다가 원하는 건 마실 것이다 / 마실 것이 아니다. (유사분열문)

What Zelda wants is / isn't a drink.

→ 전제: 젤다가 뭔가를 원한다.

한정

상기한 전제 유발 요소 모두가 추론을 오도하는 데 이용될 수 있지만, 우리에게 가장 흥미로운 전제 유발 요소 중 하나는 "한정definite" 이다. "러시아 여왕"이나 "그의 모터사이클" 같은 한정 표현뿐 아니라 "레이디 헬렌" 같은 고유명사도 여기에 포함된다.* 한정 표현은 존재를 전제한다. 말하자면, 어떤 이름이 주어졌다는 것은 그 이름을 가질 누군가가 존재해야 한다는 뜻이다.

러시아 여왕은 붉은 머리다 / 붉은 머리가 아니다.

→ 전제: 러시아 여왕이 존재한다.

또한 한정 지시는 다음과 같은 기대를 불러일으키는 경향이 있다.

1. **유일무이함** 하나의 이름(혹은 그에 상응하는 한정 표현)이 언제나 하나의 대상을 지칭할 것이라는 생각.

2. **개별성** 서로 다른 이름을 가졌다는 것은 서로 다른 대상임을 뜻한다는 생각.**

* Beaver 2001에서 논의되었듯이 대명사도 전제 유발을 위한 한정에 쓰일 수 있지만 여기서는 대명사에 관해 길게 논의하지 않을 것이다.

** 한정 지시가 지시 대상이 "유일무이하게 식별 가능하다"는 입장과 어떻게 교차되는지에 관한 자세한 분석은 Givón 1978; Ariel 1988; Gundel, Hedberg, and Zacharski 1993에서 볼 수 있다.

이미 앞에서 보았듯이, 이러한 기대는 무척 쉽게 무너질 수 있다. 전미배우조합Actors' Equity Association에 소속되어 있다면([1913] 1986) 다른 배우가 같은 이름으로 활동하는 일을 막을 수는 있을지 모르지만, 지구상에 사는 사람이 70억 명이 훨씬 넘는데 자기 이름이 정말 유일무이할 가능성이 얼마나 되겠는가? 게다가 한 사람이 시기와 상황에 따라 다른 이름이나 별명으로 불리는 일도 허다하다. 우리는 새로운 직함을 얻기도 하고 기존의 직함을 내버리기도 하며 다른 사람과 같은 직함으로 불리기도 한다. 또한 우리는 어떤 이유에서든 제대로 존재하지 않는 대상, 예를 들자면 상상 속의 친구, 미래의 자녀, 또 다른 자아, 신화적 존재, 시대에 뒤떨어진 범주나 개념 등에도 이름을 붙인다. 가정과 실제 사이의 이러한 간극은 창조적 조작의 여지를 드넓게 열어 준다.

그는 그가 아니었다

정체성과 한정 지시로 청중을 속이는 일은 매우 오래된 기법이다. 극적 아이러니dramatic irony(관객은 알지만 등장인물은 알지 못하는 진실이 일으키는 아이러니-옮긴이)와 그 해소가 깨달음으로 이어지는 《오이디푸스 왕Oedipus Rex》의 그 유명한 장면(그리고 이 장면에 앞서 일어났거나 이 장면을 둘러싼 문제들)이나 《시라노 드 베르주라크Cyrano de Bergerac》에서 록산느가 연인의 정체를 뒤늦게 알아차리는 장면, "여자에게서 태어난 자라면 그 누구도 맥베스를 해칠 수 없다"는 예언의 궁극적 의미, 《십이야Twelfth Night》에서 바이올라의 정체가 밝혀지는 대목, 디킨스의 여러 소설에 등장하는 고아 플롯의 결말을 생각해 보자. 각 작품에서 결정적인 한 방은 한 등장인물의 진정한 정체성에 관한 폭로이며, 그것은 서사상의 결정적인 순간에 이루어지는 어떤

놀라움의 해부

중요한 명사구에 관한 폭로이기도 하다. 이제 이러한 유형의 플롯 전환이 작동하는 몇 가지 방법을 알아보자.

트릭 1: 둘이 아니라 하나였다

우리가 둘 또는 그 이상의 상이한 실체가 있다고 믿게 만든 상이한 표현들이 결국 하나의 실체를 가리키는 것이었을 수 있다. 예를 들어, 로버트 루이스 스티븐슨의《지킬 박사와 하이드 씨의 기이한 사례》에서처럼 다른 사람으로 보였던 두 인물이 두 이름을 지닌 한 사람이었음이 드러날 수 있는 것이다. 매들린 엘스터라는 여성이 실제로 있기는 했지만 앨프리드 히치콕Alfred Hitchcock 감독의 〈현기증Vertigo〉(1958)처럼 관객과 주인공이 매들린으로 알고 있던 여성은 매들린이 아닌 주디로 밝혀지는 가장假裝, impersonation이 개재되기도 한다.

훨씬 더 흔하고 덜 극적인 방식은 이름을 아는 등장인물 한 명과 이름을 모르는 등장인물 한 명을 서로 다른 두 사람으로 보이게 한 후 나중에 동일인이었음을 밝히는 것이다. 그 경우에 놀라움은 지금까지 한정명사구로만 언급되었던 후자의 역할이 뜻밖에도 이름을 익히 알고 있던 전자의 것이었음을 알게 되는 데서 온다. 일례로, 영화 〈제3의 사나이The Third Man〉(1949)의 해리 라임이 죽는 장면에서 나타난 수수께끼의 인물, 이른바 "제3의 사나이"는 실은 라임 자신이었다. 물론 추리소설이 등장인물 가운데 누가 범인으로 밝혀질지를 궁금하게 만드는 것도 동일한 방식이다.

또 다른 종류로, 수수께끼 같은 인물의 정체가 그것을 밝히려는 인물 자신인 경우도 있다. 이런 상황은 놀라운 반전에 이용될 수도 있고, 관객이 진실을 알고 있는 경우에는 극적 아이러니를 일

으킬 수도 있다. 오이디푸스가 라이오스의 살인자를 찾기 위해 광적인 수색을 벌일 때 바로 이 궤적을 따른다. 필립 K. 딕Philip K. Dick의《스캐너 다클리A Scanner Darkly》(1977) 주인공도 비슷한 운명을 맞게 된다. 그는 비밀 마약 수사관으로, 임무 수행을 위해 사용한 마약 때문에 생긴 분열 증세로 자신이 잠입한 마약 밀매 조직의 본거지가 바로 본인의 집임을 인식하지 못한다.

트릭 2: 하나가 아니라 둘(또는 여럿)이었다

반대로, 한 사람을 지칭하는 것 같던 표현이 둘 또는 그 이상의 서로 다른 사람들을 가리켰던 것으로 밝혀질 수도 있다. 예를 들어, 우리가 애거사 크리스티의《오리엔트 특급 살인Murder on the Orient Express》(1934)에서 한 명인 줄 알았던 범인이 여러 사람이었고, 살인이 그들의 공모에 의한 것이었음을 알고 놀라는 것은 바로 이 때문이다. 한 사람인 줄 알았던 등장인물이 알고 보니 스토리가 진행되는 동안 다른 사람으로 교체된 경우도 있다. 혹은, 영원히 죽지 않는 존재로 보였던 전설적인 인물이 알고 보니 전설적인 칭호를 이어받은 여러 사람 중 한 명일 뿐이었음이 밝혀질 수도 있다. 영화로도 만들어진 소설《프린세스 브라이드The Princess Bride》의 드레드 파이럿 로버츠(무시무시한 해적 로버츠라는 뜻이지만 고유명사처럼 쓰인다-옮긴이)가 그 예다. "나는 전임 드레드 파이럿 로버츠에게서 이 배를 물려받았어. 이제 이걸 너에게 물려주는 거고. 나에게 배를 물려준 자도 진짜 드레드 파이럿 로버츠는 아니었어. 그자의 진짜 이름은 컴버번드였지. 진짜 드레드 파이럿 로버츠는 십오 년 전에 은퇴해서 파타고니아에서 왕처럼 살고 있지."(Goldman 1973, 194)《프린세스 브라이드》는 둘인 것 같았던 인물이 실은 하나임을 밝히는 방법도 함

께 활용하면서 이 두 트릭이 동시에 쓰일 수 있다는 점을 보여 준다. 우리가 드레드 파이럿 로버츠라고 알고 있던 등장인물이 여러 파이럿 로버츠 중 하나일 뿐이라는 것도 놀랍지만 그 사람이 바로 죽은 줄 알았던 버터컵 공주의 어릴 적 연인 웨슬리였다는 점 또한 우리를 놀라게 하기 때문이다.

트릭 3: 그리고 아무도 없었다

청중이 존재한다고 생각하는 어떤 인물이나 대상이 아예 존재하지 않는 것으로 밝혀질 수도 있다. 히치콕의 〈북북서로 진로를 돌려라North by Northwest〉(1959)에서 손힐(캐리 그랜트 분)은 캐플란이라는 이름의 스파이로 오해를 받지만 캐플란이라는 사람은 존재하지 않는다. 주인공이나 관객이 잘못된 가정 때문에 내내 잘못된 질문을 던졌음을 나중에 깨닫는 많은 스토리가 이 범주에 속한다. 우리는 〈모르그가의 살인〉에서 이러한 플롯의 한 버전을 본 바 있다. G. K. 체스터턴G. K. Chesterton의 브라운 신부 시리즈 중 〈글래스 씨의 부재The Absence of Mr. Glass〉(1914)에서 이 제목이 뜻하는 바가 새롭게 밝혀질 때 우리는 또 한 가지 버전을 볼 수 있다.

코난 도일을 풍자한 체스터턴의 장황한 설명에서 결정적인 요소는 이름 하나였다. 매기 맥냅의 약혼자 제임스 토드헌터가 엉망이 된 그의 방에서 혼자 "짐짝처럼 묶인" 채 발견된 현장에 저명한 범죄학자 오리온 후드 박사가 등장한다([1914] 2005, 170). 토드헌터는 비밀스러운 데가 있는 남자다. 확실한 직업도 없고, 매기 맥냅에 따르면, 떨리는 목소리를 가진 글래스 씨라는 사람과 자주 다투었는데 글래스 씨를 본 사람은 없다. 후드 박사는 깨진 와인잔, 흩어져 있는 카드, 토드헌터가 쓰기에는 너무 큰 실크 모자, 방에 있

던 긴 칼의 혈흔으로부터 글래스 씨에 관한 일련의 추론을 내놓는
다. 후드는 그 남자가 공갈 협박을 했다는 결론에 도달한다. 그는 대
머리이고, "키가 크며 나이는 지긋하고 멋쟁이지만 다소 낡은 옷
을 입고 다니며 분명 독주를 즐겨 마시고 노는 걸 좋아할 것"이며, 불
행한 토드헌터에 의해 살해되었고, 토드헌터는 의심을 받지 않으려
고 스스로를 결박한 것이다(172). 브라운 신부의 몫으로 남은 문제
는 글래스 씨의 부재에 대한 설명이었다.

"바로 그겁니다, 바로 그거!"
그 작은 신부가 고개를 연신 끄덕이며 말했다.
"그게 분명히 해 두어야 할 첫 번째 문제입니다. 글래스 씨가 없다
는 거 말입니다. 흔적조차 없죠."
그는 돌이켜 생각하며 덧붙였다.
"글래스 씨만큼 완벽하게 부재한 사람이 또 있을까요?"
"그 사람이 이 마을에 없다는 뜻인가요?"
박사가 따져 물었다.
"내 말은 그가 어디에도 없다는 뜻입니다. 말하자면, 자연계에 존
재하지 않습니다."(175)

브라운의 설명에 따르면 토드헌터가 마술 공연을 위해 카드
마술, 탈출술, 칼 삼키기, 모자에서 토끼 꺼내기, 복화술 등을 연습
하고 있었던 것이다. 글래스 씨와의 다툼은 존재하지 않았다. 글래
스 씨는 매기의 착각이 낳은 가공의 인물이었다. 그녀는 토드헌터
의 복화술과 와인잔으로 저글링을 연습하는 소리("잔 하나를 놓쳤
어!('미스트-어-글래스Missed a glass'를 '미스터-글래스Mr. Glass'로 들은 것–옮

놀라움의 해부

긴이)[177])를 엿듣고 오해한 것이다.

실제로 플롯의 한 유형은 대략적으로 말해서 다음과 같은 형식을 취한다. 우선 우리로 하여금 어떤 미스터리에 대한 해답이 특정 역할을 누가 수행했는가를 찾아내는 것이라고 믿게 만든다. 그런 다음 그런 역할 자체가 없거나 그 역할을 우리가 크게 오해했음을 밝히는 반전을 제시한다. 존재에 관한 반전에서 비롯되는 깨달음의 순간은 더 작고 지엽적일 수도 있다. 윌리엄 포크너의《내가 누워 죽어 갈 때As I Lay Dying》(1930) 중간에 나오는 한 에피소드가 그 예다. 둘째아들 달은 동생 주얼이 사춘기 시절 "잠자는 마법에 걸려" 맡은 일도 식사 시간도 놓쳤던 일을 되새긴다([1930] 1990, 128). 다른 가족들은 가장인 앤스에게는 발설하지 않기로 약속했지만 주얼이 매일 밤 몰래 나가 여자와 지내고 있다는 데 의견이 일치했다. 그런데 그 여자는 누구일까? 달에 따르면 그들은 이렇게 짐작했다.

누구인지 궁금했다. 그럴 만한 모든 여자애들을 생각해 보았지만 확실히 애다 싶은 아이가 없었다. 캐시가 말했다.
"여자애가 아닐 거야. 유부녀일걸. 어떤 여자애가 그렇게 대담하고 지치지도 않겠어. 그래서 더 마음에 안 들어."(132)

그러나 결국 우리는 유부녀이건 아니건 숨겨 둔 애인 따위는 없었음을 알게 된다. 주얼은 말을 살 돈을 벌려고 밤마다 몰래 빠져나가 남의 집 일을 했던 것이다. 이 소설의 다른 부분에서 주얼이 애지중지하던 말이 바로 그때 산 말이었다. 우리가 미지의 여자가 있다고 추정하도록 유혹당하지 않았다고 해도 주얼이 말을 샀다는 사실은 분명 새로웠겠지만 그 폭로의 매력과 충격이 훨씬 줄어들었을 것

이고, 반전이라고도 볼 수 없었을 것이다. 앞에서도 이미 보았고 5장에서 더 자세히 다루겠지만, 반전에는 놀라움을 특히 만족스럽게, 더 잘 짜인 것으로 느끼게 만드는 무엇인가가 있다.

독자에게 여러 요소 사이의 연관성이 밝혀지리라는 기대를 품게 만드는 경우에도 동일한 역할이 작동할 수 있다. 윌리엄 L. 데안드레아William L. DeAndrea의 1979년 작 미스터리《호그 연쇄 살인The HOG Murders》에서는 한 사람이 저지르기 불가능한 정황에도 불구하고 범죄 현장에 남은 동일한 흔적 때문에 여러 살인 사건이 연쇄 살인범 한 사람의 소행으로 간주된다. 수사관들은 희생자들 사이의 연관성에 관한 수수께끼를 풀려고 한다. 어떻게 된 것일까? 답은 연관성 자체가 존재하지 않는다는 것이었다. 한 경찰관이 실제로 일어난 하나의 살인 사건을 위장하기 위해 관련 없는 여러 사망 사고 현장을 조작한 것이었다. 이 소설은 언제나 그 사건들 사이의 연관성을 기정사실인 것처럼 말하는 수사관들을 통해 놀라움을 위해 필요한 오도 장치를 가동한다. 마치 연관성의 내용이 무엇인지만 관건인 것처럼 보이게 된 것이다. 누군가가 어디선가 언급하게 하기만 해도 그 연관성의 존재가 기정사실로 전제될 수 있다.《호그 연쇄 살인》("호그 살인 사건과 몇 건의 사망 사고들"이 아니라), 〈모르그가의 살인〉, 〈글래스 씨의 부재〉처럼 작품의 제목 자체에 반전의 핵심적인 대상을 조롱하듯 넣어 두는 것도 묘미를 더하는 방법이다.

트릭 4: 청중과 함께 즐기기

마지막으로, 앞서 설명한 교묘한 지시 상황을 청중에게는 알려 주고 하나 또는 그 이상의 등장인물은 모르게 할 수 있다. 이 설정은 극적 아이러니를 발생시키며, 그 등장인물이 나중에 사태의 진실

을 더 잘 이해할 수 있게 하는 효과도 있다.

몰래 전제 심어 두기

우리는 이제 전제를 심어 놓는 방법이 독자에게 안다는 착각을 일으키는 데 탁월한 방식임을 안다. 엘리자베스 로프터스Elizabeth Loftus, 데이비드 G. 밀러David G. Miller, 헬렌 번스Helen Burns(1978)로부터 시작하여, 목격자 증언의 피암시성과 오류 가능성에 관한 연구는 상당히 많았다. 그 연구들은 한 단계 또는 두 단계를 거친 간접 정보가 사람들이 진실이라고 믿고 있는 사항이나 직접적으로 얻은 정보 속으로 거침없이 파고들어 가는 현상을 면밀히 검토했다. 사람들은 오해를 일으키는 온갖 종류의 암시를 사건들에 대한 자신의 기억에 쉽게 뒤섞으며 이로 인해 안다는 착각에도 쉽게 빠진다. 이 점은 작가가 독자의 시선을 다른 데로 돌리거나 엉뚱한 방향으로 생각하게 하려고 미끼를 던질 때 편리하게 작용한다. 그러나 미끼의 효과를 더욱 확실하게 하는 더 구체적인 방법도 있다. 하나는 독자를 오도하는 정보를 처음 접한 후의 경과 시간을 늘리는 것이다. 정보와 그 정보의 출처 간 연결이 시간이 지남에 따라 약화되는 현상, 즉 수면자 효과(Hovland and Weiss 1951; Underwood and Pezdek 1998)를 이용하는 것이다. 그러면 사람들이 암시에 의해 오도될 가능성이 높아지며, 특히 그 정보가 의심스럽다고 생각하는 출처로부터 나온 경우에는 그 효과가 더 커진다. 이는 중요한 오정보를 이야기의 앞부분에 심어 두는 것이 대체로 더 효과적임을 시사한다. 반복을 통해 그 효과를 강화할 수도 있다. 마지막으로, 사람들은 어떤 정보가 전제에 의해 전달될 때 그 정보를 특히 더 쉽게 받아들인다.

전제란 본질적으로 눈에 띄지 않게 작동하는 경향이 있음을 뜻

한다. 사람들은 현실 세계 상황에서 전제가 특별한 위험을 초래할 수 있음을 오래전부터 직관적으로 알았다. 우리는 목격자가 유도 신문에 노출되어 증언이 왜곡될 수 있음을 알며, 데이터 수집을 위한 여론 조사인 척하지만 실은 반대 후보에게 나쁜 인상을 주입하기 위해 실시되는 "푸시 폴push poll" 같은 방식이 유권자에게 주는 영향을 경계한다. 이러한 효과에 대한 우리의 우려는 여러 체계적인 조사에 의해 입증되었다. 사람들은 전제된 내용을 사실로 쉽게 받아들인다(Loftus and Zanni 1975). 사람들은 비정상적인 점이 있어도 그것이 전제의 일부이면 잘 알아차리지 못한다(Bredart and Modolo 1988). 또한 아무런 전제가 없는 열린 질문보다 안다는 착각을 더 많이 일으킨다(Fiedler et al. 1996). 진실과 정의를 추구하는 사람들에게는 안타까운 일이지만, 플롯의 효과적인 작동을 연출하려는 작가들에게는 희소식이다.

깊이 묻혀 있다가 떠오르는 전제

어떻게 전제가 사람들의 신념에 깊이 자리 잡게 만드는지를 자세히 살펴보는 것은 조금 전문적인 논의가 되겠지만 매우 유용할 것이다. 전제의 특별함은 무엇보다 그것이 담화의 한 부분에 은닉되어 있다는 데서 나온다. 전제가 제한되어 보이는 맥락으로부터 떠올라 더 넓은 맥락으로 퍼져 나가는 과정은 흥미롭고도 난해하다. 이러한 작동 방식은 정보와 언어에 대한 우리의 상식과 반대되지만 우리가 여기서 보아 온 스토리텔링의 의도를 위해 유용하다. 그러면 이제부터 무슨 일이 일어나게 되는지 살펴보자.

물론 대부분의 사람은 사물을 바라보는 관점이 서로 다를 수 있다는 사실을 잘 안다. 당신의 얼굴이 나를 향하고 있지 않다면 내

가 당신 이마에 뭔가가 묻었다는 사실을 알 수 없다는 것을 당신은 안다. 당신은 내가 발가락을 찧으면 (당신의 발이 아프지 않아도) 내가 아프다는 것을 안다. 당신은 내가 음식을 입에 넣으면 내가 그것을 맛볼 것이고, 음식이 마음에 드는지 판단하리라는 것을 안다. 당신은 당신이 기억하고 있는 것을 내가 잊을 수 있다는 것을, 그리고 그 반대의 경우도 있다는 것을 안다. 또한 내가 당신에게 다른 사람의 말이나 생각을 전할 때 당신은 그것을 나의 생각으로 오해하지 않으며 지칭된 다른 사람의 생각일 뿐임을 잘 안다. 예를 들어, 내가 당신에게 "존은 감자가 넌더리나게 싫대"라고 말할 때, 당신은 내가 감자를 좋아하는지 싫어하는지 알 수 없다.

그러나 전제의 작동 방식은 이와 다르다. 사실 전제의 특징 중 하나는 특별한 상황이 아닌 한 비함의적 맥락nonentailing context에서도 예외 없이 효과를 발휘한다는 것이다. 여기서 문제가 복잡해진다. 간접화법이 바로 비함의적 맥락인데, 다음의 예에서와 같이 부정문도 동일한 효과를 낳는다. 즉, 두 문장은 모두 엘스페스가 깨어 있음을 전제한다.

엘스페스는 그녀가 깨어 있음을 알아차렸다.
엘스페스는 그녀가 깨어 있음을 알아차리지 못했다.

전제는 종종 위의 예에서와 같이 부정문에서도 "생존"한다. 이것은 전제의 전형적인 특징이다.

레옹은 커피를 끊지 않았을 거야.
레옹이 커피를 끊었다면 나는 무척 놀랄 거야!

레옹은 아직 커피를 끊지 않았어.

"레옹은 커피를 끊었어"라는 문장과 마찬가지로 위 세 문장에서도 화자는 적어도 최근까지 레옹이 커피를 마셨다는 사실을 알고 있다. 즉, 화자가 레옹이 커피를 마신 적이 없다고 생각한다면 이와 같이 말할 수 없다.

이 점은 전제가 함의entailment와 구별되는 중요한 특징이다. 어떤 문장으로 인해 하나의 명제가 필연적으로 참일 때, 문장이 그 명제를 함의한다고 말한다. 예를 들어, "뤼 대통령이 암살당했다"라는 문장은 뤼 대통령이 사망했다는 명제를 함의한다. 그러나 이 문장에 앞의 예처럼 변화를 준다면 어떤 일이 일어날까?

뤼 대통령은 암살당하지 않았을 것이다.
뤼 대통령이 암살당했다면 나는 무척 놀랄 것이다!
뤼 대통령은 아직 암살당하지 않았다.

세 문장 중 어느 것도 뤼 대통령이 사망했다는 뜻을 내포하지 않는다. (그래서 비함의적 맥락이라고 부르는 것이다.)

화자는 언제든지 전제에 이의를 제기하거나 전제를 취소할 수 있다. 이것은 전제가 함의와 구별되는 또 한 가지 특징이다. 그것은 내포된 전제가 부정문에서 생존하지 않을 수 있다는 뜻이기도 하다. 부정의 범위를 더 넓혀 "문장 부정sentential negation"이나 "상위 언어적 부정metalinguistic negation"까지 포함하면, 전제를 전면적으로 거부할 수도 있다. 다음의 예를 보자.

놀라움의 해부

마리아는 영국에 간 것을 후회하지 않았어. (영국에 아예 안 갔거든.)

프랑스 왕은 대머리가 아니다. (프랑스에는 왕 자체가 없으므로.)

나는 네 꽃을 꺾는 일을 멈추지 않았어. (꺾은 적 자체가 없으니까.)

엘스페스의 예에서 보았듯이 전제는 함의와 달리 서로 다른 여러 문장 형태에서 생존할 수 있는 반면, 바로 위의 예시 문장들에서처럼 전제를 증발해 버리게 만들 수도 있지만, 그 규칙성을 분명하게 정의하기는 사실상 어려운 것으로 밝혀졌다. 전제를 다룬 여러 연구는 1970년대부터 이러한 "투사 문제projection problem"—내포된 발화의 맥락에 의해 전제가 투사될 때와 그렇지 않을 때가 언제인지를 설명하는 문제—에 주목했다. 이것은 전제가 우리의 믿음에 서서히 퍼져 나가는 효과와도 깊이 관련된다. 전제가 작동하는 그런 은밀한 방식을 보면 전제의 강인한 생존력을 분명히 알 수 있기 때문이다. 전제는 다른 종류의 정보가 없는 한정된 장소에서만 살아남는 것이 아니다. 전제를 완전히 죽이는 일이 아예 불가능할 수도 있다.

삽입구가 상정한 전제가 언제 문장 전체 또는 여러 문장이 포함된 더 넓은 담화에서의 전제로 퍼져 나갈지를 예측하기란 까다롭다. 언어학자 질 포코니에Gilles Fauconnier가 제시한 다음의 예(1997)를 생각해 보자.

존에게 자녀가 있다면 존의 자녀는 대머리일 것이다.

존이 여기 있다면 존의 자녀는 뉴욕에 있을 것이다.

두 문장은 구조적으로 유사하지만, 전제는 전혀 다르다. 첫 번째 문장은 문장 전체로 볼 때 존에게 자녀가 있음을 전제하지 않지

만 두 번째 문장은 존에게 자녀가 있음을 전제한다. 왜 그럴까?

언어의 의미에 관한 포코니에의 이론으로 이 현상을 설명할 수 있다. 1985년에 처음 제안된 포코니에의 핵심 아이디어는 언어의 의미가 기본적으로 진리 조건truth condition의 문제라고 생각하면—많은 의미론 연구자가 그렇게 생각한다—오해의 소지가 있다는 것이다. 문장의 의미에서 중요한 것—일부 언어학자는 이를 문장의 명제적 내용propositional content이라고 부른다—은 그것이 참인가 거짓인가, 그 담화가 속한 세계에서 가능한가 불가능한가를 판별할 수 있는 부분이다. 명제적 내용의 진리 조건을 파악하는 방식 중 하나는 그 담화가 속한 가능 세계possible world에 관해 추측하는 것이다. 솔 크립키 Saul Kripke(1959; 1972 등)와 데이비드 루이스David Lewis(1969)가 각자의 방식으로 표현했듯이, 어떤 명제를 이해하기 위해 그 명제가 참이려면 어떻게 되어야 하는지("진리 조건")를 알아야 한다면, 그 한 가지 방법은 그 명제가 참인 세계와 거짓인 세계를 그려 보는 것이다.

물론 실제로 우리의 사고는 논리적으로 완전한 세계로 구성되지 않는다. 우리가 사건과 상황을 인식하는 머릿속 모형은 훨씬 작고 부분적이며 심지어 일관적이지 않을 때도 많다. 즉, 가능 세계에 관한 논리적 이상형과 인간의 머릿속에서 실제로 만들어지는 모형은 다르다. 포코니에는 분석 철학자들이 인간의 자연언어 사용에서 일어나는 특정 현상을 흡족하게 설명하기 어렵게 만드는 한 가지 이유가 이 두 모형 간의 차이에 있다고 본다. 이는 곧, 포코니에가 말하는 "정신 공간mental-space"의 틀로 의미 작용을 바라보면 훨씬 큰 진전을 이룰 수 있다는 뜻이다. 정신 공간이란 작고 지엽적이며 구조화되어 있고 상호 연결된 정신적 재현들의 집합체로, "우리가 말하거나 대화할 때 풍부하게 생성된다."(1997, 11)

놀라움의 해부

그렇다면 전제와 정신 공간은 어떤 관련이 있을까? 정신 공간 이론으로 설명하자면 전제된 모든 정보는 자동적으로 정신 공간 네트워크를 통해 이동하며, "전제의 부상presupposition float"이라고 불리는 일반적 원리를 따른다. 대화—또는 다른 종류의 담화—에 들어온 정보가 내재된 정신 공간에 전제를 상정하면 그 정보는 자동적으로 부모 공간parent space(화자의 현실 공간-옮긴이)에 떠오른다. 그리고 그보다 더 상위 공간으로 계속 번져 나갈 것이다. 상위 공간의 정보가 이미 그 전제를 함의하거나 상위 공간의 정보가 그 전제와 상충될 때만 투사가 정지될 것이다. 함의된 정보는 상위 공간에까지 부상하지 않는다. 이 현상은 오로지 전제된 정보에서만 일어난다.

존의 자녀에 관한 문장들로 돌아가서 이 모형의 작동 방식을 살펴보자. 우선 첫 번째 문장인 "존에게 자녀가 있다면 존의 자녀는 대머리일 것이다"는 '존에게 자녀가 있다면'으로 하나의 공간을 설정한다. 이 공간은 문장 전체를 위한 가설이다. '존의 자녀는 대머리일 것이다'가 설정하는 확장 공간은 그 가설적 공간에 종속된다. 가설적 공간에서 존에게 자녀가 있다는 명제는 전제가 아니라 하나의 가능성일 뿐임이 명백하다. 그러나 확장 공간에서는 동일한 명제가 전제로 들어온다. "존의 자녀"라는 한정명사구에 있어서는 자녀의 존재가 함의가 아닌 전제다. 따라서 이 전제는 확장 공간으로부터 그다음 상위 공간, 즉 가설적 공간으로 "부상한다." 그런데 가설적 공간으로 가면 "동일한 사실과 마주치므로" 더 나아가지 않고 멈춘다. 즉, 더 이상의 투사는 일어나지 않고, 따라서 문장 전체를 장악하지 못한다. "존이 여기 있다면 존의 자녀는 뉴욕에 있을 것이다"라는 문장은 다른 방식으로 작동한다. 이 경우에는 선행 조건절에 존에게 자녀가 있다는 사실을 함의하는 어떤 말도 포함되어 있지 않다.

따라서 "존의 자녀"가 유발하는 전제가 네트워크를 타고 계속 자유롭게 부상하며, 문장 전체가 자녀의 존재를 전제하게 된다.

이제 이 이야기가 인지 편향이나 서사적 놀라움과 무슨 상관인지 궁금할 것이다.* 전제에 관한 포코니에의 설명은 어떤 상황에서 전제의 확산이 차단되는지에 주목한다. 그것이 투사 문제의 핵심 질문이기 때문이다. 그의 모형은 분명 지식의 저주나 다른 인지 편향을 이해하기 위해 설계된 것이 아니다. 그러나 전제의 부상 원리는 우리가 담화의 어느 한 부분에서 접한 정보—특히 묵시적으로 알게 되는 정보—를 자동적으로 대화의 기저 수준에까지 적용하게 된다는 점을 알려 준다. 이와 같이 덜 일반적인 맥락에서의 정보를 더 일반적인 맥락으로 투사하는 현상은 지식의 저주 부류가 일으키는 추측 오류와 상당히 비슷해 보인다. 지식의 저주에 관한 문헌들이 열거하는 오류의 종류를 보면 사람들이 덜 일반적인 특정 맥락에서 얻은 정보를 더 일반적인 맥락에 투사하는 일정한 경향성이 있음을 알 수 있다. 내재된 전제에 따라 문장을 해석하는 패턴에도 일정한 경향이 있다. 이 같은 전제의 유동성은 특정 등장인물 수준에서 삽입한 정보를 청중이 (다른 정보를 알려 줄 때까지) 아무런 의심 없이 서사의 기저 수준에서도 통하는 사실로 받아들이게 하는 데 있어서 왜 전제가 특히 생산적인 방법이 될 수 있는지를 설명하는 데 도움이 된다.

하지만 지식의 저주와 관련된 사고 습관이 어떻게 해서 일상적

* 나는 "Where Do Cognitive Biases Fit into Cognitive Linguistics?"(Tobin 2014)에서 언어학자가 지식의 저주를 눈여겨보아야 하는 이유라는 측면에서 이 문제를 다룬 바 있다. 여기서는 조금 관점을 달리하여 저주받은 사고나 서사적 놀라움에 관한 연구가 전제가 투사되는 미시적인 과정에 주목해야 하는 이유를 살펴보려는 것이다.

놀라움의 해부

인 언어 처리 과정의 중요한 부분이 되는지, 그리고 이 두 가지가 어떻게 공조하여 잘 짜인 놀라움을 발생시키는지를 더욱 명료하게 살펴보려면 "전제 수용presupposition accommodation" 현상을 고려해야 한다 (Lewis 1979).*

전제 수용

대부분의 전제는 정보를 제공하기 위해 사용될 수 있다. 전제를 대화에 끌어들이는 표현을 통해 대화 참여자들 간에 대화가 이어지게 할 수 있다는 뜻이다. 예를 들어, 나에게 남자 형제가 있다는 사실을 모르는 누군가에게 "내가 우리 오빠에게 식료품을 사다 주어야 해"라고 말한다면, 상대방은 "우리 오빠"라는 말이 유발하는 전제, 즉 나에게 "우리 오빠"라고 부를 사람이 존재한다는 사실을 쉽게 수용할 수 있다. 상대방이 이 정보를 새롭게 확장되었으나 여전히 배경에 머무르는 사실, 다시 말해 담화의 저변에 깔려 대화 참여자들이 공유하는 맥락적 가정으로 받아들임으로써 대화가 자연스럽게 이어질 수 있는 것이다. 사건의 한가운데에서 시작하는 서사적 관습은 이 방식을 활용하여 갖가지 형태의 새로운 요소를 명확한 설명이나 예고 없이 도입하곤 한다. 협력적 담화 원칙을 따르는 독자라면 어떤 대상이 (스토리의 세계에서) 존재한다는 전제가 갑자기 상정되어도 수용할 것이며, 그 이상의 정보를 유보하며 지시 대상의 정체를 확실히 알려 주지 않아도 따져 묻지 않을 것으로 기대된다.

* 전제와 관련된 대부분의 주제에는 많은 논란이 있으며 **수용** 개념에 대해서도 비판하는 학자들이 있다. 그러나 그것이 뜻하는 언어 행동 자체—전제된 명제가 실제로 담화-신정보discourse-new information인 맥락에서라면 그러한 요소가 적절한 기능을 담당할 수 있다는 사실—에 대해서는 이론적으로 설명할 필요가 있다는 데 대개 동의한다.

전제를 바라보는 방식 중 하나는 그것이 성공적이고 적절한 발화를 위한 일종의 필수 조건이라고 생각하는 것이다. 이는 어떤 문장이 발화될 수 있거나 발화되어야 한다면 전제는 그전에 충족되어야 할, 맥락을 설정하는 요건에 해당한다는 뜻이다. 이렇게 볼 때, "쿠키를 훔친 사람은 캐서린이었다"와 같은 문장은 특수한 요건을 필요로 한다. 그렇게 말하려면 화자와 청자가 공히 누군가가 쿠키를 훔쳤다는 사실을 이미 알고 있는 편이 좋다. 그 문장의 화자는 대화 상대방도 실제로 누군가 쿠키를 훔쳤다는 데 동의할 것이라는 확신에 차 있어야 한다. 그 사안에 논란의 여지가 있어서는 안 된다. 다른 말로 하면, 이 문장의 화자는 이 요건이 이미 충족되었다는 가정 아래 발화하는 것이다. 그러나 데이비드 루이스가 말했듯이, "꼭 필요한 전제가 충족되지 않아 상대방이 받아들이기 힘든 말을 한다는 것은 생각만큼 쉽지 않다. 요구되는 전제가 누락된 채로 발언했다면 곧바로 그 전제가 충족되어야 상대방이 그 말을 받아들이게 될 것이다. (혹은 당신의 대화 상대가 전제의 누락을 묵인하기라도 해야 한다.)"(1979, 339)

정보성 전제가 대화에—아니면 책이나 연극, 또는 진술서에서—새로운 정보를 도입하는 일은 모호하고 은밀하게 이루어진다. 대놓고 주장한다면 전제라는 말 자체가 성립하지 않는다. 전제는 제시하려는 정보를 이미 알려진 것, 이미 상대방과 공유하고 있는 암묵적 맥락의 일부로 취급한다. 이는 전제 수용 현상에 의해 전제의 부상 현상이 일어난다는 뜻이며, 이 현상은 문장 구조상 전제가 내포되어 있지 않을 때도 일어날 수 있다. 겉으로 드러나 있는 주장의 진실성은 그 주장을 하는 화자의 말에 의해서만 확보되며, 따라서 반박될 수 있다. 전제는 그 이상의 것을 할 수 있다. 전제는 동일한 사

놀라움의 해부

실을 만나거나 상충되는 사실에 부딪히지 않는 한 저절로 "부상"하여 공통의 기반에 다다르기 때문이다.

전제 수용은 두 지점에서 지식의 저주와 만난다. 첫째, 불가피하게 전제를 수용해야 하는 경우가 많다. 사람들은 항상—지식의 저주 덕분에—자신이 알면 상대방도 알 것이라고, 즉 내가 알고 있는 것이라면 이미 공통 기반에 해당하는 정보라고 여기기 때문이다. 사람들은 자신과 대화하는 상대방이 공통 기반에 있지 않은 전제를 문장에 포함하지 않을 것이라고 생각하고 화자 자신도 그러지 않으려고 애쓸지 모르지만, 저주받은 사고는 그런 선의의 화자마저도 이내 청자가 자신이 언급한 지시 대상을 이미 잘 알고 있거나 화자의 배경지식이나 해당 주제에 대해 생각하는 바를 청자도 공유하고 있다고 잘못 가정하게 만든다. 실제로 몇몇 연구(예를 들어 Bromme et al. 2001; Wu and Keysar 2007)는 대화 참여자들이 더 많은 정보를 공유할수록 공통의 배경지식을 넘어서는 새로운 주제에 관해서 이야기할 때도 상대방의 사전지식을 과대평가할 가능성이 커짐을 밝혔다. 이는 대화에 새로운 정보를 도입하기 위해 전제를 사용하려는 의도가 없어도 우발적으로 그렇게 되는 일이 빈번함을 뜻한다.

청자가 그런 식으로 사용된 전제를 수용할 수 있고 실제로 수용한다면, 어떤 정보를 주기 위해 전제를 사용하지 않을 까닭이 있겠는가? 그리고 실제로 우리는 그렇게 한다. 전제를 활용하면 어떤 정보를 논란의 여지 없는 사실로서 공통 기반에 포함시킬 수 있으며, 이것은 쉽고도 용납 가능한 방식이다. 앞에서 본 "우리 오빠에게 식료품을 사다 주어야 해"라는 문장이 그 예다. 이 같은 방식이 허용되고 나면 이를 수사학적으로 다양하게, 그리고 마음만 먹으면 교활하게 활용할 가능성이 생긴다. 이것이 전제 수용과 지식의 저주가 교

차되는 두 번째 지점이다. 전제는 논란이 될 수도 있는 정보를 논란의 여지가 없는 것처럼 취급할 방법이 된다. 또한 전제를 활용하면 어떤 정보에 대한 반박 가능성을 줄이고 그 정보를 내포된 관점들의 네트워크 전체에 자동으로 투사되게 만들기도 쉬우며, 달리 말하자면, 지식의 저주에 매우 적합하게 된다. 여기에 더해 우리가 무슨 일을 꾸미고 있는지를 모호하게 만든다면 더욱 좋을 것이다.

지시의 모호성

한정 기술과 그로부터 비롯되는 전제는 여러 모호성을 낳는다. 유명한 **언표양상**de dicto/**사물양상**de re 구별도 이에 속한다. 그 명성에도 불구하고 이 라틴어 용어들은 시기에 따라 상당히 다른 의미로 사용되었고, 이 장에서 논의하는 다른 현상들과 마찬가지로 소모적인 이론적 논쟁의 대상이었다. 그러나 한정 기술의 한정적 용법과 지시적 용법의 차이를 살펴보면 적어도 이 구별의 본질 중 일부는 포착할 수 있다.* 화자가 기술된 바에 부합하는 사람이나 사물에 관해 (그 사람이 누구든 혹은 그것이 무엇이든 간에) 뭔가를 말하려고 한정 기술 구문을 사용한다면 이는 한정적 용법이다. 예를 들어, 누가 스미스인지는 모르지만 아무튼 스미스라는 사람이 올해 오드볼 상 수상자임을 아는 상황을 말한다. 이와 달리, 어떤 사람을 특정하여 그가 스미스인지 아닌지는 모르지만 아무튼 그 사람이 수상자라는 사실을 아는 경우, 이렇게 청자에게 특정인 또는 특정 사물을 확인시키고 그 사람 또는 사물에 관해 뭔가를 말하려고 한정 기

* 이 구별은 Donnellan 1966에서 처음 도출되었다. 명제 태도propositional attitude 맥락에서 지시의 모호성을 다룬 현대적 논의의 뿌리는 Frege [1892] 1952와 Russell 1905에서 발견되지만, 후대의 여러 연구는 Quine 1956을 시발점으로 본다.

술 구문을 사용한다면 이는 지시적 용법이다.

19세기 말 철학자 고틀로프 프레게Gottlob Frege는 어떤 명제에 대한 누군가의 태도(신뢰, 의심 등)를 전하는 문장이 두 가지로 구별되며, 그 각각이 창출하는 언어적 환경은 서로 다른 모호성을 일으킨다고 보았다. 무엇인가를 추구하거나 욕망하거나 필요로 한다는 뜻의 문장도 마찬가지다. 어떤 이름의 의미뿐 아니라 그에 수반되는 여러 전제도 모두 화자가 알고, 믿고, 의도하는 바와 밀접하게 연관되어 있다는 뜻이다. 그리고 바로 이 지점에서 영리한 스토리텔러가 활용할 수 있는 불확실성의 여지가 드넓게 펼쳐진다.

내가 "나는 7대양에서 가장 위험한 해적을 찾고 있다"라고 말한다면 그것은 적어도 두 개의 서로 다른 대상을 뜻할 수 있다. 한정적 용법이라면 나는 당신에게 그가 누가 됐든 이 기술에 꼭 들어맞는 해적을 찾고 있다고 말한 것이다. 그러나 특정 해적(그의 별명이 '블린비어드'라고 치자)을 머릿속에 떠올리며 이 문장을 말할 수도 있다. 블린비어드가 가장 위험하다고 생각하며 지금 그자를 찾고 있다고 하자. "7대양에서 가장 위험한 해적"이라는 한정 기술 구문이 지시적 용법으로 쓰였다면, (사실 가장 위험한 해적이 따로 있어서) 그 기술이 틀렸다고 하더라도 지시 대상은 한 사람, 블린비어드다. 비록 설명은 적절하지 않았어도 나는 그것이 적절하다고 생각했고 블린비어드를 염두에 두고 그렇게 말한 것이므로 블린비어드가 내가 말한 해적이라는 사실은 여전히 옳다. 한정 기술 구문의 이러한 용법은 특정 화자의 구체적인 신념이나 의도와 관련되어 있으므로 "화자 지시speaker reference" 용법이라고도 불린다.*

앞에서 보았듯이, 사람들은 특정 화자가 특정 시점에 어떻게 믿고 무엇을 의도하는지를 따라잡는 데 서툴 때가 많으며, 픽션은 이러

한 미끄러짐을 교묘하게 활용하여 효과를 볼 수 있다. 이 미끄러짐이 어떻게 작동하는지를 파악하기 위해 화자 지시에 관해 조금 더 깊이 들어가 보자. 내가 다른 누군가의 의중이나 태도에 관해 이야기하면서 한정 기술 구문을 사용하면 어떤 일이 벌어질까? 예를 들어, 내가 당신에게 "재스퍼는 뉴욕 경찰청에서 가장 키가 큰 경위와 결혼하고 싶어 한다" 또는 "재스퍼는 뉴욕 경찰청에서 가장 키가 큰 경위로부터 밸런타인데이 선물을 받고 싶어 한다"라고 말한다. "뉴욕 경찰청에서 가장 키가 큰 경위"라는 말은 어느 문장에서나 단순히 한정적 용법으로 재스퍼의 생각을 전한 것일 수 있다. 즉, 누가 되었든 그 설명에 부합하는 사람에 관한 재스퍼의 신조를 말한 것일 수 있다. 그러나 지시적 용법으로 쓰였을 가능성도 있는데, 그 경우에는 두 가지 서로 대조적인 해석이 가능하다. 만일 재스퍼가 생각하는 가장 키 큰 경위가 크리스토퍼 존스인데 내가 알기로는 에드거 하우저가 훨씬 크다고 하자. 그러면 위 두 문장에서 "뉴욕 경찰청에서 가장 키가 큰 경위"가 뜻하는 사람은 크리스토퍼일 수도 있고 에드거일 수도 있다. 재스퍼의 관점에서 그 말을 쓴 것이라면 지시적 투명성이 확보된다. 즉, 두 문장은 재스퍼가 크리스토퍼에게 마음이 있음을 뜻할 것이고, 재스퍼 자신의 바람을 그대로 반영한다고 볼 수 있다. 하지만 재스퍼가 아닌 나의 관점에서 쓴 표현이라면 지시적으로

＊ Levinson 1983이 그 예다. 이 현상은 화자 지시가 "의미론적 지시semantic reference"(Kripke 1972, 25) 또는 "언어적 지시linguistic reference"(Bach 1987, 49)에 반할 수 있다는 점도 보여 준다. 이 때문에 화자 지시는 지시 표현의 사용 방법을 중심적으로 다루는 분석의 모든 부분에서 주제가 된다. 그러나 여기서 내가 이 용어를 끌어들이는 것은 지시의 모호성과 다중 화자 또는 개념 화자conceptualizer—동일한 표현으로 서로 다른 대상을 가리키는 화자 또는 동일한 대상을 가리키는 데 서로 다른 표현을 사용하는 화자—의 도입 사이의 관계를 더 선명하게 조명할 수 있게 해 주기 때문이다.

놀라움의 해부

불투명해진다. 이 경우, 재스퍼는 에드거 하우저가 가장 키가 크다는 사실을 알지 못하며 그를 그런 식으로 묘사하지도 않겠지만 어쨌든 에드거를 흠모하고 있다는 뜻이 된다.

이 현상을 또 다른 방식으로 볼 수도 있다. 이런 상황은 화자가 어떤 대상에 관해 남에게 전달할 때 자기만의 지시 표현을 다양하게 선택할 수 있는 여지를 준다. 대상에 대한 기술뿐 아니라 그 이름도 마찬가지다. 재스퍼가 파티에서 우리의 친구 블린비어드를 만났다고 하자. 그런데 신비주의를 고수하는 블린비어드는 자신을 그루비어드라고 소개했다. 나의 소식통은 그 일을 전해 주면서 재스퍼가 그 해적의 터프한 외모에 반했다고 덧붙였다. 나는 또 다른 누군가에게 그 이야기를 전할 때, "재스퍼는 블린비어드가 잘생겼다고 생각했어" (불투명한 지시)라고 말할 수도 있고, "재스퍼는 그루비어드가 잘생겼다고 생각했어"(투명한 지시)라고 말할 수도 있다.

작가는 처음부터 어떤 등장인물이 작가가 원하는 표현을 작가가 원하는 방식으로 사용할 법한 상황을 설정함으로써 지시 표현의 이 모든 특징을 활용할 수 있다. 이 상황 설정은 독자를 오도하는 말을 쓸 수 있게 해 주는 허가증이며, 그 표현이 발생시키는 추론은 독자를 작가가 원하는 결론으로 이끌 수 있다. 작가는 프레임 이동을 설정하거나 오정보를 배치하는 과정에 이 트릭을 숨겨 둔 후, 나중에 결정적인 추론을 뒤집기 위해 그 표현에 다르게 해석될 가능성이 있었다는 점을 이용할 수 있다. 계획한 대로 폭로가 이루어지게 하는 과정에서도 동일한 기법이 사용될 수 있다. 이 경우에는 독자가 자신의 잘못된 해석을 기각한다기보다는 3장에서 보았던 〈화요일 밤 모임〉이나 〈빨간 머리 연맹〉의 결말에서처럼 앞부분에서 받았던 인상을 돌이켜 보고 이를 최종 설명의 근거를 확실히 이해하

는 데 반영하게 된다. 이 모든 전략은 더 넓은 서사적 프레임 안에 등장인물의 관점을 내포함으로써 작동한다. 이때 등장인물의 관점은 직접적으로 드러날 수도 있고 간접적으로 전달될 수도 있다. 어쨌든 스토리 속에서 이 내포된 관점이 정보성 전제와 결합되면 저주받은 사고의 마법은 훨씬 더 직접적으로 효과를 나타낼 수 있다.

모호성과 내포

주어진 절이나 구가 내포된 어느 등장인물의 관점에 의한 것인지, 아니면 서사의 기저 수준에서 말하는 것인지가 선명하지 않다면, 정보성 전제의 실체를 알아내기란 더욱 까다롭다. 다시 말해, 어떤 어구가 특정 사실을 전제하는 것은 알겠는데, 전제하는 주체가 서사의 화자인지 아니면 어느 한 등장인물인지가 불분명할 수 있다. 앞에서 보았듯이, 스토리에는 특정 등장인물의 관점과 기저 수준의 서사가 선명하게 구분되지 않는 다양한 간접화법을 배치할 수 있다. 이러한 모호성은 3장에서 다룬 《여자에게 어울리지 않는 직업》과 《성스러운 살인》처럼 오정보를 흘리는 데도 도움이 된다. 전제 유발 요소가 이 같은 자유간접화법에 더해지면 더 교묘하게 독자를 엉뚱한 길로 이끌 수 있다. 이 기법을 쓰면 독자가 아무런 의심 없이 작가의 예측대로 추론하도록 부추기고 나서 나중에 가서는 그 추론이 겉보기만큼 확실한 근거에 기초하지 않았음을 밝힐 수 있는 것이다.

"자유간접문체free indirect style"라고도 불리는(프랑스어권에서는 간접자유문체style indirect libre, 독일어권에서는 체험화법erlebte Rede이라고 부른다) 자유간접화법은 등장인물의 말과 생각을 서사 속에 가져다 놓는 특별한 테크닉이다. 한편으로, 그것은 등장인물의 말이나 생각을 그대로 옮기는 직접화법과 다르다. 직접화법에서는 인용된 내용

이 서사의 관점과 완전히 구별되며, 등장인물의 말이나 생각에 쓰인 어휘와 문법이 그대로 유지된다. 다음의 예에서 볼 수 있듯이 시제, 인칭 대명사 등도 등장인물이 말하거나 생각한 그대로다. 반면에 간접화법은 등장인물의 말이나 생각을 그대로 인용하는 것이 아니라 서사의 화자 관점에서 전달한다. 인칭 대명사, 시제, 상대적 시공간 표지 등은 서사의 관점을 따른다.

"Oh dear, **I** am sure to be late," she thought. (그녀는 생각했다. "이런, 늦을 게 틀림없어.")
She thought that **she** would be late. (그녀는 늦을 거라고 생각했다.)

"Christmas **is** tomorrow," Tom observed. (톰은 깨달았다. "크리스마스가 내일이네.")
Tom observed that Christmas **was** the next day. (톰은 크리스마스가 다음 날임을 깨달았다.)

자유간접화법은 직접인용처럼 서사의 관점과 등장인물의 관점을 분리하지도 않고 간접인용처럼 서사의 현 관점을 견지하지도 않는다. 대신 등장인물의 생각을 곧바로 서사에 포함한다. 통상적인 간접화법과 달리 자유간접화법은 통사적으로 "자유롭다." 간접화법에서와 달리 자유간접화법에서는 등장인물의 생각이 발화동사나 지각동사의 종속절로 표현되는 것이 아니라 대개 그 자체가 주절이다.

He wondered whether she had noticed him at all. (그는 그녀가 자신을 알아보기는 했는지 궁금했다.) (간접화법)

Had she noticed him at all? (그녀가 그를 알아보기는 했을까?) (자유
간접화법)

다음의 예에서 볼 수 있듯이, 시제와 대명사는 주변의 서사 담론
을 따르지만 내용은 직접화법에서처럼 대체로 등장인물의 것을 유지
한다.

Oh dear, she was sure to be late. (이런, 그녀는 늦을 게 틀림없었다.)
The children were excited. Tomorrow was Christmas! (아이들은 흥
분했다. 내일이 크리스마스야!)

등장인물의 말 중 공손 표지((모르는 사람을 부를 때의) **선생님**sir,
시간·장소부사(**지금, 어제**), 감탄문(**저런 멍청이!**, **편히 영면하시길!**,
짜증 나!)도 자유간접화법에서도 그대로 유지될 수 있는 요소다. 이
때 표현된 관점은 등장인물의 것이지만 전체를 통제하는 프레임은 여
전히, 적어도 부분적으로는 삼인칭인 서사의 화자에게 속한다는 점에
서, 자유간접화법으로 쓰인 서술은 불안정하고 종종 모호하다.
　이렇게 관점이 모호해진 대목은 오해를 불러일으키는 전제를 심
어 두기 좋은 비옥한 토양이 되며, 이름과 그 지시 대상 사이의 관계
를 불분명하게 만들기도 좋다. 모니카 플루더닉Monika Fludernik (1993)
이 예리하게 지적했듯이, 우리는 말할 때나 생각할 때 대상이 되
는 사람이나 사물을 다른 사람들이 부르는 이름과 다르게 지칭할 때
가 많다. 대상과의 사적인 관계 때문일 수도 있고, 그 대상에 대한 관
념이 다르거나 내가 속한 언어 공동체speech community에서 그 대상
을 다르게 부르기 때문일 수도 있다. 독특한 시칭은 직접화법이나 사

유간접화법에서 자주 나타난다. 다음의 예—첫 번째 예문은 조지 엘리엇George Eliot의 《미들마치Middlemarch》(1874), 두 번째 예문은 조지프 콘래드Joseph Conrad의 《비밀요원The Secret Agent》(1907)에서 발췌했다—에서 진하게 쓴 지시 표현은 서사의 화자 관점이 아니라 등장인물의 관점을 반영하고 있다.

> 도러시아는 격한 목소리로 말했다.
> "아니야, 나 아주아주 행복해."
> 실리아는 생각했다.
> '그러면 다행이지. 하지만 이상해. 도도(도러시아의 애칭-옮긴이) 언니의 변화는 너무 극단적이잖아.'
> 그러나 **도도 언니**가 정말 그런 터무니없는 일을 벌이려고 한다면 돌려세울 수 있을 것이다.(Eliot [1874] 2003, 47-48)

> 그는 **녀석**the lad에게 어떻게 말해야 할지 정말 몰랐다.(Conrad [1907] 1998, 46)

간접화법에서 지시 표현은 대개 인용된 사람이 아니라 인용하는 사람의 관점을 반영한다. 예를 들어, "치점 박사는 **아빠**가 두 개의 건강한 폐를 갖고 있지 않다는 사실을 상기시키고는, 한때 건강했던 한쪽 폐마저도 못쓰게 되었거나 점차 폐색되고 있으며 **아빠**가 많이 아프다고 했다"(Jones 2013, 193)라는 문장에서 "아빠"는 의사의 표현이 아니라 화자의 표현이다. 그러나 어떤 문장이 서사의 화자 입장에서의 사실 진술인지, 어느 한 등장인물의 생각 또는 말인지가 모호한 경우라면, 지시 표현의 선택이 인용하는 주체의 관점을 반영하는

지 인용된 대상의 관점을 반영하는지도 모호할 수 있다.

　또 때로는 누구 입장의 진술인지 모호해서가 아니라 화자가 매우, 때로는 지나치게 비협조적이라서 그런 결과를 낳을 수도 있다. 샬럿 브론테의 매우 색다른 소설《빌레트》(1853)는 훌륭하고 놀라운 예를 보여 준다. 화자인 루시 스노가 "존 선생"이라고 부르던 인물이 사실은 가족 간에도 서로 아는 오랜 친구 그레이엄 브레튼임을 진작에 알아챘다고 뒤늦게 밝히는 장면이다. 루시는 이 사실을 알면서도 몇 장이 지나도록 독자에게 숨겼던 것이다.

　이 시점에 이르렀을 때쯤이면 우리는 루시가 신중하고 조심스러우며 내밀한 인물임을 잘 안다. 그녀는 어린 시절 가족 때문에 상처를 입었다. 어떤 상처였는지는 설명되어 있지 않지만 우리는 루시가 그 상처 때문에 스스로를 엄격하게 통제하기로 마음먹었음을 안다. 그녀는 자신의 진짜 감정과 관계없이 "금욕적"이고 "소극적"이며 "냉정한" 태도로 살기로 결심한다. 심지어 감정을 억누르기 위해 스스로 의식을 조작하고자 한다. "나는 내 본능의 속살을 감각이 마비된 가사 상태로 붙잡아 두려 애썼다."(Brontë [1853] 2004, 120)

　루시는 그전부터 어린 시절이 남긴 트라우마와 같은 개인사를 주변 사람들에게만이 아니라 우리에게도 감추고 있었다. 그러나 존 선생에 관한 폭로는 다른 문제다. 화자로서의 책임에 대한 루시의 거부가 가진 의미를 충분히 설명하기는 어렵다. 화자의 비신뢰성 자체는 새로운 일이 전혀 아니기 때문이다. 따라서 비평가들이 루시의 "의도적인 눈속임과 누락, 위조가 … 텍스트의 신뢰도에 대한 우리의 믿음을 동요하게 한다"(Jacobus 1979, 43)라거나 "루시는 자기가 아는 바를 모두 이야기해 주지 않는다"(Rabinowitz 1985, 244)라고 말할 때, 아주 이례적인 경우라고 느껴지지 않을 수 있다. 그러나 사실

이것은 매우 특이한 사례다.

"존 선생"에 대해 폭로하기 전, 루시는 여름방학 내내 자신을 고용한 베크 부인의 학교에 홀로 남아 있다가 병에 걸린다. 몇 날 밤을 열병에 의한 악몽에 시달리다 거리로 나와 배회하던 그녀는 우연히 성당에 들어가 가톨릭 미사에 참석한 후 끔찍한 폭풍 때문에 발이 묶인다. 루시는 길을 잃고 헤매다가 결국 시커멓고 거대한 건물 계단에서 실신한다. 정신이 들었을 때 그녀는 어느 방 안에 있다. 방을 가득 채우고 있는 가구는 뜻밖에도 오랫동안 가 보지 못한 대모의 영국 집 가구처럼 보인다. 그때 눈앞에 대모 브레튼 부인이 나타난다. 처음에 자기가 제정신이 아니라고 생각하던 루시는 이내 이것이 실제임을 깨닫는다. 브레튼 부인은 영국에서 "최근에 이사"했고, 이곳은 프랑스에 있는 브레튼 부인의 집이다. 얼마 안 있어 그 아들, 그레이엄 브레튼이 들어와 루시의 상태를 묻는다.

> 나는 침착하게 대답했다.
> "훨씬 나아졌어요, 훨씬요. 고맙습니다, 존 선생님."
> 독자여, 이 키 큰 청년, 사랑받는 아들이자 이 집의 주인인 그레이엄 브레튼은 존 선생이었다. 우리가 아는 그 존 선생.(Brontë 〔1853〕2004, 195)

처음에는 루시 자신이 이때 새로운 사실을 깨달았다고 말하는 것처럼 보인다. 이런 식의 플롯의 전환에서 흔히 있는 일이다. 그러나 우리는 곧 그것이 아니었음을 알게 된다.

뿐만 아니라 계단을 올라오는 그레이엄의 발소리를 들었을 때 이

미 나는 어떻게 생긴 사람이 들어올지, 내 눈이 누구의 모습을 보게 될지 알고 있었다. 오늘 알게 된 일이 아니었으며, 그 깨달음은 오래전에 나의 인식 속으로 들어왔다. 당연히 나는 어린 브레튼을 또렷하게 기억하고 있었고, 십 년의 시간이 열여섯 살 소년을 스물여섯 살 난 남자로 키우면서 엄청난 변화를 일으켰다고 해도 내 눈을 완전히 멀게 하고 내 기억을 가로막을 만큼은 아니었다. 존 그레이엄 브레튼 선생은 여전히 그 열여섯 살 소년의 눈과 얼굴, 특히 조각 같은 하관을 고스란히 간직하고 있었으므로, 나는 금방 그를 알아보았다. 존 선생이 그레이엄임을 처음 깨달은 것은 몇 장章 전, 내가 아무 생각 없이 그에게 시선을 고정시키고 있다가 그에게서 무언의 힐난의 느낌을 받았을 때였다.(195-196)

여기서 가장 충격적인 대목은 존 선생과 그레이엄 브레튼이 동일인이라는 사실이 아니라 루시가 오랫동안 이 정보를 독자에게 알려 주지 않고 혼자만 알고 있었다는 사실이다. 루시는 냉정하게 말한다. "이 주제에 관해 뭐라도 이야기한다거나 내가 알게 된 사실을 넌지시라도 알려 주는 것은 나의 사고방식이나 내가 내 감정을 처리하는 방식에 맞지 않았다. 오히려 혼자만 알고 있는 편이 나았다."(196)

한편 의사 자신은 이 시점까지 루시를 정말로 알아보지 못했다. 브레튼 부인은 아들과 달리 곧 자연스러운 깨달음에 이르고(루시는 "어떤 일에서는 확실히 여자가 남자보다 빠르다"고 말한다[196]), 아들에게서도 그 깨달음을 일으키려고 한다. "멍청한 녀석! 이 아가씨 얼굴을 잘 봐."(197) 그러나 결국 루시가 나서서 답을 주어야 했다.

그레이엄이 나를 보았다. 견디기 힘들었다. 그는 알아내지 못할 게 뻔했으므로 내가 먼저 이야기하는 수밖에 없었다.

"세인트앤가街에서 헤어지고 나서 존 선생님은 할 일도 생각할 것도 많았을 테니까 제가 루시 스노라는 걸 알아볼 리 없다고 생각했어요. 저는 그레이엄 브레튼 씨를 몇 달 전에 쉽게 알아보았지만요."(197)

이 장면은 둘인 줄 알았던 인물이 한 사람임을 밝히는 반전 기법을 독특하게 변주한다. 우선 페어플레이 규칙을 벗어난다. 반전의 설정이나 배치는 앞에서 논의했던 기법들에 의존하지만, 루시가 취한 서사 유보라는 방법은 잘 짜인 놀라움의 일탈적 형태를 낳는다.《빌레트》의 다른 모든 기법은 소설에서 흔히 볼 수 있는 방식이지만 이 의도적 서사 유보만은 예의를 갖추어 관객을 즐겁게 하는 통상적인 방식에서 벗어난다. 초점인물이 그를 부르는 두 이름으로 인해 오해를 야기하고 나중에서야 정체성을 폭로하는 방식을 우리는 익히 안다. 결정적인 정보가 독자에게 알려지는 바로 그 즈음에 중요한 사실을 깨닫는 또 다른 등장인물도 있다. 그러나 루시 자신이 혼동하여 존 그레이엄을 틀린 이름으로 잘못 부른 일은 없다. 루시는 몇 장이 지나도록 독자에게 결정적인 정보를 숨겼을 뿐 아니라 폭로의 순간에도 이유를 설명해 주지 않는다. 깨달음의 순간은 다른 작품에서처럼 등장인물과 독자에게 동시에 찾아오지 않으며, 깨달음이 정체성에 관한 것이라는 점은 같지만 루시의 깨달음과 독자의 깨달음은 동일하지 않다.

이 차이는 흥미진진하지만 당황스럽고 어지러운 불안정성—이 불안정성에 관해서는 5장에서 더 살펴볼 것이다—을 낳는다. 그

것은 또한 이 책의 첫 부분에서 언급했던, 잘 짜인 놀라움이 아리스토텔레스의 아나그노리시스, 즉 알아차림이라는 더 큰 범주에 속한다는 점으로 돌아가게 만든다. 다음 장에서 우리는 알아차림의 장면이 스토리 안에서 극화되면서 관객의 경험에 어떻게 연결되는지, 그 알아차림의 경험이 어떤 인지적 토대 위에서 일어나는지, 만족감은 어디에서 오는지를 살펴볼 것이다.

이 장에서 우리는 잘 짜인 놀라움을 만들어 내는 고전적이고 흔한 한 범주를 자세히 살펴보았다. 그것은 이름과 정체성에 관한 눈속임을 이용하는 방법이다. 이 종류의 서사에서 우리는 다른 사람인 줄 알았던 두 사람이 사실은 한 명이었다거나 그 반대의 경우에 부딪힐 수 있으며, 그의 정체가 수수께끼를 푸는 열쇠로 보였던 누군가가 "실제로"는 아예 존재하지 않았음을 나중에 알게 될 수도 있다. 이 유형의 놀라움은 언어학적인 기법에 의해 만들어진다. 지시 표현, 즉 담화 속에서 개별 대상을 식별하기 위한 어휘나 구절의 작동이 그 기초를 이룬다. 우리는 한정 기술 구문이 그 대상을 유일무이하고 개별적이며 실재한다고 여기게 하는 데 기여하므로, 이를 조작하면 잘 짜인 놀라움을 발생시킬 수 있음을 확인했다.

한정 기술 구문의 가장 흥미로운 특징 중 하나는 그것이 전제 유발 요소가 된다는 점이다. 어떤 정보가 전제의 형태로 주어지면 우리는 그 정보를 언제 어떻게 알게 되었는지를 신경 쓰지 않는 경향이 있다. 따라서 전제는 스토리의 전개에 대한 독자의 모델링에 독자의 감시도 피하고 논란의 여지도 없는 방식으로 어떤 개념을 슬쩍 들여다 놓을 기회를 제공한다. 또한 전제는 제한되고 한정적으로 보이는 맥락으로부터 그것을 내포하는 더 넓은 맥락으로 "부상"할 수 있다는

점에서도 주목할 만하다. 지금까지는 대개 이러한 전제의 작동 방식이 다른 사람의 마음에 관해 추론할 때 나타나는 자기중심 편향과 관련된다고 보지 않았지만, "저주받은" 해석은 이들이 동일한 기저 원리에 의한 것이라는 징후로 볼 수 있다. 이러한 경향을 이용하면 청중으로 하여금 저자가 원하는 대로 추론하게 만들고 나서 나중에 협력적 대화 원칙의 위반 없이 이를 뒤집을 수 있다.

—

폭로, 알아차림, 플롯이 주는 만족

이 책에서 주목하는 놀라움이란 알아차림―아리스토텔레스
가 탁월하게 구성된 비극의 특징적 요소라고 말한 아나그노리시스
를 뜻한다―에 의한 플롯과 긴밀하게 연관된다. 지금까지 우리는 청
중이 중요한 특정 사실을 놓치게 하기 위해 이용할 수 있는 메커니
즘을 주로 살펴보았다. 다른 말로 하면, 기저의 "진짜" 사건, 즉 "실제
로 일어난 일"(스토리 안에서의 "진짜", "실제"를 말한다-옮긴이)은 독자
나 관객에 의해 구성 또는 재구성되며, 이는 이야기의 여러 지점에
서 일어난다. 적절한 시점에 독자로 하여금 이야기의 여러 요소 사
이의 관계를 알아채게 하거나 알아채지 못하게 할 수도 있고, 사건
에 대한 이런저런 해석을 받아들이거나 받아들이지 않게 할 수도 있
다. 이제는 이러한 효과를 노리는 스토리들이 알아차림과 놀라움
의 장면을 성공적으로 작동하게 만드는 요소에 관해 살펴볼 차례다.

물론 서사가 만족감을 주게 만드는 원천은 다양하며, 그 원천은 놀라움이 주는 특별한 만족과 동시에 작동할 수도 있고 서로 다른 길을 갈 수도 있다. 예를 들어, 비평가 윌리엄 플레시(2007)는 독자들이 얼마나 강력하고 일관되게 등장인물에게 응분의 대가를 주는 플롯, 즉 악인은 벌을 받고 가치 있는 사람이 인정받는 플롯을 갈망하는지를 탐구했다.* 이러한 갈망을 충족시키면 분명히 만족감에 불을 붙일 수 있을 것이며, 그렇게 하지 못한 스토리는 틀림없이 독자에게 좌절감을 안겨 줄 것이다. 여기서 중요한 점은 이 좌절감이 미학적 가치 또는 심지어 윤리적 가치의 중요한 원천이 될 수도 있다는 것이다. 실제로 문예미학, 특히 포스트구조주의 비평**은 문학이 욕망을 충족함으로써 주는 즐거움(만족)과 아마도 더 고차원적이며 더 지적인 목표를 지향하는 문학이 예상되는 해법을 유보하거나 가로막음으로써 주는 즐거움(좌절) 간의 관계에 지속적으로 큰 관심을 가져 왔다.

다양한 문체적 요소가 하나의 텍스트에서 결합되면 만족감을 낳고, 우리가 그렇게 되기를 기대할 때 이 결합이 일어나지 않으면 좌절감을 낳는다. 지겨워지지만 않는다면 반복도 만족감을 줄 때가 많다. 신선한 것과 익숙한 것 사이의 적절한 균형도 그것이 무엇이 되었든 간에 대개 만족스럽다. 풍자가 목표했던 대상의 정곡을 정확히 찔렀다는 느낌은 만족스럽다. 기대했던 패턴이 완성될 때도 만족감을 느낄 수 있다. 음악에서의 예를 들자면, 카를 달하우스 Carl Dahlhaus가 걸림화음suspended chord(화음이 바뀌는 과정에서 앞의 화

* 오히려 독자로 하여금 인과응보 스토리로 얻는 쉬운 만족감을 "끊게" 하려는 픽션도 있으며, Vermeule 2011a에서 이에 관한 사려 깊은 논의를 볼 수 있다.
** 롤랑 바르트Roland Barthes의 《S/Z》(1974)가 이러한 논의의 정점이라 할 수 있다.

음을 이루는 음 중 하나 또는 몇 개가 남아 있어 불협화음이 된 상태를 말하며 이 불협화음의 해소와 함께 다음 화음으로 완전히 이행된다-옮긴이)을 설명하면서 그것이 "촉구"하는 "해결"이 달성될 때의 느낌이라고 표현한 것에 상응한다(1989, 136). (그의 어휘 선택은 상황 전체를 예상이나 기대뿐 아니라 작곡가가 불러일으키는 일종의 기본적인 갈망이라는 관점에서 해석하게 만든다. 그러고 나서 작곡가는 그 갈망을 충족시킬 수도 있고 그렇게 하지 않을 수도 있다. 어떤 요소들의 배치를 단순히 제대로 배열하는 문제를 넘어 만족감이라는 쟁점으로 만드는 것은 이러한 역학관계다.)

실제로 스탠리 피시Stanley Fish(1970)가 주장한 "감정적 문체론 affective stylistics"이나 수십 년 동안 이어진 서사학 연구를 비롯하여, 20세기 독자 반응 중심 이론 및 비평 중 상당수가 완성 또는 종결을 향한 기대와 욕망이 텍스트에서 어떻게 기능하는가를 탐구하고 설명하는 데 몰두했다. 레우벤 추르Reuven Tsur(1972)는 1970년대부터 이 역학관계를 연구했으며, "요청됨requiredness"을 시와 서사의 문체 요소 중 하나로 보았다. 정신분석학 관점의 이론가들도 이 주제에 관해 할 말이 많았다. 라캉의 "봉합suture" 개념─경험에서의 간극과 결핍을 위장하기 위해 무의식이 만든 완전성의 환영─과 영화에서 연속 편집continuity edit의 관련성에 관한 장피에르 우다르Jean-Pierre Oudart(1969)와 카자 실버만Kaja Silverman(1983)의 논의, 피터 브룩스의 "독자로 하여금 책장을 넘겨 서사의 결말로 나아가게 하는 욕망의 작동"에 관한 설명(1984, xiii), 노먼 홀랜드Norman Holland의 개별 독자의 무의식적 환상과 방어 현상에 관한 초기 연구(1968) 및 동일한 질문을 심리학 및 뇌과학에 관한 현대 이론으로 조명해 보고자 한 최근의 연구(2009)가 그 예다. 여기서 이 주제를 다룬 비평 및 이론

적 논의들을 충분히 담기란 불가능하며,* 나의 분석은 그들의 논의에 반박하려는 것이 아니라 한 가지 견해를 덧붙이려는 것일 뿐이다.

그렇다면 텍스트나 청중의 어떤 특징이 저주받은 사고를 활용하는 놀라움을 좋아하게 만들고 '아하!' 하는 순간이 있는 플롯이 매력적이라고 느끼게 만드는 것일까? 이제 3장에서 소개한 전략 중 계획된 폭로 기법을 더 세분해 살펴볼 것이다. 차차 설명하겠지만, 이 장 마지막 부분에서 다시 다룰《빌레트》같은 소설은 이 전략으로 결말에서 단순한 만족감을 넘어 더 큰 반향과 전복을 일으킨다.

등장인물의 힘

앞에서 보았듯이 놀라움의 장치를 잘 작동시키려면 등장인물의 시점을 세심하게 조율해야 한다. 이는 놀라움의 서사적 논리가 등장인물의 묘사나 발전이라는 문제에 단단히 엮여 있을 때가 많다는 뜻이기도 하다. 이 종류의 플롯에서는 독자가 어떤 등장인물의 관점에 사로잡혀 있어야만 놀라움이 작동할 수 있다. 대중소설이 다른 모든 요소를 제쳐 두고 플롯만 강조하는 비뚤어진 습관에 물들어 있다고 우려하는 비평가들도 많지만, 그런 스토리가 지속적으로 성공을 거두려면 결국 핵심 인물이 매력적이라야 한다.** 등장인물의 관점이 우리의 관심을 사로잡아야 속임수도 통하는 법이다. 다

* Abbott 2013 7장에서 탁월한 개괄을 볼 수 있다. M. Currie 2013은 픽션에서 "예측 불가능성"을 낳는 요인에 관한 한 가지 해석을 보여 준다.
** 커크/스팍을 주인공으로 하는 에로틱한 "슬래시 픽션"에서부터 해리 포터 팬들이 거의 무한정으로 생산하는 등장인물들 간의 짝짓기romantic shipping, 애정 관계 외에 배경, 후일담, 개인적인 관계나 등장인물 탐구를 중심으로 하는 많은 팬워크에서 등장인물 중심의 팬픽션과 플롯 중심의 소재에 관한 팬덤 간의 독특한 관계가 어떻게 전개되는지만 가지고도 책 한 권은 족히 쓸 수 있을 것이다.

놀라움의 해부

시 말해, 우리의 주의를 끌지 못한다면 놀라움이 성공을 거두기 힘들거나 불가능하다. 그렇다면 등장인물들이 텍스트 자체에 풍성하게 묘사되어 있는지 그렇지 않은지와 관계없이 독자가 관점의 매력을 느낄 때가 많다는 점은 놀랄 일이 아니다. 더구나 등장인물 발전의 고전적 전개 방식(인물호人物弧, character arc)은 독자가 예기치 않은 요소를 어떻게 경험하게 하는지에 의해 이루어지는 것인데, 이는 잘 짜인 놀라움의 플롯이 쓰는 방식과 거의 동일하다. (예를 들어, 우리는 1장에서 주인공이 절대 하지 않으리라고 느꼈던 일을 32장에서는 반드시 그렇게 할 것이라고 느낄 수 있다.)

예컨대, 제인 오스틴의《에마》(1815)를《애크로이드 살인 사건》이나 영화〈파이트 클럽Fight Club〉처럼 서사상의 놀라움을 대표하는 전통적인 방식의 사례로 꼽는 일은 거의 없지만, 이들은 많은 면에서 공통점이 있으며 심지어 여러 지점에서 같은 경로를 따른다. 물론 오스틴은 영문학 역사상 자유간접문체의 위대한 선구자였고 이 기법을 다룬 오스틴의 솜씨는 이후 엄청나게 많은 비평, 문학사, 언어학 문헌을 이끌어 낸 원천이었다. 그러나 여기서는 그러한 문헌들을 개괄하기보다 우리가 앞서 스릴러나 미스터리의 플롯에 용이하게 쓰일 수 있음을 확인했던 이 기법이 오래전부터 놀라움을 구성하는 요소들, 그리고 지식의 저주에 연결되어 있었다는 데 주목하고자 한다. 우리는 앞서 더 플롯 지향적인 픽션에서 사용된 자유간접화법의 예를 보았는데, 오스틴의 문체에서 그 원형을 찾을 수 있다는 뜻이다. 어느 쪽에서든 놀라움과 등장인물, 그리고 우리의 사회 인지 능력이 지닌 한계는 깊이 연관되어 있다.

오스틴의 후기 작품에서 교묘한, 즉 "잘 짜인" 방식이 많이 나타나기는 했지만, 독자를 놀라게 하는 것은 그녀의 일차적 관심사가 아

니었다.* 오스틴의 소설들에서 놀라움이 중요한 비중을 차지했던 것은 사실이다. 등장인물들이 자신의 도덕성이나 지성, 선입견, 절제력, 또는 이런저런 자질의 결여를 보여 주는 계기가 될 때가 많기 때문이다. 《설득Persuasion》(1817)의 내성적인 주인공 앤 엘리엇은 주의 깊고 차분하며 분별력이 있으며 소심한 탓에 놀라운 사건이 일어나도 눈에 띄게 놀라지 않는다. 그렇다고 해서 앤에게 놀라움에 대한 면역력이 있다거나 그녀가 그런 사건을 마주치고도 아무렇지 않다는 뜻은 아니다. 오히려 예기치 않은 사건과 상황이 잇따라 일어나는 데 대한 반응에서 앤의 내성적인 성격이 나타난다. 앤은 놀라움에 저항하고 감정을 스스로 다스린다. 그녀는 놀라움을 미연에 방지하고 관리한다. 실망스러운 일이 발생하면 "슬퍼"하기는 해도 "놀라지는 않는다."(Austen [1817] 2003, 166) 이와 반대로 《노생거 사원Northanger Abbey》(1817)의 캐서린 몰런드는 수시로 깜짝깜짝 놀란다. 캐서린은 책을 읽다가도 놀라고 누군가를 만나서도 놀라며 심지어 고대하던 대로 날이 개어도 놀란다(Austen [1817] 1992, 73). 화자는 그 모든 일이 충분히 예견되었다는 점을 냉소적으로 강조한다. 항상 놀라워하는 그녀의 모습은 유머의 원천이지만 크리스토퍼 R. 밀러의 말대로 그 유머가 항상 캐서린을 놀림감으로 삼는 것은 아니며, 캐서린이 유일한 놀림의 대상인 것도 아니다. 잘 놀란다는 점은 캐서린의 순진무구함을 보여 주는 징후일 뿐 아니라 "마치 캉디드가 끊임없이 맞닥뜨렸던 놀라운 상황들이 풍자의 도구였듯이, 다른 등장인물들의 도덕적 결함을 드러내기도" 한다.

* 오스틴의 작품에서 나타나는 서술된 지각narrated perception의 교묘한 활용에 관해서는 Elena Pallarés-García 2012를 참조하라.

놀라움에 저항하는 것이나 놀랍지 않은 일에 놀라는 것 모두 오스틴의 작품들에 습관적으로 나타나는 특징이다. 다른 방식의 변주도 있다. 《맨스필드 파크Mansfield Park》(1814)와 《오만과 편견Pride and Prejudice》(1813)에서 사태를 교란했던 연인들의 도망에 관해 생각해 보자. 두 작품에 나오는 더 작은 여러 놀라움과 달리, 도망은 독자를 오도하거나 예상을 뒤엎거나 이전에 일어난 사건을 갑자기 다르게 재해석하도록 요구하는 것과 무관하다.* 오히려 리디아가 조지 위컴과, 마리아가 헨리 크로퍼드와 도망친 일은 그저 가족과 지인들을 허둥지둥하게 만든 사건일 뿐이다. 이러한 전개는 오스틴의 작품에서 보기 드문 극적 장치지만, 효과적으로 인물을 묘사하기 위한 배경이 된다는 점에서는 매우 오스틴다운 설정이기도 하다. 여기서도 예측할 수 있었던 일인지는 매우 중요한 문제다. 도망은 그야말로 마른하늘에 날벼락이므로, 이 급박한 상황은 유능한 등장인물에게 능력을 훌륭하게 입증할 만한 기회를 준다. 모든 점에서 놀라움은 이종의 지렛대로, 캐서린 몰런드가 특히 천진난만하게 굴 때처럼 등장인물과 서사의 화자 사이에 공간을 열어 줄 수도 있고, 앤 엘리엇이 유난히 자기검열적일 때처럼 다른 등장인물이 보지 못하는 내면의 감정을 독자에게 노출할 수도 있다.

이런 방식의 놀라움 활용이 자유간접화법과 어떻게 연결되는지, 그 실마리를 찾기 위해 《에마》로 돌아가자. D. A. 밀러는 오스틴이 자유간접문체를 통해 "등장인물과 서사 사이의 극명한 대비"

* 갑작스러운 도망을 오스틴의 작품에 나오는 다른 놀라움의 사례들이나 3장에서 본 프레임 이동 유형의 놀라움과 대조적인 예로 볼 수 있으리라는 조언을 해 준 익명의 리뷰어에게 감사한다.

를 억제하거나 폐기하려고 한 것이 아니라 "둘을 **대놓고 더 가깝게 붙여 놓음으로써** … 서로가 아무리 가까워지고 어떠한 방해가 있다고 해도 화자의 서술과 등장인물 사이에는 거리가 있음을 보여 주는 고도의 기교를 발휘한 것"이라고 주장한다(2003, 59; 원문의 강조). 《에마》, 그리고 그 주인공 에마는 다른 어떤 작품, 다른 어떤 등장인물보다 이 긴장을 분명하게 보여 준다.

에마의 인물호는 지식의 저주를 극복하고 저지하는 법을 배워 나가는 것을 중심으로 한다. 그녀의 잘못은 자신의 생각을 과신할 뿐 아니라 자신이 그 생각을 바탕으로 다른 사람들이 무엇을 알게 될지, 어떤 의도를 가질지, 무엇을 분명하다고 생각할지를 도출할 수 있을 것이라고 판단하는 데 있다. 에마는 언제나 자기 의도가 타인에게 애매한 구석 없이 전달될 것이라고 예단하며, 일단 어떤 사건을 해석하고 나면 다른 사람들이 다르게 생각할 수도 있다는 점을 잘 떠올리지 못한다. 그녀는 결국 자신이 잘못된 길을 가고 있음을 알 수 있을 만큼 명백히 틀린 일련의 사건을 경험하고 나서 비로소 깨달음을 얻는다. 《에마》의 플롯에서 폭로란 주인공이 자신의 저주받은 지식이 낳은 여파에 직접 부딪히는 경험의 순간이다.

6장에서 더 자세히 살펴보겠지만, 제임스 펠런(2007)은 믿을 수 없는 화자의 서술이 화자와 독자 사이에 "소격"을 일으키거나 오히려 "결속"시킬 가능성이 모두 있음을 관찰했다. 문학사적으로 가장 주목받은 믿지 못할 화자들은 화자와 독자 사이를 멀어지게 했지만 그 비신뢰성이 오히려 화자를 친밀하고 공감이 가는 대상으로 만들 수도 있다. 《에마》는 자유간접화법의 소격과 결속 가능성을 능수능란하게 탐색하며, 특히 도릿 콘Dorrit Cohn(1966; 1978)이 말한 "서술된 독백narrated monologue"—어느 등장인물의 발화하지 않은 말, 즉 속으로 생

각하고 판단한 바를 제삼자의 서술로 보여 주는 것—과 "서술된 지
각"—등장인물의 감각적 경험을 지각된 것이라는 명시적 표지 없이
드러내는 것—을 다양하게 변주한다.* 《에마》에서 이 기법들은 에마
가 가진 미덕에 관한 우리의 심정적 공감과 그녀의 잘못에 대한 우
리의 객관적 시각을 병치한다. 또한 에마의 주관적 경험을 매우 직
접적으로 보여 주면서 동시에 그 주관성을 냉정하게 한 발짝 물러서
서 볼 수 있는 오스틴 특유의 프레임을 제공한다.

　　로버트 마틴을 소개하는 대목을 생각해 보자. 에마는 나중에 자
신이 보호해야 할 대상이라고 생각하는 해리엇에게 꼭 어울리는 짝
으로 그를 점찍게 되지만, 첫인상은 그리 좋지 않았다.

> 그들은 바로 다음 날 마틴 씨를 만났다. 돈웰 거리를 걷고 있을 때
> 였다. 그는 말을 타지 않고 걸어가고 있었는데, 에마에게 매우 정
> 중한 눈인사를 건넨 다음 그녀의 동행을 기쁨이 역력한 표정으
> 로 바라보았다. 그를 관찰할 기회였으므로 아쉬워하지는 않았다.
> 둘이 대화를 나누는 동안 에마는 몇 미터 앞서 가서 뛰어난 눈썰
> 미로 로버트 마틴 씨를 충분히 훑어보았다. **단정한 차림새에 경
> 우 바른 청년으로 보였지만 다른 장점은 없었다.**(Austen [1815]
> 1998, 28)

　　강조한 문장은 마틴의 장점에 관한 객관적 묘사로 읽힐 수 있
다. 특히 "다른 장점은 없었다"라는 단정적인 주장에는 "…으로 보였

* 콘은 R. J. Lethcoe(1969)의 박사학위 논문에서 서술된 지각 개념을 따왔다고 밝혔다.
Fludernik 1993에서 "서술된 독백"과 "서술된 지각"이라는 두 유형의 자유간접화법적 의
식 재현에 관한 상세한 논의를 볼 수 있다.

다"라거나 "…인 것 같다"는 등의 완화 표지도 없다. 그러나 그 앞 구절의 "경우 바른 청년으로 보였다"는 표현처럼 이 평가가 오로지 에마의 개인적인 생각일 뿐이라는 단서도 있다. 하지만 그 결론 역시 불안정하다. 마틴이 해리엇을 볼 때 "기쁨이 역력한 표정"이었다거나 에마를 보는 시선이 "매우 정중했다"는 등의 묘사는 순수한 전지적 시점에 의한 것인지 에마의 주관적 지각에 의한 것인지가 훨씬 더 불명확하기 때문이다. 어쨌든, 화자는 이 지점에서 마틴이 진짜 어떤 사람인지에 대한 그 이상의 단서 제공을 거부한다. 중요한 것은 우리가 이 묘사를 꼭 믿을 필요가 없다는 사실을 알아챘다고 하더라도 그 순간에는 에마의 판단에 딱히 다른 대안이 없다는 사실이다. 이 기법은 몇 장이 지나고 나서 나이틀리 씨의 반대 의견에 의해 명시적으로 의문이 제기될 때까지 적어도 잠정적으로는 마틴에 대한 에마의 낮은 평가가 지배적인 프레임이 될 수 있게 한다.

이와 유사하게, 오스틴은 프랭크 처칠이 돈웰애비에서 열리는 피크닉 파티에 참석하지 않을 것 같다는 이야기를 듣고 해리엇이 보인 반응을 묘사할 때 "서술된 지각" 방식을 택하며 단어 몇 개를 교묘하게 선택하는데, 이는 에마가 가진 깊은 오해의 폭로를 매우 멋지게 지연시킨다. 에마는 해리엇이 프랭크를 사랑한다고 확신하며 그녀를 유심히 지켜본다.

프랭크 처칠은 아직도 오지 않고 있었다. 웨스턴 부인은 계속 둘러보았지만 헛일이었다. 그의 아버지는 불안해할 것 없다며 웨스턴 부인의 걱정을 웃어넘겼지만, 그녀는 프랭크가 검정 암말을 처분했어야 한다는 생각을 지울 수 없었다. 그는 평소보다 훨씬 자신만만하게 올 수 있다고 호언장담했었다. 처칠은 "외숙모

도 많이 좋아졌으니 못 갈 리가 없다"고 했다. 지극히 합리적인 확신이었지만 여러 사람이 나서서 환기시켰듯이 처칠 부인의 상태란 언제 어떻게 되어 조카의 믿음을 저버릴지 모르는 일이었고, 웨스턴 부인은 결국 처칠 부인의 병세가 악화되어 그가 못 오고 있는 것이라고 믿게, 혹은 적어도 그렇게 말하게 되었다. 에마는 그 말을 들으며 해리엇을 보았다. 해리엇은 매우 잘 처신하고 있었으며 아무런 감정도 드러내지 않았다. (Austen [1815] 1998, 298)

기실 해리엇이 프랭크를 사랑하고 있지 않다는 사실을 알기 전까지는 그녀의 행동에 대한 이러한 묘사에 의구심을 가질 이유가 없다. 그러나 그 묘사는 에마 자신의 잘못된 가정에 의존한다. 여기서 "드러내다"라는 단어는 4장에서 본 이름 또는 다른 지시 표현과 마찬가지로 어떤 전제를 유발한다. 여기서 그 전제는 드러낼 수도 있을 그 무엇인가가 존재한다는 점이다. 그러나 에마의 오해는 해리엇이 감출 만한 감정을 가지고 있다는 데 그치지 않는다. 프랭크가 오지 않으리라는 소식을 듣고도 해리엇이 아무런 감정을 노출하지 않은 것은 훌륭한 자제력으로 "잘" 처신하고 있기 때문이 아니라 프랭크에 대해 특별한 감정을 전혀 가지고 있지 않기 때문이었다.

에마는 사건의 실체를 연신 뒤늦게 파악한다. 에마의 관점이 지닌 가장 두드러진 특징이 바로 자기인식이 부족하다는 점이기 때문이다. 그런데 《에마》의 서사 대부분은 에마의 시선에 의해 서술된다. 이러한 상황은 독자로 하여금 자기인식이 부족한 이 관점을 취할 수밖에 없게 만들고, 동시에 그 부족함과 결과적으로 제대로 판단하지 못할 수 있다는 사실을 인정하게 만든다. 에마의 사건 해석

에의 몰입과 그녀의 오류를 선명하게 볼 수 있는 객관적 시선 사이에서 섬세하게 균형을 이루려면 서사적 놀라움을 겨냥할 때와 의도는 달라도 동일한 종류의 관점 조율이 필요하다. 엘튼 씨의 연애편지 사건에서 그 예를 볼 수 있다.

이 에피소드에서 놀랄 일이 있다면, 에마가 그렇게 극단적이고 한결같이 둔감할 수 있다는 점 정도일 것이다. 이 한결같음이 결정적인 재미를 만들어 주기도 하지만, 역설적 거리 두기와 극적 아이러니가 함께 끌고 나가는 이 장면에서 가벼운 놀라움은 그 부산물일 뿐이다. 구체적으로 말하자면, 자유간접화법을 통해 에마가 지식의 저주에 매우 취약한 인물이라는 점이 묘사되는데, 아이러니가 발생하는 것은 바로 이 묘사에서다. 이 시점에 "미인인 데다가 영리하고 부유하기까지 한" 에마 우드하우스(7)는 해리엇 스미스의 친구이자 보호자가 되어 있다. 해리엇은 상냥하고 예쁘지만 재능이나 지성 면에서는 빼어나지 못하다. 부모가 어떤 사람인지도 알려져 있지 않아서 사회적 지위도 좋게 봐야 애매한 수준이다. 그러나 그런 사실은 종종 현명하지 못하기는 해도 의리가 강한 에마가 해리엇의 진가를 입증하고 자신의 머릿속에 그리고 있는 그녀의 신분—그러나 그것은 에마 혼자만의 믿음이었다—에 알맞은 남자와 맺어 주기 위해 불행하게 끝날 일련의 작전에 나서는 것을 막지 못한다. 이러한 의도로 에마는 해리엇의 조력자이자 보호자가 되어 그녀를 데리고 다니며 젠트리 계급인 엘튼 씨와 자주 만날 수 있게 작전을 펴기 시작한다.

에마에게 이 교류의 의미와 목적은 더없이 자명하다. 그 의도는 엘튼에게도 분명해 보였지만 그 내용은 달랐다. 그는 자신의 열정과 칭찬이 해리엇이 아닌 에마를 향하고 있음을 안다. 주의 깊고 분

놀라움의 해부

별력 있는 독자라도 그렇게 생각했을 것이다. 해리엇과는 신분의 차이도 있으므로 그는 모호할 까닭이 없다고 생각한다. 우리는 에마의 착각을 너무나 잘 안다. 엘튼은 해리엇을 자기 구두만큼도 사랑하지 않는다. 그는 섭정 시대였던 당시의 유행에 따라 가벼운 수수께끼로 이루어진 은밀한 구애의 편지를 보낸다. 수신인 이름은 쓰지 않았지만 정황을 아는 사람이라면 누구라도 충분히 알 수 있었을 것이다. 다음은 에마가 편지를 읽는 대목이다.

> 그녀는 죽 읽어 보고 나서 궁리 끝에 그 뜻을 알아냈고, 다시 한 번 읽으며 그 뜻이 맞는지 확인하고 한 줄 한 줄의 의미를 되새긴 다음 해리엇에게 건넸다. 해리엇이 기대와 답답함이 뒤섞인 가운데 편지에 쓰인 수수께끼를 푸느라 끙끙대는 동안 에마는 행복한 미소를 띠고 앉아서 속으로 중얼거렸다. "잘했어요, 엘튼 씨. 정말 아주 잘했어요. … 이만하면 아주 대놓고 '스미스 양, 당신에 대한 제 마음을 허락해 주세요 …'라고 말하는 셈이군요."
> …
> 그대의 넘치는 재치라면 금세 단어를 알아낼 터이니,
> 풋, 해리엇의 넘치는 재치라니! 이렇게 쓴 것만 보아도 이 남자, 그녀에게 푹 빠진 게 틀림없군.(Austen [1815] 1998, 70)

에마는 다른 모든 반대 증거에도 굴하지 않고 두 사람의 관계에 대한 자신의 상상에 비추어 "그대의 넘치는 재치"를 해석한다. 그녀는 해리엇과 엘튼 씨를 맺어 주려는 자신의 생각을 모두가 알고 동의한다는 확신에 차서, 그 확신에 편지의 해석을 꿰맞추고 있는 것이다. 에마가 가정하는 바에 따르면 다른 사람들도 모두 자기처럼 엘튼

과 해리엇이 잘 맞는 짝이고 서로 잘 어울린다고 생각할 것이므로, 그 편지의 수신인은 당연히 해리엇이다. 거기에 해리엇의 언어적 재능에 대한 평가나 다른 어떤 점에서든 사실과 다른 묘사가 있다고 해도, 그러한 불일치는 다른 방식으로 설명되어야 할 것이다. 반면 엘튼도 에마만큼이나 확신에 차서 자신이 담은 의도와 의미를 누구나 알아볼 것이라고 기대하며 편지를 썼다.

여기서 자유간접문체의 관점 묘사에 의해 극적, 반어적으로 표현된 지식의 저주는 등장인물을 통해 플롯을 구축하는 재료이자, 플롯을 통해 등장인물을 구축하는 재료가 된다. 우선 《에마》는 정보라는 문제에 전적으로 의존하는 소설이다. 리오나 토커Leona Toker가 지적했듯이, 결정적 정보, 즉 "스토리의 모양을 결정하는 어떤 사실"에 관한 정보의 도달을 지연시킴으로써 이 소설의 구조가 만들어진다(1993, 15). 그러나 《에마》는 정보 중심 소설인 동시에 성장소설이기도 하다. 지연된 정보 중 가장 중대한 사실은 프랭크 처칠과 제인 페어펙스의 비밀 약혼이지만 앞에서 언급한 예들에서 볼 수 있었듯이, 등장인물의 발전 과정 내내 크고 작은 지식의 저주가 여러 차례 작동한다. 이러한 전략은 소설 속의 사건들이 에마를 성장시키는 동시에 독자도 단련시킨다. 즉, 독자는 이 소설을 읽으며 상상력으로 다른 사람의 의식에 들어가 보는 행위의 의미를 평가하고 한 개인의 관점이란 그 가치와 정확성이 의심스러울 수도 있는 것임을 인정하게 된다. 그리고 이 교훈은 놀라움이 주는 만족에 연결된다.

놀라움이 주는 만족 또는 불만족

1장에서 말했듯이, 스토리가 재미있으려면 놀라움이 있어야 하며 그 놀라움이 일정 정도의 예감 및 기대와 균형을 이루어야 한다.

샤리야르 왕이 셰에라자드의 이야기를 들어야 했던 것은 그가 다음에 이어질 내용을 모두 예측할 수 없기 때문이었다. 하지만 만약 그가 앞으로 일어날 일을 예상하고 궁금해하고 기대하게 만드는 요인이 아무것도 없었다면 그렇게 듣고 싶어 하지는 않았을 것이다. 영향력 있는 서사학자 메이어 스턴버그는 모든 서사적 재미, 그리고 "다른 서사와의 차별화"가 놀라움, 호기심, 긴장감의 상호작용에서 나온다고 주장했다(2001, 117). 스턴버그에 따르면 긴장감은 서사 안에 존재하는 틈을 "미리 아는" 데서 비롯되는 반면, 놀라움은 앞에서 일어난 어떤 사건에 "전혀 또는 거의 감지할 수 없는 억압"이 작동하다가 나중에 "지나간 일에 대한 갑작스러운 재조명"이 뒤따름으로써 일어나는 결과다(157). 이러한 정의는 놀라움과 긴장감을 확실하게 구분하는 동시에 두 가지 모두 이야기 앞부분의 정지 작업에 기초하고 있음을 지적한다. 놀라움은 마른하늘에 날벼락처럼 나타나지만 눈에 띄지만 않았을 뿐 내내 마른하늘에 무엇인가가 있었다는 사실을 알려 줄 수 있다.

물론 놀라움, 긴장감, 호기심의 배합 방식과 폭로에 앞서 놀라움을 위한 장치를 텍스트에 숨겨 두는 정도는 작품과 장르에 따라 다르다. 스턴버그는 그 차이를 이렇게 설명한다. "탐정소설의 마지막에 등장하는 놀라움은 우리가 소설을 읽는 내내 알고 싶어 안달했던 결말인 반면, 스몰렛의 《로더릭 랜덤》 같은 피카레스크 소설picaresque novel 혹은 파노라마 소설panoramic novel의 놀라운 결말은—미리 누설하지 않도록 억누르고 있었기 때문에 그 놀라움이 만들어진다는 점은 같지만—더 느닷없다. 후자는 아무런 준비 없이 단지 행복한 결말을 제공하기 위해 억지스럽게 제시되기 때문이다."(2001, 319n18) 실제로 특정 장르에 속한다고 믿으며 책을 읽다가 그 장르에

흔히 쓰이는 것과 전혀 다른 종류의 놀라움에 맞닥뜨리게 되는 것은 매우 짜증 나는 일일 수 있다. 스턴버그는 토비아스 조지 스몰렛Tobias George Smollett의 1748년 작《로더릭 랜덤의 모험The Adventures of Roderick Random》(이하《로더릭 랜덤》)으로 대표되는 피카레스크 소설의 급작스러운 반전을 그저 그 장르의 기본적인 특징일 뿐인 것처럼 썼지만, 모든 독자가《로더릭 랜덤》의 "더 느닷없는" 놀라움을 순순히 받아들인 것은 분명 아니다.

이 독특한 피카레스크 장르 소설을 관객이 어떻게 받아들였는지를 좀 더 자세히 살펴보면 잘 짜인 놀라움의 흡인력이 얼마나 강력한지, 그리고 그것이 주는 만족이 얼마나 크고 중독적인지 알 수 있을 것이다.《로더릭 랜덤》은 주인공이 돌아다니며 겪는 일화들로 이루어져 있으며 결말에 이를 때까지 감상에 빠지지 않는다. 작가에 따르면 이 소설은 "인간에 대한 풍자"다(알렉산더 칼라일Alexander Carlyle에게 보낸 편지. Knapp 1949, 43에서 인용). 주인공은 냉소적이고 부도덕하며, 잔혹하고 비정하기 그지없는 세계를 여행하는 그를 지탱해 주는 것은 바로 그 냉소와 부도덕에서 얻는 즐거움이다. 그는 끊임없이 자기를 부당하게 대한 사람들에 대한 "복수 계획"(Smollett [1748] 2008, 15), "복수 작전"(121), "복수 방법"(105)을 실행에 옮기지만 그 소소한 복수극 중 어느 것도 더 큰 계획에서의 진정한 진척에 이르지 못한다.

사실, 랜덤이 처한 상황의 무자비한 논리를 보자면 희망이나 의미 따위는 없어 보인다. 선행은 보상받지 못하며 악행이 벌을 받기도 하지만 그것은 단지 전 우주가 끔찍하고 불행해지는 일반적인 경향에 따라 누구나 벌을 받기 때문이다. 랜덤은 인기 있고 총애를 받기도 하지만 계속해서 사디스트, 배신자, 무뢰한, 기괴한 자를 만

나 시달린다. 비정한 할아버지, 가증스러운 교장, 정직하지 못한 고용주, 착취하는 지주, 부패한 해군 장교가 그들이다. 그의 실존에서 불행과 탐욕과 기만이 서려 있지 않은 구석은 찾아보기 힘들다. 덕행과 정의가 바람직하고 좋은 것이라는 것을 알고는 있지만 거듭되는 운명의 모욕에 대한 그의 반응은 매우 잔인할 때가 많다. 예를 들어, 적을 발가벗기고 아홉 가닥 채찍이나 독이 있는 쐐기풀로 머리부터 발끝까지 채찍질하기로 마음먹기도 한다. 이런 일이 수십 차례 이어진 다음, 랜덤의 세계는 갑자기 로맨틱한 낙원으로 바뀐다. 오랫동안 헤어져 있던 아버지와 해후하고 막대한 재산을 갖게 되며, 고향인 스코틀랜드로 돌아가 그가 마음에 품고 있던 "사랑스럽고"(222) "상냥한"(303) 나르시사와 결혼한다.

많은 독자들은 이러한 결말의 놀라움이 앞의 모든 이야기에서 나타났던 깊은 비관주의와 조화를 이루는지에 따라 이 소설의 성패(그리고 이 소설이 스몰렛의 "기량 부족"을 드러내는지[Stephanson 1989, 106] 아니면 그 반대인지)를 판단하고자 했다. 한 비평가가 썼듯이, "이러한 사건 전환은 명백히 작가가 허구 세계를 자비롭게 조작했기 때문에 가능한 결과다. 물론 그런 조작을 하려면, 그리고 그렇게 하면서도 그저 순진하거나 도덕적으로 어리석어 보이지 않으려면, 적어도 자비로운 작가의 존재를 암시하여 이러한 결말을 전조하고 정당화하는 장치, 즉 어조나 구조, 화자의 목소리, 등장인물 배치가 있어야 한다."(Beasley 1979, 217) 다시 말해, 아무리 피카레스크 소설이라고 해도, 반전을 돌이켜 보았을 때 정서적, 상식적으로 타당하고, 이야기의 앞부분을 반추해 보면 그 의미가 결말과 조화를 이룬다고 여길 만한 요소가 포함되어 있었음을 알게 되어야 (혹여 그렇게 함으로써 그 장르가 가진 적절하고 실질적인 매력이 감소하더라도) 많은 독자에

게 호응을 얻을 수 있는 듯하다.

후대의 많은 독자는 《로더릭 랜덤》이 그런 전조를 제공하고 있지도 않고 정당화의 논리도 없다고 느꼈다. 역사학자 조지 루소George Rousseau는 《로더릭 랜덤》의 끝에 '섭리'라는 미명 아래 덧붙여진 터무니없고 기만적인 결말"을 경멸하며, "결말에 대한 감각sense of an ending으로 작가의 가치를 평가하는 프랭크 커모드Frank Kermode의 검증을 거치면 어떤 판정이 나올지" 궁금하다고 썼다(1982, 15). 비평가들은 스토리의 앞부분에서 랜덤에게 주어지는 보상을 정당화할 만한 구원과 은총의 서사를 찾아내거나(Beasley 1979 등) 마지막 부분에서의 성공도 앞의 내용처럼 덧없는 환상으로 보아야 한다고 주장하며(Dubois 2010 등) 앞의 전개와 결말 사이의 응집성을 읽어 내기도 한다. 텍스트의 두 부분 사이의 부조화를 문학계 혹은 문화 전반의 변화가 반영된 결과로 보는 설명도 있다. 예를 들어, 풍자적 감수성의 쇠퇴와 낭만적 감성의 부상 사이의 틈을 극적으로 드러낸다고 볼 수도 있다. 그러나 레이먼드 스테픈슨Raymond Stephanson의 말대로, 이 모든 비평가들은 공통적으로 "결말이 제대로 '작동'하지 않으며 불만스러운 괴리감을 자아낸다(그 결말을 옹호하는 독해에서도 이 점은 분명하다)"고 본다(1989, 117).

그러한 불만족이 《로더릭 랜덤》이 있을 수 없는 텍스트임을 뜻하는 것은 물론 아니다. 이 소설의 구조가 독자를 끌어들이는 데 치명적인 결함이라는 뜻도 아니다. 현재 널리 읽히거나 학술적으로 인기 있는 소재가 아님은 분명하지만, 출판 당시에는 곧바로 상업적인 대성공을 거두었다. 하지만 불만스러운 논평들은 현대 서구 독자 다수가 무조건 놀라움을 좋아한다기보다는 새롭고 예기치 않은, 그러나 일관성 있게 이전의 사건과 이어지는 놀라움을 갈망한

다는 사실을 완연히 드러낸다. 그리고 이 점이 바로 잘 짜인 놀라움의 결정적인 특징이다.

알아차림

이 책에서 논의하고 있는 놀라움의 구성 요소들과 그로부터 제공되는 만족이 새로운 얘기는 아니다. 도로시 세이어즈는 1935년 한 강연에서 아리스토텔레스가《시학Poetics》에서 제시한 비극의 플롯 구성 원칙 중 다수가 자신이 주로 쓰는 장르인 탐정소설에도 똑같이 적용될 수 있다고 말했다. 세이어즈는 아리스토텔레스가 표면적으로는 당대의 원칙을 다룬 것 같아 보이지만, "실은 그의 마음 깊은 곳에 훌륭한 탐정 이야기에 대한 욕망이 있었던 것"으로 보이며 "안타깝게도 이천 년 일찍 태어났을 뿐"이라고 농담한다([1935] 1947, 222). 아리스토텔레스는 제대로 된 비극이라면 사건들이 점점 더 복잡하게 중첩되어야 하며, 예측 가능하지 않아야 하지만 그렇다고 뒤죽박죽이어서도 안 된다고 말한다. 사건들이 "예기치 않게, 그러나 인과관계에 따라" 일어나고(1452a2-4),* 급전(페리페테이아)에서 절정에 이르며, 이상적으로라면 이와 동시에 무지에서 앎으로의 이행(아나그노리시스)이 일어나고, 그에 이어지는 설명에 의해 앞에서 얽혔던 문제가 모두 풀리거나 소멸(뤼시스lysis)되면서 종결되어야 그 비극이 가장 효과적일 수 있다.

세이어즈가 지적했듯이, 이 궤적은 탐정소설이 가장 중심적으로 추구하는 바와 매우 잘 어울리며, 잘 짜인 놀라움의 구축과 활용

* 달리 명시하지 않은《시학》인용은 모두 앤서니 케니Anthony Kenny의 2013년 번역본에 의거한다. 각 인용문 뒤의 괄호 안에 쓴 번호는 아리스토텔레스 저작의 인용에 관례적으로 사용되는 참조 체계인 베커 판본의 쪽과 행 번호다.

을 중요하게 강조하는 다른 모든 장르에도 적용 가능하다. 아나그노리시스에 관한 권위 있는 연구서《알아차림Recognitions》에서 테렌스 케이브Terence Cave는 이렇게 설명한다. "극과 허구 서사에서 알아차림의 신호란 서명이나 단서, 지문, 발자국, 그 외에 누군가의 신원을 확인하거나 범죄를 포착하거나 숨은 사건이나 상황을 재구성할 수 있게 해 주는 다른 모든 자취, 흔적과 동일한 지식 양식mode of knowledge에 속한다."(1988, 250)

세이어즈가《시학》에서 아나그노리시스와 탐정소설의 연관성보다 더 흥분한 지점이 있었다. (이후에 우리는 이 두 가지가 하나로 연결된다는 점을 보게 될 것이다.) 그녀는 아리스토텔레스가 서사시, 그리고 호메로스가 이 예술 장르에서 달성한 훌륭한 업적에 눈을 돌렸을 때 가장 중요한 점을 발견했다. 세이어즈는《시학》에 "날카롭고 포괄적이며 실용적인 … 탐정소설 논리의 핵심"이 들어 있으며, 이를 "모든 추리소설가의 서재 벽에 금으로 새겨 놓아야" 할 것이라고 말한다([1935] 1947, 231). 그것은 바로 아리스토텔레스는 호메로스의 가장 위대한 성취 중 하나가 시인들에게 "거짓을 이야기하는 올바른 방법"을 가르쳐 주었다는 점이라고 말한 대목으로(1460a19-20), 세이어즈는 이를 "올바른 방법으로 거짓말을 구성하는 기술"이라고 번역했다([1935] 1947, 321).

아리스토텔레스가 말한 올바른 방법이란 사람들의 마음이 후건 긍정의 오류fallacy of affirming the consequent에 빠지기 쉽다는 점을 이용하는 것이다. "A가 존재하거나 일어나면 B가 존재하거나 일어나는 경우, 사람들은 B가 참이면 A도 참이라고 생각하지만 이는 오류다. A가 참이 아니라고 하자. 그런데 A가 참이었다면 B가 뒤따랐을 것이다. 그렇다면 시인은 이야기 안에 B의 존재나 발생을 삽입해

야 한다. 그래야 우리가 B가 참이라는 사실을 알게 됨으로써 A도 참일 것이라는 잘못된 추론을 하게 되기 때문이다."(1460a20-24) 세이어즈는 이를 매우 예리한 지적이라고 보고, 요점을 다음과 같이 풀어 설명한다. "바보도 거짓말은 할 수 있으며, 바보라면 그 거짓말을 믿을 것이다. 그러나 올바른 방법은 **진실**을 말하되 **지적인** 독자가 스스로를 속이도록 함정에 빠트리는 것이다."([1935] 1947, 231-232)

이와 같이 아리스토텔레스와 세이어즈는 사람들이 생각하는 방식에 예측 가능하고 확실한 허점이 있으며, 따라서 스토리텔러가 설득력 있게 즐거움과 만족감을 주는 데 활용할 수 있는 중요한 자원임을 나보다 훨씬 먼저 알아보았다. 사람들이 쉽게 저지르는 "추론 오류"는 거짓된 사실—픽션이란 모두 "허위"라는 의미에서만이 아니라 관객을 한 방향의 길로 끌고 가다가 실은 진짜 길이 다른 데 있었음을 말해 준다는 의미에서도—을 관객의 머릿속에 관객이 즐길 만한 방식으로 주입하는 수단이 된다. 이 패턴은 잘 짜인 놀라움의 구조에서 결정적인 부분이다.

통찰과 인정

알아차림의 순간을 포함해야 더 나은 스토리가 된다는 아리스토텔레스의 주장을 더 깊이 파 보자. 《시학》을 영어로 옮긴 번역자 가운데는 아나그노리시스라는 그리스어를 다르게 해석한 사람도 있다. 예를 들어 옥스퍼드에서 펴낸 앤서니 케니의 최근 번역본(2013)은 "발견discovery"이라는 표현을 선호하며, 다른 사람들은 "폭로revelation", "에피파니epiphany", "조명illumination", "깨달음realization" 등 다른 단어를 택하기도 한다.*

이 책에서《시학》의 인용은 케니의 번역에 의거하되 이 수사법을 더 일반적으로 가리킬 때는 테렌스 케이브의 번역을 따르고자 한다.** 그가 선택한 "알아차림"이라는 용어가 그 순간이 담고 있는 두 가지 양상, 즉 통찰insight과 인정acknowledgment이라는 두 요소— 이 둘은 분명히 구분되면서도 상호연결되어 있다—를 깔끔하게 아우르기 때문이다. 영어에서 "recognition"은 지각이 결정화되는 순간을 가리킬 수도 있고("Oh, it's Tonya from the office! I didn't recognize her in jeans and a T-shirt!"("아, 사무실에 있던 토냐로군! 청바지에 티셔츠를 입고 있어서 못 알아봤네!")) 어떤 사람이나 대상에게 공식적인 지위를 부여하는 연설 등에서의 공개적인 수락을 가리킬 수도 있다("I hereby recognize you as my son and heir"("이로써 나는 너를 나의 아들이자 후계자로 인정한다")).

단순히 말장난을 하려고 통찰과 인정의 연관관계에 주목하는 것이 아니다. 아리스토텔레스의 설명에서도 알아차림의 장면은 숨어 있던 어떤 사실이나 관계에 대한 등장인물의 새로운 인식뿐 아니라 그것을 명료하게 표현하는 행위도 포함하는 것으로 나타난다. 이 두 가지가 짝을 이루고 있다는 사실은 잘 짜인 놀라움이 성공적으로 작동했을 때 어떻게 해서 만족감을 주게 되며, 제대로 작동하지 못하면 왜 그렇게 분노가 치미는지를 신선한 시각으로 바라볼 수 있는 길을 열어 준다. 다시 말해, 이제 우리는 아나그노리시스

* 케이브(1988)는 색인에서 "아나그노리시스"를 표제어로 삼고, "알아차림"을 번역, 동의어, 유사어로 소개한다.
** 케이브가 여러 번역 가운데 특히 무게를 둔 것은 러셀D. A. Russell과 윈터바텀Michael Winterbottom의 《고전 문학 비평Classical Literary Criticism》(1988)에 수록된 마거릿 허바드Margaret Hubbard의 번역이다.

놀라움의 해부

의 이 쌍둥이 요소를 참조하여 잘 짜인 놀라움이 주는 만족의 원천을 통찰과 인정으로 나누어 볼 수 있게 되었다.

아하!

심리학 용어로서 "통찰"은 알고 있던 문제나 현상을 갑자기 새롭게 이해하게 되는 경험을 뜻한다. 반복되는 일상에서 통찰—"아하! 효과"—은 흥분과 만족감을 준다. 소설이나 영화에서 잘 짜인 놀라움도 이를 이용할 수 있다. 이것은 어떤 문제에 봉착해 있다가 갑자기 그 문제를 일거에 해결할 방법, 이미 완벽하게 만들어져 있고 아무런 노력 없이 곧바로 적용 가능해 보이는 해법이 나타날 때의 충족감이다. 우리 대부분이 현실에서 이런 충족감을 누릴 기회란 십자말풀이에서 주어진 단서를 보고 답을 알아낸다거나 어느 배우를 보고 〈로 앤드 오더〉 몇 화에 나왔었는지 기억해 낼 때처럼 소소한 일뿐이다. 그러나 통찰의 유명한 사례들은 아르키메데스나 앙리 푸앵카레Henri Poincaré의 예처럼 중요한 수학적, 과학적 발견의 신화에서도 나타난다. 강의—이 강의록은 1908년《과학과 방법Science et Methode》이라는 제목으로 출판되었다—에서 푸앵카레 자신이 수학적, 과학적 통찰에 관해 말한 적도 있다. 과학사에서 아하!의 순간에 의해 중대한 발견이 일어나는 경우가 통상적인 것은 아니며 사실 예외적인 일에 가깝지만 우리의 상상에서는 분명 크게 다가온다.

통찰의 본질은 현대 심리학 및 뇌과학, 그리고 특히 그 두 분야가 교차되는 지점에서 많은 연구가 진행되고 있는 주제다. 1949년에 출간한《행동의 조직The Organization of Behavior》으로 신경심리학과 인간의 학습에 관한 연구에 초석을 놓은 도널드 헵Donald Hebb—그의 다른 업적은 모르더라도 "함께 활성화되는 뉴런은 서로 연결

된다"는 그의 유명한 원칙은 들어 보았을 것이다—은 통찰이 지능의 핵심이라고 믿었다. 헵에게 통찰이란 더 단순한 연합주의 학습 모형에 비해 흥미롭고 어렵지만 거부할 수 없는 문제였다. 그는 통찰이 인간과 고등 영장류가 기존에 머릿속에 구축해 놓았던 연관관계들을 당면한 새로운 상황에 맞게 재구성할 수 있게 해 주며, 통찰을 배제한 그 어떤 인간 인지 모형도 실패할 수밖에 없다고 주장했다. 그리고 이후 반세기 넘게 통찰의 현상학 및 메커니즘에 대한 심리학 및 신경학적 연구가 이어졌다.

통찰에 관한 수수께끼는 아직 다 풀리지 않았다. 통찰이 일어나는 조건을 다른 것과 구별되고 확인 가능한 특정 문제 해결 과정으로 규정할 수 있게 해 주는 경험적 증거를 찾기란 쉽지 않다. 하지만 푸앵카레의 말대로, 역사적으로 연구자들의 여러 기록이 통찰을 탐구 과정의 결정적 요소로 꼽으며, "진정한 수학자라면 모두 아는 심미적 느낌"임을 보여 주었다([1908] 1914, 59). 본래의 속성인지 그저 그렇게 알려져 있는 것인지는 알 수 없지만, 통찰에는 어떤 신비한 기운이 있다. 통찰은 우리가 가진 합리적으로 문제를 해결하는 최고의 인지 능력을 한 번에 분명하게 보여 주는 사고 유형이면서 동시에 우리의 의식적인 사고와 제어 범위를 넘어서는 어떤 과정의 직접적 산물로 보인다.

연구의 한 방향은 '무엇이 통찰을 통찰이게 만드는가'라는 질문으로부터 시작한다. 어떤 연구자들은 통찰 문제를 규정하는 결정적인 특징, 즉 어떤 종류의 퍼즐이 통찰을 요구하거나 유발하는지를 찾아내는 데 주력했다. 통찰의 순간에만 독특하게 나타나는 뇌 활성화 패턴을 알아내고자 한 연구자들도 있었다.* 또 다른 연구자들은 통찰을 경험하려면 문제를 해결하고자 하는 사람이 어떤 종

놀라움의 해부

류의 사고 과정을 거쳐야 하는지를 밝히려고 했다. 예를 들어, 문제를 해결하고자 하는 사람이 추론 과정에 스스로 부과하고 있는 제약을 풀어야 함을 깨달을 때 비로소 통찰이 일어날 수 있는 것일까? 혹은 문제 자체를 새롭게 재해석해야 한다는 깨달음이 필요할까(Knoblich et al. 1999; Knoblich, Ohlsson, and Raney 2001)? 통찰에 의한 해법에서 특징적으로 일어나는 재구조화는 어떤 것일까(MacGregor, Ormerod, and Chronicle 2001)? 통찰에 의한 문제 해결과 다른 종류의 문제 해결이 상이한 범주의 인지 과정에서 나오는지, 동일한 기본 메커니즘을 공유하는지에 대해서는 연구자들의 의견이 엇갈린다. 그러나 통찰이 독특한 주관적 경험이며, 더 구체적으로, 이 아하!의 느낌에 갑작스러움, 유창성, 확실성, 즐거움이라는 네 요소가 결부된다는 점에 대해서는 대부분의 학자가 동의한다.

돌발성

통찰은 갑자기 불쑥 찾아온다. 20세기 초 심리학자 그레이엄 왈라스Graham Wallas는 그의 창의적 사고 과정 모형에서 통찰이 "조명"의 "번쩍임"처럼 매우 갑작스럽게 느껴진다고 묘사했다(1926, 93). 그러나 그것은 마음 한구석에서 계속 진행되어 온 문제 해결 프로세스가 절정에 이른 순간일 뿐이다. 통찰력insighteur은 사실 이 순간에 다다르기까지 서로 다른 여러 연상 관계를 검증하고 탐색하는 기나긴 과정을 거치지만, 마침내 찾아오는 통찰의 경험은 "연상에서 단 한 번의 도약, 또는 거의 순간적이라고 할 만큼 빠르게 이어지

∗ Kizilirmak et al. 2015, Thagard and Stewart 2011 등이 그 예다. 동일한 맥락의 더 오래된 연구들의 개괄은 Dietrich and Kanso 2010에서 볼 수 있다.

는 몇 차례의 도약으로 구성되는 것 같다."(47) 우리의 관심사로 돌아가 보자면, 이는 점진적인 폭로보다는 갑작스러운 폭로가 더 통찰의 느낌을 강하게 줄 수 있음을 시사한다.

수월함과 유창성

통찰은 이처럼 점진적이라기보다 갑작스럽게 느껴진다. 또한 애써 얻었다기보다는 직관적으로 다가온 것처럼 느껴진다. 이제껏 그 문제를 얼마나 힘들게 고민했든 상관없이, 통찰 이후에는 이해하기 쉽고 다루기 쉬운, 홈스가 왓슨에게 자주 쓰는 표현으로 말하자면 "초보적인" 문제로 보인다. 인지심리학자들이 "유창성fluency"이라고 부르는 이 주관적 경험은 통찰의 결과 혹은 징후일 뿐만 아니라 사람들이 자신에게 떠오른 어떤 생각이 실제로 통찰력 있는 것인지를 판단할 때 사용하는 일종의 신호가 된다고 한다. 유창성은 사람들이 어떤 진술을 참이라고 평가할 가능성이나 어떤 질문에 자신이 올바르게 답할 수 있는지에 대한 확신의 정도에 영향을 미친다. 연구자는 실험 설계에서 지각적 유창성perceptual fluency—문장이 인쇄된 배경의 밝기를 서로 다르게 하는 것이 그 예다(Unkelbach 2007)—이나 처리 유창성processing fluency을 조작함으로써 이러한 판단이 어떻게 달라지는지를 검증할 수 있다. 예를 들어, (직전에 답을 노출하는 등의 방법으로) 주어진 질문에 금방 쉽게 답할 수 있게 하면 그것이 실제로 옳은 답인지와 상관없이(이 실험에서 연구자들은 사전에 제공한 답에 오답을 포함하고 그 사실을 피험자에게도 알려 주었다-옮긴이) 그 답이 옳다는 확신이 강화된다(Kelley and Lindsay 1993).* 이는 먼저 제시된 정보나 추론의 일부 때문에 그것이 확실해 보이는 현상이라는 점에서 앞에서 살펴보았던 지식의 저주 효과와 유사하다.

놀라움의 해부

이 효과는 우리로 하여금 문제 자체의 난이도를 낮게 평가하게 만든다. 홈스가 〈빨간 머리 연맹〉에서 자기가 추리한 결과를 들려주면 사람들이 그 추리를 가능케 한 자신의 비범한 능력에 더 이상 감탄하지 않는다고 불평한 것(사건 의뢰인 자베스 윌슨이 "난 또 당신이 무슨 대단한 능력을 발휘한 줄 알았더니만, 이제 보니 별것도 아니었네요"라고 하자 홈스가 보인 반응을 가리킨다[Doyle [1891b] 2005, 44])은 바로 이 때문이다. 그러나 이 점 덕분에 해결책도 더 통찰력 있고 만족스럽게 느껴진다. 왓슨은 이를 더 예리하게 지적했다. 홈스의 설명을 들은 그는 너무 쉬운 논리였다는 사실에 웃으며 이렇게 말한다. "자네가 추론 과정을 설명하는 걸 듣고 나면 우스울 만큼 간단해서 나도 쉽게 할 수 있는 일처럼 보인단 말이지. 그런데 나한테는 한 대목 한 대목이 다 자네가 설명해 주기 전까지는 오리무중이거든."(Doyle [1891a] 2005, 10)

놀라움이 성공적으로 작동하면 왓슨처럼 우리도 그 폭로의 두 측면, 즉 폭로가 다가오거나 그 내용이 어떤 것일지 몰랐다는 점, 그리고 그것이 너무나 명백하게 보인다는 점을 깨닫게 되며, 그 경험에 바로 통찰의 전형적인 특징이 나타난다.

확실성과 확신

통찰이라는 경험의 또 한 가지 특징은 자신의 답이 옳다는 강한 확신의 느낌이다. 반추하며 왜 옳은지를 천천히 살펴보아야 할 필요가 있을 수는 있겠지만, 아하!의 느낌에 망설임 따위는 없다. 통

＊ Oppenheimer 2008는 유창성이 판단에 직접적으로 또는 미묘하게 영향을 미치는 여러 방식에 관한 폭넓은 검토를 제공한다.

찰의 원형에 관해서는 푸앵카레가 그 기준을 제시했다. "대번에 절
대적인 확신이 들었다 … 양심은 지켜야 했으므로 [나중에] 느긋
하게 그 결과를 검증했다."(1914, 53) 통찰의 산물에는 모호한 구석
이 없다. 마치 흐릿했던 장면에 갑자기 초점이 맞추어졌을 때처럼 선
명하다. 통찰을 통해 해답에 이르는 과정은 곧 알아차림의 과정이다.

즐거움

통찰의 경험은 보통 즐거움과 만족감을 준다. 픽션에서든 실
제 삶에서든, 갑작스러움과 수월함, 확실성이 공존하면 즐거움이 따
라오기 마련이며, 불쾌함이 느껴진다면 그것은 기대와 달리 앞의
세 가지가 구현되지 못했다는 신호다. 예를 들어, 심리학자 메리 긱
Mary Gick과 로버트 록하트Robert Lockhart의 연구에서 힌트가 제공되었
는데도 수수께끼를 풀지 못한 피험자는 조용히 실망스러워하기만
하는 것이 아니라 화를 내고 격분하기까지 했다. 그들은 몹시 화를
낼 때가 많으며, 실험자가 알려 준 해답을 부인하고 "질문에 명시되
어 있었던 사항에 관해서도" 제대로 정보를 주지 않았다고 억지를 부
리기까지 한다. 왜 그럴까? 긱과 록하트는 "이 부정적인 반응이 문제
의 속뜻을 쉽게 알아보지 못했다는 점과 속았다는 느낌에서 온다"고
추정한다(1995, 213).

행복하고 성취감이 느껴지는 통찰의 순간에 우리는 알아차
림과 유사한 전율을 경험할 수 있다. 반면 통찰의 경험을 선사하려
고 무엇인가를 설정했으나 그것이 편안한 확신의 느낌을 주지 못
한다면, 마치 낯선 사람을 데려다 놓고 잃어버린 오랜 친구라고 우
기는 것과 같다. 그 결과는 단지 스토리가 맥빠지게 되는 데 그치
지 않고 독자에게 불량품을 속아서 산 느낌, 자신의 선의가 농락당

한 느낌까지 주게 된다. 잘 짜인 놀라움에 전적으로 의존하는 플롯은 이 큰 위험 부담을 감수해야 한다. 반면에 고전적인 알아차림의 플롯은 많은 경우 직접 관객에게 알아차림의 경험을 유발하기보다는 알아차림을 경험하는 등장인물에 관해 이야기를 들려주는 방식을 취하며, 그런 장면도 잘 짜인 놀라움을 중심으로 하는 플롯처럼 관객에게 아하! 효과를 선사할 수 있다.

인정: 깨달음, 공표, 이유 설명하기

무지에서 앎으로의 극적인 변화를 겪는 등장인물은 텍스트 안에서 어떤 방식으로든 아나그노리시스가 완성되었음을 인정해야 한다. 연극에서라면 관객에게 극적으로 공표하거나 그에 상응하는 순간이 연출된다. 예를 들어, 거의 처음부터 끝까지 알아차림이 가득한 작품으로 유명한 《오디세이아Odyssey》에서 페넬로페가 오디세우스를 알아보는 절정의 순간은 긴 궤적을 거쳐 한참 만에 찾아온다. 첫 번째 기회는 오디세우스 자신이 오해를 불러일으켜 유보되며, 그 다음에는 페넬로페가 그의 정체성을 확인하려고 검증을 거치며 희망과 회의 사이에서 동요하는 가운데 지연된다. 마침내 그가 오디세우스임을 페넬로페가 대대적으로 인정하고 화해하면서 절정에 이르러, 페넬로페가 그의 정체성과 자신의 충절을 선언하며 그의 품에 안기고, 이윽고 잠자리에 들어 그야말로 합일의 완성에 다다른다.

페넬로페나 라에르테스와 달리 관객은 오이디푸스의 정체성에 아무런 의심도 갖지 않지만, 등장인물들이 무지(또는 노골적인 기만)에서 앎으로 나아가는 속도와 전개 방식은 관객에게 감정적인 영향을 미친다고 평가된다. N. J. 리처드슨N. J. Richardson―알아차림에 관한 그의 저술은 케이브의 논의에서 영향을 받았고, 또한 케이브

에게 영향을 주기도 했다—은 고대 비평가들이 이 장면에서 놀라움의 역할에 큰 관심을 보였다는 점에 주목했다. 그들은 해결을 지연시켜 그 알아차림에 청중이 실제로 놀랄 만한 내용이 없는데도 마치 다른 가능성이 있는 것처럼 보이게 함으로써 놀라움을 주는 방식에 찬사를 보냈다. 행동이 유보됨으로써 만들어지는 리듬은 등장인물이 겪는 놀라움의 리듬으로 이어지고, 이는 그 장면에서 관객들도 충격과 놀라움을 맛보게 만든다는 것이다. 몇몇 고대 비평가들이 효과의 성격을 어떻게 바라보았는지 검토한 리처드슨은 우리가 알아차림의 장면이 갖는 상대적 개연성을 판단할 때 다음과 같은 요소에 의해 영향을 받는다고 주장했다. "극적인 반전과 놀라움의 요소들"은 "너무 강력하여 우리에게 잠시 멈추어 반론을 생각할 틈도 주지 않는다. … 모든 일이 너무 빠르고 자연스럽게 일어나고 에피소드 전체가 매우 흥미진진하기 때문이다."(1983, 230) 등장인물들이 알아차림에 이르는 극적인 순간의 리듬과 정서는 우리에게 그 알아차림이 실제로 놀라운 일이며 동시에 개연성이 있는 일이라는 확신을 주는 데 기여한다.

놀라움의 서사에서 극적인 알아차림의 장면이 중요한 역할을 담당하는 일이 빈번하다는 점은 현대에 와서도 마찬가지다. 1995년 영화 〈유주얼 서스펙트〉는 《오디세이아》와 달리 중심적인 알아차림에 의한 놀라움이 등장인물이 아닌 관객을 겨냥한다. 등장인물의 알아차림이 없는 것은 아니다. 수사관 데이브 쿠얀(채즈 팰민테리 분)이 그 주역이다. 영화의 마지막 순간, 쿠얀은 버벌 킨트(케빈 스페이시 분)의 취조를 마치고 막 내보낸 참이다. 그는 자기가 킨트로 하여금 친구 키튼을 범인으로 지목하게 하여 피비린내 나는 강도 사건을 해결했다고 믿고 있다. 쿠얀은 책상에 걸터앉아 커피

를 마시며 흡족하게 지금까지 일어난 일을 곱씹어 보다가 맞은편에 걸린 게시판을 바라본다. 무엇인가가 그의 눈을 사로잡고, 사건을 잘 해결했다는 뿌듯함으로 여유롭던 얼굴에 우려와 불안이 드리워진다. 그가 충격으로 커피잔을 떨어뜨리는 모습은 그가 본 것이 의미심장하고 경악스러운 일임을 우리에게 알려 준다. (커피잔을 떨어뜨리는 장면의 편집은 진부하다고밖에 말할 수 없다. 특히 전후 맥락에 비해 너무 튄다. 쿠얀의 손가락에서 힘이 풀리면서 컵이 낙하하는 장면은 슬로모션으로 처리되며, 특히 컵이 바닥에 부딪혀 깨지는 순간은 세 번이나 반복되므로 중대한 일이 일어났음을 누구나 알 수 있다. 극적인 순간을 강조하는 배경음악도 그 노골적인 편집 못지않게 효과적이다.)

이제 우리는 중요한 알아차림이 일어나는 중임을 안다. 따라서 영화는 우리에게 그 알아차림의 내용이 구체화되는 신호를 보여 줄 수 있게 되었다. 일련의 시점숏point of view shot(등장인물의 시점에서 보여지는 장면-옮긴이)이 쿠얀의 표정 변화와 교차되면서, 결정적인 몇 개의 물건을 차례로 비춘다. 우리는 이 물건들이 쿠얀(과 우리)에게 사태를 제대로 이해하기 시작하게 해 주는 원천임을 안다. 우리는 어수선한 방에 흩어져 있는 종이나 다른 물건들에서 킨트가 들려준 이야기 속에 나오는 이름과 지명 등등을 보게 되며, 그와 동시에 킨트가 그 명칭을 언급하던 목소리가 배경에 깔린다. 이 물건들은 킨트가 말한 이야기—관객은 이 이야기의 극화된 버전을 보았다—의 대부분이 실은 쿠얀이 키튼에 대해 갖고 있던 편견에 맞추어 지어낸 것임을 드러낸다. 킨트는 방을 둘러보며 그때그때 눈에 띈 것들로 이야기 속의 이름이나 지명 등 세부 사항을 채워 넣던 것이다. 지금 이 단서들을 순서대로 보여 줄 수 있게 된 것은 쿠얀이라는 등장인물이 이 물건들을 하나씩 보면서 의미를 알게 되는 것

이 바로 지금이기 때문이다. 이와 같이 이 영화에서 관객을 향한 폭로는 등장인물의 알아차림을 통해 연출된다. 설사 관객이 미리 반전을 짐작했더라도 쿠얀이 깨달음에 이르고 그에 따라 증거들이 눈앞에 펼쳐져야 비로소 서사상의 반전이 완전히 실현된다. 즉, 여기서 놀라움의 논리는 알아차림 장면의 논리를 기초로 하여 구축된다.

　　고전적인 단서 추리형 미스터리의 기본 패턴은 탐정의 결정적인 알아차림을 두 단계로 보여 주는 것이다. 첫 번째 단계는 탐정이 "아하!"라고 말하는 장면이다. 이때 탐정이 자기가 깨달은 바를 모두 설명해 주는 것은 아니어서 청중은 결정적인 정보가 나타났다는 점만 눈치챌 수 있고, 이로써 청중 스스로 사건을 해석해 볼 수 있는 여지를 남긴다. 이러한 통찰 장면에는 곧 인정 장면이 뒤따르고, 비로소 해법의 내용이 (적어도 겉으로 보기에는) 완전히 공개된다. 엘러리 퀸Ellery Queen의 연작소설이나 어린이를 위한 과학 탐정 브라운 시리즈 같은 정형화된 추리물에서는 실제로 첫 번째 단계 직후에 일종의 휴지를 두어 독자가 해법을 추측해 볼 시간이 도래하였음을 저자가 직접 공표하기도 한다. 어쨌든 최종적인 해법은 탐정에 의해 발표된다. 탐정은 자신의 확신을 증거로 입증해 보이면서 이 해법을 내놓는다.

　　고전적인 아나그노리시스의 순간에는 누군가가 갑자기 어떤 중요한 진실을 깨닫게 될 뿐만 아니라 알아차림의 징후와 경험 또한 선명해지며, 그리하여 증거와 결론 간의 연결이 시야의 한가운데 놓이게 된다. 이 패턴에는 사람들이 새로운 결론에 만족하게 해 주는 여러 요소가 가미되며, 이로써 우리는 그 해법이 충분히 묘사되었고, 그 조각들이 서로 잘 맞추어졌다고 느끼게 된다. 물론 스스로 무엇인가를 알아내는 경험과 제공된 해법을 접하는 경험 사이에

는 중대한 차이가 있다. 그 둘 사이에 다리를 놓는 것이 바로 여기서 스토리가 해야 할 일이다. 긱과 록하트의 연구에서 실험 참가자들이 보인 "격분"을 생각해 보자. 그들은 스스로 알아내지 못한 수수께끼의 해답을 들려주었을 때 기뻐하기는커녕 좌절하고 짜증을 냈다. 또한 해답을 너무 늦게 알아도, 너무 일찍 알아도 실망감을 준다(Ohlsson 1992). 만족감을 주기 위한 열쇠는 막막함에서 명료함으로의 진전을 적절한 속도로 유도하는 데 있는 듯하다. 그러려면 어떤 설계가 필요한 것일까?

극적인 알아차림 장면을 거쳐 폭로가 도착하면, 인정은 설명으로 가는 문을 연다(반드시 그 문을 지나야 서사가 만족스러운 효과를 발생시킬 수 있는 것은 아니다. 7장에서 논의하게 될 〈컨버세이션〉은 주인공이 알아차림에 이르는 순간을 지나치게 극적으로 보이지 않게 하기 위해 여러 번의 수정을 거쳤다는 점에서 인상적인 사례다). 더 나아가 알아차림의 플롯에서 인정 국면은 지식이 본질적으로 사회적이고 불확정적인 산물이라는 주제와 맞닿아 있다. 구조적으로 관객은 이야기 속의 모든 사실을 직접적으로 알기보다는 다른 여러 등장인물을 통해 간접적으로 접할 수밖에 없을 때가 많고, 그들은 믿을 만할 때도 있지만 그렇지 않을 때도 있다.

실라 머나한Sheila Murnaghan은 고전의 반열에 오른 자신의 저서 《오디세이아의 변장과 알아차림Disguise and Recognition in the Odyssey》 2판 서문에서 이렇게 말한다. "반복되는 알아차림을 중심으로 조직되는 플롯은 자연스럽게 사회적 관계를 탐구할 수 있게 해 주는 매개체가 된다. 오디세우스의 정체성은 자신의 주장뿐 아니라 친척, 부양자, 동맹자, 경쟁자의 적극적 승인이 있어야만 성립된다. 이타카로 돌아온 그는 자신의 존재 또는 부재에 이해관계를 가지고 있는 다른 등

장인물들과 담판을 지어야 한다. 오디세우스를 인정하는 데 대한 그들의 의지는 단순히 사실에 동의하는 문제를 넘어선다. … 이 서사시는 오디세우스의 이야기를 들려주는 가운데 그를 받아들이는 사람들의 입장과 이해관계에도 주목하고 있는 것이다."(2011, x) 이러한 구조적 요인은 이 책이 다루고 있는 문제에 직접적으로 작용한다. 잘 짜인 놀라움의 작동에 결정적인 역할을 하는 정보에도 거기에 내포된 여러 등장인물의 관점이 연루된다는 뜻이기 때문이다. 지금까지 보아 왔듯이, 청중은 이런 종류의 내포와 관점의 복잡성에 관련된 기교에 취약하며 예측 가능하다. 따라서 이를 활용하면 청중이 서사를 따라가면서 하게 되는 추론에 영향을 미칠 수 있다.

이제 인정이 주는 만족감을 설명에 의한 만족과 실행에 의한 만족으로 나누어 살펴보자.

이유 설명하기

3장에서 보았듯이, 설명이라는 형태로 제시되는 정보에는 뭔가 특별한 것이 있다. 사람들은 이유를 알고 싶어 하며 이유를 알아낼 때까지 불만스럽게 느낄 때도 많다. 사람들은 자신에게 혹은 타인에게 일어난 일이 왜 일어났는지 궁금해하고, 자신이 하려고 하거나 이미 한 결정을 정당화할 이유를 찾는다. 엘런 랭어의 복사기 실험("이 복사기를 사용해도 될까요? 복사해야 할 게 있어서요." 3장 참조)에서와 같이 적절한 형식을 갖춘 설명이기만 하다면 심지어 "플라시보" 같은 이유에 기꺼이 설득당하기도 한다.

우리는 지식의 저주로 인해 주어진 설명이 더 명백해 보이거나 더 잘 어울리거나 돌이켜 보았을 때 더 예상 가능했던 일처럼 보일 수 있음을 안다. 또한 케이브가 지적했듯이, 아나그노리시스란 거

의 언제나 회고를 요구한다. 즉, "알아차림은 고통스럽거나 문제가 되는 서사적 사건들이 감추어져 있던 과거를 돌아보게 만들 때가 가장 많다."(1988, 22) 케이브가 이런 종류의 스토리가 사실 더 근본적으로는 만족과 완성이 아니라 불확실성과 결함에 관한 것이라고 결론지은 것은 바로 아나그노리시스의 이 측면 때문이었다. 케이브의 주장에 따르면 알아차림의 장면이 수행하는 가장 중요한 역할은 불안이 플롯의 어느 지점에서 발생하며 불안의 본질이 무엇인지를 명료하게 만드는 데 있다. 알아차림이 중심적인 역할을 하는 플롯이라면 어떤 상황에 의해 알아차림이 의미를 갖게 될 때 그 상황 자체가 가짜일지도 모른다는 의심과 두려움이 발생할 수밖에 없기 때문이다. 모호성이나 이중성이 없다면 모든 것, 모든 사람의 진짜 정체가 처음부터 모두에게 명명백백할 것이므로 나중에 알아차릴 숨은 진실도 없다. 케이브는 바로 이 때문에 많은 알아차림의 플롯이 기만당할 위험에 주목하고 그것을 주제로 삼는다고 설명한다. 그런 플롯이 누리는 인기는 모든 픽션, 어쩌면 모든 언어의 근원에 존재하는 인식론적 불확실성을 반영한다.

케이브는 알아차림 플롯의 본질과 윤리에 관해 주장하기 위해 이 점을 내세웠지만, 우리는 여기서 알아차림이 만족감을 주는 작동 원리에 관해서도 흥미로운 단서를 얻을 수 있다. 특히 불확실성의 존재는 제시된 설명을 우리가 기꺼이 최종적이고 만족할 만한 것으로 받아들이게 하는 데 직접적으로 도움이 될 수 있다. 사람들이 불확실성을 느끼면 질서의 원천을―설사 그것이 불확실하다는 느낌의 근원에 직접적으로 관련되어 있지 않다고 해도―갈망하게 된다는 사실은 직관적으로도 알 수 있고 실험으로도 확증되었다. 불확실성을 느끼는 사람은 권위자의 확신에 찬 주장을 더 잘 받

아들이고(Kay et al. 2008), 일군의 자극이 주어지면 거기에 일정한 패턴이 실재하든(Proulx and Heine 2009) 그들의 상상 속에만 존재하든(Whitson and Galinsky 2008) 어떤 의미 있고 일관된 관계를 찾아낼 수 있으리라고 믿는 경향을 보인다. 이와 같이 불확실성에 대한 응답으로서 구조를 추구하는 현상은 "보상적 통제"라고 불리며, 이것은 불확실하다는 느낌의 원천과 무관하고 심지어 그것이 불러일으키는 유인가誘引價(기대되는 결과나 보상의 가치-옮긴이)와도 독립적으로 작동하는 것으로 보인다. 보상 현상은 내적 불확실성(통제력이 결여되었다는 느낌)뿐 아니라 외적 불확실성, 즉 지금 일어나고 있거나 앞으로 일어날 일을 확실히 알 수 없다는 느낌에 의해서도 촉발된다. 또한 걱정이나 두려움 같은 부정적인 불확실성뿐 아니라 희망처럼 행복한 불확실성도 동일한 종류의 구조 추구 경향을 부추길 수 있다(Whitson, Galinsky, and Kay 2015). 그 종류와 상관없이 불확실성과 연관된 감정을 느끼고 있는 사람이라면 그렇지 않은 사람보다 누군가가 확신에 찬 설명을 내놓을 때 더 큰 매력과 만족을 느낄 것이다.

이를 픽션에 적용해 보면, 서사를 흥미롭게 만드는 기본적인 요소들—긴장감, 염려, 놀라움—이 긴장을 유발하는 여러 강력한 원천을 제공함으로써 서로를 강화해 줄 뿐만 아니라 실제로 서로에게 필수적임을 뜻한다. 그리고 당연히 거의 모든 스토리가 대단원을 향해 치달으면서 하는 일이 바로 이 감정들의 강도를 높이는 것이다. 우리가 방금 일어난 일을 어떻게 해석해야 할지 불확실하다고 느낄 때, 그 사건에 대한 다른 사람들의 반응은 외부로부터 구조와 해석 방법을 제공하는 매력적인 참고 자료가 될 수 있다. 만일 모두가 주어진 하나의 설명에 만족하는 것 같아 보인다면 그것이 실제

로 만족스러운 설명이라고 믿어도 될 것이다.

반면, 충분히 자신감 있게 설명이 제시되었더라도 그에 대한 반응이 정반대로 나온다면 한 번도 의심해 보지 않았던 해석을 불신하기 시작할 수 있다. 현실의 삶에서 교활한 사람들은 이러한 성향을 이용하여 증인이 자기가 보고 들은 바의 함의를 다르게 해석하도록 조작할 수 있다. 토머스 맬런Thomas Mallon은 과격하기로 유명하고 숱한 폭로성 기사를 쓴 정치 칼럼니스트 드루 피어슨Drew Pearson이 삼십칠 년 동안 기자 생활을 하면서 많은 명예훼손 소송에 연루되었지만 대단한 속임수로 빠져나오곤 했다고 말한다. "피어슨은 자신에게 불리한 증언을 한 배심원에게 오히려 감사의 악수를 청함으로써 배심원단을 혼란스럽게 만드는 법을 익혔다."(2015, 78) 잘 짜인 놀라움을 중심으로 구성된 이야기에서도 유사한 효과를 노리기 위해 중요한 정보에 대한 등장인물의 반응을 활용하는 경우가 많다.

공표

알아차림 플롯에서 관객은 대개 한 등장인물이 사건의 진실에 관한 결론에 도달했음을 드러내는 공표 장면을 하나 이상 마주치며, 이러한 장면은 극적이고 만족스럽게 연출된다. 알아차림을 구성하는 한 요소로서 이러한 공표는 계획된 폭로의 작동에 기여하며, 제시된 새로운 해석이 진실을 제대로 밝히고 있다는 느낌과 그에 따른 만족감을 확고하게 만든다. 특히 할리우드 영화는 이 정보를 매우 경제적이고 효과적인 방법으로 전달할 수 있는 관례와 기술을 확립했다. 이는 연속성을 위해 개발된 더 넓은 범위의 체계적 원칙들, 이른바 연속성 시스템의 일환이다. 연속성 원칙이란 실제로는 불연속적인 수많은 숏들이 있을 뿐이지만 그것들을 구성하고 편

집하여 만들어지는 서사 흐름은 쉽게 이해할 수 있고 경험적으로 통일성이 있다고 느껴지며 매끄러워야 함을 뜻한다. 이러한 관습은 20세기 초에 나타나 1920년대 할리우드 스튜디오 시스템의 부상과 함께 점차 표준화되었으며, 그 완성도가 높아지면서 "할리우드 스타일"의 중추이자 서사 영화 편집의 규범이 되었다.*

고전적 연속 편집은 다양한 방법을 이용하여 관객이 여러 컷을 보면서도 특정 시공간을 향하도록 붙잡아 둔다. 예를 들어, 설정숏establishing shot은 등장인물과 사건의 위치를 알려 주며, 여러 컷에 걸쳐 배우의 움직임이 연결되도록 하면 동작의 통일감이 생긴다. 카메라가 교차하지 않는 "행동축" 또는 "180도 선"을 설정하면 배우들 및 그들의 시선 사이의 공간적 관계를 분명하게 유지하는 데 도움이 된다. 이러한 장치들은 일반화된 관행일 뿐만 아니라 실제로 영화 학교 커리큘럼과 영화감독 지망생을 위한 교본에 명문화되어 있는 규칙이기도 하다.** 이 관습이 확실히 자리를 잡은 후에 등장한 다음 세대의 영화감독들은 때때로 이를 거역하거나 전복하기도 했지만, 그들의 뉴스타일 서사 영화도 영화 이론가 데이비드 보드웰이 "강화된 연속성"이라고 지칭한 방법을 채택하는 일이 더 많았다(2006, 54). 강화된 연속성이란 고전적 연속성 시스템의 관습이 관객들에게 매우 익숙해졌다는 사실을 이용하여 그 중심 전략 몇 가지를 더 극단적으로 밀어붙이는 기법을 말한다. 이러한 까닭에 오늘날의 관객은 연속성의 관습을 너무나 잘 알고 있다. 전통적인 연속성이

* Bordwell, Staiger, and Thompson 1985, 특히 16장에서 연속성 시스템이 어떻게 생기고 발전해 왔는지 연대기적으로 살펴볼 수 있다.
** Bordwell 2006, 256n5에서 전후에 출간된 여러 교과서가 이러한 원칙을 담고 있음을 예시하고 있다.

놀라움의 해부

든 강화된 연속성이든 반응숏reaction shot을 자주 사용하며, 여기서 시선 일치와 숏/리버스숏 편집은 배우들의 움직임과 표정이 방금 우리가 보았거나 이제 곧 보게 될 사건, 또는 화면 밖에서 일어나고 있는 사건에 대한 반응임을 명확히 한다.

보드웰의 관심사는 영화가 인간 인지의 독특한 특징을 활용하는 방식으로 이어졌다. 최근의 한 에세이(2008)에서 그는 반응숏이 알아차림의 공표가 가장 집약적으로 나타나는 방식이며, 얼굴에 나타나는 표정을 매우 빨리 인식할 수 있는 우리의 특화된 능력을 활용한다고 보았다. 타인의 감정을 파악할 때 시뮬레이션이 어떤 역할을 하는지에 관한 최근의 연구에 따르면 누군가의 표정을 특정 감정의 징후로 파악하게 되면—이는 사람들이 의식적인 노력 없이 일상 속에서 늘 하는 일이다—자신의 감정에도 반향이 일어날 수 있다.* 보드웰은 따라서 반응숏이 사건에 대한 관객의 반응에 영향을 주는 데 특히 효과적이라고 말한다. 반응숏을 통해 "허구 세계 전체에 어떻게 반응해야 할지를 안내할 수 있다"는 것이다 (2008). 우리는 등장인물이 어떤 말이나 사건을 접하고 무엇인가를 깨달았다는 표정을 지으면 다른 설명 없이도 뭔가 새로운 사실이 밝혀졌음을 안다. 반응을 보고 폭로의 중요성에 관해 알 수 있

* 여기서 보드웰은 거울 뉴런이라는 표현을 사용하는데, 인간신경학에서 공인하는 용어는 아니다. 그러나 그의 주장을 이해하는 데에는 행위와 감정에 관한 시뮬레이션 이론을 약간만 원용하는 것으로 충분하다. 보통의(자폐증이 없는) 사람들이 타인의 표정을 빠르게, 대개 애써 주시하지 않고도, 또한 항상 정확하지는 않지만 자동적으로 읽어 낼 수 있다는 데에는 의심의 여지가 없다. 감정을 인식하고 이해하는 데 있어서 체화된 시뮬레이션이 담당하는 역할에 관한 연구들을 검토하려면 Atkinson 2007을 참조하라. 행동과 감정을 말로 기술할 때도 유사한 효과가 나타난다는 주장에 관해서는 Bergen and Chang 2005를 참조하라.

을 때도 많다. 영화에서 알아차림의 결정적 사실을 직접 노출하지 않기 위해 이러한 기법을 활용할 수 있으며, 그러면서도 그 증거를 실연으로 보여 줄 때와 같은 극적 효과를 유지할 수 있다.

클라이브 제임스Clive James는 캐럴 리드 감독, 그레이엄 그린 각본의 1949년 작 〈제3의 사나이〉가 이 효과를 잘 발휘했으며, 이 장치가 "이 영화의 응집력에 결정적인 역할을 했다"고 분석했다(2009, 182). 오랫동안 칭송받아 온 이 스릴러 영화는 미국인 작가 홀리 마틴스(조지프 코튼 분)가 제2차 세계대전 후 연합국이 점령하고 있는 빈에서 어릴 적 친구 해리 라임의 죽음을 둘러싼 미스터리를 풀기 위해 애쓰는 이야기다. 라임이 살해당했을 것으로 추정되는 사고 현장에는 수수께끼의 남자, 즉 제3의 사나이가 있었다. 헌병대의 캘러웨이 소령(트레버 하워드 분)을 비롯해 영국 당국은 마틴스에게 조사를 중단하라고 경고하지만 마틴스는 멈추지 않고, 상황이 겉보기와 다르다는 증거가 계속 나타난다. 결국 캘러웨이는 마틴스에게 진실을 밝힌다. 군 병원에서 빼돌린 페니실린을 희석해서 암시장에 내다 파는 밀거래가 있었는데, 그 주모자가 바로 라임이었다. 그리고 라임이 나타난다. 그는 기소를 피하기 위해 죽음을 가장했던 것이다. 마틴스는 라임을 체포하려는 캘러웨이를 도울지 아니면 (라임의 연인 안나가 바라는 대로) 그냥 떠날지 결정해야 한다.

그레이엄 그린과 캐럴 리드 둘 다 영화에 라임이 만든 가짜 페니실린으로 아이들이 고통받는 장면을 넣는 데 강하게 반대했다. 그러나 제작자 데이비드 O. 셀즈닉은 라임이 얼마나 끔찍한 짓을 했는지를 관객이 직접 보아야 마틴스가 열한 시간 동안의 고민 끝에 옛 친구를 배신하기로 결정하는 이 영화의 결말을 이해할 수 있을 것이라고 주장했다. 셀즈닉은 바라던 바를 이루었지만 리드는 아픈 아이들

놀라움의 해부

을 관객에게 보여 주지 않고 그 일을 해낼 방법을 찾아냈다. 반응숏의 힘을 활용함으로써 그 참혹함을 직접적으로 드러내면서도 구체적인 모습은 상상에 맡긴 것이다.

"우리가 보는 것은 트레버 하워드와 조지프 코튼의 얼굴뿐이다. 그들은 마치 우리가 병상에 누워 있는 아이들이라는 듯이 화면 밖의 우리를 응시한다. 이 영화의 도덕적 구도 전체가 이 한 지점에 달려 있다. 우리에게 이 두 남자가 어떤 참상을 보고 있었다는 확신을 주지 못한다면 홀리 마틴스가 마지막 순간에 친구를 배신한 일은 정당화되기 힘들다. 셀즈닉이 그레이엄 그린에 비해 속물이라는 데에는 의심의 여지가 없지만, 그는 그저 극적으로 표현되어야 하는 지점을 정확히 가리킨 사람이었다. 천박해 보이지 않게 그 장면을 만들어 낼 방법을 찾는 것은 리드의 일이었고, 그는 영리하게 그 일을 해냈다."(James 2009, 182)

이와 같은 일을 할 때 클로즈업 반응숏(이 관습은 영화뿐 아니라 만화에도 도입되었다)이 극단적으로 신속하고 경제적인 수단이기는 하지만, 스크린에서든 무대에서든 소설책 지면에서든 알아차림이 공표되는 장면에는 언제나 관객에게 원하는 반응을 불러일으키는 힘이 잠재되어 있다.*

그런 장면이 유예 혹은 누락되면 그 효과가 약해진다. 예를 들어, 저명한 비평가 아서 퀼러카우치 경Sir Arthur Quiller-Couch은 1917년

* Sanford and Emmott 2012는 이와 관련된 경험적 연구들을 개괄하며, 특히 8장에서는 "뜨거운 인지hot cognition"에 관해 논의한다.

에 쓴 글에서 셰익스피어의《겨울 이야기The Winter's Tale》가 알아차림의 장면을 다룬 방식(레온테스가 양치기의 딸로 자란 페르디타가 자신의 딸임을 알아보는 장면을 다른 등장인물들의 대사를 통해 간접적으로 전달한 대목을 가리킨다-옮긴이)을 매우 못마땅해했다. 그는 셰익스피어가 결정적인 행동을 보여 주어야 할 임무에 태만했으며(267) 그럼으로써 관객에게서 디저트를 즐길 기회를 빼앗았다고 비판한다. "우리의 흥미를 자극하고 우리의 감정을 흥분시키는 이 이야기의 기교에 경의를 표한 바 있지만, 그렇다고 해서 셰익스피어가 우리의 기대를 저버리더라도 넘어가 줄 수는 없는 노릇이다. … 그리스 비극은 아나그노리시스의 장면을 관객의 시야 바깥으로 옮겨 놓음으로써 그 극적 효과를 약화시키는 법이 없다."(266)《겨울 이야기》의 알아차림 장면을 퀄러카우치처럼 "부실 공사"라고 보든, 틀에 박히거나 서투른 스토리텔링을 유쾌하게 비틀거나 그 대척점을 만든 것이라고 보든, 이 사례는 알아차림 플롯에 "해결에의 촉구"가 내재하며, 단지 알아차림이 일어났다는 사실만 전달해서는 그러한 요구가 충족되지 않음을 보여 준다.《겨울 이야기》에서와 같은 간접적인 접근은 많은 경우에 미학적으로 더 우수할 수 있다. 그 장면을 더 미묘하게 만들어 폭로의 의미를 더 모호하게 남겨 둘 수 있고, 그리하여 청중이 더 복잡하고 흥미롭고 낯설게 여기게 할 수 있다.

계획된 폭로를 납득시키기 위한 수사법들은 그 폭로가 신선한 통찰을 제공하며 상황이 전개되는 내내 잠복해 있던 정보임을 주지시킨다. 그러나 그렇게 하기 위해 총알을 다 써 버리면 결론이 지나치게 명확해질 위험, 다시 말해 너무 꼭 들어맞고 너무 포괄적이며 너무 교활해질 위험이 있다. 얼마간 자제하고 더 복잡한 문제가 남아 있을 여지를 남겨 두어야 궁극적으로 더 효과적일 수 있다

는 뜻이다. 또한 표준적이고 믿을 만한 기법과 관습적이지 않은 방식을 결합할 수도 있으며, 그렇게 해서 실제로 매우 흥미로운 효과가 나타나기도 한다.

알아차림의 독특한 배치: 《빌레트》의 예

알아차림에서 그렇게 장난스러운 기법이 활용되는 예를 살펴보기 위해 샬럿 브론테의 《빌레트》로 돌아가 보자. 4장에서 우리는 《빌레트》의 화자가 텍스트에 오해를 불러일으키는 전제를 심어 두고 그 전제가 계속 작동하도록 하는 극단적 태도를 취하고 있으며, 이러한 태도가 놀라움의 요소들과 구조적으로 뒤얽혀 있음을 확인했다. 이제 우리는 그러한 놀라움이 아나그노리시스의 관습을 만나면서 어떻게 또 한 번 얽히는지 살펴볼 수 있다. 《빌레트》에서 폭로를 혼란스럽고 불완전하게 만들고 지연시키기 위해 사용되는 언어와 구조는 긴장을 일으키는데, 바로 이 긴장에서 상당한 에너지가 나온다. 이 책은 놀라움과 알아차림으로 가득하며 알아차림을 소재로 하는 놀라움까지 등장하지만 그러한 요소들은 설명과 종결을 향한 독자의 욕망을 충족하기는커녕 오히려 동요하게 만든다.

《빌레트》의 주인공이자 화자인 루시는 자신이 진리를 사랑한다고 주장한다. 대단원에 가까워 오는 한 장면에서 그녀는 이렇게 말한다. "나는 살아오면서 언제나 진짜 진실을 꿰뚫어 보기를 좋아했다. 나는 신전을 찾아가 진리의 여신이 드리우고 있는 베일을 들추고 그 무서운 눈길을 감히 바라보기를 좋아한다. … 최악의 상황을 보거나 아는 일은 진리의 여신이 가진 '공포'라는 무기를 빼앗는 것이다."(Brontë [1853] 2004, 514) 그러나 자기 생각과 달리 루시 자신의 감각이나 추론은 믿을 만하지 못하다. 그녀는 "강력한 아

편"(496)으로 인해 사랑하는 폴 에마뉘엘 선생이 자신에게 아무 관심도 없다는 강하고 뜨거운 확신에 도달한다. 루시가 "보거나 알" 각오가 되어 있는 "최악의 상황"(514)은 폴이 젊은 쥐스틴 마리(그녀는 오래전에 죽은 폴의 옛 약혼녀와 동명이인이다)와의 결혼을 계획하고 있다는 것, 그리고 지금 그의 애정이 모두 이 부유한 상속녀에게 옮겨 갔다는 것이다. 진실을 사랑하는 루시는 폴이 쥐스틴 마리를 사랑한다는 "모든 것을 압도하는 '사실'"을 회피하지 않을 것이며, "'진실'을 저버리는 반역자"에게 굴복하지 않으리라고 단언한다(516). 그러나 루시는 틀렸다. 폴 선생은 루시에게 관심이 없지 않았으며, 다른 여성과의 결혼 계획도 없었고, 그 밖에도 중요한 모든 사실에 관해 잘못 짚었다.

루시는 자신이 진실을 사랑하는 사람이라고 말했지만, 적어도 우리가 아는 한, 이 점에 관해서도 그녀는 옳지 않았거나 솔직하지 못했다. 그녀가 우리와 진실을 공유하는 데 별로 관심이 없다는 것은 여러 번 드러나지 않았던가. 루시의 서사에서 가장 유명한 어긋남은 이 소설 맨 끝부분에서 나타난다. 루시는 폴 선생이 바다를 건너 빌레트로 돌아오려다 "난파선의 잔해가 대서양에 흩뿌려지고 나서야 멈춘" 폭풍우를 만나 무슨 일을 겪었는지 이야기해 주지 않고 텍스트를 끝내 버리려고 한다. 폴의 여정이 어떻게 끝났는지는 분명해 보이지만 그녀는 이 "모든 것을 압도하는 사실"에 정면으로 부딪치지 않고 돌연 정반대의 태도를 취한다. "여기서 멈추자. 당장 멈추어야 한다. 여기까지 이야기한 것으로 충분하다. 선한 사람들의 고요한 마음을 괴롭히지 말자. 밝은 상상력을 가진 이들에게 희망을 남겨 두자."(Brontë [1853] 2004, 546)

루시는 결말의 순간에 결말 짓기를 완강하게 거부하며, 돌연 서

놀라움의 해부

사를 파열시키고, 독자가 완결의 충족감을 기대하는 순간 갑자기 아주 멀리 달아나 버린다. 이 장면만으로도 그녀는 영문학의 역사를 통틀어 가장 회피적인 주인공이라는 평판을 얻기 충분하고도 남을 것이다. 그러나 루시가 아는 바와 말하는 바 사이의 분명한 간극으로 우리가 가장 경악하는 순간은 4장에서 살펴보았던 대목, 즉 존 선생과 그레이엄 브레튼이 동일인일 뿐 아니라 그녀가 그 사실을 한참 전부터 알고 있으면서도 독자에게 일부러 말하지 않았다고 밝히는 장면이다.

그레이엄 브레튼이자 존 선생인 그의 정체성이 완전히 드러나게 만드는 결정적인 장면에서 이 소설은 우리가 이 장에서 논의해 온 인정, 공표, 설명의 요소들을 색다르고 특이하게 배치했다. 이 유형의 반전이 전형적으로 그렇듯이 독자가 깨달음을 경험하는 바로 그 순간에 한 등장인물도 무지에서 앎으로 이행하지만, 그 상관관계는 매우 비전형적인 방식으로 작동한다. 이 장면에 여러 알아차림이 존재하지만 그중 어느 것도 직설적으로 말해지지 않고 매끄럽게 다른 알아차림과 이어지지도 않는다.

루시는 마침내 존이 그레이엄임을 명시적으로 인정할 수밖에 없는 순간을 맞이한다. 루시가 독자에게 그레이엄 브레튼으로 알려진 사람을 만나, 그를 그레이엄이 아니라 현재의 그에게 익숙한 호칭인 "존 선생님"이라고 부른 것이다. 그러고 나니 해명이 필요해진 루시는 이렇게 말한다. "독자여, 이 키 큰 청년, 사랑받는 아들이자 이 집의 주인인 그레이엄 브레튼은 존 선생이었다. 우리가 아는 그 존 선생."(Brontë [1853] 2004, 195) 독자에게는 이 순간이 인물에 관해 새로운 사실을 깨닫는 시점이지만 루시에게는 그렇지 않았으며, 이 차이를 독자도 곧 알게 된다. 루시 입장에서는 새롭게 알

게 된 사실이 없으며 사실을 (뒤늦게) 공개한 행위일 뿐이다. 그 행위는 루시가 그레이엄이 존 선생이라는 사실에 대한 알아차림의 순간에 표출되지만, 이때 알아차림에는 마치 한 국가가 다른 정부를 주권 국가로 인정한다고 할 때와 같은 '인정'의 의미만 있을 뿐, 이 순간에 새로운 '통찰'이 일어나는 것은 아니다. 존 선생의 진짜 정체성에 대한 통찰은 그녀가 독자나 존 선생에게 그 사실을 인정하기 훨씬 전에 이루어졌다. 그런데 여기서 흥미로운 점은 루시가 이 장면에서 새롭게 깨닫는 사실이 전혀 없음에도 불구하고 아나그노리시스는 여전히 풍부하게 작동한다는 것이다. 브레튼 부인의 입장에서 이 대목은 루시의 정체성에 관한 알아차림이 일어나는 장면이다. 영민한 브레튼 부인은 루시가 누구인지 스스로 알아낸 반면, 더 자기중심적이고 관찰력도 브레튼 부인만큼 좋지 않은 존 그레이엄 브레튼에게는 루시가 직접 말해 주어야 했다. 이와 같이 독자와 등장인물 모두가 동시다발로 누군가—게다가 서로 다른 대상에 대해!—의 진짜 정체성에 관해 새로운 정보를 얻는 이 장면은 그야말로 알아차림의 결정체다. 따라서 고전적 의미에서 알아차림 장면인 동시에 청중을 향한 놀라운 폭로의 순간이기도 하다. 하지만 쉽게 만족감을 줄 목적으로 그 두 가지를 합하지는 않는다.

이 장면은 아나그노리시스의 통상적인 구성 요소들을 재배치하여 이 기법의 기본적인 제약을—위반까지는 아니지만—장난스럽게 도발한다. 독자는 여기서 루시가 믿음직하지도 협조적이지도 않은 화자라는 사실을 확실히 알게 된다. 또한 이 장면은 "남들이 보는 앞에서는 아무것도 못하는 성격"(Brontë [1853] 2004, 395)이라는 것이 무슨 뜻인지 알려 주겠다는 그녀 자신의 결심을 반영한다(Lawrence 1988; Gilbert and Gubar 1980 참조). 루시 주변 사람들이 그

녀를 이해하기를 거부하거나 소홀히 여겼다면, 그레이엄은 이해하려고 했지만 실패했다—"나는 눈과 표정과 동작, 그 모든 것으로 말하고 있었지만 그는 읽어 내지 못했다."(Brontë [1853] 2004, 352) 루시의 심중을 읽을 수 없었던 것은 우연이거나 수동적인 결과가 아닌, 능동적이고 의도적인 산물이다. (루시 자신이 그를 알아본 후 그 사실을 드러내기까지 "몇 장章"이 경과했음을 명시적으로 밝히면서 독자의 주의를 환기했던 것을 상기하자.) 루시는 우리에게 저항하며 미끄러져 달아난다. 그녀를 규정하는 것은 자기 욕망의 좌절과 타인의 욕망에 대한 묵살이다. 루시는 믿을 수 없다. 그녀의 진술과 평가가 사건들의 실체 및 의미와 항상 일치하지 않는다는 점에서도 그렇지만, 기록되지 않은 대화에서 그녀 말만 믿고 그녀 편을 들 수 없다는 점에서도 그렇다. 이 때문에 루시, 그리고 이 소설은 답답하다. 하지만 그래서 매력적이기도 하다.

이 장에서는 우선 스토리가 놀라운 폭로를 만들어 내는 방법을 설명하고, 그다음에는 실제로 이 놀라움을 만족스럽거나 불만스럽게 만드는 요인에 관해 논의했다. 플롯이 주는 이러한 만족감은 등장인물의 묘사가 주는 만족감과 깊이 연관되어 있다. 우리는 이 작동 원리를 더 자세히 탐구하기 위해, 폭로의 놀라움이 중심이 되는 스토리를 알아차림 플롯의 일종으로 보았다. 즉, 이 종류의 스토리는 아리스토텔레스가 말한 아나그노리시스 기법을 이용한다. 아나그노리시스란 무지에서 앎으로의 이행을 뜻하며, "알아차림", "발견", "에피파니" 등으로 번역되기도 한다.

아나그노리시스는 두 가지 중요한 요소와 긴밀하게 연관되는데, 우리는 이 두 가지가 여러 놀라움 플롯과 지식의 저주에 깊이 내

포되어 있음을 확인했다. 첫 번째는 회고다. 알아차림 플롯에서 등장인물이 결정적인 진실을 깨달으면 이전의 행동이나 경험이 새로운 의미로 해석된다. 둘째, 여러 관점을 함께 작동시키는 기법이다. 알아차림 플롯에서 정체성은 진짜 사실이 무엇인가의 문제를 넘어 여러 등장인물이 동의하는지 부정하는지의 문제다. 게다가 일찍이 아리스토텔레스 시대에도 비평가들은 알아차림이 "거짓을 이야기하는 올바른 방법"—논리적으로 텍스트 상의 증거가 완벽하지 않은데도 특정 방향으로 추론하도록 유도하는 기교—과 관련된다는 점에 주목했다.

"잘 짜인" 놀라움의 공식은 알아차림의 구조와 경험을 장악함으로써 작동한다. 즉, 잘 짜인 놀라움은 청중을 깜짝 놀라게 해야 할 뿐 아니라 이전에 일어난 일에 대해 새롭고 우월한 해석을 제공하는 것으로 보여야 한다. 알아차림에 기반하여 작동하는 이 독특한 종류의 놀라움은 큰 만족감을 준다. 실제로 그 만족감은 매우 강력해서, 18세기 피카레스크 소설 《로더릭 랜덤》에 대한 비판적 반응에서 보았듯이 장르 관습상 그런 놀라움이 있을 법하지 않은 스토리에서도 독자들은 기대를 거두지 않고, 기대를 저버렸다고 항의를 하기도 한다.

우리는 스토리가 주는 만족이나 불만의 원천을 몇 가지로 나누어 보고, 그것들을 구성하는 요소 몇 가지도 확인할 수 있었다. 놀라움이 주는 만족감은 알아차림의 두 국면에서 나올 수 있다. 그것은 통찰과 인정이다. 우리는 일상적인 문제 해결 과정에서 통찰의 순간 갑작스러움, 유창성, 확실성을 경험하며, 이것들이 합해져서 아하!의 느낌을 만들어 낸다. 스토리 속에서 폭로의 순간 독자가 경험하는 것도 바로 이와 같다. 그리고 이로부터 만족감과 즐거움이 발생

놀라움의 해부

한다. 세 요소는 서로를 보완하고 촉진한다. 예를 들어, 지각이나 정보 처리 과정을 더 수월하게 만들어서 어떤 결론에 거침없이 도달하는 느낌, 즉 유창성에 대한 주관적 경험을 강화하면 그 결론에 대한 사람들의 확신도 강화된다. 스토리 속의 등장인물들이 새로운 통찰을 인정할 때 이를 보는 만족감도 있다. 독자들은 이러한 인정의 순간이 유보되거나 연기되었다고 느낄 때 답답해할 때가 많다.

인정은 일어난 사건들에 대해 명확하게 설명을 제시할 기회를 만들어 준다. 스토리들은 설명의 설득력을 높이기 위해 청중이 그러한 설명을 더 잘 받아들일 수 있는 상태가 되도록 분위기를 조성한다. 긴장감, 희망, 걱정, 놀라움 등 불확실성의 느낌을 강화하는 감정을 일으킴으로써 청중으로 하여금 구조와 확실성을 더욱 갈망하게 만드는 것이다. 이 갈망은 특정 패턴을 찾아내고 활용하려는 경향의 강화로 나타날 수도 있고 권위자의 결정적인 진술을 더 잘 받아들이게 되는 모습으로 표출되기도 하는데, 이 두 가지 모두 세심하게 계획한 폭로의 효과를 증폭시키는 역할을 한다.

인정의 단계에서 정신적 오염 효과를 이용할 수도 있다. 청중이 등장인물의 말이나 행동, 표정에서 감정을 감지하고 해석하는 과정에는 공감 반응이 수반될 때가 많으며, 시뮬레이션이 감정을 정확하게 파악하는 방법이라면 공감 반응 자체가 그러한 해석 과정의 필수적인 구성 요소이기도 할 것인데, 바로 이 과정에서 정신적 오염이 일어난다. 즉, 등장인물들의 모습에서 뭔가 깜짝 놀랄 만한 진실이 밝혀지고 있음을 감지하면 우리도 똑같이 반응하게 된다.

일단 우리가 이 길에 들어서면 지식의 저주가 출구를 봉쇄한다. 아하! 효과를 이끄는 확실성의 느낌이 강할수록 이전에는 뚜렷했던 생각이나 문제가 새로운 해석에 가려져 우리의 기억 속에서 흐

릿해질 가능성이 커진다. 이 종류의 플롯이 가진 한 가지 위험은 폭로가 불발에 그치는 경우 동일한 지식의 저주 효과가 다른 방식으로 작동할 수도 있다는 점이다. 긱과 록하트의 실험에서 수수께끼의 답을 믿지 못한 참가자들이 그랬듯이, 납득하지 못한 청중은 스토리의 설정을 실제와 다르게, 즉 공정하지 않았고 말해 준 것이 없다고 기억할 수 있다. 폭로를 계획대로 작동시킴으로써 불러일으킨 확신감이 이전에 일어난 일에 대한 우리의 회고에 풍미를 더하듯이, 폭로가 제대로 작동하지 않음으로 인한 좌절감은 서사의 나머지에 대한 우리의 기억까지 더럽힐 수 있다.

끝으로, 알아차림을 통찰과 인정이라는 두 구성 요소로 나누어 봄으로써 우리는 《빌레트》에서 존/그레이엄의 정체성 폭로를 매우 불안정하고 낯설게 만든 구조적 특징을 더 정밀하게 판독할 수 있었다. 다음 장에서는 알아차림과 놀라움이라는 인지적 장치가 믿을 수 없는 화자를 만날 때 일어나는 일에 대하여 더 깊이 탐구할 것이다.

—

갑자기 화자를 믿을 수 없어질 때

인물 서사character narration—스토리가 한 등장인물에 의해 서술되는 상황—는 복잡하고 다양한 양상을 띠며, 이에 따라 그 복잡성의 여러 측면을 포착하려는 이론적 논의도 방대하게 전개되었다. 그중에는 사물, 사람, 사건, 생각에 대한 화자의 설명이 우리가 아는 "진실"과 상당한 차이를 보일 때 무슨 일이 일어나는지, 즉 믿을 수 없는 화자를 주제로 삼는 연구가 상당히 많다.

이론가들은 웨인 부스Wayne Booth가 1961년《소설의 수사학 Rhetoric of Fiction》에서 "믿을 수 없는 서사unreliable narration"라는 용어를 제안한 이래로 그 구조적 역학에 깊은 관심을 가져 왔다. 이러한 논의는 대개 "비신뢰성이란 무엇인가", "비신뢰성은 어디에서 유래하는가"와 같은 실존적 질문에 초점을 맞추었다(Yacobi 1981; Wall 1994; Nünning 1999; Phelan 2007 등이 그 예다). 이론가들은 비신뢰성이 일

차적으로 독자나 저자, 또는 텍스트의 함수인지, 부스가 제안한 내포 작가implied author 개념은 이 현상에 대한 우리의 이해에 도움이 되는지 아니면 방해가 되는지 등을 주제로 논쟁했다. 독자가 어떻게 해서 화자를 믿을 수 없다고 여기게 되는지, 그것이 텍스트에 관한 깨달음이라고 보는 것이 적절한지 아니면 모순을 해소하기 위한 해석 전략으로 보아야 하는지에 관한 논의도 있다(Yacobi 1981). 비신뢰성이 취할 수 있는 다양한 유형의 분류 체계를 제안하거나(Phelan 2005a; Hansen 2007), 비신뢰성을 야기하는 원인이나 그럴 수밖에 없었다는 구실로 제시되는 요인을 열거하기도 했다(Chatman 1978; Fludernik 1996). 그러나 최근에 더 많은 관심을 모으는 주제는 또 다른 문제다. 비신뢰성은 어떻게 해서 놀라움으로 작동하게 되며, 게다가 한 번에 그치지 않고 여러 장르와 매체를 가로지르며 반복되는데도 그때마다 우리에게 놀라움을 주는가?

애거사 크리스티의 1926년 작《애크로이드 살인 사건》에서 화자인 의사 셰퍼드가 살인범임을 안 독자들은 놀라고 분개했다. 그러나 이 소설의 반전을 알고 있는 독자라고 해서 블라디미르 나보코프의《창백한 불꽃Pale Fire》(1962)에서 주인공이자 화자인 찰스 킨보트가 자신의 정체를 속였거나 미친(혹은 둘 다인) 사람이라는 증거가 쌓여 갈 때 놀라지 않는 것은 아니다. 또한《창백한 불꽃》을 읽은 사람도 짐 톰프슨Jim Thompson의《인구 1280명Pop. 1280》(1964)의 기습을 막을 도리가 없다. 이 소설의 익살스러운 화자는 소도시 보안관인 닉으로, 자신이 무자비하고 미친 사기꾼이자 살인범임을 스스로 서서히 드러낸다. 이 이야기들 중 어떤 것도 척 팔라닉Chuck Palahniuk의《파이트 클럽Fight Club》(1996)의 폭로—카리스마 있는 친구이자 주인공과 대비되는 인물foil로 보였던 타일러 더든은 존재하지 않았고 화

자와 타일러 더든은 지킬 박사와 하이드 씨였다—에 대한 예방주사가 되어 주지 못하며, 영화 〈유주얼 서스펙트〉(1995)에서 버벌 킨트가 진술한 회상 장면이 모두 조작된 것이고 그의 진짜 정체—이제껏 카이저 소제라고 불러 온 범죄 주모자—를 위장하고 있었음을 알게 되었을 때의 놀라움을 방해하지도 않을 것이다.

최근에 제임스 펠런은 비신뢰성이 독자와 화자 사이의 윤리적, 정서적 관계, 그리고 "서사의 저자가 청중에게 제공하는—또한 청중이 이 의사소통에 인지적, 신체적, 감정적, 윤리적으로 참여하도록 초대하거나 심지어 강요하기까지 하는—다층적 의사소통"에 미치는 영향을 새롭게 주목하면서 인물 서사에 관한 서사학적 논의에 다시 활기를 불어넣었다(2005a, 5). 윤리성에 관한 쟁점은 일찍이 처음 믿을 수 없는 화자 개념을 제안한 웨인 부스의 저술에 기초하고 있으나 수십 년 동안 도외시되어 왔다. 내 생각에 지식의 저주에 의한 놀라움이 우리에게 비신뢰성에 관해 무엇인가 새로운 논의 주제를 환기시킨다면 그것은 바로 이 영역에서다.

믿을 수 없는 서사나 자유간접화법은 효과적으로 놀라움을 발생시키는 매우 믿음직한 메커니즘이다. 지식의 저주 덕분이다. 이는 왜 놀라움이라는 주제를 이야기할 때 그 두 가지가 그렇게 자주 등장하는지뿐 아니라 이 두 가지가 왜 그렇게 까다롭고 불안정한 기법인지도 이해할 수 있게 해 준다. 구성주의적인 접근에서는 화자가 믿을 만하지 못하다는 사실을 발견, 혹은 더 정확하게 말하자면 그렇게 판단하는 일이 근본적으로 모호한 텍스트에서 오는 불안감을 제거하는 메커니즘이라고 설명하는 경우가 많다. 일례로, 타마 야코비Tamar Yacobi는 "(비)신뢰성이 독자가 텍스트의 모순을 설명하는 다섯 유형의 가설, 즉 **통합기제**integration-mechanism 중 하나"로, 비신뢰성에 의

해 "조화를 이루지 못하던 요소들이 일정한 패턴 안으로" 끌어들여진다고 본다(2001, 224). 이와 유사하게, 안스가 뉘닝Ansgar Nünning은 불안한 비일관성을 일관된 총체로 화합하여 안정을 꾀하고자 비신뢰성이라는 처방을 내린다고 본다. "독자가 화자를 믿을 수 없다고 규정하는 것은 독자가 다른 방법으로는 이해하기 힘든 텍스트의 비일관성을 받아들이는 해석 전략으로 볼 수 있다."(1999, 69) 그러나 화자나 어떤 등장인물이 믿을 수 없는 존재였다는 사실이 갑자기 드러나면 독자에게는 충격일 수밖에 없으며, 그 폭로가 즐거움을 준다고 하더라도 이제까지 아무 문제를 못 느끼고 읽은 내용이 혼란스러워질 수 있다.

1961년 부스가 처음 신뢰할 수 없는 서사라는 용어를 제안했을 때 그는 이 개념을 통해 당시 비평 담론에서 첨예했던 쟁점에 응답하고자 했다. 당시의 지배적 비평 사조는 신비평New Criticism이었고, 부스에게는 신비평이나 독자 반응 중심의 접근법을 주장하는 비평가들이 저자와 독자 사이에 실재하고 중요하기도 한 윤리적, 정서적 관계를 경시하는 것으로 보였다. 부스는 나중에 당시의 답답함을 이렇게 회고했다. 한편으로 그는 학생들이 자주 범하는 오독의 현실을 직시하고자 했다. 학생들이 화자의 목소리와 그 믿을 수 없는—부분적으로든 전적으로든—목소리를 의도적으로 창조한 작가를 구분하지 못하는 일이 잦다면, 그것은 비평의 주제가 될 만한 현상이었다. 부스는 믿을 수 없는 서사가 오독에 얼마나 취약한지, 즉 화자와 (내포된) 저자 사이의 차이를 인식하고 구별하는 데 얼마나 방해가 되는지 인정하지 않고 단지 비신뢰성이 텍스트 안에 존재하는 것처럼 반응하는 것은 바로 비평이 크게 놓친 지점이라고 보았다.

부스에게는 픽션 속에서 작가의 목소리가 발휘하는 윤리적, 미

놀라움의 해부

학적 힘을 인정하고 싶은 욕망도 있었다. 당대의 비평가들은 등장인물과 사건에 작가의 견해가 침투하는 데 대해 지나친 반감을 가진 것 같았다. "[그들의 입장에서라면] 탁월한 픽션은 등장인물이나 사건을 객관적으로 제시해야 하며 그에 대한 저자의 견해는 단순히 감추는 것이 아니라 완전히 제거해야 한다. 이 견해를 따르면 조지프 필딩(헨리 필딩의 오기로 보인다), 제인 오스틴, 조지 엘리엇 등 천재적인 작가들—유럽과 러시아의 여러 대문호들은 말할 것도 없고—이 보여 준 능수능란한 서사가 격하되고, 명백하게 오독하게 되는 경우도 많다." 그들은 작가에게 독자를 상대로 하는 수사법에 윤리적 책임이 있을 수 있다는 관념도 강력하게 거부했다. 부스는 소설 속에서 마주치게 되는 작가와 독자 사이의 생생한 연결, 도덕적인 책임으로 맺어진 "저자와 독자 사이의 유대"(Booth 2005, 75-76)를 무시하는 풍조가 비평계에 널리 퍼져 있다는 사실에 괴로워했다.

부스는 이러한 경향에 대한 대응으로 믿을 수 없는 서사 개념을 제안했으며 이후 그의 이론을 적용한 여러 다른 학자들의 연구가 뒤따랐는데, 그들은 주로 제임스 펠런이 "비신뢰성의 소격 효과estranging unreliability"라고 부른 현상에 주목한다(2007, 225). 이는 (픽션 안에서의) 사건의 실체와 그 사건에 대한 적절한 해석 및 평가에 관해 저자의 청중authorial audience이 화자의 서술과 다르게 추론하게 되면서 "대화에 참여하고 있는 이 두 참여자 사이가 멀어지는" 상황을 말한다. 부스는 독자가 이런 유형의 비신뢰성을 알게 될 때 저자와 독자 사이에 화자를 배제한 "은밀한 교감secret communion"이 발생한다고 설명한다.

믿을 수 없는 서사를 훌륭하게 활용한 예들은 모두 단순히 독자를

우쭐하게 하거나 당황스럽게 만드는 것 이상의 훨씬 더 미묘한 효
과를 거둔다. 저자가 독자에게 암묵적으로 무엇인가를 알려 줄 때
면 언제나 스토리 안의 등장인물이든 스토리 밖의 타인이든 그 내
용을 알지 못하는 다른 모든 사람들 몰래 우리끼리 뭔가를 공모한
다는 느낌을 준다. … 저자와 독자는 화자 등 뒤에서 비밀리에 결
탁하여 그에게 결함이 있다고 합의한다.([1961] 1983, 304)

그러나 뉘닝(1999)은 이러한 설명을 문제 삼으며, 여기서 본질적
인 관계는 화자와 내포작가의 시각 차이가 아니며, 이 차이를 논의에
서 아예 배제하자고 제안한다. 화자의 비신뢰성을 (그의 주장에 따르
면 부스의 접근처럼) 텍스트의 내재적 속성으로 볼 것이 아니라 독자
반응의 결과로 보자는 것이다. 뉘닝이 보기에 독자는 화자의 상황 해
석이 자기가 이해한 바와 상당히 다르다고 느껴지면 그때 그를 믿
을 수 없는 화자로 분류한다. 따라서 적어도 뉘닝에 따르면, 소아성
애증이 있는 독자는 《롤리타Lolita》의 험버트 험버트를 믿을 수 없
는 인물로 생각하지 않을 것이다.

　이러한 접근은 비신뢰성 현상에서 독자의 중요성을 강조하지
만, 많은 이론가들은 이와 같은 설명이 비신뢰성의 수사학적 측면—
제임스 펠런은 그것을 "독자가 저자나 다른 독자들과 이해를 공유
하는 방식"이라고 설명한다(2005a, 48)—을 지나치게 부정한다고 보
며 나 또한 마찬가지다. 독자 자신과 같은 가치관을 지닌 등장인물인
데도 믿을 수 없는 인물이라고밖에 볼 수 없는 경우가 있지 않을까?
또한 비신뢰성 현상이 궁극적으로 독자 측의 판단 행위라고 해도,
그 판단 덕분에 내포작가와의 친밀감이 생기는 일은 가능하며, 실제
로도 그렇게 해서 친밀감이 형성되는 경우가 많다. 펠런이 말했듯

이, "모순을 비신뢰성의 징후로 이해하려는 해석은 누군가가 그 모순을 비신뢰성의 신호로 설계했다는 가정에 기초한다."(44) 따라서 그것이 텍스트 안에 내재되어 있든 독자 반응의 산물이든 간에, 비신뢰성은 분명 우리에게 그 텍스트에 내포된 저자와의 강한 수사학적 동맹 의식—"은밀한 교감"—을 줄 수 있다.

펠런은 또한 화자인 등장인물의 말을 믿을 수 없다는 깨달음이 독자와 화자 사이의 거리감을 늘리기보다는 오히려 줄일 수 있음을 지적한다. 마크 트웨인Mark Twain의《허클베리 핀의 모험The Adventures of Huckleberry Finn》([1884] 2008)은 이 효과를 여러 번에 걸쳐 매우 잘 보여 준다. 소설의 맨 처음 부분에서 헉은《톰 소여의 모험The Adventures of Tom Sawyer》(1876)이 "몇몇 부분에는 허풍이 좀 있지만 대부분은 진실된 책"이라고 말하는데(1), 이 대목은 지금 이야기를 들려주고 있는 사람으로서 헉과 트웨인의 역할을 장난스럽게 비교하면서 등장인물에 대한 저자의 애정을 분명하게 보여 주고 그것을 독자에게도 전염시킨다. 헉은 번번이 다른 등장인물의 행동을 순진하게 오해하는데, 여기서도 비신뢰성과 저자가 보증한다는 느낌이 결합된다. 예를 들어, 우리는 헉이 더글러스 부인은 늘 "밥을 먹기 전이면 뭐라고 중얼거리곤 했는데, 사실 음식에 별다른 문제가 있는 것도 아니었다"(2)라고 말할 때—그것은 식전 기도였다—그가 더글러스 부인을 본 모습 혹은 최소한 부인 자신이 생각하는 모습과 다르게 오해하고 있음을 알아차린다. 하지만 우리는 이때 농담의 주된 대상이 헉이 아니라 더글러스 부인, 혹은 더 넓게 독실한 신앙 전체임을 알게 된다.

이와 같은 "비신뢰성의 결속 효과bonding unreliability"가 가장 극적이고 기억에 남게 연출된 예는 헉이 죄가 되는 행동임을 알면서

도 자신의 친구인 노예 짐을 풀어 주기로 결정하는 대목이다. 그는 결국 이렇게 선언한다. "좋아, 그렇다면 나는 지옥으로 가겠어." (33) 우리는 그가 그렇게 죄의식을 느낄 필요가 없음을 알고 있으므로 동정심을 느끼고 심지어 가슴 아파한다. 또한 여기서도 화자를 따돌리지는 않지만 작가와 독자 사이에 "은밀한 교감"이 형성된다. 펠런은 이 순간을 "진심이지만 잘못된 자기비하"의 예라고 본다(2007, 229). 우리는 짐을 돕는 헉을 사랑하고, 그런 일을 하면서도 자신이 부도덕하다고 생각하는 모습을 보고 더 사랑하게 된다. 우리는 그가 자신이 훌륭한 일을 하고 있다는 생각을 조금도 하지 않고 그런 선행을 한다는 사실에 더 감탄한다. 그것이 지옥에 떨어질 결정이라는 헉의 굳은 믿음은 그 진정한 가치를 더 분명하게 만든다.

지금까지의 설명은 모두 극적 아이러니 구조—화자인 등장인물이 알지 못하는 무엇인가를 우리는 알고 있는 상황—에 중점을 두었다. 이 구조는 어떤 텍스트가 처음부터 끝까지 진행되는 일정한 궤도가 있고, 독자가 그 궤도를 지나는 가운데 비신뢰성과 마주치면서 화자와의 정서적 관계가 강화되거나 약화된다고 가정한다. 그러나 비신뢰성이 일종의 트릭, 즉 서사의 반전을 돕는 장치로 기능하는 스토리에서라면 작동 원리가 달라진다. 텍스트의 대부분이 지나가도록 시점 인물의 신뢰도가 특별히 문제가 되지 않다가 스토리가 끝나 갈 무렵 놀라운 반전이 일어나면서 상황이 뒤집히면 독자들은 비신뢰성이 가져오는 결과가 결속인지 소격인지와는 전혀 다른 문제에 부딪힌다. 지식의 저주에 의한 놀라움과 비교해도 이 종류의 놀라움이 더 급작스럽고 이전의 일들을 더 깊이 돌아보게 만들며, 부차적인 효과도 주목할 만하다. 하지만 이 종류의 스토리는 저자의 배신이라는 유령이 아주 가까이에서 따라다니므로 독자가 소외될 위험

이 있다. 만일 작전이 불발로 끝나면 화자에 대한 배신감으로 저자에
게까지 불똥이 튈 것이다. 왜 독자들이 놀림을 당하고 배신감을 느끼
도록 내버려 두었는가!

즐겁거나 짜증 나거나

아마도 영문학의 역사에서 믿을 수 없는 화자를 이용한 놀라
움의 가장 유명한 예는 앞에서도 다루었던《애크로이드 살인 사건》
일 것이다. 이야기는 우리의 화자인 제임스 셰퍼드로부터 시작된다.
애슐리 페러스의 돈 많은 미망인이 간밤에 사망하여 시신을 검시하
고 막 돌아온 셰퍼드에 따르면 그의 누이 캐럴라인은 "아무런 근거
도 없이 페러스 부인이 남편을 독살했다고 줄곧 말해 왔다."(Christie
1926, 2) 그리고 곧 셰퍼드는 우리에게 그 뒷이야기를 들려준다. 동
네 사람들의 풍문에 따르면 페러스 부인과 그 마을에 사는 홀아비 로
저 애크로이드가 특별한 사이이며 둘 다 수년 동안 배우자의 알코
올 중독으로 고생했다. 사람들은 페러스 부인이 탈상하면 곧 둘이 결
혼할 것이라고들 "멋대로 추측했다."(7) 하지만 이제 그런 일은 불가
능해졌다. 처음에 그녀의 죽음은 사고로 보였지만 애크로이드가 셰
퍼드에게 속을 털어놓으며 애슐리 페러스에 관해 이렇게 묻는다.

"자네는 혹시 그가 독살당했을 수도 있다고 의심해 본 적이 없나?
정말 그런 생각이 머리에 떠오른 적이 한 번도 없었다고?"
나는 일 이 분의 침묵 끝에 뭐라고 말할지 결정했다. 로저 애크로이
드는 캐럴라인이 아니지 않은가.
"사실대로 말하지. 당시에는 아무 의심도 하지 않았네. 하지
만 그 후, 그러니까 내 누이가 무심하게 하는 말을 듣고는 의혹

이 생겼지. 그 후로는 그 생각을 떨쳐 버릴 수가 없었네. 하지만, 내 말 잘 들어. 그런 의심을 할 근거는 전혀 없다네."

"애슐리 페러스는 독살당했어."

애크로이드가 말했다.(32)

애크로이드가 설명한 바에 따르면 페러스 부인은 남편을 살해했다고 자백했고, 그러고 나서 자살했다. 그리고 곧 애크로이드 자신도 살해당한 채 발견된다.

경찰도 곧바로 수사에 착수하지만, 우리는 그 유명한 탐정 에르퀼 푸아로도 얼마 전 근처로 이사 왔음을 알게 된다. 애크로이드의 양자인 랠프를 범인으로 지목하는 듯한 증거가 나타나자 그의 약혼녀 플로라가 푸아로에게 간곡히 도움을 청한다. 푸아로는 부탁을 받아들이기로 하고, 대개 헤이스팅스 대위―그는 지금 "아르헨티나에" 있다(18)―가 하던 조수 역할을 셰퍼드에게 맡긴다. 푸아로는 사건의 전모를 밝힐 때가 되자 늘 하던 방식대로 모두를 불러 모은다. 하지만 모든 것을 알게 되었다는 사실까지만 알리고 범인의 이름은 언급하지 않은 채 돌려보낸 후, 자신과 셰퍼드만 남게 되자 그제야 모든 것을 설명한다. 먼저 원래 용의자로 지목되었던 사람들을 하나씩 용의선상에서 제거하고, 모든 증거가 실제 살인범을 가리키고 있음을 밝힌다. 범인은 우리의 화자, 셰퍼드 자신이다. 셰퍼드는 하품을 하며 웃었지만 푸아로에 따르면 "내일 아침 래글런 경위가 진실을 알게 될 것"이다(237). 혹은, 누이를 위해 자살을 택하고 유서로 자백을 남길 수도 있을 것이다. 셰퍼드는 후자를 택했고, 그 자백의 글이 바로 우리가 읽고 있는 책의 원고다.

깔끔하게 펼쳐진 작전이었지만 이 책이 출판된 당시에는 이것

놀라움의 해부

이 추리소설 작가로서의 페어플레이라고 할 수 있는지에 대해 상당한 이견이 있었다. 비평가이자 편집자였던 윌러드 헌팅턴 라이트 Willard Huntington Wright―S. S. 밴 다인S. S. Van Dyne이라는 필명으로 쓴 탐정소설로 더 유명하다―는 상당히 단호하게 이것이 페어플레이가 아니라고 보았다. 그는《위대한 탐정소설The Great Detective Stories》선집의 서문에서 "《애크로이드 살인 사건》이 독자를 속인 방법은 탐정소설 작가가 쓸 수 있는 합법적 장치라고 보기 힘들다"고 지탄했다 (1927, 10). 반세기 후 롤랑 바르트도《애크로이드 살인 사건》이 그다지 인상적이지 않다면서, 기법이 "조악"하고 "서사의 화자에 관한 부정행위로 겨우 수수께끼의 목숨을 부지한다"고 비판했다(1975, 263).

셰퍼드가 유난히 독자에게 도움이 안 되는 화자라는 것은 분명한 사실이다. 그의 비신뢰성은 교묘하지도 않고 혼란스러움이나 자기기만 때문에 일어난 일도 아니다. 셰퍼드가 절대적으로 중요한 정보를 누락한 데에는 독자의 추측을 방해하려는 의도 외에 다른 어떤 이유도 없다. 앞에서 인용한 대화 장면 묘사에서 독자가 눈치채지 못하게 하기 위한 세심한 표현의 예를 볼 수 있다. 그는 독자들에게 "뭐라고 말할지 결정했다"고 말한다. 그러나 그는 왜 다르게 말할까도 생각했는지, 그 다른 말은 무엇이었는지를 우리가 잘못 해석하도록 내버려 둔다. 노골적인 오정보는 애크로이드에게 말한 내용―그가 암시한 이유 때문은 아니었지만 그가 정말 머뭇거리며 말한 문장―에서만 나타난다. 그런 머뭇거림의 순간은 또 한 번 있었다. 진실이 밝혀진 후, 그는 그 결정적인 순간을 흡족스럽게 회상한다.

나는 작가로서의 나 자신에 그런대로 만족한다. 다음과 같은 부분은 정말 절묘하지 않은가.

"편지는 9시 20분 전에 전해졌다. 내가 그를 떠난 것은 9시 10분 전이었고, 그때까지 편지는 읽지 않은 채였다. 나는 문손잡이를 쥐고 잠시 멈추어, 방 안을 돌아보며 잊은 일이 있는지 따져 보았다."

알다시피 모두 진실이다. 그러나 첫 문장 다음에 줄을 바꾸어 "******" 이렇게 써 넣었다면! 그랬다면 누군가가 그 십 분 사이에 무슨 일이 일어났는지 의구심을 품었을까?(Christie 1926, 240)

이와 같이 셰퍼드는 자기만족에 쉽게 빠지는 부류의 인간이며, 크리스티는 조금 거슬리더라도 이 성향을 그의 행동에 일관성 있게 반영했다. 《애크로이드 살인 사건》의 트릭을 부정행위로 간주한 사람들에 대해 도러시 세이어즈는 "그러한 견해는 교묘하게 속은 데 대한 자연스러운 분노에 불과"하다고 말하며 이렇게 덧붙인다. "필요한 정보는 모두 주어졌다. 독자가 충분히 예리하다면 범인을 추측할 수 있었다. 아무도 그 이상을 요구할 수 없다."([1929] 1946, 98)

약간은 더 요구해 볼 수 있을 것도 같다. 그래도 장치는 작동할 테니까. 게다가 누가 봐도 매력적인 수다쟁이 누이, 캐럴라인을 이용할 수도 있지 않을까? 이 작품에 감탄하는 사람들은 이 반전을 정말 유쾌하게 여긴다. 트릭이 절묘하게 만들어졌을 뿐만 아니라, 장르의 기본적인 전제와 인식론적 가정 몇 가지를 뒤튼다. 그러나 이 소설이 잔꾀를 부리고 있다거나 짜증 난다고 생각하는 사람들에 대한 세이어즈의 진단은 정말 옳을까? 이러한 반발은 일차적으로 기만당한 데 대한 분함에서 오는가, 아니면 다른 요인이 있는 것일까?

이러한 반전이 성공을 거두는 데에는 청중이 얼마나 기꺼이 화

자와 저자의 동일시를 철회하는지도 영향을 미친다. 비신뢰성에 의한 놀라움은 우리 청중에게 지금까지 이해한 바를 상당 부분 무효화할 것을 요청하며, 어느 정도는 우리에게도 책임이 있음을 인정할 것을 기대한다. 믿었던 화자가 신뢰할 수 없는 인물이었다는 폭로는 특별한 불안을 발생시킨다. 이런 방식의 지식의 저주에 사로잡히기란 무척 쉬우며 부지불식간에 일어난다. 많은 독자들은 크리스티가 가장 결정적인 단서들을 숨긴 방식에 대해 단순히 속았다는 것을 넘어 배신과 사기를 당했다고 느낀다. 그 결과, 이와 같은 종류의 반전이 일어나는 결말은 아주 짜릿할 수도 있고 아주 짜증이 날 수도 있으며, 같은 기법을 자주 만났을 때 지겹게 느끼기도 쉽다.

《애크로이드 살인 사건》에 대한 일부 독자의 짜증스러운 반응은 마지막에 엄청난 반전이 일어나는 다른 스토리들에 대해서도 반복하여 일어났다. 예를 들어, 로저 이버트는 〈유주얼 서스펙트〉—앞에서 우리는 이 영화를 지식의 저주에 의한 반전을 화려하게 구사한 예로 다루었다—를 극도로 싫어했다. 그는 이렇게 항의했다.

> "이 이야기의 폭로는 분별력을 잃게 만들고 이전에 나온 모든 것의 본질을 바꾸어 놓는다. 그 놀라움은 나를 즐겁게 해 주기는커녕 작가 크리스토퍼 맥쿼리Christopher McQuarrie와 감독 브라이언 싱어Bryan Singer가 다른 꿍꿍이를 품지 말고 어떤 사건에서 관해서든 등장인물들—진짜 등장인물 말이다—에 관한 이야기를 들려주기만 했더라면 더 나았겠다는 생각만 들게 했다. 나는 조작에 의한 놀라움보다 이유가 있는 놀라움을 좋아한다."(1995)

이 글에서 가장 널리 인용되는 부분은 마지막 문장이지만 바

로 앞 문장에 주목할 필요가 있다. 이버트를 가장 짜증 나게 한 것은 자신이 목도하고 주의를 기울였던 여러 등장인물과 사건이 "진짜"가 아니었음을 알게 되었다는 점이다. 물론 진짜가 아니었다. 그러나 사기를 당했다거나 거짓말에 속았다는 느낌, 그런 속임수에 시간과 감정적인 에너지를 낭비했다는 느낌이 바로 기저 수준의 믿음을 깨트리는 이 종류의 놀라움이 파 놓은 잠재적 함정이다.

HBO에서 방송된 범죄 드라마 〈트루 디텍티브True Detective〉를 기획하고 각본을 쓴 닉 피졸라토Nic Pizzolatto도 2014년 어느 인터뷰에서 플롯의 반전을 어떻게 생각하는지, 각본을 쓸 때 관련된 결정을 어떻게 하는지 밝히면서 비슷한 말을 했다.

"왜 관객은 우리가 자기를 속인다고 생각할까? 이십 년 넘게 속아 왔기 때문이다. 팔 주 동안 여덟 시간을 함께 보낸 시청자들에게 그게 거짓말이었다고, 지금 당신이 보고 있는 것은 실제로 일어나고 있는 일이 아니라고 말하는 것보다 더 모욕적인 일은 상상할 수도 없다. 우리는 관객의 허를 찌르려는 것이 아니다. … 〈유주얼 서스펙트〉도 마찬가지였다. 말하자면 이런 얘기다. '잠깐만요. 이게 전부 거짓말이라고 말하지 마세요. 단지 거짓말에 불과하다면 이 영화에서 진실이 있기는 한 건가요? 우린 여기 앉아서 대체 뭘 본 거죠?'"(Romano 2014)

이 인터뷰에서 피졸라토는 로만 폴란스키Roman Polanski의 1974년 작 네오누아르 영화 〈차이나타운Chinatown〉과 대비하여 〈유주얼 서스펙트〉를 비판한다.

놀라움의 해부

"나는 노골적인 거짓말이 관객을 '희롱하는' 것이라고 생각하지 않는다. 예를 들어, 〈차이나타운〉은 영리한 트릭으로 만족감을 준다. 관객은 〈차이나타운〉을 보면서 거짓말에 속지 않는다. 단지 그림의 모든 조각을 볼 수 없었을 뿐이다. 그러다 전체를 보게 되었을 때 그것이 미국 전체의 부패에 관한 그림이며 그것이 한 가정의 타락에 반영된 것임을 깨닫게 된다. 단순히 '이봐, 당신이 방금 본 건 우리가 꾸며 낸 거짓이야'라고 말하는 것은 영리하지 못한 방법이다."

이 부류의 주장은 두 가지 점에서 흥미롭다. 첫째로, 여기에는 "허구"의 텍스트라 하더라도 관객에게 "거짓"을 말하면 안 된다는 일종의 불문율이 존재하며, 관객을 엉뚱한 길로 유도함으로써 만들어지는 반전이라고 해도 "영리한 트릭"과 거짓말 사이의 선을 넘으면 실패한다는 관념이 깔려 있다. 둘째, 〈유주얼 서스펙트〉 자체가 누아르 영화의 리얼리즘적 세계관—이 시각은 고전적 누아르물을 주도했고 이후 〈차이나타운〉 같은 1970년대 네오누아르 영화에서도 대체로 유지되었다—에 대한 포스트모더니즘적 전복을 꾀한 영화라는 점에서도 흥미롭다. 1990년대 할리우드에서 유행했던 반전에 관한 비판은 대개 외젠 스크리브의 잘 짜인 극에 관한 조지 버나드 쇼의 불평(1장 참조)과 상당히 흡사했다. 즉, 이런 플롯은 영민함을 발휘하는 대신 영화의 깊이와 관객의 공감을 희생시키고, 참여가 아닌 소외를 불러일으키며, 등장인물들을 퍼즐 조각에 불과하게 만든다는 것이다. 혹여 이런 식의 서사가 놀라움을 작동시키는 데 성공한다 해도, 그 이야기는 관객이 등장인물에 대해 갖는 연민뿐 아니라 폭로 이전의 자신에 대해 갖는 연민까지도 이용하고 훼손할 것이다.

비신뢰성에 의한 놀라움을 즐기려면 다른 때보다 훨씬 유연한 태도로 처음의 생각을 다 버리고 마지막에 제공된 새로운 재료로 전체를 재구성할 수 있어야 한다. 그 폭로로 인한 불편함(불편함을 즐기는 사람이 있다면 그 즐거움도)으로부터 우리는 비신뢰성에 존재하는 당혹스러운 측면 한 가지, 즉 비신뢰성의 수사학적 힘이 독자로 하여금 내포작가나 인물화자character narrator뿐 아니라 이전의 자기 자신으로부터도 멀어지게 만들 수 있다는 점을 알 수 있다.

공모

지금까지 보아 왔듯이, 독자들은 일반적으로 자신의 관점을 텍스트의 관점과 일치시키려 하고 자신이 알거나 안다고 생각하는 바를 과대평가하는 성향이 있으며, 서사는 놀라움을 일으키기 위해 이를 이용할 수 있다. 지식의 저주뿐 아니라 출처를 따지기 어렵다는 인식 역시 이러한 놀라움이 놀랍기만 한 것이 아니라 설득력을 갖게 하는 데 도움이 된다. 우리는 사람들의 신념과 의도가 서로 다를 수 있음을 확실하고 분명하게 인식하고 있으며, 어떤 신념이 어떤 원천에서 나온 것인지를 파악할 때 종종 실수를 저지른다는 사실도 잘 안다. 독자가 결정적인 (오)정보를 사후에 돌이켜 볼 때 그것이 스토리 안에 등장한 여러 관점 사이의 불일치를 잘못 파악한 데에서 비롯되었다고 여기게 할 수 있다면 그 정보는 놀라움의 도구로 무사히 사용될 수 있다.

지식의 저주는 사람들이 서사의 앞부분을 되짚어 평가하는 방식에도 직접적으로 영향을 미친다. 주어진 상황을 다른 사람들이 어떻게 해석할지 추측하려고 할 때 내가 가진 기존의 지식을 배제하기 힘든 것과 마찬가지로, 지금 아는 사실을 몰랐던 과거의 내가 상

황을 어떻게 보았는지를 기억해 내는 일 역시 힘들다. 이것이 의미하는 바는 폭로된 사실이 이전에 서술된 사건들의 그럴듯한 결과나 이유로 받아들일 수 있을 만큼 합리적이고 일관성 있고 적절해 보인다면, 지식의 저주는 과거를 돌이켜 보았을 때 현재의 상황이 명백하고 필연적으로 보이게 만드는 데 기여함으로써 그 효과를 강화할 수 있다는 것이다.

영민한 관찰자에게는 주어진 해석의 실마리만 가지고 올바른 결론에 도달하는 일이 홈스의 표현처럼 "초보적"이라고는 할 수 없어도 분명 가능하기는 할 것이다. 우리는 마치 왓슨처럼 "홈스의 추론이 늘 그렇지만 설명을 듣고 나니 아주 단순해 보였다"고 느낀다. 홈스는 이렇게 반응한다. "그는 내 얼굴을 보고 무슨 생각을 하고 있는지 읽어 낸 듯 씁쓸하게 미소 지었다. '나는 설명을 할 때 나를 너무 다 보여 주는 것 같아.'"(Doyle [1893a] 2005, 476) 물론 그 설명은 아무것도 노출하지 않는다. 그보다는 어지럽고 무한한 가능성으로 가득했던 이야기의 처음과 중간 부분에 사후적, 소급적으로 질서와 필연성을 부여한다. 비신뢰성에 의한 놀라움으로 이러한 효과를 거두는 데 성공하면 독자는 이전의 자신에게 일종의 배신자가 된다.

이 놀라운 반전을 받아들임으로써 순진했던 과거의 관점을 버리게 된다는 것은 어떤 의미가 있는가? 어떤 의미에서 그러한 마음의 변화가 이전의 자아에 대한 의미 있는 거부를 구성하게 되는 것인가? 마음을 바꾼다고 해서 재앙이 닥치지는 않는다. 특히 스릴러물의 사건처럼 결국 대수롭지 않은 무엇인가에 대해서라면 더욱 그렇다. 게다가 과거는 이미 지나간 일이며 우리의 기억은 언제나 불완전하다. 또한 우리는 데릭 파핏Derek Parfit이 1971년에 일찍이 제안한 철학적 논의, 인격의 동일성과 심리적 연속성이란 "한 사람의 연

속적 존재"로서가 아니라 마치 조상과 자손처럼 구별되는 여러 자아가 중첩되면서 계승되는 것으로 보아야 가장 잘 이해할 수 있다는 주장(17)을 고려했어야 했다. 그러면 뭐가 달라질까?

과거의 인격을 더 멀게 느끼게 만드는 경험, 우리의 논의와 연결시켜 보자면 마치 타인처럼 과거의 자아를 다루게 만드는 경험에 관해 조금 더 생각해 보자. 알다시피, 우리가 우리 자신을 보는 방식과 타인을 보는 방식 사이에는 기본적인 비대칭성이 존재한다. 자신은 내면으로부터 인지하는 반면에 타인은 외부로부터 인지한다. 또한 우리는 타인의 행위에 관해서보다 우리 자신의 행위의 의도와 감정에 대해 훨씬 더 많은 정보를 가지고 있다. 앞에서 이미 상세히 살펴보았듯이 이 차이가 낳는 한 가지 결과는 타인의 마음 상태는 오로지 추측만 할 수 있다는 것이다. 우리의 사고 과정에는 그 추론의 정확성에 영향을 미치는 체계적이고 예측 가능한 습관이 있다. 그러나 이러한 추론의 간극 말고도 비대칭성이 낳는 결과는 더 있다.

아마 가장 중요한 것은 사람들이 사건을 판단하고 설명할 때 그 사건의 안에 있는지 바깥에서 보는지에 따라 큰 차이를 보인다는 점일 것이다.* 이 차이 중에는 자기 본위적인 것도 있고 그렇지 않은 것도 있다. 예를 들어, 우리는 우리 자신의 특정 경험을 숨기면서도 다른 사람들에 대해서는 그들이 겉으로 드러낸 행동이 전부라는 생각을 떨쳐 버리기 힘들 때가 많다(Prentice and Miller 1996). 그래서 엉망진창인 자신의 실제 삶과 다른 사람들이 직접 또는 소셜미디어를 통해 세심하게 연출하여 보여 주는 그들의 삶과 부당하

* Molouki and Pronin 2015와 Pronin 2008에서 이 주제에 관한 더 광범위한 검토를 볼 수 있다.

놀라움의 해부

게 비교하기도 하고(Jordan et al. 2011) 카드놀이를 금지하는 교회 규칙을 원망하는 사람이 자기밖에 없다고 생각하기도 한다(Schanck 1932). 한편 다른 사람들은 의사결정을 할 때 자신보다 기저의 편견에 사로잡히기가 훨씬 쉽다고 생각하고(Pronin, Lin, and Ross 2002), 동료의 행동에 비해 자기 자신의 미래 행동을 예측할 때 대체로 더 낙관적이다(Epley and Dunning 2000). 종합적으로 말하자면, 우리에게는 에밀리 프로닌(Emily Pronin, 2009)이 말하는 "자기관찰의 착각introspection illusion"에 빠지는 경향이 있다. 즉, 우리 자신의 생각이나 선호도, 감정, 의도에 관한 스스로의 평가로 인해 우리가 미래에 하게 될 행위를 예측하거나 자신이 가진 편향을 인식하는 능력이 저하된다. 우리는 다른 사람들의 행위를 해석할 때는 그들의 자기관찰을 에누리하여 들으면서도 우리 자신에 관해 생각할 때는 자기관찰에 큰 무게를 둔다.

결정적으로 여러 비대칭 현상을 낳는 가장 주된 요인은 엄밀히 말해 우리가 행위의 당사자인지 남의 행동을 관찰하는 입장인지에 있다기보다 더 쉽게 활용 가능한 정보가 무엇인지에 있는 것으로 보이며(Malle 2006), 이는 이 책에서 줄곧 다룬 "저주받은" 사고의 본질에 관한 논의와도 일맥상통한다.* 대체로 다른 사람에 대한 우리의 경험은 겉으로 보이는 그들의 행동에 국한되지만 스스로에 대해서는 (우리의 행동이 남에게 어떻게 보이는지에 관한 정보는 적으므로) 생각과 감정, 감각에 몰두한다. 예를 들어, 우리가 계획이나 바람과 다르게 행동할 때, 어떻게 해서 그렇게 되었는지는 우리 스스로가 가장 잘 알 수 있다. 채식주의자인 시누이에게 햄버거를 권했을 때 정말 친절하려고 했을 따름이었음을, 기차가 연착해서 못 갔을 뿐 그 연주회를 진심으로 보고 싶어 했음을, 레모네이드를 그렇

게 많이 마신 것이 딱히 맛있어서라기보다는 목이 너무 말라서였음을 자기 자신은 안다. 하지만 떨어져서 보면 내면의 상태가 생생하게 손에 잡히지 않게 된다(D'Argembeau and Van der Linden 2004; Trope and Liberman 2003). 때로 이러한 거리 두기는 어떤 사안을 더 명료하고 균형감 있게 바라보는 데 유용하다. 아마도 시간이 지나고 나면 시누이가 채식주의자임을 기억했어야 했다거나 더 이른 시각의 기차를 탈 수도 있었다는 사실이 더 선명해질 것이다. 한편, 충분히 일관되게 묘사된 타인의 시점은 무엇보다 우리로 하여금 그 사람의 "내면"으로 들어가서 세상을 바라보게 한다는 점에서 유익하면서 동시에 매혹적일 수 있다(Malle 2006; Gerrig 2001).

이러한 사실들은 자기-타인 평가에서 특징적으로 나타나는 패턴이 (a) 만들어진 서사에서 여러 등장인물의 서로 다른 시점이 나타날 때, (b) 우리 자신의 과거 행동을 해석할 때 어떻게 나타날 수 있는지를 설명해 준다. 단 자기-타인 평가의 불일치가 첫 번째 경우에는 타인(등장인물A)-타인(등장인물B), 두 번째 경우에는 (현재의)자기-(과거의)자기의 차이로 대체된다.

사람들이 과거의 자신을 생각하는 방식이 타인을 생각하는 전

＊ 이 주제에는 조심스럽게 접근해야 한다. 여기서 인용하고 있는 글은 에드워드 존스와 리처드 니스벳의 가설 연구(1971)에 대한 베르트람 말레Bertram Malle의 메타분석이다. 이 논문은 행동을 개인 성향과 상황 중 어떤 요인으로 설명하는지가 행위자인지 관찰자인지에 따라 비대칭적으로 나타난다는 일반적인 믿음을 뒤집는다. 그러나 말레 자신이 말했듯이, "성향 귀인과 상황 귀인에서 나타나는 행위자-관찰자 비대칭성을 부정한다고 해서 행위자-관찰자 비대칭성 전체를 부정하는 것으로 오해해서는 안 된다. 최근의 연구에서 행위자와 관찰자의 설명이 여러 (그리고 심리학적으로 중요한) 측면에서 상이하다는 사실이 높은 신뢰도로 입증되었다."(2006, 914) 말레는 행위자와 관찰자라는 차이에서 광범위하게 나타날 것으로 보였던 중립적인 주효과를 부정했을 뿐 아니라 그 입증 과정에서 자기 본위적인 귀인 편향을 확인했고 전통적으로 자기-타인 구별에 기인하는 것으로 여겨졌던 현상에 정보 비대칭이 영향을 미친다는 점도 밝혔다.

형적인 방식과 같다는 한 가지 징후는 겉으로 드러나 보이는 행동에 더 주목한다는 점이다. 사람들은 과거의 경험을 이야기할 때 마치 관찰자처럼 삼인칭 시점으로 시각화하여 전할 때가 많다. 이러한 경향은 실험적 조작이 가능하다. 실험 연구에 따르면, 오래된 기억일수록 최근의 기억보다 시각화될 가능성이 높으며(Nigro and Neisser 1983) 그 시간이 상당히 짧은 경우에도 마찬가지다. 또한 시간 요인 외에 다른 종류의 "심리적 거리"도 유사한 결과를 낳는다(Lewin 1951). 사람들은 자신이 자기불일치 상태였다고 여기는, 말하자면 "나답지 않았던" 때의 기억이나 그사이에 자신에게 큰 변화가 있었다고 느끼는 측면을 이야기할 때 삼인칭 시점을 취한다(Libby and Eibach 2002). 그 외에도 여러 연구(Pronin and Ross 2006 등)가 진행되었으며, 이들은 사람들이 과거와 현재의 불일치에 주목할 때 과거의 자신이 겪은 현상적 경험을 전형적인 타인 경험처럼 느낀다는 점을 시사한다. 더 나아가 사람들은 과거의 자신을 단지 지나간 일로 여길수록 그때의 자신에게 비판적인 시각을 취하며, 그때보다 지금 눈에 띄게 나아진 것이 없을 때에도 마찬가지다(Wilson and Ross 2001).

서사의 반전에 의해 시점의 이동이 일어난다고 해서 반드시 정체성에 치명적인 위기가 초래되는 것은 아니지만, 이 구별은 여전히 의미 있다. 신뢰했던 친구가 그 믿음을 이용해 나를 속여 잘못된 길로 가게 한 것을 알게 되면 속은 자신이 바보처럼 느껴지고 친구에게 배신감을 느낄 것이다. 그러나 그 트릭을 받아들이기로 하고 박수로 칭찬하는 순간 상황이 달라진다. 부스가 말한 "저자와 독자 사이의 은밀한 교감"은 화자가 전하는 사실과 그에 대한 평가가 내포작가의 것이 아님을 알아차릴 때 생기며, 펠런은 비신뢰성 아

래에 내포작가가 지지하는 어떤 중요한 정서가 깔려 있다는 느낌 때문에 독자의 마음이 믿을 수 없는 화자를 지지하는 쪽으로 "움직인다"고 말한다. 두 설명 모두 텍스트의 처음부터 끝까지 이어지는 일종의 궤도가 있어서, 독자들이 각자 그 궤도를 따라가면서 정서적 관계를 강화 또는 약화하게 됨을 시사한다. 비신뢰성 자체가 놀라움의 장치인 경우도 많다. 이때 비신뢰성의 폭로는 우리에게 처음의 해석을 버리라고 요구한다. 우리는 기꺼이 그렇게 하고, 그러면서 즐거워한다. 그런 일이 일어날 때 이야기는—그것이 만족감을 주는 데 성공한다면—독자가 이전의 자기 자신에 대해 가졌던 연민을 버리도록 부추긴다. 우리는 놀라움의 장치와 공모하여 이전의 더 순진했던 독해에 맞서게 된다.

지식의 저주에 의한 놀라움이나 그 놀라움을 즐기는 데 윤리적인 문제가 있다는 말일까? 이런 식으로 전개되는 이야기가 청중에게 주는 즐거움 중 하나는 스트라우스식Straussian 표현으로 비전祕傳에의 접근을 승낙받은 듯한 느낌에 있다. 이 즐거움이 왜 윤리적으로 우려스러울 수 있는지는 레오 스트라우스Leo Strauss의 유산(그의 사상에 기반한 신보수주의의 폐해를 뜻한다-옮긴이)만 보더라도 알 수 있을 것이다. 비밀을 담고 있을 수밖에 없는 반전 서사의 태생적 논리가 이 공모 관계를 더 분명하게 만들 때가 많은데, 특히 그것이 문화상품 마케팅의 초점일 때 두드러진다. 흔한 전략 중 하나는 이 책을 읽거나 이 영화를 보기만 하면 당신은 저들과 달라질 것이라며 순진한 사람들을 겨냥한 음모에 당신을 끌어들이는 것이다.

로저 코먼Roger Corman의 영화 〈바다에 출몰한 피조물Creature from the Haunted Sea〉(1961) 포스터*는 굵은 활자로 **"사라진 선박의 바다, 그 말할 수 없는 비밀은 무엇이었나?"** 라고 요란을 떤 다음 "비

놀라움의 **해부**

밀을 누설하지 말아 주세요"라고 얌전하게 부탁한다. 히치콕의 〈싸이코Psycho〉가 상영되는 극장 로비에는 영화가 시작된 후에는 아무도 입장할 수 없다는 감독의 메시지를 쓴 안내문이 걸렸다. 예고편에서도 똑같이 경고했다. "이것은 당신이 〈싸이코〉를 더 잘 즐기도록 하기 위한 조치다. 영화를 본 후에는 결말을 누설하지 말아 달라. 우리가 가진 건 그것뿐이다."(Williams 1994, 14)

이들 텍스트는 우리에게 마치 엘리트 집단의 일원이 될 기회를 주겠다는 것처럼 보이며, 이러한 광고는 역겨운 이중적 함의를 지닌다. 즉, "아직 접하지 못한 사람들의 즐거움을 망치지 말라"는 뜻일 뿐만 아니라 "다른 사람들이 이 선택받은 집단에 너무 빨리 들어오지 못하게 하라"는 뜻이기도 하다. 그러나 이 비밀성의 논리는 거의 모든 이야기에 적용될 수 있어서, 비신뢰성에 의한 놀라움이 자기소외를 일으킬 때 그것이 골치 아프면서도 동시에 매력적인 이유의 핵심을 파고들지 못한다. 짧은 추리소설 한 편이 우리로 하여금 그렇게 쉽게, 뒤도 안 돌아보고 과거의 나에게 이별을 고하게 만든다는 점은 조금 끔찍하기까지 하다. 게다가 공정하지 않을 때—셜록 홈스를 따라잡는 데 필요한 모든 정보를 가진 사람은 사실 아무도 없다—도 많지 않은가. 그럼에도 불구하고, 잘 짜인 놀라움에 대한 교과서적인 반응은 이것이다. "아, 그때 눈치챘어야 했는데!" 우리가 이와 같이 과거의 자신, 그리고 그때의 개선의 여지 없는 순진함을 기꺼이 탓한다는 점은 지식의 저주에 의한 놀라움이 단지 번뜩이는 반전 이상의 의미를 지닐 수 있는 근거다. 예를 들어, 감시와 편집증에 관한 서사는 잘 짜인 놀라움의 장치를 통해 청중에게 감정이

* http://www.imdb.com/title/tt0054768/

나 도덕적인 메시지, 혹은 주제의 울림을 줄 수 있다. 이보다 더 나은 방식이 있을까? 음모에 가담하라는 유혹적인 매력과 그것이 일으키는 방향감각 상실을 이보다 더 잘 설명할 방법이 있을까?

우리는 적을 만난 적이 있다
그는 우리 자신이었다

어느 등장인물이나 주문을 거는 화자가 될 수 있음은 물론이다. 현실의 대화에서 사람들은 서로에게 어떤 사건을 전할 때 길게 늘리기도 하고 짧게 요약하기도 한다. 허구의 등장인물들도 자신의 말이나 행동을 전할 때 그렇게 한다. 등장인물이 화자로서 직접 서사를 전달하는 경우에 관해서만 이야기하는 것이 아니다. 자유간접화법은 믿을 수 없는 서사가 매우 복잡하고 간헐적인 현상일 수 있음을 보여 준다. 자유간접화법을 통해 어느 등장인물의 시점이 물 흐르듯이 삼인칭 서사 속으로 들어올 수 있으며, 이때 겉으로는 서사의 틀이 거의 그대로 유지되지만 그 내용에는 인물의 어휘, 입장, 감정, 얼버무림, 오해, 의도가 들어온다.

영국 정보부가 공산주의 체제인 동독의 정보당국을 상대로 벌인 복잡한 이중 첩보 작전 이야기를 담은 존 르 카레John Le Carré의 《추운 나라에서 돌아온 스파이The Spy Who Came in from the Cold》(1963)에서 직간접적 서술을 통해 오정보의 그물을 친 예를 볼 수 있다. 소설의 주인공이자 이 작전의 중심인물인 앨릭 리머스는 자신이 비밀 임무를 띠고 파견되었다고 믿고 있지만, 사실은 자기도 모르게 훨씬 더 교활한 계략의 노리개가 되어 있다. 그 시작은 한스-디터 문트라는 이름의 독일인이다.

문트는 전직 암살요원으로 무자비한 방첩 활동으로 높은 성과

　　　　　　　　　　　　　놀라움의 해부

를 올린 공을 인정받아 동독 정보부에서 최고위급까지 올라간 자다. 리머스도 문트의 작전이 얼마나 대단했는지 잘 안다. 동베를린에서 자신이 수행하던 작전이 문트로 인해 수습이 불가능할 정도로 와해되었고, 정보원들은 모두 죽었거나 쫓기고 있다. 이제 리머스의 상관인 관리관은 그에게 새로운 임무를 부여한다. 동독 측으로 전향하는 척하고 그쪽 정보부에 문트가 영국의 이중간첩임을 암시하는 거짓 정보를 흘리라는 것이다. 그렇게 되면 문트가 몰락할 것은 분명했다. 우리는 관리관의 지시를 통해 리머스가 무슨 일을 하게 될지 알게 된다. 관리관은 "반드시 문트가 신임을 잃게 만들어야"(Le Carré [1963] 2001, 16) 하며, "할 수만 있다면 제거해야"(15) 한다고 말했다.

여기서부터 이 소설의 초점화focalization는 리머스 쪽에 머무르며, 그는 거의 내내 이 음모의 다른 행위자들로부터 완전히 고립되어 있다. 동독 정보부가 보기에 변절의 그럴듯한 이유가 필요했으므로, 리머스는 다짜고짜 파면당했고 연금도 형편없이 적었다. 그는 별 볼 일 없는 작은 도서관에서 별 볼 일 없는 작은 일자리를 구하지만 곧 그마저 잃는다. 누구나 그를 보면 급속하게 우울감과 술에 찌들어 가고 있음을 알 수 있었다. 그리고 그 장대한 결말로서, 술에 취해 난동을 부린 것처럼 식료품점에서 폭행을 저지르고 계획대로 교도소에 수감된다.

그사이에 리머스는 도서관에서 함께 일하는 리즈 골드와 친구를 거쳐 연인이 된다. 골드는 도서관 직원이자 그 지역 런던 공산당 지부 서기였다. 리머스가 식료품점에서 문제의 폭행 사건을 저지르기 전에 한 일이 두 가지 있다. 우선 골드에게 작별을 고하고 무슨 얘기를 듣든 자기를 따라오지 말라고 경고한다. 그리고 관리관에게 작전에 골드를 끌어들이지 말자고 말하는데 관리관도 동의한다.

리머스가 출감하자 결국 동독 정보부 담당자가 접근해 왔고, 그는 적당히 주저하기도 하고 적당히 자포자기하듯 굴기도 하면서 신뢰를 얻는다. 기관원들은 리머스를 "전향"시켰다고 믿고, 정보를 더 얻기 위해 그를 다른 나라로 보낸다. 그곳에서의 면담에서 그는 영국이 이중첩자를 고용했음을 넌지시 알리되 자기는 세부적인 내용의 의미는 알지 못하는 척했다. 그는 문트의 자리를 넘보는 2인자 피들러를 만난다. 그는 이미 문트가 이중첩자라는 의혹을 품고 있다. 리머스가 임무를 달성하기 위한 조건이 모두 갖추어져 가는 것처럼 보인다. 그는 (자유간접화법을 통해) 이렇게 말한다. "피들러와 관리관의 관심사가 점점 같아지는 걸 보고 있자니 묘한 기분이 들었다. 마치 둘이 하나의 계획에 합의하고 그 실행을 위해 리머스를 파견한 것 같았다."(121) 그러나 그를 파견하여 실행하려던 계획은 우리가—그리고 리머스가—들은 바와 전혀 달랐음이 밝혀진다.

문트와 피들러 사이의 권력 다툼은 두 사람이 같은 날 상대방을 체포하려고 움직일 때 절정에 다다른다. 리머스, 피들러, 문트는 비공개 조사위원회에 소환되어 진술을 요청받는다. 리머스와 피들러는 문트가 이중첩보 활동을 했다는 증거를 제시할 때만 해도 모든 일이 제대로 진행되는 듯 보인다. 그런데 그때 문트의 변호사가 리즈 골드를 증인석에 불러 세웠다. 골드는 공산당의 지역 간 정보 교환을 위해 당 차원에서 모든 비용을 지원해 주는 여행에 초청받았다고 알고 아무런 의심 없이 동독에 오게 된 것이었다. 그녀가 식료품점 폭행 사건 전의 리머스의 행동, "앨릭의 친구"라는 사람(나중에 영국 정보부 관계자였던 것으로 밝혀진다)이 방문했던 일과 그가 경제적으로 도움을 준 일을 세세하게 밝히자, 리머스는 정체가 들통났음을 깨닫는다. 그는 골드를 석방해 주라고, 그러면 "나머지"를 모두 말

놀라움의 해부

하겠다고 한다(186).

리머스는 자신이 내내 진실이라고 믿고 있던 대로 증언한다. "그건 미리 짜고 한 짓이었소. … 우린 무슨 게임이라도 하는 것처럼 계획을 짰습니다. … 지금 설명하기는 어려워요. 우리는 막다른 길에 몰린 겁니다. 문트를 상대하는 데 실패했던 우리가 이제는 그를 없애버리려고 한 것이지요."(187-189) 그는 피들러가 이 음모에 가담하지 않았다고 주장하지만 조사위원회는 심리를 마친 후 피들러를 구속하고 문트는 석방한다. 심리가 끝나기 직전, 피들러는 문트에게 정보부가 골드에게 준 돈에 관해 어떻게 알았는지 묻는다. 그녀가 누구에게든 말했을 리는 없었다. 문트는 머뭇거린다. "리머스는 너무 오래 걸린다고 생각했다."(190) 그리고 리머스는 마침내 정보부의 진짜 계획이 무엇이었는지를 깨닫는다.

문트는 정말 영국의 이중첩자였고, 관리관이 진짜로 신경 써서 보호해야 할 "특수 관계자"였던 것이다(47, 77, 98, 121). 피들러는 진실에 너무 가까이 다가왔고, 문트 혼자 처리하기에는 너무 강력했다. 결국 평판 좋고 영리한 피들러는 신임을 잃고 사형에 처해지게 된 반면, 잔인한 문트는 제 발로 걸어 나갈 수 있었다. 문트가 골드에 관해 알고 있었던 것은 영국 당국이 그에게 알려 주었기 때문이고, 리머스의 계획은 모두 일부러 노출시킬 의도로 설계된 것이었다. 눈치 빠른 장르 애호가라면 애거사 크리스티의 《검찰 측 증인Witness for the Prosecution》(1933, 1957년에 영화로 각색)에서 이와 비슷한 플롯이 사용되었음을 기억할 것이다. 거기서도 문제의 증인이 자신의 역할을 알지 못한다는 점 때문에 이야기의 방향이 한 번 더 바뀐다. 그러나 《추운 나라에서 돌아온 스파이》는 크리스티의 전작을 잘 알던 나까지도 완전히 사로잡았다. 앞에서 보았듯이, 이런 종류의 놀라

움의 인상적인 특징 중 하나는 동일한 트릭을 다른 어디선가, 심지어 여러 번 접한 사람도 어렵지 않게 또다시 희생양으로 삼을 수 있다는 점이다.

이 경우에는 두 인물 화자가 독자를 오도한다. 애초에 관리관이 리머스에게 지시 사항을 전달할 때부터 우리는 거짓 정보를 듣는다. 그는 우리가 아니라—무엇보다, 우리는 거기 없었으니까—리머스를 속이려고 거짓말을 한 것이고, 그의 거짓말이 도덕적이었다고 할 수는 없겠으나 그 동기는 나중에 충분히 밝혀진다. 그는 그 거짓말을 여러 번 되풀이하므로 실수는 있을 수 없다. 우리의 오해는 이후에 리머스 자신이 제시하는 오정보와 그가 잘못된 전제에 근거하여 추측한 내용까지 더해져 계속 연장된다. 리머스에 의한 오해는 관리관에 의한 것보다 더 모호하고 더 기만적이다. 삼인칭 화자의 서술 안에 자유간접화법으로 스며들어 있거나 담화의 전경 함의 discourse-foregrounded entailment가 아닌 다른 형태로 제시될 때도 많기 때문이다. "하이드 씨와 지킬 박사는 별개의 두 사람이다"라거나 "이 감옥에서 나갈 방법은 없다"라고 말하는 등장인물이 있다면 진실은 오히려 그 반대일 가능성이 높다는 경고가 될 수 있다. 그러나 "아마도 이자가 관리관이 그렇게 노심초사하며 문트로부터 보호하려는 '특수 관계자'일 터였다"와 같은 문장은 그 허위성을 내포하되 확실하게 보여 주지 않는다(Le Carré [1963] 2001, 77). 이 문장은 관리관이 노심초사하며 문트로부터 보호하려는 특수 관계자가 존재하며, 그 특수 관계자와 문트가 동일인이 아닌 두 사람, 그것도 서로 적대적인 두 사람임을 기정 사실처럼 다룬다.

이 거짓 정보는 관리관의 거짓말보다 더 은밀하고 암시적이기도 하지만 용서받기도 훨씬 쉽다. 제임스 펠런(2005a)은 비신뢰성

놀라움의 **해부**

이 보고, 해석, 판단 중 어느 과정에서 기원하며, 그 과정에서 오류나 축소가 있었는지에 따라 믿을 수 없는 서사의 여섯 유형을 구분했다. 잘못 해석한 것("지식/지각 축에서의 비신뢰성"[Phelan 2005a, 51])이 없는데 잘못 전달한다면 그것은 부정직하고 무례한 행동이다. 그러나 오해는 다른 문제다. 관리관은 자기가 실제와 다른 내용을 전달하고 있음을 잘 알고 있다. 하지만 리머스는 관리관의 거짓말에 우리처럼 속았을 뿐, 그가 우리를 오도한 것은 아니다. 이 때문에 폭로의 순간에 리머스가 비신뢰성의 원천이었음이 밝혀지고 분명히 그의 언행이 우리를 오도하는 데 일조했음에도 불구하고, 그 결과로서 우리는 리머스에게 오히려 더 강한 동조의식을 느끼게 되는 것이다.

물론 현실의 삶에서 우리가 타인의 입장을 생각하는 방식과 책을 읽거나 영화를 볼 때 일어나는 일이 아주 똑같은 것은 아니다. 하지만 그 차이를 말하기에 앞서 반드시 염두에 두어야 할 점이 두 가지 있다. 하나는 사실상 사회인지에 관한 많은 기초 연구가 실제의 삶에서 다른 사람에게 실제로 보이는 반응을 분석하기보다는 주로 연구 참여자들에게 현실의 모사를 제시하는 데서 시작한다는 점이다. 2장에서 다룬 최초의 샐리-앤 연구를 다시 생각해 보자. 이 실험에서 아이들에게 주어진 과제는 인형이 "보지 못한" 사건에 관해 어떻게 "생각할지" 유추하라는 것이었다. 이 연구는 '아이들이 인형이 연기하는 연극적 허구를 어떻게 이해하는가'가 아니라 '아이들이 다른 사람의 마음을 어떻게 해석하는가'를 검증하기 위해 설계되었다. 연구자들이 생각했던 대로 실험 결과가 현실에서의 상황에서도 적용된다는 사실이 밝혀지기는 했지만, 사실 그 실험이 검증한 것은 첫 번째 질문이었다.

또한 학계에 이런 식으로 만든 실제 사회인지의 대용물만 가

지고 연구하는 데서 벗어나야 한다고 주장하는 견고한 전통이 존재한다는 점도 주목해야 한다. 윌리엄 이케스William Ickes에 따르면 이러한 연구들은 "지각하는 사람의 추론이 상대방의 실제 생각 및 감정과 일치하는 정도"(1993, 592)를 다루어야 하며, 그러려면 사람들이 실제로 서로를 만나는 상황에서 각자의 생각을 보고하게 해야 한다. 이 기준에 부합하는 연구는 많아 보인다. 하지만 이케스가 이 점을 지적한 것은 공감 정확도empathic accuracy를 실험적으로 측정하고자 할 때 더 다루기 쉬운—상호작용은 더 적고 더 많은 조작이 개입되는—시나리오를 택하는 경우가 너무 많았기 때문이며, 이는 지금도 자주 볼 수 있는 일이다. 특히 기능적 자기공명영상MRI과 같이 물리적, 또는 실행상의 제약이 있는 실험 환경에서는 허구로 쓴 짧은 서사*나 영화, 만화를 마음 상태 추론을 위한 자극으로 사용하는 것이 통상적인 관례다. 예를 들어, "투명성 착각"(Keysar 1994, 2000 등), 사람들이 타인이 예견할 수 있었어야 한다고 생각하는 바에 근거하여 도덕적 판단을 형성하는 방식(Young, Nichols, and Saxe 2010 등), 틀린 믿음을 추론하기 위한 뇌의 기능적 전문화(Saxe and Kanwisher 2003 등) 등에 관한 기초적인 발견들은 모두 참여자에게 결과나 인물의 의도에 관한 정보가 포함된 짧은 이야기를 접하게 한 후 다른 등장인물들이 알거나 행했어야 하는 바를 판단하도록 하는 방식의 실험에서 이루어졌다. 그에 뒤이은 여러 연구는 만들어진 서사 속의 등장인물들에 관해 피험자들이 어떻게 생각하는지만큼 사람들이 현실의 삶에서 타인에 관해 어떻게 생각하는지에 관해

* 특히 신경영상 연구 분야에서 가장 널리 사용된 자극으로는 프란체스카 하페Francesca Happé가 개발한 한 단락 길이의 "이상한 이야기"(1994)를 들 수 있다.

서도 우리에게 알려 준다.

한편, 신경과학 분야의 연구에서나 인지심리학 연구에서나 언어를 이해한다는 것은 대개 혹은 항상 자신의 운동 및 감각 처리 구조를 가지고 언어로 묘사된 행위와 지각을 생생하게 시뮬레이션하는 일이라는 점을 시사한다(Rizzolatti and Arbib 1998; Barsalou 1999; Feldman and Narayanan 2004; Pulvermüller 2005 등). 이것이 바로 서사적 경험과 일상적 삶은 다르다는 주장에 대해 말하고 싶은 두 번째 점이다. 계획된 폭로를 연출할 때 반응숏의 설득력이 그렇게 높은 이유가 바로 이 현상에 있을지도 모른다. 또한 이것은 영화나 글에서 묘사된 등장인물의 반응이 우리를 단지 동조하게 하는 데 그치지 않고 직접적으로 끌어들임으로써 공감과 일체감의 경계마저 흐릴 수 있다는 뜻이기도 하다. 심리학자 브라이언 맥위니Brian MacWhinney는 이 현상을 언어 처리의 "행동화 모드enactive mode"라는 용어로 설명한다. 이 모드에서 우리는 텍스트에서 제시하는 어떤 인물의 관점을 우리 자신의 것으로 채택한다. 지속성이 있는 서사적 담화라는 맥락은 행동화 모드로 언어를 처리하려는 경향을 더 강화하는 것으로 보인다. 맥위니에 따르면, "우리의 경험이 더 길고 생생할수록 그 경험은 행동화를 통한 이해 프로세스를 더 강하게 자극한다." (2005, 200)

우리가 지금 보고 있는 비신뢰성에 의한 반전은 우리가 기억 속에서 출처 정보를 추적하는 데 한계가 있다는 점을 이용한다. 또한 서사의 문체와 구조를 활용하여 특정 시점의 서사가 누구의 관점을 취하고 있는지를 불분명하고 복잡하게 만들거나 암묵적으로 남겨 둔다. 현실에서 우리는 적어도 사람들 사이의 경계는 지각할 수 있다는 점에서 호사를 누린다. 타인의 영역을 존중하기 어려울 때

도 있고 누가 무슨 일을 했는지를 분간하기 힘들 때도 있기는 하지만, 물리적으로 어디까지가 나이고 어디서부터가 다른 누군가인지를 모르는 일은 거의 없다. 다른 누군가의 눈이 아니라 나의 눈으로 보고 있으며, 다른 사람의 손이 아닌 내 손으로 물건을 쥐고 있다는 것을, 내가 벽돌을 떨어뜨렸을 때 내 동생 발이 아니라 내 발이 아팠다는 것을 안다. 지식의 저주란 그러한 경계의 함의를 파악하려고 하면 할수록 그것이 점점 더 어려워짐을 뜻한다.

　여기에 언어가 들어오면 문제가 더 복잡해진다. 그 말은 화자 자신의 말인가, 아니면 다른 누군가의 말을 인용한 것인가? 당사자가 부인한 것인가, 아니면 변호사가 부인한 것인가? 화자가 자기 자신의 입장에서 이야기한 것인가, 아니면 그가 속한 집단을 대변한 것인가? 그런 철 지난 속어를 사용한 것이 당신의 진심인가, 아니면 당신이 어떻게 말할지에 대한 누군가의 예상을 비꼬면서 자기 비하적인 느낌을 주려고 한 것인가? 서사는 풍부하게 표현을 변화시키고 삽입함으로써 정확히 어디에서 한 관점에서의 서술이 끝나고 다른 관점에서의 서술이 시작되는지에 관한 명확한 신호가 남아 있지 않게 하며, 그렇게 해서 판돈을 올린다. 또한 서사는 이 과정에서 우리의 고질적인 정신적 타가수분(남의 생각과 자신의 생각을 뒤섞음을 뜻한다-옮긴이) 경향도 이용한다. 그레고리 커리는 로빈 파이버시Robyn Fivush(1994)가 제시한 부모-자녀 상호작용 한 가지를 인용한다. 파이버시는 자녀와 대화하면서 엄마가 어조를 바꿈으로써 아이가 최근에 겪은 실망스러웠던 일을 새롭고 더 행복한 방식으로 바라보게 유도할 수 있다고 말한다. 커리에 따르면 우리가 "[문학 작품 속] 화자의 기분을 감지할 때"도 이와 비슷하게 "금방 우리 자신도 같은 기분이 들게 된다." 두 경우 모두, "서사에서의 프레임 설정

은 부분적으로 일종의 모방에 의해 작동한다. 이 모방은 배우의 의식적인 흉내 내기와 다르며, 일종의 정신적 전염에 가깝다. 이는 개별 독자가 거의 알지 못하는 사이에 일어나며, 개별 독자에게는 이를 통제할 힘도 거의 없다."(2010, 99-100)

《추운 나라에서 돌아온 스파이》에서 리머스의 비신뢰성도 바로 이러한 방식으로 독자와 인물 사이의 거리를 줄이는 데 상당히 기여한다. 그의 시점에서 서술되는 이 소설의 중간 부분은 표현을 절제하면서 독자의 동조를 이끌어 내는 데 능수능란하다. 이것은 자유간접화법처럼 화자를 우롱하거나 독자와 등장인물 사이를 멀어지게 하는 대신 더 큰 친밀감을 자아내며, 이 친밀감은 결국 속았다는 사실이 밝혀졌을 때에도 약화되기는커녕 오히려 단단해진다. 우리가 리머스에게 갖는 동조와 동맹 의식, 그리고 우리가 그의 시점에 의해 "저주받는" 정도는 이야기가 진행되는 가운데 섬세하게 조율된다. 전반부에서 우리는 그의 행동을 가까이에서 관찰하지만 속에 품은 생각까지는 알 수 없다. 동독 정보부가 미끼를 무는 시점에 이를 때까지 화자의 서술은 그가 무엇인가를 속이고 있다는 사실을 명시적으로 밝히지 않고 포커페이스를 유지하며 기다린다. 화자는 다른 사람들도 볼 수 있는 것만 말해 준다.

> "나는 당신이 누군지 몰라요." 식료품점 주인은 퉁명스럽게 되풀이했다. "당신을 좋아하지도 않소. 이제 내 가게에서 나가요." 그러고는 리머스가 가져온 물건을 되돌려 놓으려고 했지만 운 나쁘게도 그것들은 이미 리머스의 수중에 있었다.
> 그다음에 일어난 일에 관해서는 서로 말이 달랐다. 식료품점 주인이 봉지를 빼앗으려고 하면서 리머스를 밀쳤다고 하는 사람도 있

었고, 주인은 아무 행동도 하지 않았다고 말하는 사람도 있었다. 어쨌든 리머스는 주인을 때렸다. 대개는 그가 두 번 때렸으며, 오른손으로는 쇼핑백을 그대로 쥐고 있었다고 했다.(Le Carré [1963] 2001, 37)

주의 깊은 독자라면 리머스가 "운 나쁘게" 이미 물건을 쥐고 있었던 것이 아니며 이 사건 전체를 미리 세심하게 설계했음을 알 것이다. 내포작가, 리머스, 독자 모두가 이 행위의 진정한 본질을 은폐하는 데 가담하며, 그럼으로써 리머스는 절제되고 전문가다운 모습만 보여 준다. 그는 위장 신분으로 살고 있다. 화자의 서술도 마치 리머스의 상황을 반영하듯 꼭 그래야 할 절실한 필요성을 언급하지는 않으면서도 그의 완벽한 자기절제를 넌지시 보여 준다. 그러나 동독 기관원들에게 포섭된 후에는 리머스의 시점이 더 명시적이고 더 빈번하게 서사 안으로 들어온다. 이런 대목이 그 예다. "리머스는 녹음기가 방 어딘가에 숨겨져 있겠지만 녹취를 푸는 데에는 시간이 걸리기 때문일 거라고 생각했다. 오늘 저녁 모스크바에 전송할 내용은 페터스가 지금 적은 메모를 바탕으로 작성될 것이고, 헤이그에 있는 소련 대사관에서는 소녀들이 밤새 테이프에 녹음된 내용을 타자기로 옮겨 한 시간마다 다시 전송할 것이다."(82) 이제 우리는 리머스가 머릿속에 그리는 세상에 들어왔다. 그가 정확하게 추측했는지 의심할 이유는 없다. 리머스의 행위에 대해 은밀한 해석을 공유함으로써 암묵적으로 형성된 우리와 리머스의 동맹 관계가 이제는 텍스트에서의 표현에 의해 더 분명해진다. 그가 런던에서 공무상 비밀 보호법 위반 혐의로 수배되었음을 알고 고통스러워하던 순간부터 그 몰입은 더욱더 강해진다.

놀라움의 해부

그런데 지금 이런 일이 일어났다. 합의된 내용에는 들어 있지 않은 일이었다. 이야기가 달랐다. 도대체 뭘 어쩌란 말인가? … 관리관이 꾸민 일이 분명했다. 조건이 너무 좋았다는 건 그도 애초부터 알고 있었다. 그를 놓칠지도 모른다고 생각하지 않았다면, 그렇게 아무 이유 없이 돈을 허투루 쓸 자들이 아니었다. 그 돈은 관리관이 대놓고 말해 줄 리 없는 불편과 위험에 대한 대가였던 것이다. 그 돈은 일종의 경고였는데, 리머스가 그 경고에 주의를 기울이지 않은 것이었다.(87)

바람직한 독자라면 《추운 나라에서 돌아온 스파이》의 반전이 도래하기까지 서서히 리머스와 동일한 관점을 갖게 될 것이다. 우리가 이러한 동맹에 배신당했음을 알게 되는 순간, 리머스는 훨씬 더 비참하게 배신당한다(이 기분은 정말 매력적이다). 이러한 효과가 달성된다면 그의 비신뢰성은 우리가 이해해 주어야 마땅한 일로 여겨질 것이다. 더구나 그것은 우리 자신의 잘못이기도 하지 않은가? 결말에 이르러 정보부가 자행한 조직적인 무자비함이 더 생생하게 느껴지는 것은 우리가 절대 미리 알 수 없었음을 알면서도 리머스에게 감정이입하여 왜 미리 알지 못했는지를 뼈저리게 아파하기 때문이다. 특히 복잡한 이 공감 효과는 놀라움의 원천이 등장인물의 비신뢰성 자체가 폭로의 주된 내용이라는 점일 때만 일어날 수 있다.

믿을 수 없는 서사에 관한 지난 오십여 년간의 탐구는 이 수사법이 독자에게 저자나 등장인물과의 동맹 관계에서 다양한 변화를 경험하게 할 수 있음을 보여 주었다. 이 논의의 문을 연 웨인 부스는 화자를 믿을 수 없는 존재로 만들면 화자를 희생시키는 대신 독자에

게 저자와 "은밀하게 교감"하고 있는 느낌을 줄 수 있음을 지적했다. 더 최근에 제임스 펠런은 독자와 저자 사이의 이러한 공모의식이 인물 화자에 대한 공감을 약화시키지 않을 수도 있음을 관찰했다. 펠런의 비신뢰성 분류는 믿을 수 없는 서사라는 맥락에서 독자, 저자, 화자 사이의 동맹이 더 폭넓게 변주될 수 있음을 보여 준다. 믿을 수 없는 화자를 지식의 저주라는 측면에서 바라보면, 즉 믿을 수 없는 화자가 발생시키는 서사의 끊임없는 재구성에서 지식의 저주가 어떠한 함의를 지니는지를 살펴보면 이 설명은 더 심화될 수 있다.

이런 종류의 놀라움을 즐기려면 기꺼이 이전에 쌓아 올린 스토리 이해를 뒤엎어야 한다. 이전의 텍스트 독해 자체를 부정해야 할 수도 있다. 그런데 종종 우리는 그렇게 하면서 오히려 행복해한다. 지식의 저주에 의한 놀라움이 지닌 이런 측면은 그렇게 탄생한 결말이 플롯의 영리함과 모든 톱니가 깔끔하게 들어맞는 느낌으로 우리가 만족감을 느끼며 책을 내려놓거나 영화관을 나서게 해 주지만, 건강하지 못한 방식이 될 수도 있음을 설명하는 데 도움이 된다. 이런 폭로 중심의 스토리에 근본적인 의혹을 갖는 사람들이 있는 이유가 바로 여기에 있을 것이다. 쉽고 상투적인 방식으로 보일 수 있다는 것도 문제지만, 독자에게 서사를 믿고 따라오라고 요구하면서 엉뚱한 길로 유인하는 부도덕함이 더 큰 문제다. 그러나 동일한 작동 원리가 스토리의 주제 전달이나 정서적인 보상에 기여함으로써 저자가 속임수를 쓴다는 단순한 문제를 넘어설 수도 있다. 《추운 나라에서 돌아온 스파이》는 "이렇게 될 줄 알았어야 했다"는 느낌이 텍스트 안에서 초점인물의 행동에 대한 도덕적, 이념적 판단 기준이 뒤집히는 순간과 연관될 때 어떤 일이 일어나는지 보여 준다. 이런 유형의 스토리에서 놀라움은 배신을 만족감에 연결함으로써 완

성의 즐거움과 과거를 돌이켜 보아야 할 도덕적 의무라는 두 가지 성과 모두를 선명하게, 또한 즉각적으로 이룰 수 있다.

—

서사 자체가 놀라움일 때

—

　잘 짜인 놀라움과 비신뢰성이 만나는 지점은 불안정할 수 있지만 그 지점이 특히 더 큰 희열과 울림을 준다고 느끼는 독자도 많다. 이 장은 믿을 수 없는 서사에 대한 우리의 분석을 확장하여 비신뢰성에 의한 놀라움이 훨씬 더 근본적인 층위에서 나타나는 반전 유형을 다룬다. 〈유주얼 서스펙트〉나《애크로이드 살인 사건》을 둘러싼 논쟁에서 볼 수 있듯이, 믿을 수 없는 서사에 기대어 잘 짜인 놀라움을 구축하는 방식에는 유혹하고 즐겁게 해 주려던 청중을 오히려 소외시킬 위험이 따른다.* 이 유형의 스토리에서 만족하지 못한 독자나 관객은 단지 반전을 시도했다가 실패했다고 느끼는 데 그치지 않고, 6장에서 인용한 여러 사례를 통해 보았듯이, "모욕"당하

＊ 애초에 독자를 소외시킬 의도를 지닌 서사는 별개의 문제다.

고 "기만"당했으며, 시간을 낭비했고, 작가가 "부정행위"와 "조작"에 의지했다고 느낀다.

비신뢰성에 내재된 이러한 위험 부담은 그 텍스트의 세계 안에서 사건들에 대한 객관적인, 즉 화자가 걸러내지 않은 묘사인 줄 알았던 스토리의 요소가 사실은 등장인물에 의해 잘못 전달된 것이었다는 폭로가 그 놀라움의 핵심일 때 정점을 찍는다. 이 장에서 우리는 이 기법을 시도하는 두 가지 사례를 살펴볼 것이다. 그 하나는 스토리 속에서 서술된 요소들의 정체와 위상에 관한 폭로를 중심적으로 다룬 이언 매큐언의 《속죄》이며, 다른 하나는 프랜시스 포드 코폴라의 1974년 작 영화 〈컨버세이션〉이다. 여기서도 이 작품들을 겨냥했던 비판적인 반응을 검토하여 특정한 "지식의 저주"를 불러일으킴으로써 놀라움의 만족감을 달성하는 방식을 더 잘 살펴볼 수 있을 것이다.

화자가 따로 있었어?

흔히 "실험적"이라고 간주되는 문학 작품들은 지금까지 별로 다루지 않았다. 그 가장 큰 이유는 잘 짜인 놀라움이 주로 전통적인 서사를 바탕으로 한다는 데 있다. 전통적인 서사는 분명히 플롯 중심으로 읽게 만드는 스토리, 즉 미스터리가 풀리면서 결국 누가 서술의 주체이고 무엇이 "진짜로 일어난" 일인지가 밝혀지리라고 기대할 수 있는 종류의 스토리에서 하나의 장치다. 많은 문학적 실험—특히 하이 모더니즘, 초현실주의, 그 외의 전위적인 변종들—은 서사를 잘 짜인 놀라움의 씨앗이 주로 싹을 틔우고 번성하는 토양에서 멀리 떨어진 곳으로 데려간다.

잘 짜인 놀라움이나 그로 인한 만족감이 형식과 문체에서의 실

험과 공존할 수 없는 것은 아니다.* 예를 들어, 윌리엄 포크너는 잘 짜인 놀라움을 자주 사용했다. 4장에서 우리는 《내가 누워 죽어 갈 때》에서의 간단한 예를 보았다. 그보다 나중에 쓴 《압살롬, 압살롬!Absalom, Absalom!》(1936)에서도 이와 유사한 방식으로 짜릿하고 불안한 폭로가 연속된다. 《압살롬, 압살롬!》의 구조는 연대기적 서사에 대한 새로운 해석들을 점진적으로 폭로해 나가는 방식으로 이루어진다. 새로운 해석 하나하나는 논리적으로 문제가 없어 보였던 이전의 해석을 뒤집는다. 독자는 등장인물들의 점진적인 변화와 새롭게 등장하는 해석을 연속적으로 거치게 되며, 이러한 상황—개인과 그가 살아온 역사 사이의 관계란 규정하기 어렵고 다채롭고 근본적으로 해석적인 것임을 보여 주는—은 이 소설의 핵심 주제다.

《내가 누워 죽어 갈 때》에서의 잘 짜인 놀라움은 규모도 작았고 전통적인 방식을 벗어나지도 않았다. 한밤에 주얼이 보인 행동에 관한 새로운 정보는 분명히 이전의 해석보다 더 정확하다. 독자는 그 폭로를 통해 "진짜로" 무슨 일이 일어났는지를 확실하게 이해하게 된다. 반면 《압살롬, 압살롬!》에서 잘 짜인 놀라움의 구조는 스토리의 중심에서 일어나며 더 야심차게 배치된다. 여기서도 우리가 지금까지 살펴본 여러 사례에서와 마찬가지로 등장인물의 알아차림이 일어나면 그에 따라 독자 자신에게도 아나그노리시스(로 보이는) 경험이 일어난다. 그러나 포크너의 더 모더니즘적인 기획에서 이 알아차림 장면은 오히려 "파불라(스토리)의 진짜 사실에 관한 하나의 견고한 설명이 또다시 재구성된다는 것이 가능한가?"라

* 서사성의 경계를 끝까지 밀어붙이는 텍스트라고 해도 마찬가지다. 토드 오클리Todd Oakley와 나는 급진적 실험 영화인 〈파장Wavelength〉(1967)에서의 시점과 긴장감의 구축에 관해 논의하면서 이 문제를 다룬 적이 있다.

는 의문을 제기한다.

쿠엔틴 컴프슨과 그의 룸메이트는 오래전 사망한 토머스 서스펜의 생애에 관해 쿠엔틴이 알고 있는 내용을 되풀이하여 말하면서 서로 다른 제삼자를 통해 새롭게 알게 된 사실과 그들 자신이 추론하고 짐작한 바를 짜 맞춘다. 그 결과, 드러난 내용 중 어느 것도 진실성이 전혀 보장되지 않는다. 《압살롬, 압살롬!》의 주제 자체가 서사와 진실 사이, 역사와 알 수 있는 것 사이의 간극이기는 하지만, 결코 독자에게 공정성을 잃지는 않는다. 포크너는 잘 짜인 놀라움의 규칙을 모두 따르면서 불일치나 모순에 대한 불평을 미연에 방지한다. 우리는 지금 서술하고 있는 화자의 시점에 한계가 있음을 모르지 않는다. 이 한계는 단편적인 정보 전달, 오정보, 프레임 이동, 계획된 폭로를 정당화하고 유도한다.

《속죄》와 〈컨버세이션〉은 스타일이 현란하게 실험적이지는 않지만 반전에서만큼은 훨씬 더 과감한 면이 있다. 이 두 작품에서는 형식적 실험이 지식의 저주에 의한 놀라움과 단순히 공존하는 것이 아니라 지식의 저주 안에서 일어나는 동시에 지식의 저주에 의해 수행됨으로써 비신뢰성의 극단을 보여 준다. 화자의 서술 자체가 놀라움의 핵심이 되면 위험 부담도 매우 커지지만 그로부터 얻을 수 있는 대가 또한 매우 크다. 이 스토리들은 몇 가지 특징을 극명하게 부각한다.

첫째, 어떻게 보면 잘 짜인 놀라움은 모두 비신뢰성에 의한 반전이다. 이 전통을 따르는 놀라움의 중요한 트릭은 스토리 자체의 신뢰도를 유지하면서 청중을 오도하는 것이다. 이 기법의 작동에서는 대개 귀인이 관건이다. 독자는 누구 때문에 속았거나 혼란스러웠던 것인가? 이 책에서 지금까지 다룬 많은 장치는 우리의 사고 과

정에 뿌리 깊이 박힌 습관을 이용한다. 즉, 한 맥락에서 얻은 정보를 다른 맥락에 투사하는 우리의 습관을 이용하여 사건과 사건의 의미에 대한 한 가지 해석에 불과한 내용을 가장 기초적인 층위의 서사에서 그렇게 말한 것으로 생각하게끔 부추긴다. 놀라움이 작동하면 우리는 그 생각을 철회해야 한다. 따라서 텍스트 전체에는 어쨌든 책임을 물을 수 없게 된다. 잘 짜인 놀라움이 작동하려면 스토리의 전반부에 믿을 수 없는 누군가 혹은 무엇인가가 있어야 하며, 우리가 그 믿을 수 없는 출처에 기대어 스토리를 구성하는 결정적인 요소들을 이해해야 한다. 그리고 그러한 이해가 잘못되었음이 밝혀질 때 우리로 하여금 텍스트 자체에 대한 신뢰를 버리는 것이 아니라 텍스트 내의 등장인물들에게, 또는 우리 자신의 추론 또는 해석에 문제가 있었다고 확신하게 해야만 놀라움이 성공적으로 작동할 수 있다.

둘째, 비신뢰성에 의한 반전은 지식의 저주를 활용하여 저자와 (폭로 이후의) 청중 사이에 "은밀한 교감"을 조장한다. 우리는 폭로 이후 새로운 입장을 채택하면서 더 순진했던 이전의 자신을 부정한다. 잘 짜인 놀라움은 독자나 관객에게 무지에서 앎으로 이행한 사람의 역할을 부여한다. 이러한 서사의 궤적을 따라가는 독자는 스스로를 놀라움의 장치에 맞추어 조정하기 위해 과거의 해석이나 그렇게 해석했던 과거의 자신으로부터 멀어진다. 《속죄》나 〈컨버세이션〉이 서사의 위상을 심하게 비틀었다는 점을 비판하는 반응도 나왔지만, 그러한 반응은 오히려 청중이 폭로 이전의 자신을 재규정하는 일이 그 놀라움을 받아들이고 즐기는 데 꼭 필요하다는 사실을 확인해 줄 뿐이다.

셋째, 이런 종류의 놀라움은 설득력 있는 관점의 구축에 의존

한다. 중심인물들이 꼭 사랑스럽고 매력적이고 공감할 수 있어야 하는 것은 아니다. 그러나 어쨌든 선명하게 묘사되어야 한다. 관점을 표현하는 문학과 영화의 관습도 청중의 관점을 조정하여 등장인물들의 제한된 관점에 일치시키는 데 기여한다. 사람들이 어느 등장인물의 묘사가 설득력 있다고 이야기할 때 마음속에 자주 그리는 특징들—생생하다, 기억에 남는다, 독특하다, 연민이 느껴진다, 역동적이다, 믿음직스럽다 등등—이 존재하며, 여기서 이야기하는 선명한 묘사가 상기한 특징들을 강화하고 향상시킬 수는 있다. 그러나 이런 특징이 있다고 해서 자연히 선명한 묘사가 이루어지고 설득력을 얻는 것은 아니다. 불가해하거나 틀에 박힌 듯하거나 심하게 비현실적인 인물, 혹은 지배적인 현대 서구 미학의 흐름—심리적 굴절과 같은 특정 종류의 매력을 선호하는—에 거슬리는 특징을 지닌 인물일지라도 이야기의 구조상 설득력이 있는 관점을 제공하면 청중의 시선을 결정적인 방향으로 유인할 수 있다. 하지만 인물 중심의 미학에 대한 강력한 요청과 잘 짜인 놀라움을 보증하는 관점의 구축은 서로 잘 어울리는 한 쌍이며, 둘 중 하나를 발전시키는 작업이 나머지 하나에도 도움이 될 때가 많다.

넷째, 비신뢰성에 의한 반전이 만족감을 주는 데 실패하면, 스토리의 구조에 문제가 생길 뿐 아니라 윤리적으로 문제가 있다는 느낌마저 든다. 이 종류의 놀라움이 제대로 작동되면 지금까지의 이야기가 완전히 다른 형태로 확 바뀐다는 느낌을 주는데, 그것이 오히려 기분 좋게 느껴져야 한다. 그렇게 되지 않을 때의 반응은 실망을 넘어 스토리의 기만에 대한 분노로까지 이어지곤 한다. 불만스러워하는 독자들은 그 스토리를 값싼 속임수나 잔재주에 불과하다고 느낀다.

극단적 비신뢰성

이제 우리는 평단의 찬사를 받은 두 작품을 살펴볼 것이다. 두 사례는 모두 이 메커니즘의 극단을 탐구한다.《속죄》에서는 마지막에 이제까지의 서사가 등장인물 중 한 명, 브라이오니 탈리스의 회고록이었음이 드러난다. 게다가 브라이오니는 서사의 결말 부분을 부분적으로나마 해피엔딩이 되도록 지어냈으며, 여러 중요한 대목에서 진실과 달라졌다고 고백한다. 〈컨버세이션〉에서도 안정을 깨뜨리는 폭로가 일어난다는 점은 비슷하지만 그것을 유도하는 힘은 점차 드러나는 단 하나의 녹음된 문장이다.

여기서 이 두 작품에 관해 논의하는 나의 방식은 대개 문학이론가 제라르 주네트Gérard Genette (1980)가 처음 제안한 몇 가지 구분에 기반한다. 물론 뒤에서는 더 쉽게 설명하겠지만, 본격적으로 들어가기 전에 주네트 이론의 바다에 잠깐이라도 발을 담가 본다면 그의 감탄스러운 특별함을 우리가 활용하는 데 도움이 될 것이다. 우선 영화에서의 음향, 특히 영화음악에 관한 논의에서 널리 통용되어 온 내재(디제틱)diegetic 요소와 외재(넌디제틱)nondiegetic 요소의 구분에서부터 시작하면 쉽게 이해할 수 있을 것이다. 음악이 영화에서 묘사되는 스토리 세계의 일부, 예를 들어 방 안에 있는 오디오에서 음악이 흘러나온다면 이는 "내재 음향"이다. 이와 달리 사운드트랙상에서만 존재하는 음악, 즉 스크린에 묘사되는 세계 바깥에 있는 음악은 "외재 음향"이다. 로빈 스틸웰Robyn Stilwell은 내재/외재 구분이 영화음악에서 "가장 기본적인" 개념 중 하나이며, "학생들에게 영화음악에 관해 가르칠 때 가장 쉬운 부분이어서 … 수업 첫날, 그 용어를 배우기 전에도 이미 그 경계가 언제 문제가 되는지를 인식할 수 있다"고 말한다 (2007, 184).

이러한 경계는《속죄》와〈컨버세이션〉의 반전에서도 쟁점이 된다. 그러나 이 반전들이 어떻게 작동하는지에 관해 더 정확하게 이야기하려면 더 섬세하게 구분할 필요가 있다. 주네트는 이 개념을 처음 소개하면서 이와 관련된 두 가지 주요 구분을 제시하고 그 둘의 조합에 의해 서사의 네 가지 양상이 창출된다고 설명했다. (그는 네 가지 양상 각각을 상세히 논의했으며, 다른 이론가들도 이를 수정하거나 정교화할 여러 방안을 제시했다. 그러나 여기서는 스토리의 효과를 파악하는 데 도움이 될 두 가지 구분에만 초점을 맞추고, 그보다 더 깊이 들어가지는 않을 것이다.)

첫 번째 구분은 서사 층위의 문제다. "내재적intradiegetic" 서사는 그 서사가 제시하는 스토리 세계의 "내부"에서 일어나는 반면, "외재적extradiegetic" 서사는 스토리의 담론 바깥에 있다. 내적 서사의 층위는 서술된 사건이 일어나는 층위와 동일하다. 즉 내재 음향과 마찬가지로 내재적 서사 요소는 스토리 세계 안에 직접 들어가 있다.《암흑의 핵심Heart of Darkness》에서 말로의 서사나《위험한 관계Les liaisons dangereuses》에서의 편지가 그 예다. 외재적 서사는 그것이 서술하는 세계 안에 존재하지 않는다. 스토리 속의 사건들 안에서의 기록이나 발화가 아니며, 텍스트의 세계 바깥에 있는 청중을 향해 텍스트 바깥 혹은 텍스트보다 높은 층위에서 이야기한다.《암흑의 핵심》의 첫 번째 서사, 즉 말로의 프레임을 소개하는 서사나《오만과 편견》의 냉소적인 서사는 외재적이다. 외재적 화자가 그 서사의 등장인물일 수도 있지만, 그 경우에도 서술할 때에는 그 바깥에서 작동한다. 스토리 세계 안의 어느 누구도 외재적 서사를 듣거나 접할 수 없다.

이 점은 우리를 두 번째 구분, 즉 "동종homodiegetic" 서사와 "이종heterodiegetic" 서사의 구분으로 이끈다. 동종 화자는 어떤 의미에서 **개**

놀라움의 해부

인(또는 그 등가물)이라고 볼 수 있다. 동종 서사 뒤에는 일인칭의 누군가가 있으므로, 서사를 그에게 귀속시킬 수 있다. 이종 서사에서는 그런 실체가 없으며 서사 자체가 근본적으로 삼인칭이다. 이종 서사가 우리에게 말해 준 것에 대해서는 아무도 책임지지 않는다. 서사는 서사일 뿐이다.

이 장에서 우리가 살펴볼 서사들에서는 핵심적인 놀라움이 바로 이 대목에서 발생한다. 즉, 외재적 이종 서사라고 생각했던 스토리 요소가 사실은 완전히 다른 성격을 띠는 경우다. 우리는 서사 중 일부가 그저 텍스트이기만 한 것이 아니라 서사 속의 등장인물 중 누군가가 모종의 의도를 가지고 창작한, 말하자면 허구 속의 또 다른 허구였음을 갑자기 발견하게 될 수도 있다. 아니면, 우리가 보거나 들은 것 중 의심할 바 없는 "진실"이며 누구의 해석도 거치지 않고 바로 우리에게 전달되었다고 생각했던 부분에 사실은 어느 등장인물이 사건을 지각하거나 전달하는 과정에서의 왜곡 때문에 실제와 중대한 차이가 생겼다는 사실이 갑작스럽게 밝혀질 수도 있다.

앞에서 보았듯이, 나중에 뒤통수칠 여지를 남기면서 독자를 오도하고자 할 때 손쉽게 쓸 수 있는 방법 중 하나가 자유간접화법이다. 특히 해당 문구가 누구의 관점을 반영하는지가 사후 어느 시점까지 확실히 결정되지 않는 상황을 만들 수 있다. 《속죄》와 〈컨버세이션〉은 자유간접화법의 기교에서 한 걸음 더 나아가 직접화법으로 제시되었던 부분을 폭로의 대상으로 삼는다. 이는 믿을 수 없는 화자에 의한 반전의 한층 더 강렬한 버전을 만들어 낸다. 이것은 위험하지만 강력한 효과를 낼 수 있는 방법이다.

소설 《속죄》에서의 담화 위상과 강요된 오독

《속죄》의 첫 부분은 19세기 리얼리즘 양식과 20세기 소설을 특징짓는 심리 묘사의 강조를 결합하고 있어서, 이 소설이 고전적 리얼리즘 소설을 직접 이어받은 현대적 계승자 형식을 취하는 것처럼 보인다. 시골에 저택이 있고, 연인이 있다. 그 집과 주변에서 등장인물과 상황이 교차하고 수렴하면서 사회계급, 성, 욕망, 혼란 등의 문제가 불거진다. 등장인물들은 서로의 의도를, 그리고 때로는 자신의 의도조차 명료하게 알 수 없을 때가 있다. 그러나 독자에게는 상세하고 객관적인 설명이 제공된다. 어느 모로 보나 조지 엘리엇과 레프 톨스토이Leo Tolstoy의 전통을 따르는, 캐서린 벨시Catherine Belsey가 말했듯이, "사건이 스스로 이야기하는" 소설 유형(1980, 72)으로 보인다. 매큐언 자신도 어느 인터뷰에서 "등장인물의 창조"에 관한 한 19세기 리얼리즘 소설을 "능가할 수 없다"고 말한 적이 있다(Noakes and Reynolds 2002, 23).

그런데 그렇게 생각하고 《속죄》를 읽어 내려가다 보면 300쪽도 더 지나서 갑자기 고전적인 리얼리즘 소설에서라면 절대로 일어나지 않을 일이 벌어진다. 주인공들의 배신, 시련, 사랑, 전쟁을 그려 나가다가 끝나기 바로 직전에 지금까지 3부에 걸쳐 쓴 내용이 주요 등장인물 중 하나인 브라이오니 탈리스가 쓴 자전적 소설이었다는 놀라운 사실을 폭로하는 것이다. 독자는 이 결말에서 브라이오니의 소설이 "실제로" 일어난 사건과 그 사건이 어떻게 펼쳐졌는지에 관한 허구적 설명을 뒤섞었다는 사실을 알게 됨으로써 동요하게 된다. 게다가 이러한 결말은 매큐언의 《속죄》가 "사건이 스스로 이야기하는" 현대적 리얼리즘 작품이 아니라 자기성찰적이고 메타텍스트를 지향하며 구조적 트릭이 담긴 작품이었음을 드러낸다. 삼인칭의 허울 뒤

에 인물 화자가, 그것도 믿을 수 없는 화자가 숨어 있었던 것이다.

그전까지 이 소설은 브라이오니가 저지른 파멸적 실수와 이후에 그 실수로 인한 결과를 바로잡고 속죄하려는 노력을 중심으로 전개된다. 1935년 어느 운명적인 밤, 열세 살 난 브라이오니가 언니의 연인인 로비 터너를 사촌 롤라의 강간범으로 잘못 지목한다. 이 때문에 로비는 징역을 선고받고, 그의 인생과 인간관계가 틀어졌으며, 브라이오니의 언니 세실리아의 행복도 그로 인해 산산조각 난다. 그 운명적인 사건에서 절정을 맞는 이 소설의 맨 첫 부분은 초점화의 대상이 세실리아(얼마 전 케임브리지에서 돌아왔다), 로비(세실리아와 어린 시절부터 친구였으며 이 집 가정부의 아들이다. 로비도 탈리스가 家의 재정적 지원으로 케임브리지 대학교를 다녔다), 브라이오니(세실리아의 여동생, 〈아라벨라의 시련〉이라는 연극 대본을 막 완성했다) 등 여러 등장인물을 가로지른다. 서리 지방에 있는 탈리스가의 사유지를 배경으로 하는 이 부분은 제인 오스틴의 《맨스필드 파크》와 《노생거 사원》(《속죄》의 서두에 제사題詞로 인용되어 있다)에서부터 E. M. 포스터의 《하워즈 엔드Howards End》, 에벌린 워의 《다시 찾은 브라이즈헤드 Brideshead Revisited》, 가즈오 이시구로의 《남아 있는 나날Remains of the Day》에 이르기까지 컨트리 하우스(영국 젠트리 계급의 교외 저택—옮긴이)가 문화적 향수의 보고寶庫이자 원천으로서 중심적인 역할을 하던 영국 소설의 전통을 떠올리게 한다.

처음에 일어나는 사건들은 비교적 잔잔하고 그 배경의 분위기와도 어울린다. 브라이오니는 자신이 쓴 각본을 연극으로 만들어 가족들에게 보여 줄 준비 중이고, 집에는 사촌인 롤라, 그리고 그녀의 쌍둥이 동생 잭슨과 피에로가 초대받아 와 있다. 로비와 세실리아 사이는 냉랭한 어색함에서 성적 관심으로 발전하며, 외지로 나

갔다 돌아온 그 집 아들은 폴 마셜이라는 친구를 데리고 왔다. 그러나 날이 저물 무렵이 되면 잔잔하던 바람이 여기저기서 폭풍처럼 휘몰아친다. 로비와 세실리아는 그들의 애정을 격정적으로 확인했고, 쌍둥이는 도망쳤으며, 가족 모두가 어둠 속에서 아이들을 찾아다니는 동안 브라이오니는 수풀 속에서 누군가의 어렴풋한 모습을 보았는데 그 사람이 롤라를 덮치고 있는 것 같았다. 롤라는 가해자가 누구인지 밝히지 못했(거나 않았)지만, 브라이오니는 그 사람이 로비였다고 주장한다. 로비는 체포되었고 그가 연행되는 장면에서 1부가 끝난다.

2부와 3부의 시점은 오 년 후, 제2차 세계대전 중이다. 2부는 로비 이야기로, 감옥에서 조기 출소하여 영국군 사병으로 입대했다. 세실리아는 간호사가 되었고 가족과 연락을 끊고 지낸다. 둘이 실제로 만난 시간은 아주 짧았지만 "수년 동안 사랑을 나누어 왔다─편지로."(McEwan 2001, 193) 그들은 문학에 관한 이야기 안에 암호처럼 애정 표현을 숨겨, 자극적인 표현을 검열하는 교도소의 정신과 의사 눈을 피했다. 로비가 훈련소에 입소하기 전에 가진 두 사람의 짧은 재회는 그들의 열정을 확인시켜 주었다. 그들은 지금도 계속 편지를 주고받고 있으며, 이제는 암호를 쓸 필요도 없다. 그리고 전쟁이 발발했다. 2부의 나머지 부분에서는 로비가 경험한 연합군의 됭케르크 철수 작전이 생생하게 묘사되는데, 작전이 완료되지 않은 채 로비가 폭격당한 어느 주택 지하실에 몸을 숨기고 세실리아를 생각하며 잠들면서 끝난다. 3부는 다시 브라이오니 이야기다. 그녀는 1부의 사건들에 대한 회한으로 가득 차 있다. 케임브리지 입학 허가를 받았지만 포기하고 간호사 수련생이 되었으며 대공습 기간에 런던의 병원에서 일하고 있다. 언니와 로비에게 사과하려고 했으나 거

절당했다.

3부에서 우리는 롤라가 1935년 그날 밤 사건의 진범인 폴과 결혼한다는 사실도 알게 된다. 어떻게 그런 일이 생겼는지에 관한 자세한 내용은 얼버무린다. 폴이 롤라에게 자신의 죄를 없었던 일로 해 달라고 설득했을까? 아니면 롤라 스스로 그렇게 한 것일까? 롤라는 정말 그가 누구인지 몰랐을까? 사실은 강간이 아니라 합의된 행동이었는데 롤라가 품행을 비난받을 것이 두려워 폭행인 척해야 한다고 생각했던 것일까? 롤라의 팔과 폴의 얼굴에 나 있던 상처를 볼 때도 마지막 가설이 옳을 가능성은 낮지만 무엇보다 이 결론의 발원지 역시 당사자 자신의 증언이 아니라 브라이오니의 추론이다. 우리는 자유간접화법을 통해 지난 일에 대한 그녀의 생각을 읽게 된다. "가련하게도 허영심 많고 유약한 롤라는 사랑에 빠짐으로써, 혹은 사랑에 빠졌다고 스스로 최면을 걸어 수치심으로부터 벗어났으며, 브라이오니가 엉뚱한 사람을 범인으로 지목할 때 자신의 운명이 어떻게 될지 알지 못했다. 그리고 어린애 티를 벗자마자 몸을 빼앗긴 롤라를 기다리고 있던 운명은 자신을 강간한 남자와의 결혼이었다."(306)

"4부"가 아니라—1부에서 3부까지와 달리 브라이오니가 쓴 소설의 일부가 아니므로—"1999년 런던"이라는 제목이 부여된 마지막 부분에 이르러서야 드디어 일인칭 시점이 등장한다. 화자는 브라이오니이고, 77세가 되는 생일 아침이다. 이제 우리는 2부와 3부의 상당 부분이 순전히 그녀가 지어낸 이야기였음을 알게 된다. 브라이오니에 따르면, 사실 로비는 세실리아에게 돌아오지 못하고 패혈증으로 죽었다. 세실리아도 런던 대공습 때 폭격으로 목숨을 잃었다. 그들은 "두 번 다시 만나지 못했고, 영원히 사랑을 완성하지 못했다."

(350) 게다가 브라이오니는 전쟁 기간에 언니가 살던 셋방에 간 적도 없고 허구 속의 또 다른 자아alter ego가 했던 것과 같은 로비의 오명을 씻기 위한 노력도 실제로는 하지 않았다. 자신의 소설 속에서는 얼버무리고 넘어갔지만 왜 그녀의 소설이 사후에나 출판되어야 하는지를 설명할 때 분명해진다. 소설에서처럼 행동했다면 관련된 사람 모두에게 좋았을 것이다.

이러한 폭로들을 통해 드러나는 브라이오니의 본모습은 생생하고 설득력이 있다. 그 이유 중 하나는 마지막 부분에서의 이러한 배신이—그녀는 시간이 흐르면서 자신이 변화하고 성장했음을 소설을 통해 그럴듯하게 피력했지만—소설 서두에서 묘사된 브라이오니의 성격과 잘 어울린다는 점에 있다. 결말부의 브라이오니도 서두의 브라이오니와 마찬가지로 자신이 진실을 추구하기보다 더 서사적으로 호소력 있어 보이는 이야기를 택하려는 유혹에 넘어가도록 내버려 둔다. 그녀는 그렇게 하는 것이 옳은 일이라고 스스로 굳게 믿는다. 그러나 이 확신은 오히려 그녀가 스스로를 의심하고 있음을 보여 주는 징후다. 또한 그것이 옳지 않은 일이었다는 강력한 암시도 있다. 이 소설은 브라이오니가 스스로를 판단하는 대로 우리도 그녀에 관해 똑같이 판단하도록 유도하지만 놀라움의 작동 원리는 그 판단을 우리가 지금까지 읽은 바에까지 확장한다. 이 모두는 결과적으로 브라이오니에 대한 공감과 반감, 유대감과 소원함 사이의 팽팽한 긴장을 낳는다.

매큐언이 브라이오니는 "자신이 창조한 … 가장 완벽한 인물"이라고 말한 적이 있는데(Noakes and Reynolds 2002, 23), 나는 그가 그렇게 느낀 것이 우연이 아니라고 본다. 결론에서 전면적인 재규정이 이루어지도록 놀라움의 장치를 만들고 배치한다는 것 자체가 곧 등장

인물 구축의 문제다. 이 놀라움의 기초를 다지려면 브라이오니라는 인물이 서사의 모든 요소를 거치면서 발전해 나가야 한다. 매큐언은 놀라움을 향해 나아가면서 브라이오니를 발전시켰다. 매큐언은 브라이오니가 생각하고 말하고 행동한 바를 묘사함으로써뿐 아니라 이 소설의 주제와 이미지, 천착하고 있는 문제를 가지고 이 인물을 창조했다. 따라서 그녀가 완벽하게 느껴지는 것도 어쩌면 당연하다.

《속죄》는 6장에서 설명한 비신뢰성에 의한 놀라움의 장치를 대단히 스펙터클한 버전으로 변주한다. 그 스펙터클함은 비신뢰성으로 놀라움을 선사했던 다른 사례들보다 그 반전에 더 근본적인 층위의 놀라움이 관련되어 있다는 점 외에도 독자가 지식의 저주에 모든 것을 걸고 이전의 독해 자체를 부정하는 텍스트와 스스로 동맹을 맺게 된다는 점에서 비롯된다. 결말부의 폭로는 독자에게 처음 읽었을 때의 해석을 부정할 것을 요청한다. 우리가 앞에서 읽은 바는 나중에 제시되는 새로운 정보에 의해 대체되어야 할 뿐 아니라 폭로 후의 독자가 그 오류와 거짓됨을 알아야 하는 잘못된 해석으로 제시된다. 독자의 동조의식이 이렇게 재편되도록 하는 힘의 존재는 이 소설에 대한 평단의 반응에 의해 분명해진다. 대부분의 비평가는 앞선 독해에 대한 전면적인 부인에 열광한다. 사실 그러한 부인은 이 소설의 해석에서 여러 비평가들이 공감대를 갖게 만드는 핵심 요소다. 그렇게 많은 독자가 판을 뒤엎는《속죄》의 반전을 짜증스러워하지 않고(혹은 짜증스러워하면서도) 만족스럽다고, 심지어는 탁월하다고 칭송하는 이유 중 하나는 이러한 반전이 바로 이 소설의 주제들, 특히 제목에서 말하는 '속죄'라는 주제와 공명한다는 점에 있다. 더 구체적으로 말하자면,《속죄》는 한 등장인물이 다른 등장인물의 행위를 (어쩌면 의도적으로) 오해함으로써 야기된 파멸적 결과,

그 실수를 속죄하려는 노력, "속죄란 가능한가"라는 더 큰 질문에 관한 소설이다. 또한 영국 소설의 전통과 영향력, 픽션이 어떻게 작동하는가에 관한 고찰이기도 하다.

《속죄》가 구조적 영리함, 감정과 심리에 대한 감수성, 모호성이 낳을 수 있는 결과의 탐구를 한데 엮은 방식은 많은 비평가와 문학상 심사위원을 기쁘게 했다. 《속죄》가 주는 또 다른 큰 기쁨은 이 작품이 문학에 관해 깊이 탐구하는 작품이면서 동시에 그 자체로 고도로 문학적인, 소설의 형식에 대한 고찰에 대한 풍부한 암시를 담은 소설이라는 점이다. 《속죄》의 중심인물들은 그들 자신의 욕망을 잘 이해하고 있으며 소설과 시를 통해 서로에게 그 욕망을 표현한다. 이 책에는 헨리 필딩Henry Fielding, 새뮤얼 리처드슨Samuel Richardson, 제인 오스틴, D. H. 로런스D. H. Lawrence, W. H. 오든W. H. Auden, A. E. 하우스먼A. E. Housman에 걸쳐—분명 그 외에도 많을 것이다—여러 문학 작품이 풍성하게 인용되어 있다. 이러한 암시는 이 소설 속의 사건이나 언어적 표현 속에, 그리고 그 속을 걸어가는 등장인물의 생각과 말 속에 직조되어 있다.

열세 살의 브라이오니는 《속죄》의 첫 문장에서부터 "이틀 동안의 폭풍 같은 집필"로 〈아라벨라의 시련〉의 초고를 막 끝낸 작가다(McEwan 2001, 3). 세실리아와 로비는 작가가 아니지만 그들도 문학에 심취해 있다. 케임브리지에서 함께 어울려 다니지는 않았지만, 둘 다 (그리고 둘 다 탈리스가의 돈으로) 거기서 영문학을 공부했다. 소설의 도입부에서 그들은 서로를 새롭게 보기 시작한다. 이 진전은 브라이오니의 창작처럼 문학적으로 전개된다. 세실리아는 새뮤얼 리처드슨의 《클러리사》를 읽는 중인데, 이 소설에서 느낀 흥미와 불만은 그녀가 인생의 과도적 시기를 겪으며 느끼는 양가감정과도 같

놀라움의 해부

다. 세실리아와 로비는 리처드슨과 필딩 중 누구의 작품이 더 나은지를 두고 옥신각신한다. 그들의 대화는 사회적 지위의 확인이기도 했다. 이를 아는 세실리아는 "분노와 혼란"이 커져 감을 느꼈다(26). 나중에는 전적으로 문학 작품에 관한 대화를 통해 사랑을 키운다. 그들은 편지에 "그 모든 작품 속의 행복한, 혹은 불행한 남녀 주인공에 관해" 썼다. "그전에는 그들에 관해 한 번도 이야기를 나눈 적이 없었다!"(192)

3부까지가 "허구"라는 폭로는 허구와 실제 간의 관계에 대한 이 소설의 지속적인 관심과 동일한 맥락에 있으며, 이 주제는 아마도 세실리아가 앞서 느꼈던 "분노와 혼란"과도 연결된다. 이 놀라움이 취하고 있는 자의식적 서사의 틀과 지식의 저주의 작동 또한 속죄라는 문제에 관련된다.

속죄란 본질적으로 회고적인 현상이다. 아직 하지 않은 행위에 관해서 미리 속죄할 수 있는 사람은 없다. 속죄란 파멸적인 행위가 있었더라도 이후의 행동이 그 영향을 어느 정도 되돌릴 수 있다는, 즉 그 결과의 무게를 덜거나 상쇄할 수 있다는 논리를 함의한다. 속죄는 빚—물질적인 빚이건 마음의 빚이건—을 갚거나, 망가진 것을 고치거나, 잃었던 것을 되돌려 놓는 등 직접적인 복구를 통해 달성될 수도 있고, 나쁜 행위의 실질적 결과를 바로잡는 데에는 도움이 안 되더라도 죄인의 희생이나 죗값에 상응하는 고난으로써 잘못된 행동을 용서하는 경우처럼 더 약화된, 또는 형식적인 방식으로 이루어질 수도 있다. 어쨌든 성공적인 속죄란 어떤 형태로든 면죄가 이루어짐을, 즉 장부에서 빚이 지워지고, 죄가 사해지고, 백지 상태로 되돌림을 뜻한다. 그것은 원래의 행동이 야기하는 결과를 재구성하고 진압하기 위해 과거와 차후의 일 사이에 선을 긋는다. 속죄한

다고 해서 오류가 없었던 일이 될 수는 없지만 오류의 의미는 변화한다. 속죄는 오류가 최초에 가졌던 의미를 우리가 지금 알고 있는 의미에 종속시킨다.

속죄 행위는 이전의 사건에 대한 반응으로서만 이해할 수 있다는 점에서 속죄의 논리는 일종의 서사적 논리다. 또한 그전까지는 죄의 결과가 언제 어떻게 끝날지 모르게 파문을 일으키는 스토리가 이제는 끝이 정해져 있고 냉정하며 다듬어지고 균형 잡힌 서사로 전환된다는 점에서 **페리페테이아**(서사의 전환점 또는 운명의 역전을 뜻하는 아리스토텔레스의 용어)의 논리다. 그것은 알아차림의 논리와도 접점을 지닌다. 잘못을 인정하지 않고 어떻게 속죄할 수 있겠는가? 그리하여 회고는《속죄》의 중심적인 주제가 되고, 결말의 반전으로 인해 소설의 구조 안에도 그대로 반영된다. 물론 이 소설은 다르게 쓰일 수도 있었다. 됭케르크 철수 이후에 일어난 일에 대한 "사실" 그대로의 묘사를 브라이오니의 바람을 담은 버전에 삽입하거나 처음부터 이것이 브라이오니의 소설임을 명시할 수도 있었다. 그러나 그렇게 하지 않았다. 그것이 브라이오니가 지어낸 이야기라는 사실은 맨 마지막에 이를 때까지 비밀에 부쳐졌다. 이 방식을 택했다는 것은《속죄》자체가 고백으로 끝나야 한다는 뜻이다. 서술된 역사와 서술되지 않은 역사 사이의 불일치는 브라이오니의 고백을 요구하며 독자에게도 특별한 일을 요구한다. 이제는 앞에서 서술된 것들이 원상복구하고 삭제하고 재해석해야 할 대상이 되며, 그 일을 하나하나 해 나가야 할 사람은 브라이오니도 매큐언도 아니다. 조각을 다시 맞추는 일은 고백한 사람이 아니라 고백을 들은 사람의 숙제로 남는다. 따라서 놀라움은 속죄라는 문제를 이 소설의 주제뿐 아니라 구조에까지 들여놓는다.

우리는 브라이오니의 대단한 서사적 일격에 관해 알기 전에, 등장인물들이 그녀가 혐의를 씌운 결과를 원상복구하거나 바로잡을 가능성을 제기했다가 그만두는 것을 여러 번 보게 된다. 로비는 오명을 씻을 가능성이 있을지 가늠해 보지만, "[브라이오니에 대한] 원망은 사라질 것 같지 않았다. … 그것은 영원히 남을 피해였다." (McEwan 2001, 220) 브라이오니 자신의 생각도 다르지 않았다. "그녀가 아무리 힘들고 비천한 일을 해도, … 혹은 대학교에서의 어떤 깨달음이나 캠퍼스 잔디밭에서의 잊지 못할 순간을 포기한다 해도 피해를 복구할 수는 없었다."(267) 브라이오니가 세실리아와 로비를 다시 만났을 때, 둘은 재회하여 로비의 휴가 기간 동안 짧은 시간을 함께 보내고 있었다. 세실리아의 단호한 모습은 "아무것도 바뀌지 않고, 아무것도 완화되지 않았"으며(316) 그들 사이의 벽이 "바뀔 수 없는 과거에 고정되어 있"음을 알려 준다(329). 그러나 우리는 결말의 폭로를 통해 브라이오니가 자신의 소설 속에서만큼은 과거를 바꾸고 결과를 완화시켰으며 피해를 복구했음을 알게 된다. 그리고 이제 우리 자신의 과거가 바뀔 차례다. 우리는 로비와 세실리아의 재회, 로비의 생존, 로비의 오명을 씻기 위한 브라이오니의 노력, 이 모든 것이 1935년의 사건들과 다른 차원에 속함을 알게 되기 때문이다. 우리는 이제 그것들을 브라이오니의 삶이 아니라 오로지 그녀가 만든 허구에만 속하는 것으로 받아들여야 한다.

이 시점에서, 많은 독자는 이러한 전개 방식에 격하게 분노한다는 사실에 주목할 필요가 있다. 이 반전에 너무 화가 나서 책을 집어던졌다고 말하는 사람도 있다. 반면에 이 책을 높게 평가하는 비평가들은 행복하게 반전의 함의를 파고들곤 한다. 그들은 이 반전을 1부에서 3부까지에서 작가가 선택한 문체들을 새롭게 해석할 수 있

게 해 주는 장치로 받아들인다. 이제는 그러한 문체의 선택을 매큐언 자신이 물려받은 문학적 유산—허마이어니 리Hermione Lee에 따르면 "《속죄》는 21세기 영국 소설이 무엇을 물려받았으며 지금은 무엇을 할 수 있는지 묻는다"(2001, 16)—과 "문학에서 경험을 표현하는 서사적 장치"(Hidalgo 2005, 86)에 관한 영민한 탐구로 읽을 수 있다. 그러나 우리가 앞에서 살펴보았던 비신뢰성에 의한 놀라움과는 달리《속죄》의 반전은 3부까지의 서사에 책임 있는 인물의 신뢰성에 관한 것만이 아니고, 그 인물의 정체성에 관한 것도 아니다. 그보다는 소설의 전반부가 그러한 폭로에 의해 흔들릴 수 있는 것이었다는 외면할 수 없는 사실에 관한 것이다.

그 사실에 관한 최초의 암시는 그전부터—물론 절반을 훨씬 지나서이기는 하지만—있었다. 3장의 중간쯤, 우리는 브라이오니가 시릴 코널리의 잡지《호라이즌》에 투고했다가 퇴짜 맞은 작품 중에《분수대 옆 두 사람》이라는 소설이 있음을 알게 되는 중요한 순간을 맞이한다. "C. C."라고 서명된, 격려를 담은 긴 거절 편지 전문이 인용되어 있는 것이다. 코널리는 브라이오니의 소설에 대해 모든 것이 너무 정체되어 있고 현학적이며, 버지니아 울프에게 너무 많이 기대고 있고, 서술에 "앞으로 나아가는 느낌"이 부족하다고 지적하지만 그만큼 장점도 많다고 칭찬한다. 이 편지에서《분수대 옆 두 사람》과《속죄》사이의 연결이 명백해진다. 우리가 앞에서 읽은 몇몇 문장을 호평하고, 어떤 부분에 대해서는 몇 가지 개선할 점을 조언하고 있기 때문이다. 편지에 언급된 소설과 우리가 읽은 소설의 텍스트에 불일치하는 점도 있는데, 이를 통해 우리는 코널리의 조언 중 일부가 최종 원고에 반영되었음을 추론할 수 있다.

프랭크 커모드가《런던 리뷰 오브 북스London Review of Books》에 기

놀라움의 해부

고한《속죄》서평에서 지적했듯이, 이 편지는 "[헨리] 제임스가 얼개 작업structural work이라고 부르는 여러 기능을 수행한다."(2001, 9) 주제 관련성을 염두에 둔 말이라고 생각되는데, 그렇다면 이것은 분명히 옳은 말이다. 이 편지는 이 책에서 지금까지 풀어져 온 여러 문학적 전통의 가닥들을 한자리로 모으면서 다른 한편으로는 현재의 순간—됭케르크에서의 전쟁이라는 장치가 작동하는 가운데 브라이오니가 본격적으로 소설가가 되기 시작하는 순간—이 가진 역사적 구체성을 전경으로 불러낸다. 이 편지는 브라이오니의 글이 버지니아 울프의 기교에 "약간 과하게" 의존하고 있다고 조언하며 울프의 그림자를 지적하고, "예술가에게 전쟁에 대한 입장을 제시할 의무가 있"는지 의문을 제기한다(McEwan 2001, 297). 한편 매우 중요한 또 한 가지 요소를 제공함으로써 핵심적인 얼개 작업도 수행한다. 브라이오니의 결정적 고백이 갖는 영향력이 전쟁 중에 일어난 일들이 허구였다는 사실뿐 아니라 텍스트의 첫 장면으로까지 거슬러 올라가야 한다는 실마리가 이 편지에서 제공되는 것이다. 예를 들어, 명나라 시대의 화병을 언급하며—"정원에 가지고 나가기에는 너무 값비싼 물건이 아닌가?"(295)—다른 종류의 도자기였다면 더 개연성이 높아질 것이라고 제안했고, "부수적인 문제지만 귀하의 묘사 중에 나온 베르니니의 작품은 나보나 광장이 아니라 바르베리니 광장에 있다"고 정정해 준다. 그리고 우리가 읽은 텍스트에서 문제의 화병은 명나라 것이 아니라 "진품 마이센 도자기"(23)이고, 베르니니의 트리톤 분수가 있는 곳도 올바르게 적혀 있다(17). 두 가지 모두 소설의 맨 처음 20여 쪽 안에서 찾아볼 수 있다.

이러한 역행은 지식의 저주 효과를 완성하는 데 있어서 매우 중요하다. 이 점을 더 깊이 살펴보기 위해《속죄》에 대한 평단의 반응

에서 이 점이 어떻게 드러나는지 살펴보자. 제임스 펠런은 인물 서사 연구—6장에서 비신뢰성의 윤리적 차원에 관해 설명할 때 인용했던—에서 《속죄》의 반전이 "효과적인" 놀라움, 우리의 용어로 말하자면 잘 짜인 놀라움의 요건을 충족한다고 주장하며 매우 확실하고 명시적인 논거를 친절하게 제시한다.

> 효과적인 놀라움이란 청중이 깜짝 놀라는 것으로 시작하여 그 놀라움이 의도한 알아차림에 의해 고개를 끄덕이며 끝나는 놀라움을 말한다. …《속죄》의 청중에게는 특별히 섬세한 작전이 펼쳐진다. 이 소설의 설정에 따르면 매큐언은 1부에서 3부까지를 브라이오니의 소설로 써야 하고, 당연히 브라이오니는 자기가 매큐언이 쓴 소설 속 등장인물이라는 것, 따라서 매큐언의 청중이 있다는 사실을 몰라야 하기 때문이다. 매큐언이 이 작전을 수행하기 위해 활용한 주된 방법 두 가지는 다음과 같다. (1) 브라이오니의 사건 묘사에 나중에 돌이켜 보면 그녀가 지어낸 부분이 있다는 단서가 될 만한 세부 사항을 포함했다. (2) 브라이오니의 소설에 모더니즘 기법에 관한 메타층위의 서술을 삽입했다. 이는 브라이오니가 작가로서 성장해 나가는 이야기의 한 요소인 동시에 매큐언에게는 브라이오니가 쓴 소설, 더 나아가 매큐언 자신이 쓴 소설의 기법에 관한 긴장을 구축하는 방법이다.(2005b, 333-334)

그러나 이러한 설명은 어떤 것이 단서일 수 있는지에 관해 몇 가지 의문을 남긴다. 펠런은 《속죄》가 우리에게 두 가지 큰 단서를 준다고 보았다. 하나는 3부의 암시적인 한 장면(브라이오니가 세실리아를 만나지 않고 병원으로 돌아가는 자아와 세실리아를 만나러 가는 자

아가 분리된 것처럼 느끼는 장면을 말한다-옮긴이)으로, 나중에 우리는 이 부분이 자서전과 소설을 가르는 분기점을 말하는 것이었음을 알게 된다. 다른 하나는 2부가 로비의 운명을 분명히 밝히지 않고 끝난다는 사실이다. 펠런에 따르면, 3부는 상기한 장면 이후에 이 질문에 대한 답을 한 방향으로 확정한 것처럼 보이지만 사실은 양 방향의 가능성이 언제나 열려 있었으며, 나중에 돌이켜 보면 이 사실이 새로운 의미를 갖게 된다. 펠런은 이 정도면 단서로 충분하다고 본 것 같다. 그러나 "돌이켜 보면"이라는 전제에서만 작동한다면 그것이 단서라고 할 수 있을까?

진정한 단서나 힌트라면 앞으로 다가올 결론을 가리켜야 한다. 그러나 3장에서도 논의했듯이 이 질문에 대한 수정주의적 접근은 전통적인 단서에서도 상당히 자주 나타난다. 아서 코난 도일의 〈빨간 머리 연맹〉에서 조수의 무릎, 애거사 크리스티의 〈화요일 밤 모임〉에서 예쁜 아가씨 같은 예를 떠올려 보자. 이 단서들은 얼버무려져 있으며 그 미명세성에도 불구하고 우리가 유효한 단서로 받아들인다는 전제 아래 스토리 결말을 알고 있는 입장에서 (지식의 저주처럼) 과거를 되돌아보는 방식을 취한다. 하지만 이 단서들은 스토리 안에 엄연히 존재하므로 탐정이 그 단서를 통해 결론을 끌어낼 뿐만 아니라 독자에게도 그 존재가 노출되어 있다. 실제로 탐정소설에서는 단서가 나타나는 순간 그 존재에 주목하게 하는 특별한 요소를 넣어 두는 경우도 많다. 반면에 《속죄》에서는 1부부터 3부까지 진행되는 동안 등장인물이든 처음 읽는 독자든, 아무에게도 앞으로 일어날 일을 암시하는 "단서"가 주어지지 않는다. 브라이오니가 지어낸 허구는 밀봉되어 있고, 앞날은 그 바깥에 있기 때문이다. 그렇다면 그 결과는 전통적으로 탐정소설에 쓰여 온 폭로 기법을 고차원적으로 변

주한 것일 뿐일까, 아니면 이러한 요소를 "단서"라고 칭하려면 독자들이 더 근본적인 방식으로 텍스트와의 첫 만남을 재서술해야 하는 것일까?

스토리 층위와 메타층위의 커뮤니케이션들로 이루어진 실타래를 풀어 나가면 나갈수록 이런 종류의 수수께끼는 더 많이 나타난다. 《속죄》의 문체—브라이오니의 문체로 밝혀진—는 1부의 한 구절에서 언급되었듯이 "1935년의 찌는 듯한 어느 특별한 아침을 그리면서 스스로 찾아낸 공평무사한 심리적 리얼리즘"일까(McEwan 2001, 38), 아니면 시릴 코널리가 오 년 후에 논평해 준 것처럼 또 다른 심리적 리얼리즘일까? 또한 장담하건대, 많은 비평가들은 브라이오니가 보여 준 창조적 유희의 표면적 주제, 즉 1940년에 로비와 세실리아에게 일어난 일과 그것들이 그들의 "실제" 운명과 어떻게 대조되는지를 다시 살펴보기보다 시릴 코널리가 쓴 편지의 함의를 탐색하는 데 훨씬 더 많은 시간을 들인다.*

코널리의 편지가 지닌 의미는 곱씹어 볼 만한 가치가 충분하다. 이 편지로부터 소설 전체를 재해석하는 새로운 장이 펼쳐지기 때문이다. 메타텍스트가 선사한 보물이 여기저기 묻혀 있으며, 새로운 자기참조적 비평도 유추해 볼 수 있다. 이와 같이 우리는 그 편지로 인해 전반부를 다시 읽게 되며, 이는《속죄》의 반전을 그로부터 비롯되는 뒤늦은 깨달음으로 인해 해결 불가능했던 모순—처음 읽었을 때에는 모순된다고 인식하지 못했을 수 있으며, 그러한 인식이 아예 불가능했을 수도 있지만—이 해소되는 차원으로 데려간다. 그것이 바

* Kermode 2001; Finney 2004; D'Angelo 2009; Quarrie 2015 등을 참조하라. 이 글들은 1부의 메이센 화병과 코널리의 편지에서 언급된 명나라 시대 화병의 관계와 그 외에 "텍스트에 보이지 않게 스며들어 있는"(Quarrie 2015, 203) 요소들을 다루고 있다.

놀라움의 해부

로 지식의 저주라는 마법이며, 브라이오니가《호라이즌》에 투고한 소설에 대한 코널리의 논평이 유독 책의 맨 첫 부분에 나오는 내용들을 언급한다는 점이 그렇게 중요한 이유이기도 하다. 어떤 실마리든 독자로 하여금 결말에서 맨 처음까지 따라오게 만든다면 그것은 잘 짜인 놀라움의 만족감을 보증할 것이다. 그리고 적어도 내 경험에 따르면, 이렇게 돌이켜 보는 시간이 길수록 잘 짜인 놀라움이라고 느끼게 된다.

펠런처럼 단서를 섬세하게 읽어 내지 못한다면 이 소설을 처음 읽는 독자는—적어도 나는—무방비 상태로 놀라움을 맞이할 것이다. 물론 작가는 미리 준비했다. 결말부의 폭로가 촉발할 두 번째 독해를 위해 터를 닦았다. 그러나 지식의 저주라는 마법으로 그 이음새를 지워 버렸다.《속죄》는 (최소한 일부 독자에게는) 6장에서 설명한 "은밀한 교감"의 가장 강력한 형태를 만들어 낸다. 결말의 반전을 완전히 수용한 독자라면 그 반전을 속죄라는 문제에 깊이 결부된 통합적 전체의 일부로 받아들이며 자신의 이전 독해나 그 독해를 지지하는 그 누구와도 대립하는 입장을 취해야 한다. 예를 들어 브라이언 피니Brian Finney는 "1부를 엄격한 리얼리즘 서사로", "결말부를 포스트모더니즘 장치의 예로" 보는 "소수의 비평가"에게 매우 강하게 반박한다. 피니에 따르면 그들은 완전히 착각하고 있으며 "그럼으로써 소설을 극단적으로 오독한다."(2004, 70)

다시 말해, 올바르게 독해하는 유일한 길은 이 소설을 처음 접하고 수백 쪽에 걸쳐 받은 인상, 그 텍스트에 적용할 수 있는 가장 합리적이고 확실한 독해라고 생각했던 것을 거부하는 것 외에 선택의 여지가 없다. 피니에 따르면, 그렇게 하지 않는다면 매큐언이 이 소설 서두에서 제인 오스틴의《노생거 사원》의 한 구절을 통

해 암시한 경고를 귀담아듣지 않은 것이다. 피니는 1부의 문체에 "속은" 독자를 가리켜 늘 "상상과 현실을 혼동하는"《노생거 사원》의 주인공 캐서린 몰런드만큼이나 순진하다고 말한다(2004, 70). 그러나 그 구별은《속죄》의 앞부분을 순수하게 믿는 독자가 했어야 하는 일이 아니다! 이 구별이 1부에서 작동하고 있음을 알고 그 구별을 헤쳐 나갈 수단은 책을 훨씬 더 깊이 이해한 독자에게만 주어진다. 피니는 이 소설을 훌륭하고 적절하게 읽는 독자가 이 이점을 누리게 되고, 이를 활용하여 소설 속 소설에 담은 "소망 충족"(81)을 가혹하게 판단할 것이라고 주장한다.

펠런의 독해는 다른 해석 가능성을 충분히 열어 두면서도 이러한 유형의 반전 구조가 태생적으로 윤리적 판단을 바꾸게 한다고 설명한다. 펠런은 결말부의 폭로가 함의하는 바가 독자의 이전 해석에 대한 "자인"이라고 본다. 독자는 그 스토리를 너무 쉽게 서술된 그대로 받아들였던 이전의 자아를 부정할 것을 직접적으로 요청받는다.

우리는 이제 뒤늦게 브라이오니의 일기를 보여 줌으로써 우리의 감정을 끊어 낸 것이 훨씬 더 깊이 속죄라는 문제에 몰두하게 하기 위한 매큐언의 전략임을 알아차릴 수 있다. … 그가 말하고자 하는 메타메시지는 범죄와 그에 대한 속죄라는 문제를 거쳐 온 우리의 감정적 궤적이—아무리 강렬하고 힘들게 느껴졌다고 해도—너무 안이했다는 것이다. 돌이켜 보자면, 우리는 로비가 퇴각 작전에서 살아남았고 브라이오니가 로비와 세실리아를 만남으로써 어느 정도나마 속죄할 길을 얻었다는 사실을 너무 쉽게 믿었음을 인정해야 한다.(Phelan 2005b, 335)

중요한 것은 펠런이 이러한 해석을 독자가 "알아차려야" 하는 대상으로 보았다는 점이다. 즉, 그것은 통찰이며, 독자가 인정해야 할 대상이다. 사실 놀라움의 장치로서 작동하는 비신뢰성은 청중에게 많은 것을 무효화할 것을 요청하고 잘못이 어느 정도는 청중 자신에게 있다는 데 동의할 것을 기대한다. 만족감은 그 동의 뒤에 온다. 나는 이러한 비평가들이 제시한 길을 따르자《속죄》에 대한 (아마도 도덕적인) 분노가 분명하면서도 당황스러울 만큼 상당히 누그러졌다. 충분히 돌이켜 보면 은밀한 교감이 발생하면서 결국 텍스트를 감정적으로 지지하게 된다.

이러한 놀라움들은 무자비하게 효율적인 방식으로 지식의 저주를 활용하므로 새로운 해석을 전달하는 강력한 시스템이 된다. 우리는 다음의 예에서 이러한 종류의 놀라움이 우리의 회고에 부여하는 강력한 요구가 텍스트 앞부분의 최초 독해에 대해 특정한 윤리적 태도를 갖게 하고, 플롯 수준의 선명성을 강화하는 데 어떻게 기여하는지 보게 될 것이다.

영화에서의 담화 위상과 서사의 선명성: 〈컨버세이션〉

프랜시스 포드 코폴라의 영화 〈컨버세이션〉도 《속죄》처럼 재현과 해석, 과거의 윤리적 과오로부터 벗어날 가능성 등의 문제를 깊이 파고든다. 개봉 당시에는 이 영화가 상업적으로 큰 성공을 거두지 못했으나 평단에서는 즉각적으로 호평을 보냈고 칸 영화제에서 황금종려상을 받은 후 비로소 명성이 높아졌다. 그 시기 최고의 영화 목록에 빈번히 등장하며, 영상과 음향 편집의 탁월함을 보여 주는 교과서적인 예로, 실제로 여러 교과서에서 인용된다(예를 들어, Murch 2001; Chion 1994). 주인공 해리 콜(진 해크먼 분)은 과거

의 일에 대한 죄책감의 그림자로 고통받고 있다. 자신이 한 일이 잘 못되어 일가족의 죽음을 초래한 사건 때문이다. 영화 속에서 사건들 이 펼쳐지면서 그는 죄책감을 덜기 위해 자신이 도청하던 젊은 연 인을 보호하려 한다. 그는 자신이 수집한 증거에 따라 그 연인이 위 험에 빠졌다고 추론하며, 영화를 보는 우리도 똑같이 생각하게 된 다. 증거란 그들의 대화를 녹음한 것으로, 여기서 영화의 제목이 나 왔다. 그러나 이러한 추론은 완전히 잘못된 것이었음이 밝혀진다. 과오를 범했던 때와 비슷한 상황에서 옳은 일을 함으로써 속죄하려 는 시도는 해석의 중대한 오류로 인해 무너진다. 이러한 실패는《속 죄》의 결말부와 구조적으로 유사한 장치를 통해서 관객에게 폭로된 다. 관객이 앞에서 들은 녹음은 이종적homodiegetic이고 믿을 만한 재 현, 즉 스토리 세계의 기초를 이루는 리얼리티를 객관적으로 재현하 는 것으로 보였지만 사실은 주인공이 지각한 바를 재현한 것에 불과 했음이 밝혀진다. 그것은 "실제"와 미묘하게, 그러나 결정적으로 달 랐다.

뒤통수를 치는 듯한 이 영화의 반전도《속죄》만큼 잠재적 위험 성을 내포하며, 평론가들은 "파열된 서사와 독해 불가능한 음향"이 그들에게 익숙한, 편안하고 응집력 있는 이야기를 제공하지 못하기 때문에 "관객들이 불쾌해할 것"이라고 짐작했다(Turner 1985, 5). 그러 나 공교롭게도 이 불안한 음향의 반전은 파불라의 재구성 때문에 관 객이 혼란스러워하지 않게 하기 위한 수단으로 저명한 음향 편집 자 월터 머치Walter Murch가 도입한 것이었다. 자신의 실수에 대한 콜 의 갑작스러운 깨달음이 이 영화의 대단원에서 가장 중요한 부분 이지만 첫 편집본 시사 상영을 본 관객들은 이러한 플롯 전환을 따 라오지 못했던 것이다. 이 문제를 해결하기 위해 편집상의 시도를

놀라움의 해부

몇 번 거친 후에야 녹음된 음향을 바꾸어 보기로 했고, 이 방법이 관객이 제대로 이해하는 데 결정적인 요소임이 밝혀졌다. 마침내 관객들이 "아, 무슨 일이 일어났는지 알겠어!"라고 느낀 것이다. (그리고 머치는 아카데미 음향상 후보에 올랐다.)

〈컨버세이션〉의 반전은 이 영화의 주제나 윤리적 관심과도 공명한다. 6장에서 살펴본 《추운 나라에서 돌아온 스파이》에서 비신뢰성이 주는 놀라움이 그랬던 것처럼, 여기서 음향의 재현이 주는 놀라움도 주인공에게 동조하게 만드는 효과를 나타낸다. 주인공 자신의 몰락 뒤에 바로 이 유혹적이지만 믿을 수는 없는 녹음된 음향의 특성이 있었기 때문이다. 《속죄》에서는 독자 혼자만 속는다. 아마도 브라이오니는 자신의 소설이 상처 입은 사람들이 생존해 있었다면 자신이 갚을 수 있었을 보상만큼의 가치를 지닌다고 스스로를 확신시켰을 테지만, 자신이 창안한 더 행복한 결말의 진실성에 관해서까지 몰랐던 것은 아니다. 〈컨버세이션〉은 《추운 나라에서 돌아온 스파이》와 같은 길을 택한다. 여기서 폭로는 궁극적으로 음모를 꾸민 쪽이 아니라 음모에 당한 쪽의 편이 되도록 하는 데 기여하면서 비신뢰성의 소격 효과와 결속 효과 사이의 경계를 따라 걷는다.

스릴러 영화로 홍보되었고 긴장감, 긴박감, 편집증 등 스릴러의 특징적인 정서적 몰입 요소들로 무장하고 있지만 〈컨버세이션〉의 리듬은 정통 스릴러 영화보다 느리고 냉랭하다. 이 영화의 중심에는 감청 전문가 해리 콜의 밀실공포증적 삶이 있다. 콜의 동료들은 그가 이 분야에서 가장 뛰어난 천재라고 믿고 있다. 그가 과거에 맡았던 전설적인 사건 하나가 그 같은 믿음의 근거 중 하나였다. 그는 보안에 철저한 마피아 일원의 대화를 도청한 적이 있는데, 그것은 불가능에 가까운 일이었다. 그러나 이 사건은 세 사람의 죽음

을 초래했고, 그래서 콜은 이 일에 관해 이야기하기 싫어한다. 그는 은둔자적이고 강박적이며 음울하고 단절되어 있다. 그는 자신의 사생활을 철저하게 보호하며, 다른 사람들과 함께 어울릴 수도 없고 깊은 관계를 맺지도 않는다. 콜이 일하는 모습을 보면 확실히 꼼꼼하고 집요하며 명석해 보인다. 그는 난해한 감청 기술을 속속들이 잘 알고 있으며 테이프에 녹음된 증거를 강박적으로 세심하고 면밀하게 조사한다.

그러나 콜의 능력에는 중대한 허점이 있다. 함께 일하는 직원조차 사무실에 들어오지 못하게 할 정도로 보안에 강박증이 있는 사람이어서 널찍한 창고 한구석 철망 안에서 일할 정도다. 살고 있는 아파트도 여러 개의 잠금장치와 경보기로 무장해 놓았지만 무슨 문제가 있었는지 그가 없는 동안 집주인이 들어와서 생일선물을 놓고 간다. 그는 매우 골치 아픈 감시 작업을 성공적으로 완수해 놓고는 안전하다고 생각했던 창고에서의 파티가 끝난 후 그 결과물인 녹음테이프를 도난당한다. 그는 자기 집에 전화가 있다는 사실을 아무도 모른다고 믿지만 집주인과 고객은 전화번호를 안다. 감시에 관한 전문지식이 전혀 없는 애인(테리 가 분)은 그가 "위층 계단 옆에 숨어서 한 시간 내내 지켜보고" 있었던 것을 안다. 그의 보안에 일관성이 없는 것은 아마도 비밀리에 해야만 하는 그 일을 점점 더 불행하게 느끼기 때문일 것이다. 그는 이전에 사람들에게 피해를 주기도 했거니와 다시 그런 일이 일어날까 봐 두려워하고 있다.

영화의 첫 장면은 제목처럼 '대화'로 시작되며 매우 기교적인 스타일로 표현된다. 콜과 동료들이 한 쌍의 연인의 대화를 듣고 있다. 그들은 마크(프레더릭 포러스트 분)와 앤(신디 윌리엄스 분)으로, 어느 겨울날 점심시간에 북적이는 샌프란시스코 유니언 스퀘어 주

놀라움의 해부

위를 뱅 둘러 천천히 걷고 있다. 카메라는 부감숏으로 시작하여 급강하고, 롱숏으로 관광객, 회사원, 쇼핑객 사이를 지나 군중 속에 있는 몇 사람에게 착륙한다. 거리의 광대가 아무 의심 없이 지나가는 사람들을 흉내 내고 있고, 전경과 배경의 무리들이 수다를 떠는 모습이 번갈아 보이며, 밴드는 "웬 더 레드, 레드 로빈(컴스 밥, 밥, 바빈 얼롱)"을 연주한다. 다음 장면들은 감시 대상인 연인을 뒤쫓고 있는 콜, 원격 집음 마이크를 연인에게 겨누는 또 다른 요원, 여러 지상 녹음 담당자들, 녹음 장비로 가득한 승합차를 보여 준다. 마크와 앤의 대화는 들렸다 안 들렸다를 반복하고 수면 위로 올라왔다가도 음악 소리와 말소리의 파도에 휩쓸리므로 짜증스러울 만큼 알아듣기 힘들다.

이 대화의 녹음테이프는 영화의 나머지 전체에 그림자를 드리운다. 대화를 복원하려는 콜 작업에 특히 걸림돌이 된 한 단락이 있다. 두 사람의 말이 악기 소리와 다른 소음에 거의 다 묻힌 부분이다. 우리는 콜이 여러 테이프에서 얻은 정보를 대조하고 조합하는 과정을 보고 듣는다. 그리고 마침내 무슨 말인지 들린다. "기회만 되면 우릴 죽이려고 할 거야." 더 명료해지니 강세가 '죽이려고'에 있는 것도 알 수 있다. 말하자면, "그에게 우리에게 무슨 짓인가를 할 기회가 생기면 어떻게 할 것 같아? 죽이려고 할걸!"이라는 뜻으로 들린다.

콜은 이 증거로 자신을 고용한 앤의 남편—그는 어느 대기업 사장이다—이 두 사람을 살해할 계획을 세우고 있다고 결론을 내린다. 콜은 과거의 죄를 되풀이하지 않기 위해 테이프를 사장에게 넘기기를 필사적으로 거부한다. 그는 첫 장면에 나온 대화에서 연인의 약속 장소와 시간을 들었고, 그들이 만나기로 한 시간에 맞춰 호텔로 가서 옆방을 얻는다. 그리고 그 방에서 살인이 일어나는 소리

를 듣는다. 그는 그렇게 믿었다. 다음 날 아침, 그는 옆방에 들어간다. 손댄 흔적 하나 없이 모든 것이 완벽해 보인다. 그런데 변기 물을 내리자 선명한 붉은 피가 흘러넘친다. 그는 급히 사장을 찾아가지만 보안요원들에게 쫓겨난다. 그때 놀랍게도 앤이 멀쩡히 살아서 회사의 리무진 차량 뒷자리에 앉아 있는 것을 본다. 그리고 근처 신문 가판대에서 "자동차 추돌로 임원 사망"이라는 신문기사 제목을 읽는다. 기자들이 앤을 둘러싸고 남편의 "사고"에 관해 묻는 것을 보고 콜은 호텔에서 일어난 일을 다시 해석한다. 시각화되어 우리에게 보여지는 이 해석 속에서 침대에는 사장의 시체가 있고 그 위에 비닐이 덮여 있다. 그의 죽음은 자동차 사고처럼 보이도록 위장되었다.

이 시점에 영화는 대화의 결정적인 부분을 다시 들려주는데, 강세가 바뀌어 있다. "기회만 되면 **우릴** 죽이려고 할 거야." 영상의 프레임 설정과 편집에서의 여러 작업은 이 부분이 (연속 편집의 관습에 따라) 콜의 생각을 재현한 장면이라는 점을 반복적으로 공공연하게 보여 준다. 시선 일치와 숏/리버스숏 편집은 콜의 얼굴 표정과 콜이 지금 현장에서 보는 것(앤과 기자들) 사이에 하나의 리듬을 형성하다가 깨달음(호텔방에서 사장이 살해되는 장면)에 대한 반응숏의 리듬으로 넘어가면서 지금 깨달은 바가 사건들의 올바른 해석임을 말해 준다. 호텔 바깥에서 일어난 사건들과 달리, 호텔 안 장면이 실제로 일어난 사건의 묘사인지 콜의 상상인지는 불분명하다. 그러나 허약하고 문제가 있는 이 부분의 위상은 점차 분명해진다. 그 장면이 전개되면서 나타나는 정신착란적이고 초현실적인 특징을 통해 그것이 열병에 걸린 듯한 콜의 지각을 모방한 묘사임이 분명해지는 것이다. 모호하지 않으면서도 충격적인 대목은 "기회만 되면 우릴 죽이려고 할 거야"라는 말의 마지막 버전이다. 놀라움을 받아들인 관

객은 처음에 단순한 내재 요소라고 여겼던 소리를 한 등장인물의 잘못 지각한 바를 모사한 것으로 재해석해야 한다.

이 반전이 특히 탁월하게 만든 요인은 영화가 할 수 있는 것과 할 수 없는 것, 그리고 〈컨버세이션〉이 그것들을 능숙하게 다루어 관음증과 기술이 가진 유혹과 위험을 입증하는 방식이다. 이와 유사한 폭로라도 글로 표현한다면 훨씬 덜 과감한 방식이 될 것이다. 글로 쓰인 한 줄의 문장은 말의 재현, 즉 일종의 대본에 불과하지만 영화에서 우리가 듣는 한 문장은 발화된 말 자체일 수밖에 없다. 글에서는 진하게 볼드체로 바뀌어 있어도 독자가 "똑같은" 문장으로 읽을 수 있지만 영화에서는 그 소리가 연기되어야 하므로 더 대담한 개입이 이루어질 수밖에 없다.

충실성이나 정확성, 또는 원본 그대로의 복제라는 문제는 재현된 발화의 직접화법과 간접화법의 차이를 논할 때 종종 제기되어 왔다(예를 들어, Sternberg 1982; Coulmas 1986). 직관적으로 생각해 보면 직접인용은 형식과 내용 모두에 있어서 원래의 발화를 매우 충실하게 전달할 것으로 보인다. 그에 비해 간접인용된 문장은 내용만을 충실하게 담을 것 같다. 그러나 이러한 계열의 분석은 "충실성"이 아무리 높아도, 그대로 복제했다고 해도 정확하거나 완벽한 것과는 거리가 멀다는 쪽으로 금방 방향을 전환한다. 일부 학자—특히 글에서의 인용에 관한 전통적 연구에서 구어 자료에 대한 연구로 관심을 옮겨 온 언어학자들—는 직접인용을 원본 그대로의 복제라고 보는 것이 근본적으로 잘못된 판단이었다고 결론짓는다. 허버트 H. 클라크Herbert H. Clark와 리처드 게리그는 인용이란 대화에서 어떤 대상을 전달하는 방법 중 하나로, 이 시연에서 대상의 일부 측면만 선택적으로 묘사될 수밖에 없다고 강하게 주장해 왔다. "앨리스

가 조지의 말을 벤에게 전달할 때, 우선 조지가 발화한 단어들을 전할 수 있다. 하지만 여기에 자신의 목소리, 표정, 손짓과 몸짓을 보태어 조지가 쓴 말투나 사투리, 얼마나 취해 있었는지, 화를 냈다거나 머뭇거린 일, 거만하거나 과장하거나 딱딱한 태도 등등을 묘사할 수도 있다. 앨리스가 그 묘사에서 무엇을 선택할지는 벤에게 무엇을 알려 주고 싶은지에 달려 있다."(1990, 775) 이들에 따르면 대면 대화에서는 단어 하나하나를 그대로 전하는 일도 매우 드물다. 이런 점들을 근거로 클라크와 게리그는 직접인용이 원본 그대로라는 가정 verbatim assumption 을 전면적으로 거부한다. "인용할 때 화자가 하는 일이 바로 인용 대상의 일부를 선택하여 묘사하는 것이다. 원본 그대로의 복제와는 아무 관계도 없다."(795) 이 견해에 설득력이 있다는 것은 널리 입증되었고, 최근의 많은 연구는 원본의 충실성이라는 개념이 직접화법에 관해 설명하는 데 유용하지 않다고 주장 또는 가정한다. 응당 누군가의 발화를 인용할 때 각별히 주의하여 정확하게 옮겨야 할 신문조차도 머뭇거리거나 말을 반복하거나 비속어를 쓰면 "정화"하는 일이 흔하며(Anderson and Itule 1984, 65), "사투리나 언어 사용역register과 관계없이 표준어와 격식체로 옮긴다."(Clark and Gerrig 1990, 785)

한마디로, 일상적인 대화에서든 글에서든 인용은 분명히 원본 그대로의 복제가 아니다. 원본 그대로인지는 직접화법과 간접화법의 차이를 만족스럽게 설명해 주지도 못한다. (말과 생각을 재현하는 다른 방식은 말할 것도 없다. 이에 관해서는 Vandelanotte 2009, 2012를 참조할 수 있다.) 그렇다고 해서 정확성이 "인용을 할 때 화자가 하는 일"에서 어떤 식으로도 문제가 되지 않는다는 뜻은 아니다. 〈컨버세이션〉에서 본 것처럼, 오히려 그 반대다.

그러나 리벤 반델라노테Lieven Vandelanotte가 말했듯이 언어학과 문체론에서의 직접화법에 관한 설명은 대체로 "직접화법이라도 원본 그대로 전달하는 일은 대개 불가능하다"는 입장을 취한다 (2009, 122). 어쨌든 플로리안 쿨마스Florian Coulmas가 말한 대로, "말이란 덧없는 실체여서 스크린에 같은 슬라이드를 여러 번 비추는 일처럼 똑같이 반복될 수 없다. 물론 녹음기를 이용하여 녹음된 말을 거듭 재생할 수는 있지만, 이것은 우리가 '자신 또는 다른 화자의 말을 반복한다'라고 말할 때와 동일한 의미의 반복이 아니다."(1986, 12)

실제로 동일한 녹음이 반복적으로 재생될 수는 있다. 그럴 것 같았고 그래야만 할 것으로 보였지만 그렇지 않았을 때 어떤 일이 일어나는가가 〈컨버세이션〉에서 문제의 핵심이다. 그 마지막 반전의 해석적 요구를 수용한다면, 특히 지금, 이 "가짜 뉴스"의 시대에 우리가 고도의 정확성을 지닌 녹음 기술에 얼마나 큰 기만적 권력을 습관적으로 부여하는지 인정해야 할 것이다.

결정적인 "우릴 죽이려고 할 거야"라는 문장을 두 개의 서로 다른 녹음으로 삽입한 것이 공정성을 위반하는 일이었다고 해석할 수도 있다. 객관적으로는 모호하게 들리는 녹음이지만 교묘한 음향 편집의 힘으로 관객에게 어떻게 들을지 정해 준다. 마술사가 아무 카드나 고르라고 하지만 실은 선택할 카드가 이미 정해져 있는 것과 같다. 콜을 앞지를 기회, 즉 그 문장을 콜보다 먼저 "올바르게" 해석할 여지는 없다. 그러나 놀라움이 주는 만족감이 앞을 내다보는 데서 오는 것이 아니라 뒤를 돌이켜 생각하는 데서 온다는 데 만족하는 관객이라면 그 보상이 충분히 만족스러울 것이다. 이 영화의 사운드 디자이너인 월터 머치가 마이클 온다치Michael Ondaatje와의 인

터뷰에서 말했듯이, 이 영화가 "내내 오로지 해리의 시점에 의해서만" 전개된다는 것이 바로 폭로이며, 그때 "예기치 않게 해리의 머릿속에서 그 문장의 억양이—여태껏 계속—바뀌어 왔음을, 그것이 초주관성hypersubjectivity의 산물이었음을 알게 된다."(Ondaatje and Murch 2002, 250)

　"여태껏 계속"이었다는 점은 오도와 비신뢰성의 조합을 통한 만족감을 만들 수도 있고 깨뜨릴 수도 있다. 시점이 문제가 된다는 점은 클라이맥스 장면 훨씬 전에 암시되었다.

　　오프닝 장면의 시점은 불분명하다. 분명한 것은 매우 높은 곳에서 샌프란시스코의 유니언 스퀘어를 내려다보고 있으며 점심시간 특유의 부드럽게 물결치는 소음이 들린다는 것밖에 없다. 그다음, 마치 시야에 들쭉날쭉한 붉은 선이 지나가듯이 뭔지 모를 디지털 소음이 찌지직거린다. 그 소리가 무엇인지는 곧 분명해진다. 또한 중립적이고 전지적인 시점이라고 여겼던 것이 도청용 녹음기의 시점이라는 것도 알게 된다. 녹음기가 이 모든 것을 기록하고 있으며 찌지직거리는 소리는 불완전하게 녹음된 목표물, 즉 젊은 연인의 대화인데 중간중간 광장의 소음에 묻힌 것이다. 하지만 그림은 아직 다 맞추어지지 않았다. 여기서 비롯되는 작은 수수께끼는 영화가 진행되는 동안 계속 진전되고 관객은 마지막에 가서야 조각들을 모두 맞추어 사건의 실체를 알게 된다.(Ondaatje and Murch 2002, 249)

　그러나 도러시 세이어즈처럼 "필요한 정보는 모두 주어졌"으니 관객이 "충분히 예리하다면 정확히 추측할 수 있을 것이라고 주

장하기에는 무리가 있다([1929] 1946, 98). 우리를 놀라게 한 것은 화자가 믿을 수 없는 존재였다는 사실만이 아니다. 재현된 대상과 우리 사이에 누군가가 개입되었다는 사실 자체가 우리를 더 놀라게 한다. 이 경우에 처음의 재현이 잘못된 재현이었다는 폭로는 그것을 믿었던 관객에게 적대적이거나 무심한 것이 아니라 오히려 선물을 준 것이었다.

후반작업 중에 머치는 프레더릭 포러스트와 신디 윌리엄스의 대화를 별도로 녹음하는 시간을 가졌다. 유니언 스퀘어에서의 녹음이 충분히 명료하지 않아 교체할 필요가 있을 때를 대비하여 조용한 장소에서 "깨끗한" 버전을 녹음하기 위해서였다. 그런데 포러스트가 한 번 실수를 했다. 실제 촬영 때처럼 둘이 위험에 처해 있다는 뉘앙스로 읽지 않고 우연히 "우릴"에 강세를 넣어 읽은 것이다. 그렇게 하면 마치 "말줄임표와 '그러니까 우리가 그를 죽여야 해'"라는 말이 이어질 것처럼 들린다(Koppelman 2005, 38). 당시에는 부적합한 녹음분으로 분류하여 치워 두었지만, 나중에 편집 작업을 하다가 그 녹음이 유용할 수도 있겠다는 생각이 들었다. "위험한 발상이었다. 동일한 대화가 여러 번 반복되는데 관객의 해석은 계속 변한다는 이 영화의 기본 전제 자체를 바꾸는 일이었기 때문이다."(39) 그러나 코폴라가 마음에 들어 했고, 편집본을 본 관객들도 마침내 플롯을 제대로 따라왔다.

이 완전히 새로운 통합감sense of coherence이 버려질 뻔한 대사 실수에 의해 탄생할 수 있었다는 사실은 결정적인 문턱 하나만 넘으면 잘 짜인 놀라움과 그것을 깨달음에 연결시키는 장치가 청중에게 얼마나 완벽하게 딱 맞아떨어지는 느낌을 줄 수 있는지 보여 준다. 새로운 이해는 시점을 중심으로 이루어진다. 〈컨버세이션〉의 반

전은 저주받은 사고를 이용하여 서사 전체에 대한 우리의 이해를 엄청난 힘으로 끌어당기며, 모든 레버를 총가동하여 우리의 사건 해석 프레임을 바꾼다. 그러고 나면 툭 건드리기만 해도 우리를 폭로의 궤도에 올려놓을 수 있다. 그 핵심에는 두 가지의 저주받은 사고가 있다. 그 하나는 관객이 오로지 하나의 시점만 접할 수 있다는 점이고, 다른 하나는 그 시점으로부터 벗어나기(혹은 그것을 억제하기) 힘들다는 점이다. 〈컨버세이션〉은 이러한 지식의 저주 효과가 안다는 착각—이 위험한 착각은 감시 장치와 녹음 기술에 대한 신뢰를 일으키는 데서 발생한다—과 얼마나 예민하게 상호작용하는지를 다시 떠올리게 한다. 우리는 그 장치와 기술의 산물이 실제의 순수하고 정확한 복제로 받아들이라는 유혹에 빠지지만, 그것은 조작되거나 타협될 수 있고, 그 정보를 수집하는 사람도 마찬가지다.

〈컨버세이션〉은 일종의 인물 탐구 영화로, 해리 콜의 관점이 영화의 모든 요소를 채색한다는 점이 놀라움을 위한 토대가 된다. 머치가 말했듯이, "그것은 … 영화가 해리의 시점 하나에 의해 전개된다는 점을 해치지 않으면서 사건의 전모에 대한 정보를 전달할 방법을 집요하게 탐색한 결과였다."(Ondaatje and Murch 2002, 266) 콜의 입장을 상상하기 쉽다는 뜻은 아니다. 사실 콜의 고질적인 불투명성과 그로 인한 단절은 그의 주변 사람들만이 아니라 청중에게도 연장된다. 그러나 그가 자신과 관계를 맺으려는 모든 시도를 거부한다고 해도 그의 관점은 늘 지배적이다. 탈출구는 없다. 모든 장면에 콜이 존재한다. 관객은 콜을 보거나 콜이 보는 (또는 상상하는) 것을 보며, 콜의 목소리를 듣거나 콜이 듣는 것을 듣는다. 이와 같이 관객이 콜이라는 인물에 몰입하도록 묘사했다는 점은 놀라움의 작동과 분리되어 있거나 서로 경쟁하지 않는다. 둘은 서로 얽혀 있다. 놀

라움이 강타할 때 우리는 콜에게 공감하게 된다. 우리가 이전에 일어난 모든 일의 의미를 완전히 재해석하는 냉혹하고 불안한 경험을 할 때 그도 똑같은 경험을 하고 있는 것을 보기 때문이다. 동시에, 영화 전체를 아우르는 단일 시점의 구축 또한 그러한 놀라움을 가능하게 만든 요인이다.

이 장에서 우리는 두 서사에서 믿을 수 없는 서사, 지식의 저주, 놀라움 사이의 극단적 관계를 살펴보았다. 두 예에서 주된 놀라움은 결정적으로 서사 자체의 기초적인 수준에 속하는 것으로 보였던 어떤 요소가 스토리 세계 속에서 만들어진 또 다른 허구의 모사적 재현이었다는 점에서 비롯되었다. 《속죄》와 〈컨버세이션〉 모두에서 반전의 결과가 서사의 맨 처음으로까지 거슬러 올라가는 중요한 영향력을 지닌다. 이는 이렇게 극단적인 반전에도 불구하고 그 서사를 독해하는 사람 중 다수, 아마도 대부분이 자신이 부당하게 속았다는 느낌을 받지 않도록 하기 위한 최소한의 자질이다.

이 두 서사는 반전으로 지식의 저주를 촉발함으로써 극단적인 방법으로 회고를 강요하며, 6장에서 본 비신뢰성에 의한 반전과 잘 짜인 놀라움을 만들기 위한 다른 여러 기법 모두의 극단적 형태를 동시에 보여 준다. 따라서 둘 모두 청중이 속임수라고 생각할 위험이 이례적으로 높고, 또한 관객에게 부과하는 프레임 이동도 그만큼 이례적으로 강력하고 대대적이다.

두 작품 모두 스토리의 앞부분에 설정한 해석으로부터 매우 분명하고 완전하게, 그것이 속한 장르를 재고해야 할 정도로 확실히 돌아설 것을 요구한다. 〈컨버세이션〉의 경우 이 고통스러운 반전은 긴장감 있게 구축된 스릴러인 줄만 알았던 영화에 중심인물의 심리

적 지형에 대한 탐구라는 속성을 더하는 한편, 이전 장면의 삐걱거림을 활용해 서사에 대한 이해도를 높인다는 건설적 목표도 달성한다. 《속죄》의 반전은 브라이오니 탈리스라는 인물을 더 깊이 파고들면서 포스터와 오스틴을 잇는 리얼리즘 전통 소설에서 죄책감과 해피엔딩을 메타픽션적으로 관조하는 작품으로 달리 읽게 만든다. 각각은 이전의 서사를 해체한다. 우리가 명료하게 안다고 여길 수 있었던 것은 바로 해리 콜이 그랬던 것처럼 완전히 잘못 생각했기 때문이었다.

—

끝에 다다르면 모든 것이 명확하다

———

　만일 당신이 다른 사람들에게 플롯의 반전, 폭로, 놀라운 결말—
특히 결정적인 정보를 여러 교묘한 방법으로 마지막 순간까지 숨
겨 놓았다가 어떤 사건의 실체가 지금까지 알았던 것과는 처음부
터 달랐다는 것을 깨닫게 하는 방식—에 관한 책을 쓰고 있다고 말
한다면 반응은 두 가지 중 하나일 것이다. 한 부류는 친절한 나의 동
료 한 사람처럼 어리둥절해하면서 조심스럽게 "그런데… 그런 건 싸
구려 소설에나 나오는 거 아니야?"라고 물어볼 것이다. 다른 한 부
류는 자기는 항상 반전을 미리 알아맞힌다고 말할 것이다. 만일 당
신이 첫 번째 부류에 속한다면, 부디 지금껏 이 책을 읽으면서 그렇
지 않다는 점을 알게 되었기를 바란다. 이 계열의 놀라움 중에는 분
명히 비평가 마리로르 라이언Marie-Laure Ryan의 분류에서 "싸구려 플
롯 트릭cheap plot trick"(2008, 57. 이는 단순히 공식에 의존하는 것을 넘어 탁

월한 성취를 이루는 "탁월한 플롯 반전brilliant plot twist"에 반대되는 개념이다)으로 치부할 만한 것들이 있다. 그러나 앞에서 보았듯이, 값싼 책의 반전 중에 전혀 값싸지 않은 만족감을 주는 경우도 있다.

두 번째 부류는 창작자들이 돌이켜 보며 즐거움을 얻게끔 설정한 작업을 무산시킬 수 있을 이음새와 장치의 작동 방식을 찾아내는 것을 즐기는 독자나 관객으로, 잘 짜인 놀라움을 "잘 짜였다"라고 말할 수 있게 해 주는 구조적 전제조건은 이 부류의 독자와 관객에게 취약하게 만드는 요인이기도 하다. 누구나 친구들 중 항상 최신 영화의 결말에 충격적인 반전이 있을 것이라고 장담하는 사람이 한 명쯤은 있을 것이다. 아니면 당신이 그런 사람이거나. 이런 부류의 독자나 관객은 종종 스토리 세계 내의 단서가 될 만한 정보가 아니라 놀라움의 장치를 작동시키기 위한 서사적 요소가 불가피하게 남긴 흔적에 근거하여 무슨 일이 일어날지를 추측하곤 한다. 도무지 반전에 놀라는 법이 없는 그 친구는 스토리의 설계를 위해 삽입한 장치를 금방 알아챈다. 짠, 이거야! 물론 이런 경험도 그 자체로 큰 만족감을 줄 수 있다.

그러나 잘 짜인 놀라움의 논리를 중심으로 구축된 이야기들에는 특별한 매력이 있어서 폭로의 내용에는 전혀 관심이 없다고 공언하며 미리 예측하는 데도 관심이 없고 폭로의 순간에 놀라지도 않는 사람들까지 끌어당긴다. 프랜 레보위츠Fran Lebowitz는 이렇게 썼다. "평생 어마어마하게 많은 추리소설을 읽었다. 누가 범인인지 궁금해서가 아니었다. 그런 건 상관없다. 알아맞힌 적도 거의 없고 그러고 싶은 마음도 없다. 누가 그랬든 상관없다. 여러 번 다시 읽은 책도 있지만 누가 범인인지 기억조차 나지 않는다. 애거사 크리스티 작품은 모두 읽었다. 렉스 스타우트Rex Stout의 네로 울프 시리즈도 다 읽

었는데, 적지 않은 양이지만 나에게는 충분치 않다. 나는 언제나 아직 읽지 않은 작품을 발견하게 되기를 바란다."(2017, BR7) 에드먼드 윌슨은 "누가 로저 애크로이드를 죽였든 무슨 상관인가?"([1945] 1950)라고 비꼬지만, 레보위츠가 보기에 이 질문은 그 소설이 자신에게 즐거움을 주는 지점에서 빗겨나 있다. 그녀는 누가 로저 애크로이드를 죽였는지 관심이 없다. 누군가가 죽었고 플롯이 질서정연하게 전개되기만 하면 된다. 추리소설들은 깔끔하다. 등장인물들에게 확실한 임무를 부여한다. 그리고 레보위츠의 설명에 따르면, "끝이 있다. 다른 소설은 대개 그렇지 않다."(2017, BR7)

나는 지식의 저주와 잘 짜인 놀라움에 대한 나의 논의 대부분을 여러 서사가 실제로 어떻게 청중에게 그 효과를 발생시키는지, 즉 사례로 든 반전이 언제 핵심적인 폭로 이전에 설정했던 상황에서 갈라져 나오는 동시에 폭로 이전의 스토리 요소들에 만족스러우면서도 응집력 있는 새로운 설명을 부여해야 한다는 두 요건을 달성하는지를 살피는 데 할애했다. 그러나 나는 반전 기법에 정통한 독자와 관객이 있으며 그들이 놀라움을 중심으로 구축된 플롯 구조를—설사 여기에 몰입하거나 놀라지 않는다고 해도—다른 방식으로 즐길 수도 있다는 사실을 잊지 않았다. 이 책의 분석 대부분은 이 부류의 독자와 관객들도 무시할 수 없고 레보위츠 같은 독자들도 편안하게 걱정 없이 즐길 수 있는 깔끔한 구조를 지닌 놀라움의 장치를 친절하고 상세하게 설명해 준다. 왜, 어떻게 그것은 그러한 일관성을 지닐 수 있는 것일까?

이 책에서 내가 그리고자 한 하나의 그림은 소설이나 영화에서 인지 편향이 어떻게 활용되는지, 서사 시점의 언어적 기반이 어떻게 이 편향을 반영하거나 작동시킬 수 있는지에 대한 것이었다.

나는 스토리들이 기만당했다는 느낌을 주지 않으면서 우리를 엉뚱한 길로 데려가기 위해 우리가 생각하는 방식의 기본적인 비대칭성을 이용한다고 주장해 왔다. 예기치 않은 요소와 연속성이 공존한다는 인상을 줌으로써 등장인물과 플롯이 주는 만족감을 보증하기 위해서도 우리의 사고가 가진 이러한 경향이 이용된다. 이 관계는 잘 짜인 놀라움이 주는 즐거움에서 특히 뚜렷하게 나타나지만, 등장인물 발전과 일반적인 플롯이 작동하는 방식의 한 부분이기도 하다. 놀라움의 종류나 사후판단 및 공감의 속성은 방대하고 다양하므로, 그중 어느 것에 대해서도 포괄적으로 다루었다고 주장할 수는 없지만, 이 책이 이 두 가지가 어떻게 교차하는지를 조명했기를, 그리고 그 교차가 낳는 미묘한 효과에 대한 한 가지 설명이 되었기를 희망한다.

나는 이 책이 만족스러운 놀라움의 구축을 위해 지식의 저주를 유발하는 여러 구조적 패턴을 개괄하고 이 패턴이 그것을 활용한 책을 읽는 데 어떤 영향을 주는지를 고찰한 데 더하여, 서사적 놀라움에 대해 이해하는 가운데 지식의 저주와 같은 편향을 단순히 안타깝고 피해야 할 결점이라고 보았던 고정관념을 깨뜨렸기를 바란다. 또한 이 책을 끝맺기 전에 이와 같이 인지적 경향을 혼란스럽게 만드는 픽션들이 이 경향을 농축하고, 증폭하고, 그것을 만족감에 연결하고, 문화에 확산함으로써 우리가 타인의 마음이나 과거를 생각하는 방식에 어떤 영향을 줄 것인지에 대해 문제를 제기하고 싶다. 《빌레트》, 《속죄》, 〈식스 센스〉, 《에마》, 《위대한 유산》, 〈컨버세이션〉 등은 대표적으로 인지 현상에 기초한 스토리텔링이며, 다른 많은 작품들이 인지 현상을 이용한다. 나는 이와 같이 스토리들에서 이 패턴여 끊임없이 나타난다는 사실이 인간의 추론이 지닌 본질

놀라움의 해부

적 속성을 반영한다고 본다. 이는 곧, 이 역학관계가 다른 서사—수사법이나 법*과 같은—에서도 중요한 함의를 지닌다는 뜻이다. 게다가 소설이나 영화에서는 어떤 현상이든 초집중적인 형태로 제시하기 마련인 픽션의 스토리텔링 관습에 의해 우리의 편향이 증폭되고 강화되는데, 이러한 경향이 다른 곳에 반영될 수도 있다.

피터 브룩스(2003)가 미국 법률의 "불가피한 발견inevitable discovery" 원칙에 관한 한 설득력 있는 논문에서 이 이 역학관계의 한 측면을 다룬 적이 있다. 그는 이 글에서 법적 의사결정에서 법의 논리와 서사의 논리 사이의 심오하고 힘든 상호작용에 대한 논의를 전개한다. 법에서 서사학이 갖는 중요성을 해명하는 것은 브룩스가 진행 중인 광범위한 프로젝트다. 그의 여러 최근 논문은 법적 추론에서 일어나는 구체적인 문제 중 많은 수가 근본적으로 서사학적 문제, 즉 사건이 말해지는 방식에서 비롯된다는 점을 탐구하고 있다. 그중에서도 이 논문의 분석 대상은 압수수색이다.

1886년 "보이드 사건Boyd v. United States"에 대한 대법원 판결에서 처음 채택된 위법 수집 증거 배제의 원칙exclusionary rule은 원칙적으로 법원이 헌법 또는 기타 법령의 보호를 위반하여 취득한 증거를 채택하는 것을 금지한다. 위법 행위의 직간접적 결과로 취득한 증거를 인정하지 않는다는 원칙은 사법 청렴성을 유지해 줄 것으로 생각된다. 또한 경찰에게 자신들의 업무를 적절하고 합법적인 활동에 제한할 분명한 동기를 부여함으로써 "억제적 안전장치"가 될 것이다.** 위법 수집 증거 배제의 원칙은 펠릭스 프랭크퍼터Felix Frankfurter

* Amsterdam and Bruner 2000에서 법적 의사결정에서 일어나는 심리적 프로세스에 관한 더 광범위한 논의를 볼 수 있다.
** Mapp v. Ohio, 367 U. S. 648(1961).

판사가 1939년 "나돈 사건Nardone v. United States" 판결에서 말한 "독수의 과실 이론fruit of the poisonous tree(독이 있는 나무에서 열린 열매에는 독이 있다, 즉 위법한 방식으로 수집한 증거는 증거 능력이 없다는 뜻-옮긴이)"에 근거하여 자주 적용되는 원칙이다. 이 판결 이래로 증거가 그 수집 과정에서 위법한 출처에 의해 "오염"되었는지, 혹은 프랭크퍼터가 말한 것처럼 위법 행위와의 관련이 "그 오염이 사라질 만큼" 충분히 "희석"되었는지*라는 관점에서 특정 정보를 기소에 활용될 수 있는지를 판단하는 문제가 계속 제기되어 왔다.

브룩스는 위법 수집 증거 배제의 원칙의 본질 자체가 근본적으로 서사적인 문제를 제기한다고 지적한다. 예를 들어, 불법 체포 후의 증인 진술이 실제로 얼마나 그 체포에 의한 것이라고 볼 수 있는지를 물리적으로 측정할 방법은 없다. 불법 체포가 없었다면 어떻게 되었을지를 알아보기 위해 시계를 되감거나 체포하지 않았을 경우의 상황을 보는 것은 불가능한 일이다. 따라서 이 문제는 판결 주체가 위법 행위와 증거 간의 "서사적 연결성"을 "끊어 내고 다른 스토리—오염되지 않은—를 만들 수 있다고" 확신하는지에 달려 있게 된다(2003, 82). 따라서 위법 수집 증거 배제의 원칙에 따른 판단은 언제나 법적 의사결정권자들이 매우 특별하고 특히 서사적인 종류의 해석 행위에 관여할 것을 요청한다. 그들은 위법에 대한 비판은 제쳐 두고 결론을 먼저 염두에 두고 그리로 나아가는 스토리를 만들 것이다. 그렇게 한 다음의 중요한 질문은 스토리가 얼마나 만족스럽고 완전하게 느껴지는가다. 이야기가 충분히 만족스럽다면 증거는 시험을 통과한다. 법적 의사결정에서 일어나는 이 문제와 우리

* Nardone v. United States, 308 U. S. 341(1939).

가 이 책에서 다룬 종류의 서사 사이에는 분명한 연관이 있다. 픽션에서 놀라운 반전이 유쾌하고 설득력 있게 느껴지도록 하는 힘은 법정에서 위법 행위가 없었다면 어떻게 되었을지를 판단할 때에도 작용할 수 있으며, 그 결과 행실이 나쁜 법집행자에게 유리하고 피고에게 피해를 주는 방향으로 판단하게 만들 때가 많다.

"나돈 사건"에서 확립된 희석에 의한 예외 외에도 대법원은 위법 수집 증거 배제 원칙의 명시적 예외를 몇 가지 더 인정했다. 1920년에 도입된 "독립된 증거원independent source"의 예외, 1984년에 도입된 "선의good faith"의 예외가 그 예다.* 브룩스의 주된 비판 대상인 불가피한 발견의 예외란 법원이 통상적인 경찰 조사, 합법적 수단만으로도 결국 동일한 증거가 나왔을 것이라고 판단될 때 불법적으로 수집한 증거를 인정하는 것을 말한다. 위법 수집 증거 배제의 원칙에 예외를 인정하는 근거는 배제를 통해 위법 행위를 억제하려는 목적이 어떤 면에서든 이론의 여지가 있(다고 주장되)는 경우, 마땅한 범죄 기소를 가능케 하는 증거를 부인하는 것이 사회에 도움이 되지 않는다는 것이다. 이런 예외는 지나치게 여기저기 적용될 경우 수정헌법 4조에 의거한 피고 권리 보호 및 경찰의 시민 생활 및 재산 침해에 대한 헌법적 제한을 훼손할 수 있다는 점에서 위험하다.

브룩스는 이러한 모든 예외, 그중에서도 특히 불가피한 발견의 원칙이 무비판적으로 서사 구조의 논리를 적용하고 수용하면서 문제를 일으킨다고 주장한다. 불가피한 발견은 행위를 그럴듯

* 물론 브룩스의 논문은 이 배경에 대해서도 다루었다. 불가피한 발견의 예외가 낳는 결과에 대한 더 전통적인 (그리고 매우 이해하기 쉬운) 법적 분석으로는 Forbes 1987을 참조할 수 있다. 이 논문은 "닉스 대 윌리엄스 사건Nix v. Williams"이 일어나자마자 일차적 증거에 이 규칙을 광범위하게 적용한 데 대해 반박한다.

한 스토리로 재구성하는 데 의존하기 때문에 "단호히 의미의 편에 서서 의미 없는 것들의 망령, 수색이 허사에 그치게 만드는 혼돈의 세계를 쫓아낸다."(2003, 94) 유죄를 입증할 수 있는 증거가 불법 수색에서 나왔음을 알게 된 후에—이런 종류의 문제가 법정에서 제기되는 경우, 우리는 항상 이미 이 사실을 알고 있다—다르게 수색했다면 동일한 발견을 하지 못했을 것이라고 상상하기란 매우 힘들다는 것이 브룩스의 주장이다.

성공적인 추리가 주인공이 했던 행위와 의심을 정당화하는 탐정소설의 소급적 논리는 법정에서 수사 행위를 본질적 가치와 잠재적 성과에 따라 판단하게 만든다. 나의 동료 한 사람이 지적해 주었듯이 이 참담한 진단이 실례에 의해 충분히 입증된 것은 아니어서, 실제로 법원은 합법적인 수색 과정에서도 증거가 어떻게든("불가피하게") 발견되었으리라고 주장하는 검사의 유혹에 저항할 수 있음을 스스로 증명한 적이 적어도 몇 번은 있었다.* 하지만 불가피성의 매력은 여전히 강력하다.

브룩스는 이 매력이 사실을 서사의 틀에 밀어 넣은 결과물이라고 말한다. "스토리는 세상의 사건이 아니라 세상에 관해 말하고 그럼으로써 세상에 모양과 의미를 부여하는 방식이다."(2003, 100) 우리는 사건을 스토리에 끼워 맞출 때 우리가 아는 스토리대로 사건이 작동하기를 기대한다. 특히 만들어진 서사는 "발견, 즉 아리스토텔레스가 말하는 알아차림(아나그노리시스)을 강력하게 추구하고 이 발견 또는 알아차림을 필연적인 결과로 만들려는 경향이 있다. 그것

* 이 문제에 관해 나와 생산적인 대화를 나누고 깨우침을 준 사이먼 스턴에게 깊이 감사한다.

놀라움의 해부

이 바로 서사의 수사학이다."(100) 이 책의 상당 부분은 바로 이 수사학이 어떻게, 언제, 왜 설득력 있게 되는지를 설명하려는 시도였다.

우리는 세상을 살아가면서 여러 종류의 "읽기"를 한다. 스토리를 읽고 표정을 읽으며 가능성이나 신호, 징조, 여지도 읽는다. 그러나 본래 읽힐 것으로 의도된 것은 그중 일부에 불과하다. 내가 여기서 말하려는 바는 이 여러 읽기 중 일부에서 작동하는 인지적 함정—인지과학이 주로 오류와 오해의 원천으로 취급하는 우리의 사고 습관—을 살펴보면 다른 읽기에서의 즐거움을 설명하는 데 도움이 되리라는 것이고, 브룩스는 첫 번째 종류의 읽기를 통해 훈련한 우리가 다른 영역의 읽기도 같은 방법으로 하게 된다는 점에 착목했다.

서사가 이용하는 이러한 우리의 사고 습관은 답을 알기 전에 문제가 얼마나 어려운지 판단하기 어렵게 만든다. 이 경향은 서사보다 더 근본적인 문제일지도 모른다. 어쩌면 이것이 우리의 사고 과정의 출발점, 즉 우리가 다른 시간이나 장소, 상황에 관해 생각하려고 할 때 지금-여기에서 중요한 점을 배제하고 생각하기 어렵게 만드는 선입견일 수도 있다. 우리가 살아가면서 단속적, 부분적으로나마 배우는 것의 상당 부분은 이 선입견을 극복하고 이런 사고방식이 우리를 길 잃게 만들 수 있음을 깨닫는 방법이다. 그러나 우리가 인간의 사고 과정이 지닌 이 최초의 충동을 이용하는 스토리들로 가득한 세상에서 사는 한 이 때문에 야기되는 결과가 있다는 사실을 무시하고 넘어간다면 직무유기가 될 것이다. 그런 스토리들은 우리에게 즐거움, 기쁨, 심지어 깨우침을 줄 수 있지만 거기에서 활용되는 인간의 사고 습관을 강화할 수도 있다.

이 책 서두에서 언급한《오셀로》는 타인의 기대, 필요, 뜻, 믿음, 의도, 욕망을 생각할 때 자신의 관점을 억제하기 어렵다는 점이 서사

의 유혹과 얼마나 밀접하게 관련되는지에 대한 흥미로운 예다. 오셀로의 고뇌는 타인의 마음을 알아내는 한 방식의 비극적 현현이다. 그의 실수는 타인의 생각을 고려하지 않았기 때문이 아니라 자기 자신과 자신의 의혹을 지나치게 이입한 데서 비롯된다. 이아고는 오셀로의 마음을 이 매혹적인 길로 인도하면 필연적으로 어떤 결론에 이를지 알며, 오셀로의 저주받은, 그러나 풍부했음에 틀림없는 공감적 상상력이 낳은 풍성하고 생생한 세부 사항은 그 결론을 더욱 확신하게 만들었다.

폴 리쾨르는 서사에서 놀라움의 역할을 "다르게 일어났을 수도 있고 아예 일어나지 않았을 수도 있었던" 우연을 반드시 그렇게 되어야 하는 필연으로 변형하는 것이라고 말한다(1992, 142). 놀라움은 분기分岐할 수 있는 열린 가능성들을 포획하여 결정된 결과에 가둔다. 예기치 않은 일이 일어날 때가 바로 "우연이 운명으로 바뀌는" 순간이다(147). 이 책에서 분석한 사례들은 플롯에 사건들을 순서대로 배치하는 일 외의 다른 무엇인가가 있기 때문에 이러한 마법이 일어난다는 것을 보여 준다. 어떤 놀라움은 특수한 언어적, 서사적 구조를 이용하여 우리가 특정 시각에 입각한 정보, 특정 순간의 특정 관점에 엮인 정보에 기초하여 추론—과거뿐 아니라 미래에 대해서도—하게 함으로써 작동한다. 이는 필연적인 일이었다는 인상이 단지 결과론적 사고의 문제만이 아님을 뜻한다. 또 어떤 놀라움은 우리가 과거를 생각하거나 다른 사람에 관해 생각할 때의 사고 양상에서 나온다.

제롬 브루너Jerome Bruner(2003)나 마크 존슨Mark Johnson(1993; 2014) 등에 뒤이어 심리학자들에게 서사적 사고에 더 주목할 것을 촉구한 마크 프리먼(2장 참조)은 "삶을 서술하는 것은 곧 삶을 성찰하

는 일"이라고 말한다(2010, 174). 브룩스도 스토리의 구조와 패턴이 우리가 과거를 이해하는 능력에 영향을 미치는 방식에 주목해야 한다고 주장한다는 점에서 프리먼, 브루너, 존슨과 같은 입장에 서 있지만 그들보다 훨씬 강하게 경고한다. 브룩스는 법학자들이 서사적인 앎의 방식에 면밀히 주의를 기울여야 한다고 말한다. 그 방식은 우리를 길들여 하나의 이야기 안에서 함께 나타나는 요소들의 상호관계에 관해 어떤 기대를 하게 만들기 때문이다. 사건들을 스토리로 제시하는 법률적 방법론 역시 정당성 여부와 상관 없이 그러한 기대를 활성화한다.

서사의 논리에 따르면 스토리의 모든 요소는 하나의 큰 설계를 표출하는 것이라야 한다. 이는 스토리의 매력 중 하나가 뒤죽박죽인 현실의 경험에서 의미를 찾게 해 주는 도구라는 점과도 관련된다. 프리먼이 서사를 통찰력과 도덕적 "구원" 가능성의 잠재적 원천으로 찬양하는 것도 같은 맥락에서다. 서사는 우리에게 우리가 어디에서 잘못된 길을 가며 왜 그렇게 되는지를 마침내 깨달을 기회를 주며, 우리는 이를 통해 우리의 행동을 반성하고 미래에 더 낫게 행동하는 법을 알게 된다. 이것은 마크 터너Mark Turner가《문학적 마음The Literary Mind》에서 설명한 현상이기도 하다. 그는 스토리와 우화가 "인간 사고의 근원"에서 물리적 공간, 원인과 결과, 시간에 따른 사건 흐름, 타인의 마음이 존재한다는 것 등에 대한 우리 이해의 체계를 잡아 주며 인간은 이를 통해 "혼돈의 경험을 대체한다"고 주장한다 (1996, 12; 14). 우리가 만든 공간, 시간, 목적, 인과관계에 대한 스토리들은 인간의 발명품이지만 인간에게 필수불가결하며 저절로 생기는 스토리도 많다.

그러나 브룩스가 지적했듯이 만들어진 서사, 즉 단편들 하나하

나가 작가가 짠 설계의 한 부분인 서사가 문화적으로 널리 퍼져 있다는 점이 임의성이 실제로 일어난 일의 결정적인 부분일 때조차도 그것을 알아보거나 받아들이지 못하게 우리 능력의 발목을 잡고 있는지도 모른다. 설계된 것이라는 서사의 속성은 그에 대한 저항을 시도하는 스토리도 피해 가지 못한다는 것이 여러 번 증명되었다.

> 롤랑 바르트는 서사가 "이 뒤에, 따라서 이 때문에post hoc, ergo propter hoc"라는 철학적 오류의 일반화에 기반하여 구축되는 것일 수 있다고 주장했다. 즉, 서사의 플롯은 B가 A에 뒤따른다는 사실만으로 B가 얼마간은 논리적으로 A에 기인하기 때문이라고 보게 만든다. 그리고 서사 논리에는 분명 시간적 연결이 또한 인과적 연결로 보이게 만드는 측면이 있다. … 우리는 무작위성이나 자의성—예를 들어 미켈란젤로 안토니오니Michelangelo Antonioni의 〈정사 L'Avventura〉 같은 영화가 보여 주는 종잡을 수 없는 결말이나 알베르 카뮈Albert Camus의 《이방인L'Etranger》에서 뫼르소가 세상의 "다정한 무관심"에 자신을 내맡기는 마지막 문장 같은—이 전통적 플롯 구성에 대한 모더니즘의 문제 제기라고 보지만, 19세기 소설 중에도 다중 플롯을 통해 상황이 어떻게 진전되는지에 따라 달라지는 우발성을 암시하는 경우가 많다. 소설은 혼돈의 세계와 의미 있는 세계 사이의 투쟁이 벌어지는 장으로 보이곤 한다. 그러나 소설이란 본질적으로 삶 자체가 아니라 삶에 대한 글이므로 희미하게라도 의미 있는 세계 편에 서 있음을 확신시켜 주어야 한다.(2003, 94)

브룩스는 이 논의를 지식의 저주와 관련지어 설명하지 않았

고, 다른 비평 저술 어디에서도 지식의 저주에 관해 언급하지 않았지만 그 관련성은 분명하다. 어떤 대상에 관해 생각할 때 응당 얽매여 있지 말아야 할 떨칠 수 없는 생각이 항상 우리 곁에 있는 것으로 보인다. 증거의 결정적인 한 조각이 찾아낼 수 있는 은닉처에 숨겨져 있다는 사실이나 "하일브론의 유령"이 단 한 명의 악마 같은 범죄자라는 전제처럼, 《이방인》이 소설이라는 지식도 우리가 떨칠 수 없는 생각 중 하나다.

이 책은 서로 연결된 두 개의 질문으로부터 시작되었다. 스토리는 어떻게 우리로 하여금 한 방향으로 쭉 해 오던 생각을 전혀 다르게 바꾸면서도 앞뒤가 안 맞는다는 거부감이 들지 않게 하는 것일까? 같은 트릭이 반복되어도 사람들을 번번이 놀라게 할 수 있는 까닭은 무엇일까? 지식의 저주는 오류이기만 한 것도 아니고 언제나 오류인 것도 아니다. 오류로만 치부하기보다는 주어진 시간, 정보, 처리 능력의 한계 안에서 공감이라는 기술을 발휘하기 위해 우리가 고안한 방법이 낳은 중립적 결과로 보는 편이 나을 것이다. 지식의 저주는 과거에 대한 사후판단의 요소이자 동시에 타인에 대한 사회인지의 요소이기도 하다. 따라서 "저주받은" 사고는 플롯과 등장인물, 두 가지 모두에 대한 만족감을 창출하는 데 중요한 역할을 수행한다. 이 두 측면의 연관성은 과거에 대한 생각과 타인에 대한 생각이 모두 한 가지 인간 성향의 산물이라는 데 기인한다.

이와 관련하여, 텍스트의 앞부분을 돌이켜 보면서 나중에 텍스트에 등장한 놀라운 정보와 앞뒤가 맞는지, 어떻게 그렇게 된 것인지 곱씹어 보게 하는 스토리들은 독자의 마음이 이전의 자신으로부터 등을 돌리게 할 때가 많다. 놀라움이 우리를 즐겁게 하는 데 실패했을 때 실망스러울 뿐만 아니라 화가 나고 분하다고까지 생각하게 되

는 이유가 아마 바로 여기에 있을 것이다. 즐거웠든 화가 났든, 그 경험의 효과는 쉽게 지워지지 않는다. 스포일러를 그렇게 꺼리게 만드는 것이 바로 이 때문이다. 스포일러를 한번 보고 나면 안 본 것으로 할 수 없으며, 순진한 독자나 관객으로 되돌아갈 수 없다. 아무것도 모르는 상태일 수 있는 기회는 단 한 번밖에 없다. 이것을 철학자 L. A. 폴L. A. Paul(2014)이 상세하게 기술한 "전환적 경험transformative experience"에 의한 딜레마의 소소한 그림자라고 볼 수도 있을 것이다. 스포일러에 노출되는 경험이 이 용어가 가리키는 것처럼 개인에게 큰 변화를 가져올 것이라고 생각하기 힘들겠지만 스포일러를 피하고 싶어 하는 사람들은 자신이 우려하는 바를 말할 때 비슷하게 표현한다. 그들은 스포일러에 희생당하지 않은 순수한 자신의 존재를 보존하고 싶어 한다. 미리 흥을 깨는 전환적 경험을 하는 일은 더욱 피하고 싶어 한다. 그래야 그 작품이 줄 수 있는 최고의 전환적 경험을 할 수 있기 때문이다. 스토리의 세세한 부분은, 때로는 큰 줄거리마저도 기억 속에서 희미해질 수 있겠지만 반전을 통해 그 반전을 알기 전에 어땠는지를 돌이켜 볼 만한 경험을 했다면 그것은 곧 두 자아 사이에 차이가 있음을 말해 준다.

이제 우리는 이 책의 끝에 와 있다. 내가 이 일을 잘 해냈다면 난감한 문제가 하나 생길 수 있다. 한 권의 책을 읽기 위해서는 얼마간의 시간이 걸린다. 책이란 주장하는 바를 상세하게 전개하는 것이다. 즉, 독자에게 그 주장이 여기서도 저기서도, 결국 어디서나 적용됨을, 또한 왜 어떻게 적용되는지를 보여 준다. 나의 주장에 동의하는 독자라면 시간이 지나면서 그 주장이 자명한 것으로 느껴지기 시작할 수 있다. 기적처럼 나의 주장이 매우 선명하고 매우 설득력 있었고 독자에게 생각할 충분한 시간을 주었다면, 너무나 자명해진 나머

놀라움의 해부

지 왜 이런 설명이 필요했는지조차 의아해질지도 모른다. 여기서 대실 해밋의 《그림자 없는 남자The Thin Man》 마지막에 노라 찰스가 한 말을 빌려 본다. "그럴 수도 있겠지… 하지만 모든 게 다 불만스러운 걸."([1934] 1992, 201)

픽션이 공감을 연습하는 데 많은 도움이 된다는 점은 많은 사람들이 이야기하는 바다. 우리는 살아가면서 다른 사람들에게 갖는 애착과 매우 유사한 감정을 문학 작품 속의 등장인물에게도 갖는다. 텍스트를 읽는 행위는 마음을 열게 한다—적어도 그러기를 바라며 그렇게 이야기한다. 그것은 각자의 한정된 시각을 넘어서는 타인의 삶과 주관적 경험에 우리를 노출시킨다. 최근에는 픽션이 마음이론을 향상시켜 "우리 삶 전반에 걸쳐 대인 감수성interpersonal sensitivity을 촉진하고 개선한다"는 것이 확실해지고 있다(Kidd and Castano 2013, 377). 그러나 피터 브룩스가 환기시켜 주었듯이 스토리는 그 종류와 관계없이 어떤 결과를 불가피한 일로 받아들이도록 부추기는 경향이 있으며, 이는 우리의 공감적 상상이 종종 일정 방향의 한계를 가진다는 뜻이다.

프랑코 모레티는 완성된 단서의 모습을 띠고 있기만 한 서사적 요소—예를 들어 탐정이 사건을 설명할 때 비로소 등장하는 물건—와 "적절한 단서" 사이에 분명한 (그리고 역사적인) 차이가 있다고 주장했다. 적절한 단서란 존재하고, 작동하고, 해독 가능해야 한다. "전지전능한 탐정이 독점했던 단서가 … 누구나 합리적인 조사를 통해 발견할 수 있는 세부 요소로 바뀐다. 그러나 전자이면서 동시에 후자가 될 수는 없다. 슈퍼맨 같은 홈스가 그의 우월함을 입증하려면 불가해한 단서를 필요로 하는 반면, 해독 가능한 단서는 홈스와 독자 사이에 잠재적 동등성을 창출한다. 두 목적은 양립 불가능

하다. 잠시 공존할 수는 있겠지만 장기적으로는 서로를 배제한다."
(2000, 216)

그런데 우리가 보아 왔듯이, 지식의 저주는 불가해한 단서조
차 돌이켜 보면 해독 가능한 것처럼 보이게 만든다. 이것이 픽션에
서 놀라운 반전이 지닌 위험이자 그로부터 얻을 수 있는 보상이다.
지식의 저주는 또한 현실에서 건전한 의심―예를 들어 증거를 구성
하는 스토리와 그 결과의 적법성에 대한 의심―에 대한 장애물이 되
기도 한다. 아무런 오염 없이 적법하게 수색을 하는 수사관이었더라
도 부적절하게 정보를 손에 넣은 실제 수사관과 동일한 증거를 발견
했으리라는 데 동의하는 "합리적인 사람"은 자신이 "누구나 합리적
인 조사를 통해 발견할 수 있는" 영역을 벗어나지 않았다고 생각할
지 몰라도, 수천 가지의 가능성, 인간의 마음과 문제의 가능한 전 범
위를 상상할 수는 없다. 작가들이 지배당하기도 하고 지배하기도 하
는 트릭은 결국 이것이다. 스토리의 끝이 어떻게 되는지를 알고 나
면 모든 것이 간단해 보인다.

 내가 이 책을 쓰는 데 여러 견해와 대화, 비판, 지지를 통해 도움을 준 모든 사람에게 충분한 감사를 표할 수 없을 것이므로, 빠뜨리고 언급하지 않은 사람에게 먼저 용서를 구한다. 가장 먼저 감사해야 할 사람은 위트, 통찰력, 명료한 사고, 역량, 인간애, 열정을 보여 준 편집자 토머스 르비앙이다. 그와의 작업은 처음부터 끝까지 즐거웠고, 함께할 수 있어 영광이었다. 그 과정에서 매우 운 좋게도 익명의 전문가들로부터 귀한 논평과 비판, 제안을 받을 수 있었으며, 그 모두가 나의 생각을 다듬는 데 도움이 되었다. 내내 지지와 관심을 보여 준 케이스 웨스턴 리저브 대학교의 동료들, 빌 딜, 토드 오클리, 페이 파릴, 마크 터너에게 갚아야 할 빚이 생겼다는 점에도 의심의 여지가 없다. 이 프로젝트의 시작 단계에서 UC 샌타바버라 문학과 정신 팀이 제공해 준 따뜻하고 우호적인 연구 환경, 특히 줄리 칼슨, 재

니스 콜드웰, 애러니에 프레이든버그, 케이 영에게 감사하다. "플롯이 주는 만족"이라는 문구는 사실 케이 영이 만들었다.

벤 울프슨과 리즈 모건은 사례 목록을 뽑는 토론에 흔쾌히 동참했고, 맡은 몫 이상으로 기여하여 나를 기쁘게 해 주었다. 새러 배그비는 감사하게도 내가 인간의 공간 추론 능력과 단백질 접힘 문제로 빠져 멀리 우회하는 동안—결국 이에 관한 논의는 책에 실리지 못했다—인내심을 가지고 친절히 도와주었다. 학문적으로 병아리였던 시절부터 좋은 친구이자 동료였던 제니퍼 리들 하딩의 제안이 없었다면《내가 누워 죽어 갈 때》의 주얼에 관한 에피소드를 넣을 생각을 하지 못했을 것이다. 이 책을 쓰는 동안 이따금 이브 스윗서의 연구실에 가면 아름다운 탁자에서 맛있는 차를 얻어 마시는 영광을 얻었는데, 그녀는 격려와 영감에 더하여《성스러운 살인》의 예도 알려 주었다. 로즈 커틴은 꼼꼼하게 원고를 읽고 내 생각과 글에 명료함을 불어넣었다. 윌리엄 플레시, 채드 뉴섬, 사이먼 스턴에게도 감사하다. 그들 덕분에 드루 피어슨의 명예훼손 소송 관련 일화, 〈밀드레드 피어스〉, 존 레이시의《익살꾼 허큘리스 경》에 주목할 수 있었다. 샘 앤서니는 "블린비어드"라는 멋진 이름을 지어 주었다. 아난다마이 아널드, 캐린 캘러브리즈, 아리 켈먼, 조시 버크, 바버라 댄시거는 실질적으로 여러 훌륭한 도움을 주었다. 천시 바너 덕분에 그 많은 날을 늦게까지 일할 수 있었으며, 이 모든 일의 바탕에는 내 어머니 린다 토빈이 있다.

2015년 케이스 웨스턴 리저브 대학교, 2014년 오스나브뤼크 대학교에서 나의 "인지과학 특수 과제" 수업을 들은 학생들에게도 지적이고 도움이 되는 청중으로서 나의 초기 아이디어를 들어 주고 고무적인 토론을 해 준 데 대해 감사한다. 나를 초청해 주고 나의 청

놀라움의 해부

중이 되어 준 스탠퍼드 대학교, 스토니 브룩 대학교, UC 샌타바버라, 그리고 케이스 웨스턴 리저브 대학교 영문학과에도 감사하다. 그모든 곳에서 매우 유용하고 자극이 되는 토론이 이루어졌으며, 내가 생각과 글쓰기를 가다듬는 데 도움이 되었다. 나에게 없어서는 안 될 존재인 라떼를 제공해 주고, 편안한 작업 공간이 되어 주기도 했던 샌타바버라의 프렌치프레스와 클리블랜드 하이츠의 피닉스 코번트리가 없었다면 나의 생각과 글쓰기가 이렇게 끈질기게 유지되지 못했을 것이다.

끝으로 나의 남편 스티브 쿡은 수많은 조언을 해 주고 내 설익은 생각의 시험 대상이 되었으며 나의 고민에 귀 기울여 주었다. 게다가 그가 만든 칵테일, 라이 맨해튼은 최고다.

| 참고 문헌 |

Abbott, H. Porter. 2013. *Real Mysteries: Narrative and the Unknowable.* Columbus: Ohio State University Press.

Actors' Equity Association. (1913) 1986. *Constitution and Bylaws.*

Adams, Richard. (1972) 1975. *Watership Down.* New York: Avon.

Alexander, Marc. 2008. The lobster and the maid: Scenario-dependence and reader manipulation in Agatha Christie. *Online Proceedings of the Annual Conference of the Poetics and Linguistics Association (PALA).*

Amsterdam, Anthony G., and Jerome Bruner. 2000. *Minding the Law.* Cambridge, MA: Harvard University Press.

Anderson, Douglas A., and Bruce D. Itule. 1984. *Contemporary News Reporting.* New York: Random House.

Anderton, Stephen. 2003. Weekend jobs. *Times,* January 18.

Ariel, Mira. 1988. Referring and accessibility. *Journal of Linguistics* 24 (1): 65-87.

Ariely, Dan, George Loewenstein, and Drazen Prelec. 2003. "Coherent arbitrariness": Stable demand curves without stable preferences. *Quarterly Journal of Economics* 118 (1): 73-105.

Aristotle. 2013. *Poetics.* Translated by Anthony Kenny. Oxford: Oxford University Press.

Atkinson, Anthony P. 2007. Face processing and empathy. In *Empathy in Mental Illness,* edited by Tom Farrow and Peter Woodruff, 360-385. Cambridge: Cambridge University Press, 2007.

Austen, Jane. (1813) 2003. *Pride and Prejudice.* London: Penguin Books.

---. (1814) 2003. *Mansfield Park.* London: Penguin Books.

---. (1815) 1998. *Emma.* London: Penguin Books.

---. (1817) 1992. *Northanger Abbey.* New York: Everyman's Library.

---. (1817) 2003. *Persuasion.* London: Penguin Books.

Bach, Kent. 1987. *Thought and Reference.* Oxford: Oxford University Press.

Baron-Cohen, Simon. 1995. *Mindblindness: An Essay on Autism and Theory of Mind.* Cambridge, MA: MIT Press.

Baron-Cohen, Simon, Alan M. Leslie, and Uta Frith. 1985. Does the autistic child have a theory of mind? *Cognition* 21 (1): 37-46.

Barsalou, Lawrence W. 1999. Perceptual symbol systems. *Behavioral and Brain Sciences* 22 (4): 577-660.

Barthes, Roland. 1974. *S / Z.* Translated by Richard Miller. New York: Hill and Wang.

---. 1975. An introduction to the structural analysis of narrative. Translated by Lionel Duisit. *New Literary History* 6 (2): 237-272.

Bartlett, Frederic C. 1932. *Remembering.* Cambridge: Cambridge University Press.

Bayard, Pierre. 2000. *Who Killed Roger Ackroyd? The Murderer Who Eluded Hercule Poirot and Deceived Agatha Christie.* Translated by Carol Rosman. London: Fourth Estate.

Beasley, Jerry C. 1979. "Roderick Random": The picaresque transformed. *College Literature* 6 (3): 211-220.

Beaver, David I. 2001. *Presupposition and Assertion in Dynamic Semantics*. Stanford, CA: CSLI.

Begg, Ian Maynard, Ann Anas, and Suzanne Farinacci. 1992. Dissociation of processes in belief: Source recollection, statement familiarity, and the illusion of truth. *Journal of Experimental Psychology: General* 121 (4): 446–458.

Belsey, Catherine. 1980. *Critical Practice*. London: Methuen.

Bergen, Benjamin, and Nancy Chang. 2005. Embodied construction grammar in simulation-based language understanding. In *Construction Grammars: Cognitive Grounding and Theoretical Extensions*, edited by Jan-Ola Östman and Mirjam Fried, 147–190. Amsterdam: John Benjamins.

Birch, Susan A. J. 2005. When knowledge is a curse: Children's and adults' reasoning about mental states. *Current Directions in Psychological Science* 14 (1): 25–29.

Birch, Susan A. J., and Paul Bloom. 2003. Children are cursed: An asymmetric bias in mental-state attribution. *Psychological Science* 14 (3): 283–286.

———. 2004. Understanding children's and adults' limitations in mental state reasoning. *Trends in Cognitive Science* 8 (6): 255–260.

———. 2007. The curse of knowledge in reasoning about false beliefs. *Psychological Science* 18 (5): 382–386.

Blalock, Garrick, Vrinda Kadiyali, and David H. Simon. 2009. Driving fatalities after 9/11: A hidden cost of terrorism. *Applied Economics* 41 (14): 1717–1729.

Booth, Wayne C. (1961) 1983. *The Rhetoric of Fiction*. 2nd ed. Chicago: University of Chicago Press.

———. 2005. Resurrection of the implied author: Why bother? In *A Companion to Narrative Theory*, edited by James Phelan and Peter J. Rabinowitz, 75–88. Malden, MA: Blackwell.

Bordwell, David. 1992. Cognition and comprehension: Viewing and forgetting in *Mildred Pierce*. *Journal of Dramatic Theory and Criticism* 6 (2): 183–198.

———. 2006. *The Way Hollywood Tells It: Story and Style in Modern Movies*. Berkeley: University of California Press.

———. 2007. This is your brain on movies, maybe. *David Bordwell's Website on Cinema* (blog), March 7. http://www.davidbordwell.net/blog/2007/03/07/this-is-your-brain-on-movies-maybe/.

———. 2008. They're looking for us. *David Bordwell's Website on Cinema* (blog), September 19. http://www.davidbordwell.net/blog/2008/09/19/theyre-looking-for-us/.

———. 2013. Twice-told tales: Mildred Pierce. *David Bordwell's Website on Cinema* (blog), June 26. http://www.davidbordwell.net/blog/2013/06/26/twice-told-tales-mildred-pierce/.

Bordwell, David, Janet Staiger, and Kristin Thompson. 1985. *The Classical Hollywood Cinema: Film Style and Mode of Production to 1960*. New York: Columbia University Press.

Boyd, Brian. 2009. *On the Origin of Stories: Evolution, Cognition, and Fiction*. Cambridge, MA: Harvard University Press.

Bredart, Serge, and Karin Modolo. 1988. Moses strikes again: Focalization effect on a semantic illusion. *Acta Psychologica* 67 (2): 135–144.

Bromme, Rainer, Riklef Rambow, and Matthias Nückles. Expertise and estimating what other people know: The influence of professional experience and type of knowledge. *Journal of*

Experimental Psychology: Applied 7 (4): 317-330.

Brontë, Charlotte. (1853) 2004. *Villette*. London: Penguin Books.

Brooks, Peter. 1984. *Reading for the Plot: Design and Intention in Narrative*. Cambridge, MA: Harvard University Press.

———. 2003. Inevitable discovery: Law, narrative, retrospectivity. *Yale Journal of Law & the Humanities* 15:71-101.

Bruner, Jerome S. 2003. *Making Stories: Law, Literature, Life*. Cambridge, MA: Harvard University Press.

Burton, Richard Francis. 1885. *A Plain and Literal Translation of the Arabian Nights Entertainments: Now Entitled the Book of the Thousand Nights and a Night*. London: Burton Club.

Cain, James M. 1941. *Mildred Pierce*. New York: Alfred A. Knopf.

Camerer, Colin, George Loewenstein, and Martin Weber. 1989. The curse of knowledge in economic settings: An experimental analysis. *Journal of Political Economy* 97 (5): 1232-1254.

Carlson, Stephanie M., and Louis J. Moses. 2001. Individual differences in inhibitory control and children's theory of mind. *Child Development* 72 (4): 1032-1053.

Carroll, Joseph. 1998. Steven Pinker's cheesecake for the mind. *Philosophy and Literature* 22 (2): 478-485.

Carroll, Noël. 1996. The paradox of suspense. In *Suspense: Conceptualizations, Theoretical Analyses, and Empirical Explorations*, edited by Peter Vorderer, Hans-Jürgen Wulff, and Mike Friedrichsen. New York: Routledge.

Cave, Terence. 1988. *Recognitions: A Study in Poetics*. Oxford, UK: Clarendon.

Cavell, Stanley. 1979. *The Claim of Reason: Wittgenstein, Skepticism, Morality, and Tragedy*. New York: Oxford University Press.

Chatman, Seymour. 1978. *Story and Discourse: Narrative Structure in Fiction and Film*. Ithaca, NY: Cornell University Press.

Chesterton, G K. (1914) 2005. The absence of Mr. Glass. In *Father Brown: The Essential Tales*, 163-178. New York: Modern Library.

Chinatown. 1974. Written by Robert Towne. Directed by Roman Polanski. Paramount Pictures.

Chion, Michel. 1994. *Audio-Vision: Sound on Screen*. Translated by Claudia Gorbman. New York: Columbia University Press.

Christie, Agatha. 1926. *The Murder of Roger Ackroyd*. London: William Collins & Sons.

———. (1932) 2011. The Tuesday Night Club. In *Miss Marple: The Complete Short Stories*, 1-15. New York: William Morrow.

———. 1933. Witness for the Prosecution. In *The Hound of Death and Other Stories*, 123-148. London: Odhams Press.

———. 1934. *Murder on the Orient Express*. London: Collins Crime Club.

Citizen Kane. 1941. Written by Herman J. Mankiewicz and Orson Welles. Directed by Orson Wells. RKO Radio Pictures and Mercury Productions.

Clark, Andy. 2013. Whatever next? Predictive brains, situated agents, and the future of cognitive science. *Behavioral and Brain Sciences* 36 (3): 181-204.

Clark, Herbert H., and Richard J. Gerrig. 1990. Quotations as demonstrations. *Language* 66 (4):

764-805.

Cohn, Dorrit. 1966. Narrated monologue: Definition of a fictional style. *Comparative Literature* 18 (2): 97-112.

---. 1978. *Transparent Minds: Narrative Modes for Presenting Consciousness in Fiction.* Princeton, NJ: Princeton University Press.

---. 2000. *The Distinction of Fiction.* Baltimore: Johns Hopkins University Press.

Collins, Philip. 1971. *Dickens: The Critical Heritage.* London: Routledge and Kegan Paul.

Conrad, Joseph. (1907) 1998. *The Secret Agent.* New York: Modern Library.

Coplan, Amy. 2004. Empathic engagement with narrative fictions. *Journal of Aesthetics and Art Criticism* 62 (2): 141-152.

Cosmides, Leda, and John Tooby. 2000. Consider the source: The evolution of adaptations for decoupling and metarepresentation. In *Metarepresentations: A Multidisciplinary Perspective,* edited by Dan Sperber, 53-115. New York: Oxford University Press.

Coulmas, Florian. 1986. Reported speech: Some general issues. In *Direct and Indirect Speech,* edited by Florian Coulmas, 1-28. Berlin: Mouton de Gruyter.

Coulson, Seana. 2001. *Semantic Leaps: Frame-Shifting and Conceptual Blending in Meaning Construction.* Cambridge: Cambridge University Press.

Coulson, Seana, Thomas P. Urbach, and Marta Kutas. 2006. Looking back: Joke comprehension and the space structuring model. *Humor* 19 (3): 229-250.

Creature from the Haunted Sea. 1961. Written by Charles B. Griffith. Directed by Roger Corman. Filmgroup.

Critcher, Clayton R., and Thomas Gilovich. 2008. Incidental environmental anchors. *Journal of Behavioral Decision Making* 21 (3): 241-251.

Csikszentmihalyi, Mihaly. 1990. Literacy and intrinsic motivation. *Daedalus* 119 (2): 115-140.

Currie, Gregory. 1997. The paradox of caring: Fiction and the philosophy of mind. In *Emotion and the Arts,* edited by Mette Hjort and Sue Laver, 63-77. New York: Oxford University Press.

---. 2010. *Narratives and Narrators: A Philosophy of Stories.* Oxford: Oxford University Press

Currie, Mark. 2013. *The Unexpected: Narrative Temporality and the Philosophy of Surprise.* Edinburgh: Edinburgh University Press.

Cushing, Christopher. 1852. *A Discourse on Non-conformity to the World.* Boston: Charles C. P. Moody.

Dahlhaus, Carl. 1989. *Schoenberg and the New Music: Essays by Carl Dahlhaus.* Cambridge: Cambridge University Press.

Damasio, Antonio R. 2004. *Descartes' Error: Emotion, Reason, and the Human Brain.* New York: G. P. Putnam's Sons.

D'Angelo, Kathleen. 2009. "To make a novel": The construction of a critical readership in Ian McEwan's *Atonement. Studies in the Novel* 41 (1): 88-105.

D'Argembeau, Arnaud, and Martial Van der Linden. 2004. Phenomenal characteristics associated with projecting oneself back into the past and forward into the future: Influence of valence and temporal distance. *Consciousness and Cognition* 13 (4): 844-858.

DeAndrea, William L. 1979. *The HOG Murders.* New York: Avon.

Demacheva, Irina, Martin Ladouceur, Ellis Steinberg, Galina Pogossova, and Amir Raz. 2012.

The applied cognitive psychology of attention: A step closer to understanding magic tricks. *Applied Cognitive Psychology* 26 (4): 541-549.

Dick, Philip K. 1977. *A Scanner Darkly.* New York: Ballantine Books.

Dickens, Charles. (1861) 2003. *Great Expectations.* London: Penguin Books.

Dietrich, Arne, and Riam Kanso. 2010. A review of EEG, ERP, and neuroimaging studies of creativity and insight. *Psychological Bulletin* 136 (5): 822-848.

Donnellan, Keith S. 1966. Reference and definite descriptions. *Philosophical Review* 75 (3): 281-304.

Doyle, Arthur Conan. (1891a) 2005. A scandal in Bohemia. In *The New Annotated Sherlock Holmes*, vol. 1, edited by Leslie S. Klinger, 5-40. New York: Norton.

---. (1891b) 2005. The red-headed league. In *The New Annotated Sherlock Holmes*, vol. 1, edited by Leslie S. Klinger, 41-73. New York: Norton.

---. (1893a) 2005. The adventure of the naval treaty. In *The New Annotated Sherlock Holmes*, vol. 1, edited by Leslie S. Klinger, 665-712. New York: Norton.

---. (1893b) 2005. The adventure of the stock-broker's clerk. In *The New Annotated Sherlock Holmes*, vol. 1, edited by Leslie S. Klinger, 474-500. New York: Norton.

---. (1913) 2005. The adventure of the dying detective. In *The New Annotated Sherlock Holmes*, vol. 2, edited by Leslie S. Klinger, 1341-1361. New York: Norton.

Du Bois, John W. 2007. The stance triangle. In *Stancetaking in Discourse: Subjectivity, Evaluation, Interaction*, edited by R. Englebretson, 139-182. Amsterdam: Benjamins.

Dubois, Pierre. 2010. Perception, appearance and fiction in *The Adventures of Roderick Random* by Tobias Smollett. *Etudes Anglaises* 62 (4): 387-400.

Duff, Melissa C., Julie Hengst, Daniel Tranel, and Neal J. Cohen. 2005. Development of shared information in communication despite hippocampal amnesia. *Nature Neuroscience* 9 (1): 140-146.

Ebert, Roger. 1995. *Review: The Usual Suspects.* RogerEbert.com, August 18. https://www.rogerebert.com/reviews/the-usual-suspects-1995.

---. 2005. Critics have no right to play spoiler. *Chicago Sun-Times*, January 29.

Eliot, George. (1874) 2003. *Middlemarch.* London: Penguin.

Emmott, Catherine, and Marc Alexander. 2010. Detective fiction, plot construction, and reader manipulation: Rhetorical control and cognitive misdirection in Agatha Christie's *Sparkling Cyanide*. In *Language and Style: In Honour of Mick Short*, edited by Dan McIntyre and Beatrix Busse, 328-346. Basingstoke, UK: Palgrave Macmillan.

---. 2014. Foregrounding, burying, and plot construction. In *The Cambridge Handbook of Stylistics*, edited by Peter Stockwell and Sara Whiteley, 329-343. Cambridge: Cambridge University Press.

Emmott, Catherine, Anthony Sanford, and Marc Alexander. 2013. Rhetorical control of readers' attention: Psychological and stylistic perspectives on foreground and background in narrative. In *Stories and Minds: Cognitive Approaches to Literary Narrative*, edited by Lars Bernaerts, Dirk de Geest, Luc Herman, and Bart Vervaeck, 39-57. Lincoln: University of Nebraska Press.

Englich, Birte, Thomas Mussweiler, and Fritz Strack. 2006. Playing dice with criminal sentences: The influence of irrelevant anchors on experts' judicial decision making. *Personality and Social*

놀라움의 해부

Psychology Bulletin 32 (2): 188-200.

Epley, Nicholas, and David Dunning. 2000. Feeling "holier than thou": Are self-serving assessments produced by errors in self-or social prediction? *Journal of Personality and Social Psychology* 79 (6): 861-875.

Epley, Nicholas, Boaz Keysar, Leaf Van Boven, and Thomas Gilovich. 2004. Perspective taking as egocentric anchoring and adjustment. *Journal of Personality and Social Psychology* 87 (3): 327-339.

Fassler, Joe. 2015. When people-and characters-surprise you. *Atlantic Online*, November 3. http://www.theatlantic.com/entertainment/archive/2015/11/by-heart-mary-gaitskill-tolstoy-anna-karenina/413740.

Fauconnier, Gilles. 1985. *Mental Spaces: Aspects of Meaning Construction in Natural Language.* New York: Cambridge University Press.

---. 1997. *Mappings in Thought and Language.* Cambridge: Cambridge University Press.

Faulkner, William. (1930) 1990. *As I Lay Dying: The Corrected Text.* New York: Vintage Books.

---. 1936. *Absalom, Absalom!* New York: Random House.

Feldman, Jerome, and Srinivas Narayanan. 2004. Embodied meaning in a neural theory of language. *Brain and Language* 89 (2): 385-392.

Fiedler, Klaus, Eva Walther, Thomas Armbruster, Doris Fay, and Uwe Naumann. 1996. Do you really know what you have seen? Intrusion errors and presuppositions' effects on constructive memory. *Journal of Experimental Social Psychology* 32 (5): 484-511.

Finney, Brian. 2004. Briony's stand against oblivion: The making of fiction in Ian McEwan's Atonement. *Journal of Modern Literature* 27 (2): 68-82.

Fischhoff, Baruch. 1975. Hindsight is not equal to foresight: The effect of outcome knowledge on judgment under uncertainty. *Journal of Experimental Psychology: Human Perception and Performance* 1 (3): 288-299.

Fischhoff, Baruch, and Ruth Beyth. 1975. I knew it would happen: Remembered probabilities of once future things. *Organizational Behavior and Human Performance* 13 (1): 1-16.

Fish, Stanley. 1970. Literature in the reader: Affective stylistics. *New Literary History* 2 (1): 123-162.

Fivush, Robyn. 1994. Constructing narrative, emotion, and self in parent-child conversations about the past. In *The Remembering Self: Construction and Accuracy in the Self-Narrative,* edited by Ulric Neisser and Robin Fivush, 136-157. New York: Cambridge University Press.

Flesch, William. 2007. *Comeuppance: Costly Signaling, Altruistic Punishment, and Other Biological Components of Fiction.* Cambridge, MA: Harvard University Press.

Fludernik, Monika. 1993. *The Fictions of Language and the Languages of Fiction: The Linguistic Representation of Speech and Consciousness.* London: Routledge.

---. 1996. *Towards a "Natural" Narratology.* New York: Routledge.

Forbes, Jessica. 1987. The inevitable discovery exception, primary evidence, and the emasculation of the fourth amendment. *Fordham Law Review* 55 (6): 1221-1238.

Fox, Justin. 2009. *The Myth of the Rational Market: A History of Risk, Reward, and Delusion on Wall Street.* New York: Harper Business.

Freeman, Mark. 2010. *Hindsight: The Promise and Peril of Looking Backward.* Oxford: Oxford

University Press.

Frege, Gottlob. (1892) 1952. On sense and reference. In *Translations from the Philosophical Writings of Gottlob Frege*, edited by P. T. Geach and M. Black, 56–78. Oxford, UK: Blackwell.

Frey, James. 2003. *A Million Little Pieces*. New York: Doubleday.

Frost, Robert. 1915. Mending wall. In *North of Boston*, 11. New York: Dover.

Furnham, Adrian, and Hua Chu Boo. 2011. A literature review of the anchoring effect. *Journal of Socio-economics* 40 (1): 35–42.

Garrod, Simon, and Martin J. Pickering. 2009. Joint action, interactive alignment, and dialog. *Topics in Cognitive Science* 1 (2): 292–304.

Genette, Gérard. 1980. *Narrative Discourse: An Essay in Method*. Translated by J. Lewin. Ithaca, NY: Cornell University Press, 1980.

George, Elizabeth. (1988) 2007. *A Great Deliverance*. New York: Bantam Books.

Gerrig, Richard J. 1989. Suspense in the absence of uncertainty. *Journal of Memory and Language* 28 (6): 633–648.

---. 1993. *Experiencing Narrative Worlds: On the Psychological Activities of Reading*. New Haven, CT: Yale University Press.

---. 1996. The resiliency of suspense. In *Suspense: Conceptualizations, Theoretical Analyses, and Empirical Explorations*, edited by Peter Vorderer, Hans-Jürgen Wulff, and Mike Friedrichsen, 93–105. Mahwah, NJ: Erlbaum.

---. 1997. Is there a paradox of suspense? A reply to Yanal. *British Journal of Aesthetics* 37 (2): 168–174.

---. 2001. Perspective as participation. In *New Perspectives on Narrative Perspective*, edited by Willie van Peer and Seymour Chatman, 303–323. Albany: SUNY Press.

Gerrig, Richard J., and Deborah A. Prentice. 1991. The representation of fictional information. *Psychological Science* 2 (5): 336–340.

Gick, Mary L., and Robert S. Lockhart. 1995. Cognitive and affective components of insight. In *The Nature of Insight*, edited by Robert J. Sternberg and Janet Davidson, 197–228. Cambridge, MA: MIT Press.

Gilbert, Charles D., and Wu Li. 2013. Top-down influences on visual processing. *Nature Reviews Neuroscience* 14 (5): 350–363.

Gilbert, Sandra M., and Susan Gubar. 1980. *The Madwoman in the Attic: The Woman Writer and the Nineteenth-Century Literary Imagination*. New Haven, CT: Yale University Press.

Gilovich, Thomas, Victoria Husted Medvec, and Kenneth Savitsky. 2000. The spotlight effect in social judgment: An egocentric bias in estimates of the salience of one's own actions and appearance. *Journal of Personality and Social Psychology* 78 (2): 211–222.

Gilovich, Thomas, Kenneth Savitsky, and Victoria Husted Medvec. 1998. The illusion of transparency: Biased assessments of others' ability to read one's emotional states. *Journal of Personality and Social Psychology* 75 (2): 332–346.

Givón, Talmy. 1978. Definiteness and referentiality. *Universals of Human Language* 4:291–330.

Glenberg, Arthur M., Marion Meyer, and Karen Lindem. 1987. Mental models contribute to foregrounding during text comprehension. *Journal of Memory and Language* 26 (1): 69–83.

Go. 1999. Written by John August. Directed by Doug Liman. Banner Entertainment and

Columbia Pictures.

Goldman, William. 1973. *The Princess Bride: S. Morgenstern's Classic Tale of True Love and High Adventure; The "Good Parts" Version, Abridged.* New York: Harcourt Brace Jovanovich.

Gould, Stephen J., and Richard C. Lewontin. 1979. The spandrels of San Marco and the Panglossian paradigm: A critique of the adaptationist programme. *Proceedings of the Royal Society of London, Series B: Biological Sciences* 205 (1161): 581–598.

Graesser, Arthur C., Cheryl Bowers, Ute J. Bayen, and Xiangen Hu. 2001. Who said what? Who knows what? Tracking speakers and knowledge in narratives. In *New Perspectives on Narrative Perspective*, edited by W. Van Peer and Seymour Chatman, 255–272. Albany: State University of New York Press.

Graesser, Arthur C., Cheryl Bowers, Brent Olde, Katherine White, and Natalie K. Person. 1999. Who knows what? Propagation of knowledge among agents in a literary storyworld. *Poetics* 26 (3): 143–175.

Graesser, Arthur C., Brent Olde, and Bianca Klettke. 2002. How does the mind construct and represent stories? In *Narrative Impact: Social and Cognitive Foundations*, edited by Melanie Green, Jeffrey Strange, and Timothy Brock, 229–262. Mahwah, NJ: Erlbaum.

"Great Expectations." 1861. Unsigned review. *Atlantic Monthly*, September.

Green, Melanie C. 2010. Transportation into narrative worlds: The role of prior knowledge and perceived realism. *Discourse Processes* 38 (2): 247–266.

Green, Melanie C., and Timothy C. Brock. 2000. The role of transportation in the persuasiveness of public narratives. *Journal of Personality and Social Psychology* 79 (5): 701.

Greene, Graham. (1938) 2004. *Brighton Rock.* New York: Penguin.

Grice, H. P. 1967. Logic and conversation. In *Studies in the Way of Words*, 305–315. Cambridge, MA: Harvard University Press, 1989.

Hale, John. 2001. A probabilistic Earley parser as a psycholinguistic model. *Proceedings of the Second Meeting of the North American Chapter of the Association for Computational Linguistics on Language Technologies*, 1–8.

Hammett, Dashiell. (1934) 1992. *The Thin Man.* New York: Vintage Books.

Hansen, Per Krough. 2007. Reconsidering the unreliable narrator. *Semiotica* 2007 (165): 227–246.

Happé, Francesca G. E. 1994. An advanced test of theory of mind: Understanding of story characters' thoughts and feelings by able autistic, mentally handicapped, and normal children and adults. *Journal of Autism and Developmental Disorders* 24 (2): 129–154.

Hare, Brian, Michelle Brown, Christina Williamson, and Michael Tomasello. 2002. The domestication of social cognition in dogs. *Science* 298 (5598): 1634.

Hastie, Reid, David A. Schkade, and John W. Payne. 1999. Juror judgments in civil cases: Hindsight effects on judgments of liability for punitive damages. *Law and Human Behavior* 23 (5): 597–614.

Hebb, Donald O. 1949. *The Organization of Behavior.* New York: Wiley.

Herman, David. 2006. Genette meets Vygotsky: Narrative embedding and distributed intelligence. *Language and Literature* 15 (4): 357–380.

Herz, Rachel S., and Julia von Clef. 2001. The influence of verbal labeling on the perception of

odors: Evidence for olfactory illusions? *Perception* 30 (3): 381-391.

Hidalgo, Pilar. 2005. Memory and storytelling in Ian McEwan's *Atonement*. *Critique: Studies in Contemporary Fiction* 46 (2): 82-91.

Himmelreich, Claudia. 2009. Germany's phantom serial killer: A DNA blunder. *Time*, March 27.

Holland, Norman Norwood. 1968. *The Dynamics of Literary Response*. Oxford: Oxford University Press.

---. 2009. *Literature and the Brain*. Gainesville, FL: PsyArt Foundation.

Hovland, Carl I., and Walter Weiss. 1951. The influence of source credibility on communication effectiveness. *Public Opinion Quarterly* 15 (4): 635-650.

Huber, Peter. 1983. The old-new division in risk regulation. *Virginia Law Review* 69 (6): 1025-1107.

Ickes, William. 1993. Empathic accuracy. *Journal of Personality* 61 (4): 587-610.

Iser, Wolfgang. 1978. *The Act of Reading: A Theory of Aesthetic Response*. Baltimore: Johns Hopkins University Press.

Jacobus, Mary. 1979. The buried letter: Feminism and romanticism in *Villette*. In *Women Writing and Writing about Women*, edited by Mary Jacobus, 42-60. London: Croom Helm.

James, Clive. 2009. Show me the horror. In *The Revolt of the Pendulum: Essays, 2005-2008, 108-188*. London: Picador.

James, P. D. (1972) 2001. *An Unsuitable Job for a Woman*. New York: Simon and Schuster.

Johnson, Mark. 1993. *Moral Imagination: Implications of Cognitive Science for Ethics*. Chicago: University of Chicago Press.

---. 2014. *Morality for Humans: Ethical Understanding from the Perspective of Cognitive Science*. Chicago: University of Chicago Press.

Jones, Edward and Richard Nisbett. 1971. *The Actor and the Observer*. New York: General Learning Press

Jones, Marilyn. 2013. *Burton Street*. Xlibris.

Jordan, Alexander H., Benôit Monin, Carol S. Dweck, Benjamin J. Lovett, Oliver P. John, and James J Gross. 2011. Misery has more company than people think: Underestimating the prevalence of others' negative emotions. *Personality and Social Psychology Bulletin* 37 (1): 120-135.

Kaminski, Juliane, Julia Riedel, Josep Call, and Michael Tomasello. 2005. Domestic goats, Capra hircus, follow gaze direction and use social cues in an object choice task. *Animal Behavior* 69 (1): 11-18.

Karttunen, Lauri. 1971. Implicative verbs. *Language* 47 (2): 340-358.

Kay, Aaron C., Danielle Gaucher, Jamie L. Napier, Mitchell J. Callan, and Kristin Laurin. 2008. God and the government: Testing a compensatory control mechanism for the support of external systems. *Journal of Personality and Social Psychology* 95 (1): 18-35.

Kelley, Colleen M., and D. Stephen Lindsay. 1993. Remembering mistaken for knowing: Ease of retrieval as a basis for confidence in answers to general knowledge questions. *Journal of Memory and Language* 32 (1): 1-24.

Kermode, Frank. 2001. Point of view. *London Review of Books* 23 (19): 8-9.

Keysar, Boaz. 1994. The illusory transparency of intention: Linguistic perspective taking in text. *Cognitive Psychology* 26 (2): 165–208.

---. 2000. The illusory transparency of intention: Does June understand what Mark means because he means it? *Discourse Processes* 29 (2): 161–172.

---. 2007. Communication and miscommunication: The role of egocentric processes. *Intercultural Pragmatics* 4 (1): 71–84.

Keysar, Boaz, and Bridget Martin Bly. 1999. Swimming against the current: Do idioms reflect conceptual structure? *Journal of Pragmatics* 31 (12): 1559–1578.

Keysar, Boaz, and Anne S. Henly. 2002. Speakers' overestimation of their effectiveness. *Psychological Science* 13 (3): 207–212.

Keysar, Boaz, Shuhong Lin, and Dale J. Barr. 2003. Limits on theory of mind use in adults. *Cognition* 89 (1): 25–41.

Kidd, David Comer, and Emanuele Castano. 2013. Reading literary fiction improves theory of mind. *Science* 342 (6156): 377–380.

Kiparsky, Paul, and Carol Kiparsky. 1970. Fact. In *Progress in Linguistics*, edited by Manfred Bierwisch and Karl Erich Heidolph, 143–173. The Hague: Mouton.

Kizilirmak, Jasmin M., Joana Galvao Gomes da Silva, Fatma Imamoglu, and Alan Richardson-Klavehn. 2015. Generation and the subjective feeling of aha! are independently related to learning from insight. *Psychological Research* 80 (6): 1–16.

Knapp, Lewis Mansfield. 1949. *Tobias Smollett, Doctor of Men and Manners*. Princeton, NJ: Princeton University Press.

Knoblich, Günther, Stellan Ohlsson, Hilde Haider, and Detlef Rhenius. 1999. Constraint relaxation and chunk decomposition in insight problem solving. *Journal of Experimental Psychology: Learning, Memory, and Cognition* 25 (6): 1534.

Knoblich, Günther, Stellan Ohlsson, and Gary E. Raney. 2001. An eye movement study of insight problem solving. *Memory & Cognition* 29 (7): 1000–1009.

Koppelman, Charles. 2004. Master film editor Walter Murch on the movie that started it all. *San Francisco Chronicle*, August 22.

---. 2005. *Behind the Seen: How Walter Murch Edited Cold Mountain Using Apple's Final Cut Pro and What This Means for Cinema*. Berkeley, CA: New Riders Pearson.

Koriat, Asher, and Robert A. Bjork. 2005. Illusions of competence in monitoring one's knowledge during study. *Journal of Experimental Psychology: Learning, Memory, and Cognition* 31 (2): 187–194.

Krech, David, Richard S. Crutchfield, and Egerton L. Ballachey. 1962. *Individual in Society: A Textbook of Social Psychology*. New York: McGraw-Hill.

Kripke, Saul A. 1959. A completeness theorem in modal logic. *Journal of Symbolic Logic* 24 (1): 1–14.

---. 1972. *Naming and Necessity*. Oxford, UK: Blackwell, 1980

Kroeber, Karl. 1992. *Retelling / Rereading: The Fate of Storytelling in Modern Times*. New Brunswick, NJ: Rutgers University Press.

Kruger, Justin, and David Dunning. 1999. Unskilled and unaware of it: How difficulties in recognizing one's own incompetence lead to inflated self-assessments. *Journal of Personality*

and Social Psychology 77 (6): 1121-1134.

Kuhn, Gustav, Alym A. Amlani, and Ronald A. Rensink. 2008. Towards a science of magic. *Trends in Cognitive Sciences* 12 (9): 349-354.

Kukkonen, Karin. 2014a. Bayesian narrative: Probability, plot and the shape of the fictional world. *Anglia* 132 (4): 720-739.

---. 2014b. Presence and prediction: The embodied reader's cascades of cognition. *Style* 48 (3): 367-384.

---. 2016. Bayesian bodies: The predictive dimension of embodied cognition. In *The Embodied Mind in Culture*, edited by Peter Garrett, 153-169. London: Palgrave Macmillan.

Lacy, John. 1684. *Sir Hercules Buffoon, or, The Poetical Squire, a Comedy, as It Was Acted at the Duke's Theatre*. London: Joseph Hindmarsh. Early English Books Online: Text Creation Partnership.

Langacker, R. W. 1993. Universals of construal. *Proceedings of the Annual Meeting of the Berkeley Linguistics Society*, 447-463.

Langer, Ellen J., Arthur Blank, and Benzion Chanowitz. 1978. The mindlessness of ostensibly thoughtful action: The role of "placebic" information in interpersonal interaction. *Journal of Personality and Social Psychology* 36 (6): 635-642.

Lawrence, Karen. 1988. The cypher: Disclosure and reticence in *Villette*. *Nineteenth-Century Literature* 42 (4): 448-466.

Leavitt, Jonathan D., and Nicholas J. S. Christenfeld. 2011. Story spoilers don't spoil stories. *Psychological Science* 22 (9): 1152-1154.

LeBoeuf, Robyn A., and Eldar Shafir. 2006. The long and short of it: Physical anchoring effects. *Journal of Behavioral Decision Making* 19 (4): 393-406.

Lebowitz, Fran. 2017. Fran Lebowitz: By the book. *New York Times Book Review*, March 26.

Le Carré, John. (1963) 2001. *The Spy Who Came in from the Cold*. New York: Pocket Books.

Lee, Hermione. 2001. Review of Ian McEwan's *Atonement*. *Observer*, September 22.

Lemire, Elise. 2001. "The Murders in the Rue Morgue": Amalgamation discourses and the race riots of 1838 in Poe's Philadelphia. In *Romancing the Shadow: Poe and Race*, edited by J. Gerald Kennedy and Liliane Weissberg, 177-204. Oxford: Oxford University Press.

Leslie, Alan M., and Uta Frith. 1988. Autistic children's understanding of seeing, knowing and believing. *British Journal of Developmental Psychology* 6 (4): 315-324.

Leslie, Alan M., and Pamela Polizzi. 1998. Inhibitory processing in the false belief task: Two conjectures. *Developmental Science* 1 (2): 247-253.

Lethcoe, Ronald James. 1969. Narrated speech and consciousness. Ph.D. diss., University of Wisconsin, Madison.

Levine, Caroline. 2003. *The Serious Pleasures of Suspense: Victorian Realism and Narrative Doubt*. Charlottesville: University of Virginia Press.

---. 2011. An anatomy of suspense: The pleasurable, critical, ethical, erotic middle of *The Woman in White*. In *Narrative Middles: Navigating the Nineteenth-Century British Novel*, edited by Mario Ortiz-Robles and Caroline Levine 195-214. Columbus: Ohio State University Press.

Levinson, Stephen C. 1983. *Pragmatics*. New York: Cambridge University Press.

Levy, Roger. 2008. Expectation-based syntactic comprehension. *Cognition* 106 (3): 1126-1177.

Lewandowsky, Stephan, Ullrich K. H. Ecker, Colleen M. Seifert, Norbert Schwarz, and John Cook. 2012. Misinformation and its correction: Continued influence and successful debiasing. *Psychological Science in the Public Interest* 13 (3): 106-131.

Lewin, Kurt. 1951. *Field Theory in Social Science: Selected Theoretical Papers*. Edited by Dorwin Cartwright. New York: Harper and Brothers.

Lewis, David. 1969. *Convention: A Philosophical Study*. Cambridge, MA.: Harvard University Press.

———. 1979. Scorekeeping in a language game. *Journal of Philosophical Logic* 8 (1): 339-359.

Libby, Lisa K., and Richard P. Eibach. 2002. Looking back in time: Self-concept change affects visual perspective in autobiographical memory. *Journal of Personality and Social Psychology* 82 (2): 167-179.

Lockley, Ronald Matthias. 1964. *The Private Life of the Rabbit: An Account of the Life History and Social Behaviour of the Wild Rabbit*. London: Andre Deutsch.

Loftus, Elizabeth F., David G. Miller, and Helen J. Burns. 1978. Semantic integration of verbal information into a visual memory. *Journal of Experimental Psychology: Human Learning and Memory* 4 (1): 19.

Loftus, Elizabeth F., and Guido Zanni. 1975. Eyewitness testimony: The influence of the wording of a question. *Bulletin of the Psychonomic Society* 5 (1): 86-88.

Lombard, Matthew, and Theresa Ditton. 1997. At the heart of it all: The concept of presence. *Journal of Computer-Mediated Communication* 3 (2). doi:10.1111/j.1083-6101.1997.tb00072.x.

Louwerse, Max M., Rick Dale, Ellen G. Bard, and Patrick Jeuniaux. 2012. Behavior matching in multimodal communication is synchronized. *Cognitive Science* 36 (8): 1404-1426.

MacGregor, James N., Thomas C. Ormerod, and Edward P. Chronicle. 2001. Information processing and insight: A process model of performance on the nine-dot and related problems. *Journal of Experimental Psychology: Learning, Memory, and Cognition* 27 (1): 176-201.

Macknik, Stephen L., Mac King, James Randi, Apollo Robbins, John Thompson, and Susana Martinez-Conde. 2008. Attention and awareness in stage magic: Turning tricks into research. *Nature Reviews Neuroscience* 9 (11): 871-879.

MacWhinney, Brian. 2005. The emergence of grammar from perspective. In *Grounding Cognition: The Role of Perception and Action in Memory, Language, and Thinking*, edited by Diane Pecher and Rolf A. Zwaan, 198-223. Cambridge: Cambridge University Press.

Malle, Bertram F. 2006. The actor-observer asymmetry in attribution: A (surprising) meta-analysis. *Psychological Bulletin* 132 (6): 895-919.

Mallon, Thomas. 2015. Washington scribe: The diaries of the ultimate D.C. insider. *New Yorker*, September 28.

Mandler, George. 1980. Recognizing: The judgment of previous occurrence. *Psychological Review* 87 (3): 252-271.

Mar, Raymond A., Keith Oatley, Jacob Hirsh, Jennifer dela Paz, and Jordan B. Peterson. 2006. Bookworms versus nerds: Exposure to fiction versus non-fiction, divergent associations with

social ability, and the simulation of fictional social worlds. *Journal of Research in Personality* 40 (5): 694–712.

Maslin, Janet. 2007. Maybe she's reappeared; definitely she's a mystery. *New York Times*, April 5, late edition (East Coast).

Maus, Katharine Eisaman. 1991. Proof and consequences: Inwardness and its exposure in the English renaissance. *Representations* 34:29–52.

———. 1995. *Inwardness and Theater in the English Renaissance*. Chicago: University of Chicago Press.

McEwan, Ian. 2001. *Atonement*. New York: Anchor Books.

Mildred Pierce. 1945. Written by Ranald MacDougall and Catherine Turney. Directed by Michael Curtiz. Warner Bros.

Miller, Christopher R. 2005. Jane Austen's aesthetics and ethics of surprise. *Narrative* 13 (3): 238–260.

———. 2015. *Surprise: The Poetics of the Unexpected From Milton to Austen*. Ithaca, NY: Cornell University Press.

Miller, D. A. 1981. *Narrative and Its Discontents*. Princeton, NJ: Princeton University Press

———. 1988. *The Novel and the Police*. Berkeley, CA: University of California Press.

———. 2003. *Jane Austen, or, The Secret of Style*. Princeton, NJ: Princeton University Press. Minsky, Marvin. 1980. Jokes and the logic of the cognitive unconscious. Massachusetts Institute of Technology Artificial Intelligence Laboratory A.I. Memo No. 603.

Molouki, Sarah, and Emily Pronin. 2015. Self and other. In *APA Handbook of Personality and Social Psychology*, vol. 1, edited by Mario Mikulincer, Philip R. Shaver, Eugene Borgida, and John A. Bargh, 387–414. Washington, DC: American Psychological Association.

Moretti, Franco. 2000. The slaughterhouse of literature. *MLQ: Modern Language Quarterly* 61 (1): 207–227.

Murch, Walter. 2001. *In the Blink of An Eye: A Perspective on Film Editing*. Los Angeles: Silman–James Press.

Murnaghan, Sheila. 2011. *Disguise and Recognition in the Odyssey*. 2nd ed. Lanham, MD: Lexington Books.

Nabokov, Vladimir. 1982. *Lectures on Literature*. Edited by Fredson Bowers. San Diego, CA: Harvest.

———. 1962. *Pale Fire: A Novel*. New York: G.P. Putnam.

Newton, Elizabeth L. 1990. The rocky road from actions to intentions. Ph.D. diss., Stanford University.

Nigro, Georgia, and Ulric Neisser. 1983. Point of view in personal memories. *Cognitive Psychology* 15 (4): 467–482.

Noakes, Jonathan, and Margaret Reynolds. 2002. *Ian McEwan: The Essential Guide*. London: Vintage.

North by Northwest. 1959. Written by Ernest Lehman. Directed by Alfred Hitchcock. Metro–Goldwyn–Mayer.

Now You See Me. 2013. Written by Ed Solomon, Boaz Yakin and Edward Ricourt. Directed by Louis Leterrier. Summit Entertainment.

Nünning, Ansgar. 1999. Unreliable, compared to what? Towards a cognitive theory of unreliable narration: Prolegomena and hypotheses. In *Transcending Boundaries: Narratology in Context*, edited by Walter Grünzweig and Andreas Solbach, 53–73. Tübingen: Gunter Narr Verlag.

Oakley, Todd, and Vera Tobin. 2012. Attention, blending, and suspense in classic and experimental film. In *Blending and the Study of Narrative*, edited by Ralf Scheider and Marcus Hartner, 57–84. Berlin: De Gruyter.

Ocean's Eleven. 2001. Written by Ted Griffin. Directed by Steven Soderbergh. Warner Bros.

Ondaatje, Michael, and Walter Murch. 2002. *The Conversations: Walter Murch and the Art of Editing Film*. Toronto: Knopf.

Onishi, Kristine H., and Renée Baillargeon. 2005. Do 15-month-old infants understand false beliefs? *Science* 308 (5719): 255–258.

Oppenheimer, Daniel M. 2008. The secret life of fluency. *Trends in Cognitive Science* 12 (6): 237–241.

Oskamp, Stuart. 1965. Overconfidence in case-study judgments. *Journal of Consulting Psychology* 29 (3): 261–265.

Oudart, Jean-Pierre. 1969. La suture. *Cahiers du Cinéma* 211 (212): 36–39.

Oxford Dictionary of Proverbs, The. 2003. Oxford: Oxford University Press.

Palahniuk, Chuck. 1996. *Fight Club*. New York: W. W. Norton

Pallarés-García, Elena. 2012. Narrated perception revisited: The case of Jane Austen's Emma. *Language and Literature* 21 (2): 170–188.

Palmer, Stephen E. 1975. The effects of contextual scenes on the identification of objects. *Memory & Cognition* 3:519–526.

Parfit, Derek. 1971. Personal identity. *Philosophical Review* 80 (1): 3–27.

Parsons, Jeffrey, and Chad Saunders. 2004. Cognitive heuristics in software engineering applying and extending anchoring and adjustment to artifact reuse. *IEEE Transactions on Software Engineering* 30 (12): 873–888.

Paul, L. A. 2014. *Transformative Experience*. Oxford: Oxford University Press.

Pecher, Diane, and Rolf A. Zwaan. 2005. *Grounding Cognition: The Role of Perception and Action in Memory, Language, and Thinking*. Cambridge: Cambridge University Press.

Pennington, Nancy, and Reid Hastie. 1992. Explaining the evidence: Tests of the story model for juror decision making. *Journal of Personality and Social Psychology* 62 (2): 189–206.

Perner, Josef, Susan R. Leekam, and Heinz Wimmer. 1987. Three-year-olds' difficulty with false belief: The case for a conceptual deficit. *British Journal of Developmental Psychology* 5 (2): 125–137.

"Pfui on Fair Play: Rex Stout on Rules for Writing Detective Fiction." 2014. *The Passing Tramp* (blog), August. http://thepassingtramp.blogspot.com/2014/08/forget-fair-play-rex-stout-on-rules-for.html.

Phelan, James. 1989a. Reading for the character and reading for the progression: John Wemmick and *Great Expectations*. *Journal of Narrative Technique* 19 (1): 70–84.

———. 1989b. *Reading People, Reading Plots: Character, Progression, and the Interpretation of Narrative*. Chicago: University of Chicago Press.

———. 2005a. *Living to Tell about It: A Rhetoric and Ethics of Character Narration*. Ithaca, NY:

Cornell University Press.

---. 2005b. Narrative judgments and the rhetorical theory of narrative: Ian McEwan's Atonement. In *A Companion to Narrative Theory*, edited by James Phelan and Peter Rabinowitz, 322–336. Malden, MA: Blackwell.

---. 2007. Estranging unreliability, bonding unreliability, and the ethics of *Lolita. Narrative* 15 (2): 222–238.

Phillips, Barbara J. 2000. The impact of verbal anchoring on consumer response to image ads. *Journal of Advertising* 29 (1): 15–24.

Piaget, Jean. 1926. *Language and Thought of the Child.* New York: Har–court, Brace.

---. 1950. *The Psychology of Intelligence.* London: Routledge.

Pinker, Steven. 1994. *The Language Instinct: How the Mind Creates Language.* New York: William Morrow.

---. 1997. *How the Mind Works.* New York: Norton.

Poe, Edgar Allan. (1841) 1992. The murders in the Rue Morgue. In *The Collected Tales and Poems of Edgar Allan Poe*, 141–168. New York: Modern Library.

---. (1844) 1845. The purloined letter. In *Tales*, 200–218. New York: Wiley and Putnam.

Poincaré, Henri. 1914. *Science and Method.* Translated by Francis Maitland. London: T. Nelson and Sons.

Prentice, Deborah A., and Dale T. Miller. 1996. Pluralistic ignorance and the perpetuation of social norms by unwitting actors. *Advances in Experimental Social Psychology* 28:161–209.

Prieto Pablos, Juan Antonio. 2005. Audience deception and farce in John Lacy's "Sir Hercules Buffoon." *Atlantis* 27 (1): 65–78.

Pronin, Emily. 2008. How we see ourselves and how we see others. *Science* 320 (5880): 1177–1118.

---. 2009. The introspection illusion. *Advances in Experimental Social Psychology* 41:1–67.

Pronin, Emily, Daniel Y. Lin, and Lee Ross. 2002. The bias blind spot: Perceptions of bias in self versus others. *Personality and Social Psychology Bulletin* 28 (3): 369–381.

Pronin, Emily, and Lee Ross. 2006. Temporal differences in trait self–ascription: When the self is seen as an other. *Journal of Personality and Social Psychology* 90 (2): 197–209.

Proulx, Travis, and Steven J. Heine. 2009. Connections from Kafka: Exposure to meaning threats improves implicit learning of an artificial grammar. *Psychological Science* 20 (9): 1125–1131.

Psycho. 1960. Written by Joseph Stefano. Directed by Alfred Hitchcock. Paramount Pictures.

Pulvermüller, Friedemann. 2005. Brain mechanisms linking language and action. *Nature Reviews Neuroscience* 6 (7): 576–582.

Quarrie, Cynthia. 2015. "Before the destruction began": Interrupting post–imperial melancholia in Ian McEwan's *Atonement. Studies in the Novel* 47 (2): 193–209.

Quiller–Couch, Arthur. 1917. *Notes on Shakespeare's Workmanship.* New York: Henry Holt.

Quine, Willard V. 1956. Quantifiers and propositional attitudes. *Journal of Philosophy* 53 (5): 177–187.

Rabinowitz, Nancy Sorkin. 1985. "Faithful narrator" or "partial eulogist": First–person narration in Brontë's *Villette. Journal of Narrative Technique* 15 (3): 244–255.

Richardson, N. J. 1983. Recognition scenes in the Odyssey and ancient literary criticism. In *Papers of the Liverpool Latin Seminar, Fourth Volume*, edited by Francis Cairns, 219-235. Liverpool, UK: Francis Cairns.

Ricoeur, Paul. 1984. *Time and Narrative*. Vol. 1. Translated by Kathleen McLaughlin and David Pellauer. Chicago: University of Chicago Press.

———. 1986. *Time and Narrative*. Vol. 2. Translated by Kathleen McLaughlin and David Pellauer. Chicago: University of Chicago Press.

———. 1988. *Time and Narrative*. Vol. 3. Translated by Kathleen Blamey and David Pellauer. Chicago: University of Chicago Press.

———. 1992. *Oneself as Another*. Translated by Kathleen Blamey. Chicago: University of Chicago Press.

Rinck, Mike, and Gordon H. Bower. 1995. Anaphora resolution and the focus of attention in situation models. *Journal of Memory and Language* 34 (1): 110-131.

Rizzolatti, Giacomo, and Michael A. Arbib. 1998. Language within our grasp. *Trends in Neurosciences* 21 (5): 188-194.

Robertson, Stuart. 2003. Good hedges make good neighbours. *Gazette*, August 9.

Romano, Andrew. 2014. Inside the obsessive, strange mind of *True Detective's* Nic Pizzolatto. *The Daily Beast* (blog), February 4.

Rousseau, George S. 1982. *Tobias Smollett: Essays of Two Decades*. Edinburgh: T. & T. Clark.

Rowling, J. K. 1999. *Harry Potter and the Prisoner of Azkaban*. New York: Scholastic.

Russell, Bertrand. 1905. On denoting. *Mind* 14 (4): 479-493.

Russell, Donald Andrew and Michael Winterbottom, eds. 1988. *Classical Literary Criticism*. Oxford and New York: Oxford University Press.

Ryan, Marie-Laure. 2008. Cheap plot tricks, plot holes, and narrative design. *Narrative* 17 (1): 56-75.

Sanford, Anthony J., and Catherine Emmott. 2012. *Mind, Brain and Narrative*. Cambridge: Cambridge University Press.

Sanford, Anthony J., and Patrick Sturt. 2002. Depth of processing in language comprehension: Not noticing the evidence. *Trends in Cognitive Science* 6 (9): 382-386.

Savarese, Ralph James, and Lisa Zunshine. 2014. The critic as neurocosmopolite; or, what cognitive approaches to literature can learn from disability studies: Lisa Zunshine in conversation with Ralph James Savarese. *Narrative* 22 (1): 17-44.

Saxe, Rebecca, and Nancy Kanwisher. 2003. People thinking about thinking people: The role of the temporo-parietal junction in "theory of mind." *Neuroimage* 19 (4): 1835-1842.

Sayers, Dorothy. (1929) 1946. The omnibus of crime. In *The Art of the Mystery Story: A Collection of the Critical Essays*, edited by Howard Haycraft, 71-109. New York: Biblo and Tannen.

———. (1935) 1947. Aristotle on detective fiction. *Unpopular Opinions: Twenty-One Essays*. New York: Harcourt.

Schacter, Daniel L. 1999. The seven sins of memory: Insights from psychology and cognitive neuroscience. *American Psychologist* 54 (3): 182-203.

———. 2001. *The Seven Sins of Memory: How the Mind Forgets and Remembers*. Boston: Houghton Mifflin.

Schacter, Daniel L., Joan Y. Chiao, and Jason P. Mitchell. 2003. The seven sins of memory: Implications for self. *Annals of the New York Academy of Sciences* 1001 (1): 226-239.

Schacter, Daniel L., and Chad S. Dodson. 2001. Misattribution, false recognition and the sins of memory. *Philosophical Transactions of the Royal Society B: Biological Sciences* 356 (1413): 1385-1393.

Schacter, Daniel L., and Elaine Scarry, eds. 2000. *Memory, Brain, and Belief.* Cambridge, MA: Harvard University Press.

Schanck, Richard Louis. 1932. *A Study of a Community and Its Groups and Institutions Conceived of As Behaviors of Individuals.* Princeton, NJ: Psychological Review Company for the American Psychological Association.

Schwarz, Norbert. 2004. Metacognitive experiences in consumer judgment and decision making. *Journal of Consumer Psychology* 14 (4): 332-348.

Schwarz, Norbert, Lawrence J. Sanna, Ian Skurnik, and Carolyn Yoon. 2007. Metacognitive experiences and the intricacies of setting people straight: Implications for debiasing and public information campaigns. *Advances in Experimental Social Psychology* 39:127-161.

Shaw, George Bernard. 1893. *Widowers' Houses: A Comedy by G. Bernard Shaw, First Acted at the Independent Theater in London.* London: Henry and Co. https://archive.org/details/widowershousesco00shawrich.

Silverman, Kaja. 1983. *The Subject of Semiotics.* Oxford: Oxford University Press.

Skurnik, Ian, Carolyn Yoon, Denise C. Park, and Norbert Schwarz. 2005. How warnings about false claims become recommendations. *Journal of Consumer Research* 31 (4): 713-724.

Slovic, Paul, and Baruch Fischhoff. 1977. On the psychology of experimental surprises. *Journal of Experimental Psychology: Human Perception and Performance* 3 (4): 544-551.

Smollett, Tobias. (1748) 2008. *The Adventures of Roderick Random.* Oxford: Oxford University Press.

Song, Hyunjin, and Norbert Schwarz. 2008. Fluency and the detection of misleading questions: Low processing fluency attenuates the Moses illusion. *Social Cognition* 26 (6): 791-799.

Steen, Francis F., and Stephanie Owens. 2001. Evolution's pedagogy: An adaptationist model of pretense and entertainment. *Journal of Cognition and Culture* 1 (4): 289-321.

Stephanson, Raymond. 1989. The (non)sense of an ending: Subversive allusion and thematic discontent in *Roderick Random. Eighteenth-Century Fiction* 1 (2): 103-118.

Sternberg, Meir. 1982. Proteus in quotation-land: Mimesis and the forms of reported discourse. *Poetics Today* 3 (2): 107-156.

---. 1993. *Expositional Modes and Temporal Ordering in Fiction.* Bloomington: Indiana University Press.

---. 2001. How narrativity makes a difference. *Narrative* 9 (2): 115-122.

Stevenson, Robert Louis. (1886) 2002. The Strange Case of Dr. Jekyll and Mr. Hyde. In *The Complete Stories of Robert Louis Stevenson: Strange Case of Dr. Jekyll and Mr. Hyde and Nineteen Other Tales,* edited by Barry Menikoff. New York: Modern Library.

Stilwell, Robynn J. 2007. The fantastical gap between diegetic and nondiegetic. In *Beyond the Soundtrack: Representing Music in Cinema,* edited by Daniel Goldmark, Lawrence Kramer, and Richard Leppert, 184-202. Berkeley: University of California Press.

Stivers, Tanya, N. J. Enfield, Penelope Brown, Christina Englert, Makoto Hayashi, Trine Heinemann, Gertie Hoymann, et al. 2009. Universals and cultural variation in turn-taking in conversation. *Proceedings of the National Academy of Science USA* 106 (26): 10587–10592.

Strack, Fritz, and Thomas Mussweiler. 1997. Explaining the enigmatic anchoring effect: Mechanisms of selective accessibility. *Journal of Personality and Social Psychology* 73 (3): 437–446.

Summerfield, Christopher, and Tobias Egner. 2009. Expectation (and attention) in visual cognition. *Trends in Cognitive Science* 13 (9): 403–409.

Sunstein, Cass R. 2003. Terrorism and probability neglect. *Journal of Risk and Uncertainty* 26 (2): 121–136.

Taylor, John Russell. 1967. *The Rise and Fall of the Well-Made Play*. New York: Hill and Wang.

Temko, Ned. 2008. Germany's hunt for the murderer known as "the woman without a face." *Guardian*, November 8.

Thagard, Paul, and Terrence C. Stewart. 2011. The AHA! experience: Creativity through emergent binding in neural networks. *Cognitive Science* 35 (1): 1–33.

The Conversation. 1974. Written and directed by Francis Ford Coppola. Paramount Pictures and American Zoetrope.

The Limey. 1999. Written by Lem Dobbs. Directed by Steven Soderbergh. Artisan Entertainment.

The Sixth Sense. 1999. Written and directed by M. Night Shyamalan. Buena Vista Pictures.

The Third Man. 1949. Written by Graham Greene. Directed by Carol Reed. London Films.

The Usual Suspects. 1995. Written by Christopher McQuarrie. Directed by Bryan Singer. Gramercy Pictures and PolyGram.

Thompson, Jim. 1964. *Pop. 1280*. New York: Vintage Crime / Black Lizard.

Tobin, Vera. 2014. Where do cognitive biases fit into cognitive linguistics? An example from the "curse of knowledge." In *Language and the Creative Mind*, edited by Barbara Dancygier, Mike Borkent, and Jennifer Hinnell, 347–363. Stanford, CA: CSLI.

Toker, Leona. 1993. *Eloquent Reticence: Withholding Information in Fictional Narrative*. Lexington: University Press of Kentucky.

Tribus, Myron. 1961. *Thermostatics and Thermodynamics: An Introduction to Energy, Information and States of Matter, with Engineering Applications*. Toronto: Van Nostrand.

Trope, Yaacov, and Nira Liberman. 2003. Temporal construal. *Psychological Review* 110 (3): 403–421.

Tsur, Reuven. 1972. Articulateness and requiredness in iambic verse. *Style* 6:123–148.

Turner, Dennis. 1985. The subject of *The Conversation*. *Cinema Journal* 24 (4): 4–22.

Turner, Mark. 1996. *The Literary Mind*. New York: Oxford University Press.

Turner, Nicholas. 2012. Five ways to end with a twist. *Script Frenzy*. Accessed April 21, 2014, http://www.scriptfrenzy.org/node/413283 (no longer available).

Tversky, Amos, and David Kahneman. 1974. Judgment under uncertainty: Heuristics and biases. *Science* 185 (4157): 1124–1131.

Twain, Mark. 1876. *The Adventures of Tom Sawyer*. Chicago: M.A. Donohue & Co.

———. (1884) 2008. *The Adventures of Huckleberry Finn*. London: Puffin Books.

Underwood, Joe, and Kathy Pezdek. 1998. Memory suggestibility as an example of the sleeper effect. *Psychonomic Bulletin and Review* 5 (3): 449-453.

Unkelbach, Christian. 2007. Reversing the truth effect: Learning the interpretation of processing fluency in judgments of truth. *Journal of Experimental Psychology: Learning, Memory, and Cognition* 33 (1): 219-230.

Van Dine, S. S. 1928. Twenty rules for writing detective stories. *American Magazine*, September.

Vandelanotte, Lieven. 2009. *Speech and Thought Representation in English: A Cognitive-functional Approach*. Berlin and New York: Mouton de Gruyter.

---. 2012. Wait till you got started: How to submerge another's discourse in your own. In *Viewpoint in Language: A Multimodal Perspective*, edited by Barbara Dancygier and Eve Sweetser. Cambridge: Cambridge University Press.

Vermeule, Blakey. 2011a. A comeuppance theory of narrative and emotions. *Poetics Today* 32 (2): 235-253.

---. 2011b. *Why Do We Care about Literary Characters?* Baltimore: Johns Hopkins University Press.

Vertigo. 1958. Written by Alec Coppel and Samuel Taylor. Directed by Alfred Hitchcock. Paramount Pictures.

Wall, Kathleen. 1994. *The Remains of the Day* and its challenges to theories of unreliable narration. *Journal of Narrative Technique* 24 (1): 18-42.

Wallas, Graham. 1926. *The Art of Thought*. New York: Harcourt, Brace.

Walton, Kendall L. 1978. Fearing fictions. *Journal of Philosophy* 75 (1): 5-27.

Ward, Adolphus William. 1899. *A History of English Dramatic Literature to the Death of Queen Anne*. London: Macmillan.

Wheeler, Christian, Melanie C. Green, and Timothy C. Brock. 1999. Fictional narratives change beliefs: Replications of Prentice, Gerrig, and Bailis (1997) with mixed corroboration. *Psychonomic Bulletin and Review* 6 (1): 136-141.

White, E. B., and Katharine S. White. 1941. The preaching humorist. *Saturday Review of Literature*, October 18.

Whitney, Paul, Bill G. Ritchie, and Robert S. Crane. 1992. The effect of foregrounding on readers' use of predictive inferences. *Memory & Cognition* 20 (4): 424-432.

Whitson, Jennifer A., and Adam D. Galinsky. 2008. Lacking control increases illusory pattern perception. *Science* 322 (5898): 115-117.

Whitson, Jennifer A., Adam D. Galinsky, and Aaron Kay. 2015. The emotional roots of conspiratorial perceptions, system justification, and belief in the paranormal. *Journal of Experimental Social Psychology* 56:89-95.

Williams, Linda. 1994. Learning to scream. *Sight and Sound* 4 (12): 14-17.

Wilson, Anne E., and Michael Ross. 2001. From chump to champ: People's appraisals of their earlier and present selves. *Journal of Personality and Social Psychology* 80 (4): 572-584.

Wilson, Edmund. (1945) 1950. Who cares who killed Roger Ackroyd? In *Classics and Commercials*, 257-265. New York: Farrar, Strauss.

Wilson, Timothy D., Christopher E. Houston, Kathryn M. Etling, and Nancy Brekke. 1996. A new look at anchoring effects: Basic anchoring and its antecedents. *Journal of Experimental*

Psychology: General 125 (4): 387–402.

Wilson, Timothy D., Jay Meyers, and Daniel T. Gilbert. 2003. How happy was I, anyway? A retrospective impact bias. *Social Cognition* 21 (6): 421–446.

Wright, Willard Huntington. 1927. *The Great Detective Stories: A Chronological Anthology*. New York: Charles Scribner's Sons.

Wu, Shali and Boaz Keysar. 2007. The effect of information overlap on communication effectiveness. *Cognitive Science* 31 (1): 169–181.

Wyer, Robert S. 1974. *Cognitive Organization and Change: An Information Processing Approach*. New York: Taylor and Francis.

Yacobi, Tamar. 1981. Fictional reliability as a communicative problem. *Poetics Today* 2 (2): 113–126.

———. 2001. Package deals in fictional narrative: The case of the narrator's (un)reliability. *Narrative* 9 (2): 223–229.

Yanal, Robert J. 1996. The paradox of suspense. *British Journal of Aesthetics* 36 (2): 146–158.

Young, Liane, Shaun Nichols, and Rebecca Saxe. 2010. Investigating the neural and cognitive basis of moral luck: It's not what you do but what you know. *Review of Philosophy and Psychology* 1 (3): 333–349.

Zaragoza, Maria S., and Sean M. Lane. 1994. Source misattributions and the suggestibility of eyewitness memory. *Journal of Experimental Psychology: Learning, Memory, and Cognition* 20 (4): 934–945.

Zunshine, Lisa. 2006. *Why We Read Fiction: Theory of Mind and the Novel*. Columbus: Ohio State University Press.

| 찾아보기 |

놀라움의 해부

인지적 문학 연구 분야는 적어도 향후 십 년 동안 이 책을 기준으로 삼아야 할 것이다.

 – 블레이키 버뮬, 스탠퍼드 대학교 영문학 교수

매우 중요한 저작이며, 서사가 가진 심리적 요소나 서사가 심리작용에 미치는 영향에 관해 다룬 최고의 책이다. 읽는 재미와 앎의 즐거움을 모두 주는 책이기도 하다.

 – 윌리엄 플레시, 《인과응보: 값비싼 신호, 이타적 처벌, 그 외 픽션의 생물학적 구성요소들》 저자

주목할 만한 책. 훌륭한 작가들이 독자의 마음을 어떻게 조종하는지 알고 싶다면 이 책을 읽어라.

 – 이브 스윗처, UC버클리 언어학 교수

플롯을 만족스럽게 만드는 요인은 무엇일까? 베라 토빈은 매혹적인 문체로 그 답이 타인의 마음, 특히 우리에게 스토리를 들려주는 사람의 마음을 해석하는 과정에 있음을 밝혀 나간다. 정신적 즐거움에 관한 인지과학의 세계로 우리를 초대하는 역작.

　　─ 마크 터너, 케이스 웨스턴 리저브 대학교 인지과학과 교수

거침없고 능수능란한 토빈의 글은 우리가 삶을 이해하기 위해 읽는 스토리들에 관해 다시 생각해 보게 만든다.

　　─ 에이미 쿡, 《셰익스피어의 뉴로플레이: 인지과학이 희곡과 공연 연구에 다시 활기를
　　　불어넣다》 저자

놀라움의 해부

인지심리학자의 눈으로 소설과 영화 속 반전 읽기

ELEMENTS OF SURPRISE

Our Mental Limits and the Satisfactions of Plot

초판 1쇄 인쇄 2021년 2월 25일
초판 1쇄 발행 2021년 3월 5일

지은이 베라 토빈 | 옮긴이 김보영
펴낸이 홍석 | 이사 홍성우
책임편집 김재실 | 편집 박월 | 디자인 육일구디자인
마케팅 이가은·이송희·한유리 | 관리 김정선·정원경·최우리·홍보람

펴낸곳 도서출판 풀빛 | 등록 1979년 3월 6일 제8-24호
주소 03762 서울특별시 서대문구 북아현로 11가길 12 3층
전화 02-363-5995(영업), 02-362-8900(편집) | 팩스 070-4275-0445
홈페이지 www.pulbit.co.kr | 전자우편 inmun@pulbit.co.kr

ISBN 979-11-6172-790-5 93600